鄭潔 編著

一下卷一

世界
文化管理 與
CULTURAL MANAGEMENT: 教育
EVOLUTION AND EDUCATION IN THE WORLD

中華書局

下卷
目錄

北美洲（North America）

大洋洲（Oceania）

概覽篇：
世界發達國家及地區
文化管理課程

本篇收錄了本書研究過程中發現的 760 個文化管理課程（包括以「藝術管理」、「藝術行政」、「創意產業」、「文化領航」等為名的課程），分佈在亞洲、歐洲、北美、大洋四大洲，涉及 38 個發達國家和 3 個地區，其中亞洲 3 個國家和 3 個地區、歐洲 31 個國家、北美 2 個國家、大洋洲 2 個國家。本篇列示各個課程所在的國家、城市、大學、課程名稱、教育程度（或授予學位）、所屬專業協會（美國藝術行政教育者協會、歐洲文化行政培訓中心聯盟、加拿大藝術行政教育者協會、文化教育與研究亞太網絡），並簡要描述課程宗旨、教學理念、課程設計，以及職業前景。所錄資訊大多來源於各課程的網站；課程排序則按洲、國家、州、城市、學校的英文首字母。

亞洲發達國家及地區 **Asia**

ASIA

城市 （及州）	大學	課程	教育程度 （文憑／學位）	課程簡介 （宗旨、教學理念等）	職業前景 （職業預期和潛在僱主）	所屬協會	網址
香港（Hong Kong）							
香港 （Hong Kong）	香港城市 大學（City Universtity of Hong Kong）	文化與文化 產業管理 文學士（BA in Culture and Heritage Management）	文學學士	該專業旨在提升文化遺產管理專業人士的領導能力和專業素質，以順應香港文化遺產專業，包括文化旅遊、博物館管理、圖書館、展覽館等的發展。課程附屬於中文歷史系，教育目標是為文化保育事業和古物市場，培養具有中國及香港文化保育知識的專才。同時，培養學生的英語能力、對文化遺產發展的好奇心，以及批判性思維能力。期待通過該專業提升中國和國際文化遺產保護的專業水準			https://cah. cityu.edu.hk/ programme/ CUHM/
	香港恒生 大學（The Hang Seng University of Hong Kong）	文化及創意 產業（榮譽） 文學士 （Cultural and Creative Industries）	文學學士 （榮譽）	由社會科學系教授許焯權創辦於 2017 年。課程採用多元化的教學方式，讓學生以現代觀念，透過世界視野，瞭解文化及創意產業。學生學習有關藝術、文化和商業管理的知識，應用於文創產業的活動、項目及相關商業範疇。課程鼓勵學生探索文化和創意領域，致力於培養文化及創意產業專才，以配合社會的創新與知識型經濟的發展			http://www. hsmc.edu. hk/hk/ academicpro- grammes/ undergraduate/ cci
	香港浸會 大學—— 持續教育 學院（Hong Kong Baptist University - School of Continuing Education）	藝術行政（Arts Administration）	專業文憑	該課程為了配合香港文化及創意產業的發展，及其對於藝術行政人員的需求，課程集合資深人士，傳授技藝於有志從事藝術行政工作的青年學生。課程採用案例分析、實地考察、小組討論、嘉賓分享等多種授課模式，提升學員的專業認知和處理工作的能力，拓展學員專業發展機會，為有志從事藝術管理事業的人士提供專業交流機會，並為尚未入門的藝術愛好者提供專業增值的機會			www.hkbu. edu.hk/eng/ admission/ postgraduate/ continuing- education.jsp

城市 （及州）	大學	課程	教育程度 （文憑 / 學位）	課程簡介 （宗旨、教學理念等）	職業前景 （職業預期和潛在僱主）	所屬協會	網址
香港 （Hong Kong）	香港中文 大學（The Chinese University of Hong Kong）	文化管理 文學士課程 （BA in Cultural Management）	文學學士	許焯權 2012 年創辦於文學院。該專業最初設定的教育目標如下： 知識：欣賞和解釋藝術種類；理解文化歷史和香港、中國和其他地區的文化遺產；理解在特定環境下藝術與文化的優勢和潛能 技能：組織和管理技能；批判性分析技能；欣賞和解釋藝術種類技能；發展創新技能；制定文化政策技能；多學科學習技能 價值：尊重和欣賞不同文化；在全球視野下發展當地文化			https://www. arts.cuhk.edu. hk/cumt/en/
		文化管理 文學碩士課程 （MA in Cultural Management）	文學碩士	該專業於 2001 年成立於文化及宗教研究系，特點其是在文化研究的學科框架下詮釋與推廣文化管理教育，探討文化權利、文化特性，社會和政治等因素在文化管理中的角色。課程傳授多種藝術類別的管理方法，包括表現藝術、視覺藝術和媒體藝術。除了培養學生批判思維、普及文化管理知識，該專業還教授創業、展示設計、藝術節慶組織。近年增設 IT 應用科目		文化教育 與研究亞 太網絡 ANCER （Asia Pacific Network for Cultural Education and Research）	http://www2. crs.cuhk.edu. hk/macum/ introduction
	香港中文 大學專業 進修學院 （School of Continuing and Professio- nal Education, The Chinese University of Hong Kong）	文化管理 （Cultural Management）	高級文憑	該專業透過文化研究、視覺藝術和表演藝術的基本概念來幫助學生理解文化管理。培養學生對城市文化發展的興趣。課程鼓勵學生參加文化活動，拓展視野。此外，課程亦致力於發展藝術行政管理教育，傳授理論，並指導實踐			http://scs- hd.scs.cuhk. edu.hk/tc/ programmes/ management- communication/ cultural- management/

城市 （及州）	大學	課程	教育程度 （文憑／學位）	課程簡介 （宗旨、教學理念等）	職業前景 （職業預期和潛在僱主）	所屬協會	網址
香港 （Hong Kong）	香港教育大學（The Education University of Hong Kong）	創意藝術與文化榮譽文學士及音樂教育榮譽學士、視覺藝術教育榮譽學士課程（BA in Creative Arts and Culture & Bachelor of Eduction（Honours）（Music and Visual Arts））	學士學位（榮譽）、教育（榮譽）學士學位	旨在幫助學生瞭解香港及周邊地區的藝術歷史、社會、經濟和文化。通過本課程，學生能夠掌握並運用相關理論去分析、批判，並從事藝術製作的實踐。同時，應用獲得的知識、技能和技術來組織和管理藝術與文化活動和組織，從而推動和發展當地和國際藝術。教學方法包括授課、視覺和書寫訓練，跨界交流，培養學生的藝術欣賞、分析和批判，以及藝術品製作的能力	畢業生具有廣泛的就業前景，可於文化和創意產業、商業、媒體和政府機構就職。畢業生還有可能選擇再完成額外一年的專業教師培訓課程，或赴笈海外深造以從事教學工作。近屆畢業生就職於藝術和文化機構，例如香港藝術節、城市交響樂團、劇場等	美國藝術行政教育者協會AAAE（The Association of Arts Administration Educators）	https://www.eduhk.hk/cca/
		藝術管理及文化企業行政人員文學碩士（Executive Master of Arts in Arts Management and Entrepreneurship）	文學碩士	該課程探討現今香港及藝術文化領域中，相關企業的領導和管理階層所面臨的挑戰。議題涉及全球化、文化企業及受眾互動。課程旨在鞏固學生在藝術行政、管理及文化企業方面的專業知識，並提升他們在這些方面的認識。該課程由香港教育大學的文化與創意藝術學系和倫敦大學金匠學院合辦，為香港主要的文化及創意藝術碩士教育的課程之一	該課程培養熟悉國際形勢並具經驗的藝術／文化管理人員，使其能夠運用所學知識，明晰所負責任，拉近藝術文化企業與當今社會的關係	AAAE	http://ema.eduhk.hk/
	香港大學（The University of Hong Kong）	全球創意產業（Global Creative Industries）	文學學士	該專業旨在傳授創意產業在創意產業生產、市場銷售，以及消費系統方面的知識。所涉及的創意產業行業包括廣告、時尚、出版、音樂、表現藝術、數碼娛樂、設計、電影、電視等； 課程從屬於現代語言及文化學院，審視產業層面的「創意商業化」和「商業文化化」現象，及其背後文化、經濟、社會和政治力量的相互作用。課程為學生提供一個東西方比較研究的學習視野			www.smlc.hku.hk/programmes/program.php?lang=16

城市 （及州）	大學	課程	教育程度 （文憑／學位）	課程簡介 （宗旨、教學理念等）	職業前景 （職業預期和潛在僱主）	所屬協會	網址
香港 （Hong Kong）	香港大學 （The University of Hong Kong）	高階文化領航學程 ACLP （Advanced Cultural Leadership Programme）	證書	ACLP 是香港大學和英國克勞爾領導課程的一個獨特的合作項目，旨在激發文化領航的活力，並培養解難能力。協會由當地和國際專家組成，兩個機構之間的合作帶來國際和地區視野，有利於培養對不同文化環境的適應能力。大部分課程需住校完成，課程提高高品質的授課和小組討論，激發創新思維，同時為學生建立和機構的聯繫，為個性化學習營建適宜的環境			https://www.cloreleadership.org/page.aspx?p=37
	香港大學專業進修學院（The University of Hong Kong - School of Professional and Continuing Education（HKU SPACE International College））	藝術市場的商業實踐（Business Practice in the Art World）	證書	該課程旨在幫助學生深入瞭解藝術商業。學生通過參加講座、經驗分享會，參觀藝術展覽館和藝術顧問機構等方式，獲得知識。該課程適合已經對藝術商業實踐有一定瞭解的人士，例如收藏家、投資者或保險管理專業人士等			https://hkuspace.hku.hk/prog/art-business-basics
		創意產業管理（藝術與文化）（Creative Industries Management（Arts and Culture））	研究生文憑	該專業適合有志成為文化管理專才的人士。招生條件包括藝術管理者、在職教師、創業者、文化活動管理者和組織者。該專業以案例研究為主要的教學方法			hkuspace.hku.hk/prog/postgrad-dip-in-creative-industries-management

城市 （及州）	大學	課程	教育程度 （文憑／學位）	課程簡介 （宗旨、教學理念等）	職業前景 （職業預期和潛在僱主）	所屬協會	網址
香港 （Hong Kong）	香港大學專業進修學院國際學院 （The University of Hong Kong - School of Professional and Continuing Education （HKU SPACE International College））	藝術和文化企業碩士課程 （MA Arts and Cultural Enterprise）	碩士學位	該專業是倫敦聖馬丁中央學院設在倫敦以外的第一個課程。課程培養既可以為藝術和文化活動獻計獻策，同時可擔任領導角色的具備多種技能的人才。該專業適應新形勢的創意實踐以及不斷變化的全球環境； 課程旨在為學生提供知識、認知和實踐技能，以滿足其作為文化工作者在快速變化的全球文化經濟環境下發展的志向。通過項目學習以及同學間的溝通交流，學生能夠綜合理解文化政策和政府決策。此外，課程還幫助學生在當今多元文化經濟結構下理解文化和創意產業； 該專業亦幫助籌劃未來創意產業職業發展所面臨的挑戰、有效的團隊領導，並從媒體、平台和國家等不同角度認識創意和文化活動； 課程將於 2019 年開課	該專業致力於輔助畢業生未來的職業發展，無論是在藝術和文化機構的管理位置或者領導地位。專業傳遞的創業精神也鼓勵一些畢業生創立屬於自己的公司，或者從事顧問工作。畢業生具體擔任的工作包括：節日管理者、文化創業、政府文化政策建議、創意產業投資顧問，以及社會藝術顧問； 博物館、劇場、文化和活動策劃公司、交響樂團、出版社、政府機構		https://ic.hkuspace.hku.hk/programmes/ma-arts-and-cultural-enterprise

城市 （及州）	大學	課程	教育程度 （文憑／學位）	課程簡介 （宗旨、教學理念等）	職業前景 （職業預期和潛在僱主）	所屬協會	網址
日本（Japan）							
神奈川縣 （Kanagawa Prefecture）	女子美術大學（Joshibi University of Art and Design）	藝術管理（Arts Management）	文學學士	為慶祝女子美術大學成立 110 周年，東京並杉區校園成立了藝術創作及博物館研究學系，並透過與其他三個學系的跨學科合作，幫助學生掌握不同藝術門類及觀眾拓展所需的基本知識和技能。除了視覺藝術科目，此課程亦設音樂、戲劇及影像的培訓	畢業生可在美術館、出版業等機構就職，或是擔任設計、公務員、非牟利組織職員等		http://www.joshibi.ac.jp/
	昭和音樂大學（Showa University of Music）	音樂與藝術管理（Music and Arts Management）	文學學士	昭和大學音樂與藝術管理系成立於 1994 年，是日本第一個藝術管理學位課程。此課程為滿足藝術組織複雜的需求而設，同時培育歌劇、芭蕾、音樂、小型音樂會和不同藝術活動的製作人（producer）。這一工作聯繫觀眾和音樂家、傳達藝術家的心聲，從而感染觀眾。 此課程圍繞四大板塊展開：「音樂教育」、「藝術管理」、「英文訓練」和「實習計劃」。學員在第二和第三年於藝術組織或文化設施（cultural facility）短期實習，在藝術管理的真實環境中應用所學的知識	此課程旨在培育藝術和文化管理人員（arts managers and cultural administrators）。學員透過表演藝術史和美學課程，學習藝術管理技能。另外，課程提升學員的美學感知，激發對藝術的熱忱，讓他們成為出色的製作人。此外，課程所組織的研討會和專業實踐培訓有助學員的多元發展。畢業生可成為作曲家，或成為從事音樂作品、樂器，以及音樂史等方面的研究專才	AAAE	www.tosei-showa-music.ac.jp/english/
		藝術管理與音樂治療（Arts Management and Music Therapy）	文學碩士	除了藝術管理培訓外，該課程亦提供音樂治療師培訓，以及醫學、社會福利和教育等領域的研究培訓。課程聘請專家教授專科知識、臨床及研究技巧			http://www.tosei-showa-music.ac.jp/english/

城市 （及州）	大學	課程	教育程度 （文憑／學位）	課程簡介 （宗旨、教學理念等）	職業前景 （職業預期和潛在僱主）	所屬協會	網址
金澤市 （Kanazawa）	金澤大學 （金沢大學） （Kanazawa University）	文化資源學 （Cultural Resource Management）	人類及 社會環境 研究科博士	該課程重點關注對世界各地文化資源的保護、傳播和利用，探討其中所涉及到的問題，如狹隘民族主義事件、剝奪經濟利益、向政府和私人公司提供關於利用當地文化資源的諮詢、資源管理框架，以及經營政策的意見。學生在研究所修讀首兩年課程，其後三年修讀人類學以及社會環境學等課程	畢業生可在博物館、學術機構、非政府組織等處工作； 擔任教授、藝術中心工作人員、樂團工作人員等職； 也可在政府文化部門、市政廳、傳媒、高等教育、樂團、語言教育公司、外國留學生中心、基於語言／IT 的公司或實驗室等工作		http://crm. hs.kanazawa-u. ac.jp
神戶市（Kobe）	神戶大學 （Kobe University）	全球文化課程，當代文化系統，藝術與文化（Course of Global Culture, Contemporary Culture System, Arts and Culture）	國際文化學研究科博士前期課程證書				http://web. cla.kobe-u. ac.jp/graduate/ course-g/art_ culture.html
靜岡縣 （Shizuoka Prefecture）	靜岡文化藝術大學 （Shizuoka University of Art and Culture）	文化政策與管理學院（Faculty of Cultural Policy and Management），下設兩個屬於文化管理範疇的學系： （1）區域文化政策及管理系（Department of Regional Cultural Policy and Managemnt）； （2）藝術管理系（Department of Art Management）	研究生課程文憑、碩士	該學院課程設有兩個方向： 創意產業方向：探討創意產業的公共政策，範圍涉及牟利及非牟利藝術與文化產業。課程科目包括人力資源發展、網絡的形成、公共管理與商業等； 藝術管理方向：探討非牟利或公營藝術組織（如管弦樂團、歌劇院及藝術博物館）的管理工作。作為藝術行政教育人員協會的正式成員，該課程提供合乎國際標準的藝術管理科目；學生包括在職人士和國際學生	學生從政策、管理，以及諮訊的角度，從事各種專業活動，貢獻於公民社會和產業的繁榮	AAAE	www.suac. ac.jp/english/ education/ culture/

城市 （及州）	大學	課程	教育程度 （文憑／學位）	課程簡介 （宗旨、教學理念等）	職業前景 （職業預期和潛在僱主）	所屬協會	網址
東京市 （Tokyo）	慶應義塾大學（Keio University）	藝術管理（Arts Management）	文學碩士	該課程的主要目標是教授文化和公共藝術組織（或藝術管理）的管理方法，強調實踐能力，以突破純粹學術研究的短視。此外，該課程亦期冀通過評估教育目標和方法，促進藝術管理教育計劃的發展和實踐			www.art-c.keio.ac.jp/en/research/research-projects/art-management.../overview/
		系統設計管理研究科（Graduate School of System Design and Management, SDM）	碩士（系統設計與管理）、博士（系統設計與管理）	該專業實現跨學科研究，在系統工程、系統思維、設計思維和項目管理的基礎上，整合人文科學、設計、管理新技術系統和社會系統所需的方法和技術，解決環境、安全，以及健康和福利方面的問題	畢業生可擔任地方政府官員、或在科研機構、土地和房屋工業、機電工程公司工作、擔任資訊技術從業員，或從事新聞行業		http://www.sdm.keio.ac.jp
	東京大學（University of Tokyo）	文化資源研究（Cultural Resources Studies）	人文社會學碩士	該課程旨在幫助學生研究文化與社會關係。尤其注重「文字」、「語言」等方面的教學。其背後的理念是文化乃基於語言而產生，而現時的文化被零碎分割，故希望回溯「文化生產」的來源，並重建「文字」、「語言」的表達理念，配合分析現有的文化實踐方式，如圖書館、美術館等	畢業生可在以下機構就業：博物館、考古研究、藝術機構、非政府經織、商業機構		http://www.l.u-tokyo.ac.jp/CR/outline/

城市（及州）	大學	課程	教育程度（文憑／學位）	課程簡介（宗旨、教學理念等）	職業前景（職業預期和潛在僱主）	所屬協會	網址
澳門（Macau）							
澳門（Macau）	澳門城市大學（City University of Macau）	文化產業管理碩士學位課程（Master of Cultural Indutries Management）；文化產業博士課程	碩士；博士（將於2019年開設）	課程力求將文化藝術與管理學理論和方法結合起來，探索當代文化創意產業的發展前沿，培養學生的研究、實踐能力，以及創新精神。課程從屬於人文社會科學學院	碩士畢業生從事文化、藝術管理、文化市場運作、文化項目策劃、文化經濟、貿易諮詢和國際交流；博士畢業生則從事學術研究工作		http://www.cityu.edu.mo/fhss/en/list-4/38

城市（及州）	大學	課程	教育程度（文憑／學位）	課程簡介（宗旨、教學理念等）	職業前景（職業預期和潛在僱主）	所屬協會	網址
新加坡（Singapore）							
新加坡（Singapore）	新加坡拉薩爾藝術學院（Lasalle College of the Arts）	藝術管理（Arts Management）	文學學士	拉薩爾藝術管理學院在20世紀90年代開創了藝術管理教育。此課程創新並引導業界發展，課程專供新興藝術經理就讀，為期三年。在硬件設備方面，學院提供綜合藝術場所、博物館、劇院，和本地場地。透過相關學習、實習，與本地和國際藝術經理會面，學員有機會全面瞭解業界。此課程圍繞四大板塊展開，包括：（1）歷史與情境研究；（2）藝術管理原則；（3）藝術管理實踐（包括項目和實習）及學術技能；（4）溝通和研究。畢業生可充分瞭解藝術和相關管理環境。他們在藝術家和觀眾之間調解，成為精幹的藝術經理。學生還將在整個學習過程中與本地和海外組織中實習。同時，該課程還致力於改善學生的分析、反思和溝通技巧，培養學生的表達和思考能力	畢業生能擔當不同職務，例如總經理，營銷／公關經理，展覽經理，活動和運營經理，程式設計經理（Programming Manager），贊助經理，中小型公共和私人藝術組織劇院經理，政府機構政策制定者	AAAE；ANCER	http://www.lasalle.edu.sg/programmes/ba-hons/arts-management/

城市 （及州）	大學	課程	教育程度 （文憑／學位）	課程簡介 （宗旨、教學理念等）	職業前景 （職業預期和潛在僱主）	所屬協會	網址
新加坡 （Singapore）	新加坡 拉薩爾藝術 學院（Lasalle College of the Arts）	技術與生產 管理 （Technical and Production Management）	文憑	此課程為學員成為表演藝術行業人才和技術後台管理員而設。同學在LASALLE的戲劇、舞蹈、音樂劇和音樂製作中，獲得實踐經驗，有機會從事電影、視頻和其他形式的策展。此外，學員能掌握各個方面生產和活動管理的專業技能	學生將具體橫向且全面的學識，應用於藝術及文化政策決策、公共及私人藝術組織及基金、文化代理及機構中擔任管理及領導的職位	AAAE	http://www.lasalle.edu.sg/programmes/diploma/technical-and-production-management/
		藝術與文化 管理（Arts and Cultural Management）	文學碩士	該課程培訓藝術與文化政策人員、策展及管理人員，並為學生提供戰略性聯繫、創造機遇，且為藝術與創意景觀建立新的發展方向。該課程旨在鞏固學生之專業技能，使之勝任藝術及文化行業中的高級職位	該課程之畢業生可於以下行業工作： 新加坡或海外文化機構或藝術組織，如Esplanade Co Ltd、新加坡國際電影節、新加坡華樂團等； 學生具備橫向且全面的學識，於藝術及文化政策決策、公共及私人藝術組織，以及基金經營、文化代理等領域中，勝任管理及領導職務	AAAE	https://www.lasalle.edu.sg/programmes/postgraduate
	南洋藝術學 院（Nanyang Academy of Fine Arts）	藝術管 理（Arts Management）	文憑	該課程透過結合藝術、媒體及表演設備，激發學生的創意，並培養解難能力及實際操作技能。同時，職業導向的商業科目傳授工作所需的知識及技巧，為學生未來的事業做好準備	畢業生可從事藝術教育、藝術管理、社區藝術、項目管理、籌資等工作		www.nafa.edu.sg/courses/departments/arts-management
			文學學士	該課程將藝術想法轉化成現實，而非僅僅停留在創作或從業熱情。因此，實踐技藝極為重要。該課程傳授技藝，以實現人們的創意潛能。學生學會管理文化與藝術組織，並且為活動設計創意想法	畢業生可從事藝術教育、藝術管理、社區藝術、項目管理、籌資等工作		

城市 （及州）	大學	課程	教育程度 （文憑／學位）	課程簡介 （宗旨、教學理念等）	職業前景 （職業預期和潛在僱主）	所屬協會	網址
新加坡 （Singapore）	南洋藝術學院（Nanyang Academy of Fine Arts）	創意產業管理（Bachelor of Arts（Hons）Creative Industry Management）	文學學士	該課程為期一年，乃在其他專業學習基礎上增加一年的課程，修業期滿，授以英國埃塞克斯大學（University of Essex）證書。該課程旨在發展學生對藝術和文化項目的認識，並發展相應的管理技能。通過該課程，學生得以提升研究、商業管理、市場營銷、策略規劃，以及項目管理方面的能力。課程旨在培養學生獨立的批判思維和溝通技巧。課程由經驗老到的教授授課，幫助學生認識藝術和文化產業	學生將具備研究藝術文化產業的能力；評估、分析和發展管理文化組織管理議題的能力；運用營銷概念計劃藝術組織營銷計劃的能力；發展戰略性的管理計劃，為藝術文化組織規劃其產業發展的能力；為藝術和文化項目撰寫計劃的能力		http://www.nafa.edu.sg/courses/part-time/bachelor-of-arts-(hons)-creative-industry-management
	南洋理工大學（Nanyang Technological University）	藝術、設計與媒體（Art, Design and Media）	藝術學士、碩士	藝術、設計與媒體課程乃專門為有志於藝術、設計與媒體專業的本科學生而設。課程成立於2005–2006學年，將傳統藝術與設計工作坊的嚴格訓練與文化、歷史的標準研究訓練相結合，同時培養區域與全球當代藝術、設計與媒體研究的廣泛興趣。本課程的跨專業學習尤其強調以下科目：數碼動畫、數碼電影製作、互動媒體、攝影與數碼想像、產品設計、視覺交流			http://www.adm.ntu.edu.sg/Programmes/Undergraduate/Pages/Home.aspx
	南洋理工大學（Nanyang Technological University）	博物館研究和策展實務（Museum Studies and Curatorial Practices）；另設藝術類研究型碩士和博士課程	文學碩士、博士	在此課程中，學生可以選擇博物館研究和策展實踐兩個方向之一進行學習，也可兼修			http://www.adm.ntu.edu.sg/Programmes/Masters%20Programme%20(Coursework)/Pages/Home.aspx

城市 （及州）	大學	課程	教育程度 （文憑／學位）	課程簡介 （宗旨、教學理念等）	職業前景 （職業預期和潛在僱主）	所屬協會	網址
新加坡 （Singapore）	義安理 工學院 （Ngee Ann Polytechnic）	藝術商業管理 （Arts Business Management）	文憑	由人文社科學院和商業會計學院聯合開辦的藝術商業管理課程，傳授管理和發展藝術企業的技能。開辦三年以來，該課程引導學生領略戲劇、音樂、舞蹈，到視覺藝術，不同形式的創意藝術。授課方式包括講課、工作坊，以及產業參觀。學生掌握商業原理和管理技巧，策劃組織藝術活動，推廣創意藝術，並且處理藝術組織的財會事務	完成學業後，學生可加入創意產業行業，並於不同藝術機構，如藝術中心、表演及視覺藝術小組、藝術館等從事市場營銷、資金籌募及行政相關的工作		http://www.np.edu.sg/pages/default.aspx?view=desktop
	亞洲管理研究所（Asian Institute of Management）	藝術管理 （Managing the Arts）	證書	該課程疑已於近日停辦	修畢課程後，學生必須提交有關戲劇管理理論或歷史的書面研究論文。學生可運用自己的文憑課程經驗，創作自主形式的新項目，並以此為基礎求職或開創事業		https://www.aim.edu/

城市 （及州）	大學	課程	教育程度 （文憑／學位）	課程簡介 （宗旨、教學理念等）	職業前景 （職業預期和潛在僱主）	所屬協會	網址
南韓（South Korea）[1]							
安山市， 京畿道 （Ansan, Gyeonggi）	首爾藝術大學（Seoul Institute of the Arts）	藝術管理（Arts Management）	專業學科 （副學士）	該課程設立於 2003 年，集合舞台、電影，以及廣播的專業師資，培育有志於投身韓國文化產業的藝術管理人才，支持藝術家的創意活動。同時，學生接受藝術管理的專業訓練，他們可藉此學習成為館長及製作人所需的知識，並發展藝術管理理論水準。同時，亦透過與其他界別的合作，訓練專業表演人員。此課程包括幫助學生改善基本商業知識，發展審美觀，以幫助他們日後成為計劃人員、策略專家，以及統籌人員			https://www.seoularts.ac.kr/mbs/en/
牙山市， 忠清南道 （Asan, South Chungcheong）	湖西大學（Hoseo University）	文化規劃系（Department of Culture Planning）	文學學士		畢業生適合從事以下工作：文化藝術公演、遊戲企劃、動畫企劃、觀光策劃、文化活動策劃、會議企劃、電視台、網絡電台的企劃、演出策劃； 近屆畢業生在演藝經紀公司、廣告文體等企劃公司、電影、音樂製作公司等就職； 畢業生去向包括在文化產業公司擔任管理職務，如記錄與古籍翻譯等		https://www.seoularts.ac.kr/mbs/en/subview.jsp?id=en_030401000000

1　有其他資料顯示，南韓除本表所列課程外，誠信女子大學、韓國藝術綜合職業學校、秋葉藝術大學等亦有開設藝術管理相關本科課程；弘毅大學設有碩士課程。受限於本課題組資源，南韓與日本的課程未能全部核實並收編入冊。

城市 （及州）	大學	課程	教育程度 （文憑／學位）	課程簡介 （宗旨、教學理念等）	職業前景 （職業預期和潛在僱主）	所屬協會	網址
扶余郡，忠清南道（Buyeo County, South Chungcheong）	國立韓國傳統文化大學（Korea National University of Cultural Heritage）	文化資產管理（Cultural Properties Management）	文學學士	基本課程旨在幫助學生瞭解韓國的文化遺產歷史、藝術史、民俗、韓國參考書目、中國漢字研究、文學及思想等。應用課程內容包括文化產業管理、民事財產、文化財產管理理論、文化政策、文博、文化產物之運用等；另有現場培訓（即實習），文化資產管理以及文化遺產調查等	近屆畢業生就職的機構有國家政府、地方政府、自治團體（例如文化觀光）、博物館、研究所；文娛範疇的文化遺產保育社會企業，博物館、研究所、文娛範疇的文化遺產相關的社會企業，以及文化產業相關的企業		https://www.nuch.ac.kr/english/content.do?tplBaseId=TPL0000234&mnuBaseId=MNU0000594&topBaseId=MNU0000570
京畿道安山市常綠區（ERICA 校區）（Sangrok-gu, Ansan, Gyeonggi-do）	漢陽大學（Hanyang University）	文化產業學（Mun Hwa Keon Ten Cheu）	文學學士、碩士、博士	該學科在韓國文化產業課程中，名列第一。課程致力於培養活躍於全球文化產業界，從事文化產業企劃、創作，以及商業運營的專門人才	文化產業企劃及商業運作從業人士。近屆畢業生多在創意企業就職		http://contents.hanyang.ac.kr/front/introduce/greeting
		藝術、文化與娛樂（Arts, Culture and Entertainment）	工商管理碩士（MBA）	該課程的定位是培養深諳藝術領域中的商業活動原則和技能（包括概念和議題）的專門人才。課程設計圍繞藝術、文化和娛樂展開。該課程為學生建立了事業的基礎，強調商業知識的深度和管理實踐經驗的廣度			http://www.hanyang.ac.kr/web/eng
首爾及安成市，京畿道（Seoul and Anseong City, Gyeonggi）	中央大學（Chung-Ang University）	藝術管理（Arts Management）；公共藝術與設計（Public Art and Design）	碩士學位	該課程是文化藝術界領導者和專業人士的搖籃。除追求高品質的教育和研究，還會維繫學生之間的友誼			https://neweng.cau.ac.kr/cms/FR_CON/index.do?MENU_ID=890#

城市 （及州）	大學	課程	教育程度 （文憑／學位）	課程簡介 （宗旨、教學理念等）	職業前景 （職業預期和潛在僱主）	所屬協會	網址
首爾及天安市，忠清南道 （Seoul and Cheonan City, South Chungcheong）	祥明大學 （Sangmyung University）	演出藝術管理學（Performing Arts Management）	碩士學位	為振興韓國演出藝術，促進文化產業發展，並改善國民文化藝術素質，該課程致力於培養韓國文化界表演及其管理的專才。課程旨在提高演出策劃和管理的能力、培養學生在表演藝術方面的實務操作與領導的能力，並提供給學生演出經營理論，以及實踐的機會			http://k2web.smu.ac.kr/user/indexSub.action?codyMenuSeq=16652165&siteId=gradzh&menuUIType=tab
		遊戲設計與開發（Game Design and Development）	碩士學位	該校於1996年成立了文化產業方面的專業，涉及攝影、電影、藝術、戲劇、卡通藝術等方面。同年10月易名至今。該系探索理論和實踐方法，傳授設計、創作，以及利用遊戲和移動電話文化內容的方法。提供跨學科的課程，教授數碼遊戲背景故事編撰、故事人物、形象設計、動漫效果設計等的方法。課程還教授程式設計工程、移動電話網絡設計、電腦製圖，以及其他相關技能。該課程亦教授人文學科的內容，學科視角多元，涉及社會學、心理學、市場營銷、管理學等			https://www.smu.ac.kr/mbs/smueng/subview.jsp?id=smueng_030503000000
首爾及水原市，京畿道 （Seoul and Suwon City, Gyeonggi）	成均館大學 （Sungkyunkwan University）	文化管理（Cultural Management）	社會學碩士	該課程從屬於社會學院，以培養文化鑒賞力，以及文化獨創能力為核心，長遠目標為提升國家競爭力。該課程致力於培養具備文化藝術領域企劃能力、全球視野，並理解都市文化環境、國際性文化藝術經營知識的全球化文化領導人才			http://gscm.skku.edu/gscm/

城市（及州）	大學	課程	教育程度（文憑／學位）	課程簡介（宗旨、教學理念等）	職業前景（職業預期和潛在僱主）	所屬協會	網址
首爾西大門區新村地區（Seodaemun, Seoul）	梨花女子大學（Ewha Womans University）	圖書館與情報學（Library and Information Science）	文學學士	訓練學生的實務操作能力，獲取最新的情報管理能力，使學生能貢獻於不同範疇的知識情報，成為女性情報司書或情報專家	畢業後可擔任情報管理人、司書、出版人、教授、學者等職務；近屆畢業生多在以下機構與組織就職，包括國立、公共圖書館；公共機關及國際機構；小學、中學及高中圖書館、大學圖書館；企業知識情報中心（如三星綜合技術園）；研究機關；醫療機關；圖書出版、節目製作、廣告機構，以及金融機構和法律機關等		http://my.ewha.ac.kr/elis1959 en.sdu.ac.kr/ http://cultureart.sdu.ac.kr/cultureart/index.jsp
首爾（Seoul）	首爾數碼大學（Seoul Digital University）	文化及藝術管理（Culture and Arts Management）	文學學士	此課程培養具有企劃以及客戶溝通能力的藝術及文化創意管理人員，創作優秀的韓國文化藝術品，並培育具有良好溝通技巧、商業頭腦及創意的文化產業從業者，並協助他們透過文化藝術活動，凝聚社會	學生畢業後可擔任文化藝術策劃人員，從事文化內容設計／規劃、文化及藝術政策諮詢、文化管理、演出及節目管理、小型舞台管理、藝術館管理、表演小組管理、文化中心指導、表演藝術專家諮詢、表演策劃、文化空間顧問、休閒運動指導、名人經理、智慧財產權經理、文化藝術統籌、文化管理顧問、文化藝術評論、博物館館長、藝術拍賣諮詢、藝術品經銷商、文化產品營銷等		en.sdu.ac.kr/en/departments/cultureart.jsp

城市 （及州）	大學	課程	教育程度 （文憑／學位）	課程簡介 （宗旨、教學理念等）	職業前景 （職業預期和潛在僱主）	所屬協會	網址
首爾（Seoul）	慶熙數碼大學（Kyung Hee Cyber University）	文化及藝術管理（Culture and Arts Management）	文學學士	該機構的宗旨是透過文化藝術教育，影響文化藝術組織，建構一個允許文化產業挑戰新事物的環境，培養具備各種新戰略、創造性宣傳能力的文化產業界領導者。課程亦致力於培養具備跨界文化產業專門知識及研究能力的實務型研究人才	學生畢業後可擔任文化藝術企劃師、文化藝術資源網絡專門家、文化產業宣傳及設計評論家、政治家、藝術館館長、藝術行政人員、廣告設計及經紀人、表演及活動企劃人、表演團隊經紀人、藝術買賣家等；近屆畢業生在政府機構、美術館、圖書館、廣告公司、演藝公司等機構與組織就職		khcu.ac.kr/en/info/culture_art.jsp http://www.khcu.ac.kr/art/
	三育大學（Sahmyook University）	藝術（미술컨텐츠，Mi Sul Keon Ten Cheu）	文學學士	該課程致力於培養對社會有貢獻、能展現個人才能的藝術專才；有機會透過創意領域接觸不同的當代藝術家、製作充滿個人特色的熱銷手工藝師、見解獨到的媒體藝人、具有專業知識及藝術審美觀的展覽籌備人，以及熟諳人文心理學的藝術治療師	學生畢業後可擔任藝術指導顧問、畫廊經營者、博物館或展覽館管理人、美術教師、美術評論家、藝術經營、工藝家、文化資訊開發員、文化項目企業經營者、藝術顧問、現代作家、美術館及博物館學藝師、新聞社美術雜誌記者、廣播 PD、美術教育者、插圖畫家、美術心理治療師、美術史學家、裝置藝術家、文化財產相關職業、環境藝術家、東洋畫家、西洋畫家、版畫家，美術館及展示企劃家，也可以進入大學院深造；近屆畢業生主要在美術館、博物館、圖書館、畫廊、教育機構等組織和機構就職		https://www.syu.ac.kr/web/eng/academics_a_05_04 https://www.syu.ac.kr/web/arts

城市（及州）	大學	課程	教育程度（文憑／學位）	課程簡介（宗旨、教學理念等）	職業前景（職業預期和潛在僱主）	所屬協會	網址
首爾（Seoul）	首爾網絡大學（Seoul Cyber University）	文化及藝術管理（Culture and Arts Management）	學士學位	隨着時代發展，與文化相關的商業促進了文化藝術的蓬勃發展，而對具有創造力及管理技能的專才的需求亦大大增加。有見及此，此課程旨在培育一眾藝術及文化管理行業未來的領袖	畢業生可從事表演藝術及管理、表演藝術營銷及宣傳、藝術管理及文化策劃、舞台管理、藝術展覽及規劃、藝術機構管理、藝術及文化教育、文化活動策劃、文化環境規劃、藝術社區管理、文化旅遊業、文化城市規劃等工作		http://www.iscu.ac.kr/global/eng/academics/sub06_01a.asp
	淑明女子大學（숙명여자대학교，Sookmyung Women's University）	公共政策研究院，藝術與文化行政課程（Graduate School of Public Policy, Program in Arts and Cultural Administra-tion）；文化與旅遊專修（Culture and Tourism Major）	文學碩士	藝術與文化行政課程是一個跨學科的特殊課程，專門培養藝術行政人才。文化與旅遊專修設於文化與旅遊學系中，致力於培養能夠服務韓國，且具國際意識，能適應全球化趨勢的文化旅遊的女性專才		AAAE；ANCER	http://e.sookmyung.ac.kr/sookmy-ungen/1848/subview.do

城市 （及州）	大學	課程	教育程度 （文憑／學位）	課程簡介 （宗旨、教學理念等）	職業前景 （職業預期和潛在僱主）	所屬協會	網址
首爾新村校區 （Sinchon Campus）	延世大學 （Yonsei University）	文化及設計管理（Cultural and Design Management）	學士學位	該課程的目標是培養能夠在文化產業中策劃、生產、管理創意內容，並且能應用技術的新型全球創意人才。課程由三部分組成：文化創意內容設計、文化生產技術、文化發展規劃，以及文化產品管理及營銷	通過該課程的學習，學生能夠在他們未來文化及創意產業的職業領域中找到合適的定位，例如，從事文化產品和服務規劃、公司管理和設計商品規劃等。有志於設計的學生可成為創意界的領袖、時裝設計業的管理者，以及數碼內容的生產者；或者是公司品牌經理、全球策略營銷顧問、政策制定者、設計產業顧問、藝術策展人。這些訓練成為管理學生未來職場競逐的優勢所在		https://uic. yonsei.ac.kr/ main/major. asp?mid= m02_03_05
		創意技術管理（Creative Technology Management）	學士學位	該專業融合資訊技術和管理，幫助學生在創新技術領域，尤其在資訊系統應用方面，成為全球商業領袖以及管理專家。該專業設有一個內容廣博的學習課程，發展學生的管理和創業技能，令學生未來得以在資訊科技商業、創意產業諮詢、娛樂業、數碼媒體，以及資訊科技相關服務行業中就業	該課程近期的畢業生在韓國以及大型國際科技公司，以及創意產業諮詢公司中任職或實習；或是繼續修讀該專業的研究生課程。課程日後會更注重提升學生的技術能力，並幫助他們積累實踐經驗		https://uic. yonsei.ac.kr/ main/major. asp?mid= m02_03_04# mpart

城市 （及州）	大學	課程	教育程度 （文憑／學位）	課程簡介 （宗旨、教學理念等）	職業前景 （職業預期和潛在僱主）	所屬協會	網址
首爾新村校區 （Sinchon Campus）	延世大學 （Yonsei University）	資訊互動設計 （Information and Interaction Design）	學士學位	該課程聚焦於有效的資訊系統，並探索通過設計實踐與學習，形成互動模式。該課程培養的學生不僅擅長二維視頻的設計，亦精通三維製作。教學目標是培養具有創意思維的專業人才，此類專才擅長發現新的可能性，從而設計新型產品、服務、環境，以及多元的運作系統。在以人為中心的設計中，該專業旨在幫助學生成為有效的交流者和解難專家。在綜合創意設計方法、相關技術，以及系統嚴格的研究思維過程中，發揮他們的作用	畢業生可擔任互動設計師、公司形象設計師、高科技公司的諮詢師、廣告或者遊戲公司的創意領袖、起步階段公司（公共及非牟利公司）經營者。此外，還可繼續研究生課程的學習		https://uic.yonsei.ac.kr/main/major.asp?mid=m02_03_03&sTab=03#mpart
首爾新村校區 （Sinchon Campus）、原州校區 （Wonju Campus）、松島國際校區 （Songdo International Campus）	延世大學 （Yonsei University）	圖書館與情報學（Library and Information Science）	文學學士	資訊化社會促成了個人間、團體間和國家間，資訊主導的熾熱競爭。在這一形勢下，如何培育一班能夠靈活有效地運用資訊的專門人才，乃是一個重要的議題。以資訊為主體的文獻情報學是當代的核心領域，本學科所培育的人才得以順應時代的需要	修讀文獻情報學後的出路可大分為四方面： （1）圖書館或諮訊中心的司書； （2）言論機關、企業、研究所的情報擔當記者，又或是諮訊專門家； （3）在情報機關負責設計或分析情報系統和資料庫，又或是開發軟體、應用新媒體研發情報技術； （4）繼續升學成為文獻情報學界的學者； 每年文獻情報學的畢業生都有 90% 以上的就業率，就職於以上不同範疇的領導者職位； 近屆畢業生在以下機構與組織就職，包括圖書館、資訊中心、言論機關、企業研究所，以及韓國圖書館協會		http://libart.yonsei.ac.kr/

城市 （及州）	大學	課程	教育程度 （文憑／學位）	課程簡介 （宗旨、教學理念等）	職業前景 （職業預期和潛在僱主）	所屬協會	網址
台灣（Taiwan）							
嘉義縣 （Chiayi County）	南華大學 （Nan Hua University）	文化創意事業管理學系暨碩士班 （Department of Cultural and Creative Enterprise Management）	碩士學位	該課程幫助學生提高中文閱讀與表達，以及英文聽力、體育、信技術等方面的能力			ccem2.nhu.edu.tw/
新竹市 （Hsinchu City）	國立交通大學應用藝術研究所 （National Chiao Tung University, Institute of Applied Arts）	視覺傳達設計組課程（Visual Communica-tion Design）	碩士、博士課程	視覺傳達設計組由「藝術／設計理論」、「設計或藝術創作實務相關課程」、「研究方法課程」、「藝術史課程」、「藝術與設計心理學課程」等五個課群組成。視覺傳達組分成「研究專攻」與「創作專攻」兩個方向，專攻課程的要求為：至少選修兩門研究方法課、一門藝術設計創作課，以及三門藝術理論、藝術史或設計理論課程。對創作專攻之修課建議為： （1）至少三門設計或藝術創作實務相關課程； （2）至少三門設計、藝術理論、哲學理論或藝術史課程			http://iaa.nctu.edu.tw/page.php?id=30
高雄市（Kaoh-siung City）	國立高雄應用科技大學 （National Kaohsiung University of Applied Sciences）	文化創意產業系課程 （Department of Cultural and Creative Industries）	文學學士、碩士、文憑	該學系開設與文化及創意產業相關的本科、研究生和在職文憑課程，旨在幫助學生理解與整合世界多元文化的理念，培養學生敍述故事和設計方面的能力；幫助學生融合文化基礎與營銷企劃的能力；教導學生運用數碼科技開發文化創意產品；讓學生擁有跨學科（文學、傳播與設計）的學術整合能力；建構校－院－系發展目標	潛在僱主包括高雄市文化局、高雄市立美術館、國立科學工藝博物館以及強茂電子、全國百貨公司內的集雅社音響公司、明安國際有限公司等		cci.kuas.edu.tw/cd/

城市 （及州）	大學	課程	教育程度 （文憑／學位）	課程簡介 （宗旨、教學理念等）	職業前景 （職業預期和潛在僱主）	所屬協會	網址
新北市（New Taipei City）	國立台灣藝術大學（National Taiwan University of Arts）	藝術管理與文化政策研究所課程（Graduate School of Arts Management and Cultural Policy）	碩士課程	該所順應區域與全球藝文發展趨勢與需求，旨在培育藝術管理的實踐與創新人才，以及文化政策的規劃及研究人才		ANCER；歐洲文化行政培訓中心聯盟ENCATC（The European Network of Cultural Administration Training Centres）	http://acpm.ntua.edu.tw/course/super_pages.php?ID=course2&Sn=14
			博士課程	國立台灣藝術大學藝術與文化政策管理研究所強調行動能力與主體思辨的結合。「藝術管理」、「文化政策」為該所的教學主題，分別設碩士班與博士班。藝政所因應在地、區域與全球藝文發展趨勢與需求，培育藝術管理的實踐與創新人才，以及文化政策的規劃及研究人才			http://acpm.ntua.edu.tw/course/super_pages.php?ID=course2&Sn=14
台北市（Tai Pei City）	國立台北教育大學（National Taipei University of Education）	藝術文化產業、設計與管理（Art Culture Industry, Design and Management）	文學碩士	該專業致力於培養具有靈活應變能力的文化產業從業專才。為他們進入特定場域、機構，創造相應的情境。學生有能力思考文化產品的潛在開發可能，或重新賦予隱性資源價值、將歷史傳統轉化為文化產品的內涵和特徵；亦能構想、衡量文化資源，發展社會資源、同時創造經濟財富。課程策劃各類活動，讓學生學習熱愛本專業領域			www.ntue.edu.tw/academic/college-arts/cultureindustry
	國立台灣師範大學（National Taiwan Normal University）	表演藝術（Performing Arts）	學士學位	該課程以優質師資的專業能力，來整合藝術、企業、產界、學術等多方資源，同時融入本校深厚人文藝術美學的風格，建構以創新思維及實踐領域之技能，讓該課程成為台灣表演藝術教育之核心，培育台灣表演藝術、創意產業相關的專業人才及優秀師資	學生畢業後可升讀國內外研究生課程。畢業生能掌握表演藝術、劇場導演、以及管理的技術。畢業生有能力在藝術行政領域中擔任藝術企劃及製作，或在教育領域中擔任中、高等學校教師、表演藝術教師、音樂演奏與演唱教師等職		http://www.bdppa.ntnu.edu.tw/main.php

城市 （及州）	大學	課程	教育程度 （文憑／學位）	課程簡介 （宗旨、教學理念等）	職業前景 （職業預期和潛在僱主）	所屬協會	網址
台北市（Tai Pei City）	實踐大學（Shih Chien University）	管理學院創意產業博士班（Graduate Institute of Creative Industries, PhD Program）	博士課程	透過研究、教學、國際交流、產學合作等活動，建構「創意」元素「產業化」研究的一流學術單位；並以培育創意產業經營人才、創意產業研發人才、研究機構及政府單位高階諮詢顧問，以及大專院校創意產業領域師資及研究人員，為其使命	經本博士班的培養，學生有望成為具創意內涵與產業深度、兼具本土關懷與國際視野的優秀人才。就業前景包括創意產業研究或教學、創意產業創業、諮詢顧問或經營管理		http://www.usc.edu.tw/zh_cn/academics/academic03/academic0302
	國立台北藝術大學（Taipei National University of the Arts, Graduate School of Arts Management & Cultural Policy）	藝術行政與管理（Arts Administration and Management）	文學碩士、博士	該課程跨行政管理與藝術領域，探究以藝術為主體的管理科學。課程充分利用校內的藝術教學資源與展演設備，延聘商學院以及校內外專家學者，專研當前政府的文化政策和法規、政府與民間藝文展演空間的運作與策略，以及各種文化藝術和專業管理教育。透過校內與校外資源整合及互動，有計劃地培養具多元視野與管理技能的專業人才		ANCER	mam.tnua.edu.tw/
		文化及創意產業國際文學碩士（International Master of the Arts Program in Cultural and Creative Industries）	文學碩士	該課程是一個在國際和本地層面綜合藝術與文化分析，設置高強度訓練的合作型碩士課程。課程鼓勵學生學以致用，將創意、創業意識與商業技能相結合，通過參與策展、節慶活動組織，以及其他相關活動，積累實踐經驗		ANCER	https://imccitnua.com/programme/

城市 （及州）	大學	課程	教育程度 （文憑／學位）	課程簡介 （宗旨、教學理念等）	職業前景 （職業預期和潛在僱主）	所屬協會	網址
台南市（Tainan City）	昆山科技大學（Kun Shan University）	行銷創意與展演設計學（Marketing Ideas and Exhibition Design）	學士學位	昆山科技大學創意媒體學院致力於培養具有創意整合、全球思維與執行能力之文創產業人才	學生畢業後，可報考相關設計研究所繼續深造；或申請國外大學研究所。研究所畢業後可報考相關設計博士班繼續深造或出國深造；就業：該系所畢業生分佈於廣告設計公司、多媒體設計公司、平面設計公司、包裝設計、電視與電影後期製作公司、科技公司設計部門、藝術設計教育等相關領域。有意服務公職者，亦可參加高普考的美工設計職類考試		https://eip.ksu.edu.tw/cht/unit/D/T/CR/pageDetail/8265/
桃園市（Taoyuan City）	元智大學（Yuan Ze University）	藝術管理（Art Management）	文學碩士	該專業旨在培育優秀藝術管理人才，以「藝術史」、「藝術行政與管理」，以及「藝術經營實務訓練」為三大主軸，有系統地帶領學生分別在藝術管理、策展策劃、藝術營銷、藝術評論等方面發展，並結合本校藝術中心的完整設備，努力創造理論與實務並重之一流藝術管理研究環境	畢業生可擔任文化行政、策展，以及報章、雜誌及專書之評論等工作		www.ad.yzu.edu.tw/about/186/

欧 洲 **Europe**

城市 （及州）	大學	課程	教育程度 （文憑／學位）	課程簡介 （宗旨、教學理念等）	職業前景 （職業預期和潛在僱主）	所屬協會	網址
奧地利（Austria）							
克雷姆斯 （Krems）	克萊姆斯 多瑙大學 （Donau- Universität Krems）	文化管理 （Cultural Management） ／音樂管理 （Music Management）	文學碩士	該課程訓練文化管理技能。學術與文化實踐訓練並重			www.donau- uni.ac.at/kultur
庫夫施泰 （Kufstein）	庫夫施泰應 用科學大學 （Fachhochsch- chul e Kufstein FH Tirol）	運動、文化、 活動管理 （Sports, Culture and Events Management）	碩士學位	該學位課程重視國際化趨勢，綜合體育和文化課程。課程全部用英文授課，培養戰略和領導力，核心能力培訓聚焦於理論分析、概念化，以及研究。課程討論當前學科問題，統一研究主題和研究內容，並提供獨特的跨學科的視野和研究方法，讓學生瞭解運動、文化、項目管理業務的要素和業內組織的結構			https://www. fh-kufstein. ac.at/eng/ Study/Master/ Sports-Culture- Events- Management- FT
林茨（Linz）	林茨大學 （Johannes Kepler Universität Linz）	文化研究 （Cultural Studies）	文學學士	該學位課程涵蓋人文、社會科學和商業領域的內容，其核心是將個體視為在複雜、動態的社會系統中運作的文化實體，並提供以多維視角審視多層次話題和情景的方法。該學位課程的重點是講授專業的文化知識以及方法和技能，正如課程大綱所言，該學位課程畢業生可成為全面發展的學者	畢業生活躍於國際商業領域的組織機構（和非政府組織）、國際與跨文化部門；或者在教育、資訊服務、商業諮詢等領域的機構就業		http://www. jku.at/content/ e213/e152/ e126/e13544/ e126273/ e126274/ e264148/ e87800? showlang=en
薩爾茨堡 （Salzburg）	薩爾茨堡 大學 （University of Salzburg）	英語研究與 創意產業 （English Studies and the Creative Industries）	文學碩士	該碩士學位課程旨在深化和拓展本科期間學習的知識技能，要求學生能夠進行批判性反思，並聚焦於創意產業的英語出版業。為進入文化界別和學術界作準備。學生還將學習如何獨立進行科學研究。最近訪問該課程網站，發現課程或已被併入其他學系	學生多在出版、翻譯、劇院、博物館、電影院、歌劇院和音樂廳、文化機構、演出文化、廣告、傳媒、文字與資訊設計等文化管理領域就職		https://www. uni-salzburg.at/ index.php?id= 200731&L=1& MP=200731- 200747

城市 （及州）	大學	課程	教育程度 （文憑／學位）	課程簡介 （宗旨、教學理念等）	職業前景 （職業預期和潛在僱主）	所屬協會	網址
格拉茨（Graz, Styria）	格拉茨大學（University of Graz）	藝術與文化：歐洲藝術管理（Arts and Culture: European Arts Management，又名：European Arts Management for Cultural Leaders and Entrepreneurs）	文學碩士	該學位課程在國際語境下，提供文化商業管理的高品質教育，包括企業戰略選擇、目標設定和方法使用。課程旨在培訓在文化管理領域內已具一定資質的專業人士、自行創業的文化企業家，以及東南歐和鄰國的學生			http://www.uniforlife.at/en/artsand-culture/detail/kurs/european-artsmanagement-1/
維也納（Vienna）	文化概念研究所（Institute for Cultural Concepts）	「文化與組織」訓練課程模組（Modular Training Programme「Culture and Organization」）	短期培訓	文化概念研究所是一家私人教育培訓機構，成立於 1994 年，第一個訓練中心設在奧地利。學員學習專業知識，並且延續專業脈絡，組織文化活動，並且與媒體、贊助商，以及當地政府合作			http://www.kulturkonzepte.at/index.php
	維也納音樂與表演藝術大學文化管理與文化研究所（IKM-Institute of Culture Management and Culture Studies, University for Music and Performing Arts Vienna）	文化管理（Culture Management）	文學碩士	該課程旨在傳授文化領域內的有關藝術管理的特殊技能。課程的核心視角將文化與管理看成一個整體，重點關注文化管理特別之處，鼓勵文化管理研究。課程的主要特色是展現跨學科視域，以及結合實踐的教學模式		ENCATC	www.mdw.ac.at/ikm
	維也納應用藝術大學（University of Applied Arts Vienna）	展覽與文化交流管理（Exhibition and Cultural Communication Management）	文憑課程	該課程的主要目標是將文化與科學、工程、藝術、文化和商業的複雜交叉部分清晰且全面地展示出來。最重要的是吸引經濟、文化、教育和組織方面高品質的項目，並與之合作			http://www.dieangewandte.at/

城市 （及州）	大學	課程	教育程度 （文憑／學位）	課程簡介 （宗旨、教學理念等）	職業前景 （職業預期和潛在僱主）	所屬協會	網址
比利時（Belgium）							
布魯塞爾 （Brussels）	馬賽爾協會 （Association Marcel Hicter）	文化項目管理 （Cultural Project Management）	結業證書	該課程培養學生文化項目管理的技能、身份特徵，並且通過文化項目，與各方面建立合作關係			http://eepap.culture.pl/article/european-diploma-cultural-project-manage-ment-20162017
	馬賽爾民主文化協會（Association Marcel Hicter pour la Démocratie Culturelle）	文化管理 （Cultural Management）	歐洲文憑	該課程旨在增進文化管理者對歐洲地區、國家和地區文化政策的瞭解；提升文化管理者運作文化項目的技能；發展歐洲文化管理者網絡。該課程培養學生的競爭技能，以及打破現狀、提升合作的進化意識		ENCATC	http://www.fondation-hicter.org/spip.php?rubrique62
	馬賽爾基金會 （Fondation Marcel Hicter）	文化項目管理 （Cultural Project Management）	歐洲文憑	該課程旨在增進文化管理者對歐洲國家及地域的文化政策之認識，改善文化組織管理以及文化合作項目運營的技能。同時發展歐洲文化管理者的網絡。課程要求申請人至少有兩年在公共和私人組織從事文化藝術項目管理工作的經驗，並且英語流利			http://www.fondation-hicter.org/spip.php?rubrique62
	布魯斯大學 （University of Brussels）、 荷蘭蒂爾堡大學 （Tilburg University）、 曼徹斯特和赫爾 辛基（Manchester and Helsinki Free University Brussels） 聯合課程	歐洲城市文化 碩士課程 （M.A. in European Urban Culture）	文學碩士	歐洲城市文化碩士課程為來自於歐洲其他國家，具有相關專業的本科學歷的學生提供專業的碩士訓練。並為專業人士和管理者提供城市文化政策方面的最新經驗和知識			https://www.vub.ac.be/en/study/european-urban-cultures-polis；www.mmu.ac.uk/h-ss/sis/eurma.htm

城市 （及州）	大學	課程	教育程度 （文憑 / 學位）	課程簡介 （宗旨、教學理念等）	職業前景 （職業預期和潛在僱主）	所屬協會	網址
保加利亞（Bulgaria）							
布拉戈耶夫格勒 （Blagoevgra）	西南大學 （Southwestern University）	文化管理與視覺傳播 （Cultural Management and Visual Communi-cations）	高級研究碩士	該學位課程通過設立主題模組、開展小組活動和項目實踐，引導學生研討當代文化政策所涉及的關鍵問題。課程講授不同領域的知識，延請講師、學者、製片人和電影製作人員，傳授項目製作與開發的經驗和技藝。教學方法包括開設講座和講習班，同時通過項目運作，培養學生的合作精神和技能，以及跨學科的工作方法	畢業生可以從事文化項目管理、文化項目統籌、文化公司管理、社會與文化活動的發起、匯演與文化活動的管理、公共關係與文化贊助等工作		https://www.swu.bg/academic-activities/academic-programmes/masters-programmes/sociology,-anthropology-and-sciences-about-the-culture/cultural-management-and-visual-communications.aspx
索菲亞（Sofia）	新保加利亞大學（New Bulgarian University）	藝術管理 （Arts Management）	文學碩士	該學位課程旨在通過建立基礎藝術教育體系，教授公共行政、文化研究、歐洲研究、新聞學、大眾傳媒等，為文化與藝術管理機構培養專業人才			http://nbu.bg/download/en/prospective-students/adm-masters/master-programs/docs/MA%20IN%20ARTS%20MANAGEMENT.pdf
			文學學士	該學位課程前兩年為通識教育，其中，前兩個學期為學術專業培訓和實踐課程，第三、四年開設專業課程，並要求實習			http://nbu.bg/download/en/prospective-students/adm-und/bachelors-programs/docs/ba-arts-studies-and-arts-management.pdf

比利時　保加利亞

城市 （及州）	大學	課程	教育程度 （文憑／學位）	課程簡介 （宗旨、教學理念等）	職業前景 （職業預期和潛在僱主）	所屬協會	網址
克羅地亞（Croatia）							
里耶卡 （Rijeka）	里耶卡大學 （University of Rijeka）	國際藝術、文化管理及政策（The International Arts and Cultural Management and Policy Programme）	暑期研修	該學位課程的目的是強化參與者在文化政策、規劃和組織方面的關鍵技能；通過教育與社會的連結，突出創意的重要性；提高跨文化的交際能力，從而引導學生在國際環境中從事文化管理			https://www.unicult2020.com/

城市 （及州）	大學	課程	教育程度 （文憑／學位）	課程簡介 （宗旨、教學理念等）	職業前景 （職業預期和潛在僱主）	所屬協會	網址
塞浦路斯（Cyprus）							
尼古西亞 （Nicosia）	尼古西亞大學 （University of Nicosia）	工商管理（重點為文化管理）（Business Administration（Concentration in Cultural Management））	工商管理碩士	該學位課程旨在為學生提供必要的文化管理技能，培養積極的從業態度，並傳授管理的方法。培訓目標為具備決策能力的企業高管領導力。課程培養學生在當今競爭激烈的國際環境中，處理商業組織運營問題的能力			http://germany.unic.ac.cy/index.php/programmes/master-degrees/business-adminis-trations-mba-concentration-in-cultural-management/

城市（及州）	大學	課程	教育程度（文憑／學位）	課程簡介（宗旨、教學理念等）	職業前景（職業預期和潛在僱主）	所屬協會	網址
捷克共和國（Czech Republic）							
布爾諾（Brno）	雅那切克音樂與表演藝術學院（Janáček Academy of Music and Performing Arts）	劇院管理本科、碩士（BA/MA in Theatre Management）；舞台技術和管理本科（BA in Stage Technology and Management）；戲劇創作（劇院管理專業）博士（Ph.D. in Theatre Creation, Specialization in Theatre Management）	本科、碩士、博士	劇院管理課程於1990年在雅那切克音樂與表演藝術學院內成立。該課程本科及碩士課程培養三種類型的劇院管理專才。學生學習文化管理相關領域的專業知識後，聚焦劇院管理，瞭解劇院歷史，並掌握劇院管理技術。學生有機會在不同的文化機構內實習，與該領域的專家會面，並參與藝術節日的管理活動	該專業旨在培養專業劇院經理，學生有能力獨立從事劇院管理工作，包括藝術組合、劇院市場營銷等	ENCATC	www.jamu.cz
布拉格（Prague）	DAMU 表演藝術學院（DAMU The Theatre Faculty of the Academy of Performing Arts）	藝術管理（Arts Management）	文學學士	該課程培養藝術生產者、市場專家、文化機構管理者，掌握文化項目獨立運作者所需的知識和技能。學習聚焦於管理項目和機構所需理論、交流、經濟、法律和戲劇技術，強調在藝術和商業項目上的運用。此外，還有一部分學習是對所學技能的實踐應用，學生參加學校戲劇的創意項目，或者主導獨立項目的策展		ENCATC	https://www.damu.cz/en/m-a-degree-programs/arts-management-1
			文學碩士		學生畢業後可成為劇院管理者、表演藝術家、市場營銷部經理、文化領域市場策略制定人、公共關係專家、文化政策諮詢師、文化機構籌資人等	ENCATC	http://www.damu.cz/en/m-a-degree-programs/arts-management-1
茲林（Zlin）	湯瑪斯巴塔大學（Tomas Bata University）	媒體和傳播研究（Media and Communication Studies）	本科、碩士	該課程成立於1997年，設有視聽創作、三維表演、動畫攝影及市場營銷等課程			http://www.utb.cz/fmk-en?lang=2

城市 （及州）	大學	課程	教育程度 （文憑／學位）	課程簡介 （宗旨、教學理念等）	職業前景 （職業預期和潛在僱主）	所屬協會	網址
捷克斯洛伐克（Czechoslovakia）							
斯洛伐克 （Slovakia）	誇美紐斯大學 （Comenius University）	文化管理課程 （Courses in Management of Culture）；知識管理－社會價值 （Management of the Knowledge - Value Society）	結業證書及本科預科	該課程設於管理學系。其中，知識管理課程涉及社會價值的管理、空間經濟價值；創意和創新管理、組織文化。同時訓練學生組織活動的能力，以及口頭與書面報告的技巧			http://www.crm.fm.uniba.sk/kman/English/Index.html

城市 （及州）	大學	課程	教育程度 （文憑／學位）	課程簡介 （宗旨、教學理念等）	職業前景 （職業預期和潛在僱主）	所屬協會	網址
丹麥（Denmark）							
奧爾胡斯 （Aarhus）	奧爾胡斯大學（Aarhus University）	策展（Curating）	文學碩士	該學位課程旨在培養學生廣泛的文化分析、溝通和管理能力。學生有機會參與一系列當代藝術機構的組織、管理、公眾展覽等工作。該學位課程設計靈活，允許學生半工讀。學生能夠通過學習新技術，擴展人際網絡，增加就業機會			https://pages-tdm.au.dk/curating/
哥本哈根 （Copenhagen）	哥本哈根商學院（Copenhagen Business School）	創意商業過程管理 （Management of Creative Business Processes）	社會科學碩士	修讀創意產業的商業過程，學生游走於商業和藝術之間，學習各種管理方法。課程兼顧創意訓練與組織運營業的實務技巧。主要科目包括創意產業過程與策略、創新管理文化機構、市場與創新過程、創意商業。學生在課程完結後須提交碩士論文	畢業生在小型藝術創業公司擔任代理人；公共學術指導；半公共文化或創意機構經理。此外，他們還在藝術創意公司中以「學術商業人士」身份參與活動。科技企業與線上媒體規劃師合作的項目，也是畢業生的就業方向之一		https://www.cbs.dk/en/study/graduate/candsoc-msc-in-social-science/mscsocsc-in-management-of-creative-business-processes

城市 （及州）	大學	課程	教育程度 （文憑／學位）	課程簡介 （宗旨、教學理念等）	職業前景 （職業預期和潛在僱主）	所屬協會	網址
愛沙尼亞（Estonia）							
塔林 （Tallinn）	愛沙尼亞音樂學院 （Estonian Academy of Music）	文化管理 （Cultural Management）	文學碩士	該專業的主要目的是培養藝術組織中擁有創新領導技能和視野的專業管理人才、推動愛沙尼亞文化產業發展的商人，以及在文化政策和創意產業策略領域內的管理者和決策制定者	從該專業畢業的學生就職於私立或公立大使館、政府機構、大學、劇場、博物館、非牟利文化組織等。95% 的畢業生在文化和創意產業領域任職	ENCATC	http://www.mastersportal.eu/studies/34341/cultural-management.html#content:description
	愛沙尼亞商學院 （Estonian Business School）	文化管理 （Cultural Management）	文學碩士	該學位課程旨在培養在藝術機構工作，具有創造性領導力和眼界的專業管理人才、能在國際背景下推動愛沙尼亞文化產業發展的企業家、文化政策和創意產業戰略領域的管理者和決策者。他們從課程中可瞭解不同文化背景的工作機制	課程畢業生多在私人和公共部門工作，包括使館、政府機構、高校、劇院、博物館、非政府組織、基金會、私營公司。不少畢業生進入文化創意產業		https://www.ebs.ee/en/?option=com_content&view=article&id=7936
維爾揚迪 （Viljandi）	維爾揚迪文化學院－塔爾圖大學 （Viljandi Culture Academy - University of Tartu）	文化管理 （Cultural Management）	結業證書	該領域學習面向文化和創業有興趣的學生，使其掌握基本的管理技能和認知能力，從事當前社會的文化項目管理。學習過程中，可以專攻音樂、舞台藝術或表演藝術管理。在課程設計框架內，選擇某一專業領域進行深入學習，使學生在學習知識技能的同時收穫實踐工作經驗，有助於今後的研究生學習			http://www.kultuur.ut.ee/en/departments/culture/programmes/management
維爾紐斯 （Vilnius）	維爾紐斯美術學院 （Vilnius Academy of Fine Arts）	文化管理及文化政策（Cultural Management and Cultural Policy）	文學碩士	該課程致力於培養具有文化管理分析思維以及文化政策理解力的專業人士。他們理解創意活動及實踐的本質，而且能夠運用理論知識和實踐技巧，在國際環境中從事創意商業活動，並協助政策制定。文化管理者在各種創意商業和服務公司中就職，跨學科的知識可應用於社會、商業和政治領域。部分畢業生在相關碩士課程和海外繼續學業。該課程由聯合國教科文組織文化管理以及文化政策部門共同運作	該專業的畢業生成為私營或公立文化領域的管理者和領導者，在社會、政治、經濟等其他需要創新精神的部門就業。亦有畢業生選擇繼續深造，攻讀博士學位		http://www.vda.lt/en/study_programs/undergraduate/culture-management-and-cultural-policy

捷克斯洛伐克　丹麥　愛沙尼亞

城市 （及州）	大學	課程	教育程度 （文憑／學位）	課程簡介 （宗旨、教學理念等）	職業前景 （職業預期和潛在僱主）	所屬協會	網址
芬蘭（Finland）							
赫爾辛基 （Helsinki）	阿爾托大學 （Aalto University）	視覺文化與當代藝術；策展、管理與藝術仲介（Visual Culture and Contemporary Art; Curating, Managing and Mediating Art）	文學碩士	當今世界，藝術和研究、規劃、民主活動，以及公共論辯的關係越來越緊密。該課程的目標是系統發展學科領域，尤其將生活中的藝術納入研究範疇。例如超市、公園中的藝術作品等，已成為研究的議題。該課程的授課老師不僅出身於藝術界，且為具備哲學、心理學、城市研究等跨學科背景的學者	畢業生可成為策展人、美術館教育者、製片人、研究人員、藝術評論家、協管員，並且在文化部門從事協調、管理、主管文化活動及項目的工作。近屆畢業生在藝術博物館、畫廊、藝術家協會、藝術和文化項目、基金會或信託基金等機構工作		http://www.aalto.fi/en/studies/education/programme/visual_culture_contemporary_art_master/
	愛卡達應用科學大學 （Arcada University of Applied Sciences）	文化管理 （Cultural Management）	文學學士	該課程教授文化管理技巧，例如聯繫藝術家（包括音樂人、演員、舞者、劇作家等）與文化管理者，溝通觀眾與藝術家，並從金融、政治界獲取資源，支持藝術創作活動	作為文化管理者，從事節日與重要活動策劃，包括音樂節、文化出口、文化組織的交流與設計、地方機構，文化商人等。職業機會廣泛。此外，涉及藝術與文化的領域可能與社會其他方面有關，例如政策制定。這意味着文化管理者還有可能在科技創新、環境事務、社會和城市規劃等領域，從事危機防範、文化多樣性管理、食品文化宣傳等工作	ENCATC	https://www.arcada.fi/en/bachelor/cultural-management
	赫爾辛基主教轄區應用科學大學 （Helsinki Metropolia University of Applied Sciences）	文化管理 （Cultural Management）	文學學士	該專業為期四年，共修 240 個學分，學生將學習各種文化現象，包括文化基金和財務管理、市場和公共關係、法律事務、領導力、商業技能、溝通技能和媒體技能、文化研究方法以及電腦應用技能	畢業生可以成為文化管理者。這個專業為私人與公共文化組織。以及文化產業，培養專門人才	ENCATC	http://www.metropolia.fi/en/academics/degree-programmes-in-finnish/cultural-management/

城市 （及州）	大學	課程	教育程度 （文憑／學位）	課程簡介 （宗旨、教學理念等）	職業前景 （職業預期和潛在僱主）	所屬協會	網址
赫爾辛基 （Helsinki）	人文應用科學大學 （HUMAK University of Applied Sciences）	文化管理和生產（Cultural Management and Production）	學位課程 （具體學位不詳）	該專業面向藝術和財務的專業人士，致力於提升學生在國際和國內發展的能力。學生有機會參與跨學科合作工作，從而提升其藝術與文化發展的能力。除了管理技能，該專業還傳授提升社會影響、適應國際化，以及其他工作所必須具備的技能		ENCATC	https://www.humak.fi/en/study-in-humak/cultural-management/
	拉瑞爾應用科技大學（Laurea University of Applied Sciences）	創造社會影響力的藝術項目管理（Managing Art Projects with Societal Impact）	暑期學校	該學位課程旨在為歐洲文化市場培養更多具有社會責任感的管理人員，從而將藝術與文化管理聯繫起來			https://helda.helsinki.fi/bitstream/handle/10138/162798/MAPSI_Study_Book_Final2.pdf?sequence=1
	西貝利厄斯學院／赫爾辛基藝術大學（Sibelius Academy / University of the Arts Helsinki）	藝術管理（Arts Management）	文學碩士	該課程指導學生參與建設文化產業，相關藝術類別包括舞蹈、音樂、劇院和博物館	畢業生在公共、牟利，以及非牟利界別獲得領導，以及從事文化生產的工作	ENCATC	https://www.uniarts.fi/en/siba/arts-management
於韋斯屈萊 （Jyväskylä）	於韋斯屈萊大學（University of Jyväskylä）	文化政策碩士（MA in Cultural Policy）；文化政策博士課程（Ph.D. in Cultural Policy）	碩士、博士學位	文化政治／文化政策的學位課程是社會科學的新領域，致力於培養藝術經理、公關官員、研究者、規劃師、教師，以及其他熟悉文化政策的專業人士。相關領域包括國際文化政策、文化產業結構、政策技術與藝術之間的關係，以及文化與經濟等		ENCATC	https://www.jyu.fi/en/studywithus_old/programmes/culturalpolicy/studies/doctoral-programme

城市 （及州）	大學	課程	教育程度 （文憑／學位）	課程簡介 （宗旨、教學理念等）	職業前景 （職業預期和潛在僱主）	所屬協會	網址
考尼埃寧 （Kauniainen （FI））	人文科學技術學院 （Humanities Polytechnic）	文化管理 （Cultural Management）	學士學位	此課程為學生提供專業領域內，在本地及國際層面發展的機會。課程致力於培養藝術及藝術籌資專家，並通過跨學科的合作計劃，推廣藝術及文化。除了管理技巧，該課程亦重視社會影響力、國際化，以及發展工作所需的技巧			https://www.artsmanagement.net/index.php?module=Education&func=display&ed_id=281
塞伊奈約基 （Seinäjoki）	塞伊奈約基應用科學大學／文化與設計學院 （Seinäjoki University of Applied Sciences/School of Culture and Design）	文化管理 （Cultural Management）	短期課程	該課程從以下方面培訓文化管理學生，包括： （1）市場、項目管理、活動管理、文件製作； （2）融資、贊助； （3）圖表設計基礎知識； （4）文化研究； （5）社會工作生產； （6）語言（丹麥語、英語、德語、法語、西班牙語等）； 所有的課程均由丹麥老師和客座外教用英文授課	畢業生可擔任博物館館長、藝術機構的製片人，還可以透過研究機構、企業合作、政府研究部門等，策劃活動、擔任領導職務，並從事相關工作。亦有不少畢業生選擇自主創業	ENCATC	http://www.seamk.fi/en/About-us/Faculties/School-of-Business-and-Culture/Studies/Short-Programmes/Gateway-to-Cultural-Management
瓦薩（Vaasa）	瑞典理工學院 （Swedish Polytechnic）	文化管理及生產（Cultural Management and Production）	學士學位	該專業理論結合實踐，為學生展示一個專業視野，並提供專業研究訓練，讓學生更深入地瞭解該專業領域			https://www.artsmanagement.net/index.php?module=Education&func=display&ed_id=278
瓦薩、圖爾庫、拉塞博里、雅各布斯塔德 （Vaasa, Turku, Raseborg and Jakobstad）	諾維亞應用科學大學 （Novia University of Applied Sciences）	藝術創業 （Entrepreneurship in the Arts）	文化藝術碩士	該學位課程的授課對象為持有本科或碩士學位，在視覺文化和當代藝術領域工作三年以上的人士。課程幫助學生建立國際視覺文化和當代藝術領域中的專業視野，為學生在個人藝術實踐與跨國藝術世界之間搭建橋樑	該學位課程以幫助學生就業為目標，旨在提升學生的專業資格。學習本課程後，學生能夠在不同組織，勝任決策設計、執行，以及服務工作		https://www.novia.fi/degree-students/master-degree-programmes/leadership-and-service-design

城市 （及州）	大學	課程	教育程度 （文憑／學位）	課程簡介 （宗旨、教學理念等）	職業前景 （職業預期和潛在僱主）	所屬協會	網址
法國（France）							
第戎（Dijon）	勃艮第商學院 （Burgundy School of Business）	藝術與文化管理理學碩士（MSc Arts and Cultural Management）	理學碩士	該課程致力於幫助學生瞭解藝術和文化產業，尤其是與產業相關的社會、經濟，以及歷史的背景。課程強調文化創業、藝術營銷，以及籌資、商業模式、文化項目等議題。該課程結合理論和實踐，學生參與組織文藝活動，並與專業人士交流。項目目標是培養未來的藝術與文化管理者，發展其從事文化及創意產業市場活動的能力		ENCATC	http://www.bsbu.eu/programmes/MSMSc-masters/MSc-Arts-Cultural-Management/
格勒諾勃 （Grenoble）	法國商店學校 （Ecole du Magasin（Grenoble））	策展訓練 （Curatorial Training Program）	證書	該課程成立於 1987 年，是歐洲第一個國際策展研究證書課程。課程旨在創建一個嚴格的研究和實踐的環境。學員開展為期九個月的策展組織實踐項目；課程幫助學員直接參與策展，並從一系列的導修、工作坊、研討，以及參觀訪問中，窺見策展的真諦。該課程培訓青年專業人士，適應動態的專業環境，為他們提供工具與經驗，亦增強其專業能力，同時磨礪其自省與批判性的思維			https://www.artandeducation.net/announcements/107748/curatorial-training-program
	文化政策觀察站（Observatoire des Politiques Culturelles）與格勒諾勃社會科學大學合辦（University of Social Sciences of Grenoble）	文化項目管理 （Cultural Project Management）	碩士學位	此課程旨在採用理論分析與實際考察的方法，為本地及不同地域的管理人員提供參與文化決策及項目的機會，滿足社會對文化管理訓練的需要。此課程由格勒諾布爾第二大學及格勒諾布爾政治科學開創，專為專業人士及本地權威人士而設			http://www.observatoire-culture.net/
	格勒諾勃第一大學 （Université Stendhal）	表演藝術 （Perorming Arts）	碩士課程	該課程並非以幫助學生進入專業職場為宗旨，而是展示該學科的理論知識，幫助他們理解機構的運作，例如文化機構如何生產文藝作品，又如何組織交流或管理（如劇院研究）文化項目，從而開拓學生的專業眼界。課程結業，頒發碩士文憑			https://www.univ-grenoble-alpes.fr/

芬蘭　法國

城市 （及州）	大學	課程	教育程度 （文憑／學位）	課程簡介 （宗旨、教學理念等）	職業前景 （職業預期和潛在僱主）	所屬協會	網址
里昂（Lyon）	國家表演藝術學校（ENSATT-National School for Performing Arts）	舞台管理（Stage Management）	研究生文憑	該校成立於 1941 年，有六個學系，每一個都是戲劇表演的一個方面，包括表演、戲劇、燈光、音響、設計、戲服製作、道具設計、劇院管理	據該課程網站聲稱，畢業生就業情況良好		http://www.ensatt.fr/
蒙彼利埃（Montpellier）	蒙彼利埃第三大學（Université Paul Valéry）	藝術與交流（Arts and Communication）	文憑課程	該學系為專業文化活動提供藝術指導			https://www.univ-montp3.fr/
		歐洲文化項目導向課程（Parcours Direction Artistique de Projets Culturels Européens）	證書	該課是培訓文化活動的專業藝術導演，屬於職業培訓的性質。該課程讓學生獲得文化領域的多學科視野，培訓的藝術門類以表演藝術（電影、音像、音樂、戲劇、舞蹈、馬戲藝術）為主；其次為視覺藝術。課程致力在藝術、社會和政治的不同層面上研究文化發展，觀察法國和歐洲文化政策的架構。項目還指導學生設計並參與文化項目（經濟、管理、法律、交流）籌建的工作，以及教授開創文化事業的方法和實用技藝。學生全年參與實際工作，處於半工半讀狀態。通過培訓，學生可獲得以下學科的視角：經濟學、政治學、法律學、文化管理學、歷史學、美學、人類學；同時掌握溝通和調解的基本技能。學生亦能瞭解文化及其環境的關係，以及文化組織運作的原則。此外，學生還將學會在歐洲設立項目、創建文化公司、促進並傳播和管理文化項目、為文化活動組織物流，並提升專業外語翻譯服務	通過為學生建立專業人際脈絡，幫助學生在地方、國家和歐洲層面的公共及私營藝術組織就業。課程培訓文化機構和項目的未來經理		https://www.univmontp3.fr/fr/formations/offre-de-formation/masterlmd-XB/arts-lettres-langues-ALL/master-2-direction-de-projets-ou-etablissements-culturels-program-master-2-direction-de-projets-ou-etablissements-culturels-parcours-direction-artistique-de-projets-culturels-europeens/parcours-direction-artistique-de-projets-culturels-europeens-subprogram-parcours-direction-artistique-de-projets-culturels-europeens.html

城市 （及州）	大學	課程	教育程度 （文憑／學位）	課程簡介 （宗旨、教學理念等）	職業前景 （職業預期和潛在僱主）	所屬協會	網址
巴黎（Paris）	第戎的商學院 （BSB Burgundy School of Business）	文化企業與創意產業管理 （MECIC-Paris Management des Entreprises Culturelles et Industries Créatives）	碩士學位	文化企業和創意產業管理碩士課程培養服務於文化產業的專業人士，具體工作包括協助藝術家融資、生產、傳播，以及調解階段的工作。這些專業的文化管理者依靠他們的知識和網絡，在文化領域發揮作用；該課程在 2017 年「環球教育最佳碩士課程—藝術和文化管理方向（2017 Eduniversal Best Masters Ranking Arts and Cultural Management）」的全球文化管理碩士課程前 50 位的排名中，名列第 14			https://www.bsb-education.com/programmes/masteres-specialises/mecic-management-des-entreprises-culturelles-et-industries-creatives/presentation.html
	藝術文化與奢侈品商業學校（EAC Business School of Arts, Culture and Luxury）	藝術文化與奢侈品（Arts, Culture and Luxury）	本科、碩士、博士	該學院成立於 1985 年，其本科到博士的學位課程皆受法國國家文化部認可。學校亦和國際移動課程 Erasmus 交流等合作，通過法國外交部派送學生到國外實習。該專業旨在培養學生文化管理的基本專業技能。學生有機會與多位專業人士一起完成課程並根據業界和國際藝術市場需求考慮組成小組進行學習。專業包括文化與藝術管理、MBA、珠寶奢侈品收藏、拍賣業、策展、歌劇和音樂、時尚管理、運營戰略等		ENCATC	http://www.canada.campusfrance.org/en/dossier/eac-business-school-arts-culture-and-luxury

法國

城市 （及州）	大學	課程	教育程度 （文憑 / 學位）	課程簡介 （宗旨、教學理念等）	職業前景 （職業預期和潛在僱主）	所屬協會	網址
巴黎（Paris）	藝術文化與奢侈品商業學校 （EAC Business School of Arts, Culture and Luxury）	藝術市場 （Arts Market）	本科、工商管理碩士	藝術市場管理者通常涉及藝術和商業管理兩個領域，從事行政、經濟、法律方面的管理工作，同時在本地或國際層面發展市場策略。他們瞭解如何達到市場預期並準備庫存，亦能夠就藝術作品的價值和審美給予專家意見，並建議保護方案，同時設立藝術史會議和展覽； 該課程傳授如何管理畫廊、文化中心，以及博物館；為文化遺產地評估、保育，以及銷售藝術作品；推廣藝術家、藝術才能，並且組織展覽。該課程為期兩年，有三個專修：「當代藝術和設計」、「藝術品和收藏」，以及「藝術市場」； 為期三年的本科課程融合了好奇之心情、探索之活力，以及專業之底蘊。課程用法語教授； 為期兩年的工商管理碩士課程亦設有三個專修，與本科專修同名	畢業生可經營拍賣行、古董或室內裝飾店、藝術畫廊、博物館或藝術中心；管理藝術、裝飾品；推廣藝術品，並追蹤其市場價值；促進藝術收藏領域的金融投資；發掘藝術家，開展地方文物保護項目		http://www.canada.campusfrance.org/en/dossier/eac-business-school-arts-culture-and-luxury
		藝術、文化及奢侈品國際工商管理碩士 （Art, Culture and Luxury Management）	工商管理碩士	除了傳授知識，該學位課程幫助學生在培訓期間養成積極學習型生活方式。該學位課程向學生傳授專業技能，支持其職業發展。課程側重實踐，組織學生進行田野調查、案例學習、實習、職業技能培訓、學位課程參與等，並聘請業界專業人員前來授課。這種教學策略成為整體教育理念的基礎，幫助學生構建藝術文化領域的職業願景			http://english.groupeeac.com/fr/formation/international-master-mba-in-art-culture-luxury-management

城市 （及州）	大學	課程	教育程度 （文憑／學位）	課程簡介 （宗旨、教學理念等）	職業前景 （職業預期和潛在僱主）	所屬協會	網址
巴黎（Paris）	藝術文化與奢侈品商業學校 （EAC Business School of Arts, Culture and Luxury）	文化統籌 （Cultural Coordination）； 文化項目管理 （MBA, Management of Cultural Project）	學士學位、商科碩士	文化統籌者的角色是鼓勵公眾參與文化活動，以建立藝術家和公眾、藝術家和機構、藝術和社會之間的聯繫。文化協調員具備人際交往的技巧，珍視各種形式的文化，包括美術、表演、音樂、電影、文化遺產等，熟悉專業組織。他們是藝術和文化傳播鏈中必不可少的溝通橋樑。文化項目管理工商管理碩士課程分五個專業，包括創意產業和新技術媒體管理、音樂與節慶管理、文化遺產與文化旅遊管理、表演藝術管理，以及文化統籌			http://english.groupeeac.com/node/28869
		奢侈品與珠寶產業本科 （Luxury and Jewellery Industry）；奢侈品與珠寶產業工商管理碩士 （Management of Luxury and the Jewellery Industry）	奢侈品與珠寶產業學士；奢侈品與珠寶產業工商管理碩士	奢侈品本科課程教授珠寶公司有色礦石與寶石的買賣、為拍賣行評估珍稀珠寶的方法，以及在國際市場上推廣奢侈家庭產品的營銷策略。課程的核心目標是培養寶石專家，將珠寶、奢侈品貿易與溝通融為一體。課程以法語教授，為期兩年，或在修讀 2/3 年本科後，再修讀本課程一年； 奢侈品與珠寶產業工商管理碩士由奢侈品公司參與教學，為期一年（須修完四年本科），以法語或英語教授			www.canada.campusfrance.org/en/dossier/eac-business-school-arts-culture-and-luxury
	ESCP 歐洲商學院—威尼斯大學 （ESCP Europe Business School - Ca' Foscari University of Venice）	藝術、文化、媒體和出版業 （Arts, Culture, Media, and Publishing Industry（MS Management des Biens et des Activités Culturels / MS Management of Cultural and Artistic Activities））	碩士學位	藝術、文化、媒體和出版業碩士課程分成三個方向，包括文化藝術活動管理、數碼出版管理，以及媒體管理。課程設立的動機是觀察到文化創意產業中文化產品評估方法的轉變，例如資金來源的多元化、吸引公眾參與的新的方法、財務預算重要性的提升。在目前財務理性化的過程中，大部分的書籍、多媒體等出版尋求跨國的經理人，以促進文化產品的生產和分銷； 該專業在 2017 年「環球教育最佳碩士課程—藝術和文化管理方向（2017 Eduniversal Best Masters Ranking Arts and Cultural Management）」評定之全球前 50 名課程中，排名第 17			

法
國

城市 （及州）	大學	課程	教育程度 （文憑／學位）	課程簡介 （宗旨、教學理念等）	職業前景 （職業預期和潛在僱主）	所屬協會	網址
巴黎（Paris）	GRETA 應用藝術學校（GRETA for Applied Arts）	表演藝術管理（Performing Arts Administration）；表演藝術項目管理（Project Management in the Performing Arts）	可持續專業教育文憑	GRETA 應用藝術學校由一組享譽全國的教育機構組成，聚焦於可持續專業教育。其表演藝術管理系成立於 1975 年，專門為全職和兼職的表演藝術家設立			https://www.cdma.greta.fr/the_greta_presentation/
	巴黎高等商業研究學院（HEC Paris）	媒體、藝術和創作碩士課程（MS Medias, Art et Création）	理學碩士學位	該課程已有 30 年歷史，致力於培養文化管理者。課程定位是為學生提供關於創意產業及其操作方法的全面指導；課程的必要性在於高層管理人員必須能夠全面瞭解公司或文化項目管理中出現的不同問題； 課程基於管理的基礎學科，包括戰略管理、財務管理，管理控制、市場營銷、統計，以及與創作直接相關的學科，如創作法，文化產業與媒體學，創意管理，營銷與消費藝術創作等 課程教學始終處於創意界實踐，以及技術演進的前沿。教學團隊由教授和行業專家組成，令學生同時接觸理論知識和業界經驗；課程的合作伙伴包括 Carnavalet 博物館、蓬皮杜藝術中心、普羅旺斯艾克斯藝術節、國家電影中心、動畫影像等； 該課程在 2017 年「環球教育最佳碩士課程—藝術和文化管理方向（2017 Eduniversal Best Masters Ranking Arts and Cultural Management）」前 50 名課程中位列第 6	畢業生在以下行業就職： 媒體娛樂界：迪士尼、法國電台； 文化贊助及出版界：環球、歐羅巴托、西南動畫、卡地亞當代藝術基金會、路易威登基金會； 公共部門：凡爾賽宮、博物館和民族遺產、文化傳播部、奎蘭博物館、巴黎國家歌劇院、巴黎奧林匹克公園等； 數碼廣告界：Ubisoft、Lagardère Publicité、Publicis Dialog		http://www.hec.fr/Grande-Ecole-MS-MSc/Programmes-diplomants/Programmes-MSc-MS-en-un-an/MS-MSc-Medias-Art-et-Creation/Points-cles

城市 （及州）	大學	課程	教育程度 （文憑／學位）	課程簡介 （宗旨、教學理念等）	職業前景 （職業預期和潛在僱主）	所屬協會	網址
巴黎（Paris）	巴黎高等藝術研究學院國際學校（IESA International Studies in History and Business of Art and Culture）	當代藝術市場的歷史與商業（History and Business of the Contemporary Art Market）	文學碩士	該學位課程是當代藝術市場方向的教育機構中，唯一一個同時涵蓋高強度的藝術史與商業實踐方面知識的學位課程。課程定位是培育對該領域有獨到見解，並於業界領先的學者			https://www.iesa.edu/paris/ma-history-and-business-contemporary-art-market
		藝術與收藏的歷史與商業（History and Business of Art and Collecting）	文學碩士	收藏史作為一個新興專業領域，廣泛借鑒了歷史、文化史、藝術史、社會科學、經濟學等學科的知識。該學位課程為有志於全面瞭解歷史收藏模式的學生設計，涵蓋了從文藝復興到 20 世紀初期的收藏模式，以及這些模式如何影響當今英國和歐洲大陸的藝術市場			https://www.iesa.edu/paris/ma-history-and-business-art-and-collecting
	INSEEC 高等經濟研究學院（INSEEC-Business School）	文化藝術活動管理（Management des Activités Culturelles et Artistiques）	理學碩士	該課程旨在培養藝術文化市場上多面向、多技能的管理者。此類人才能夠理解藝術和文化市場的財務、經濟和戰略挑戰，而且具備以下能力：（1）能夠處理較為複雜的多方談判（包括公共機構、私人文化贊助、新聞媒體等）；（2）經營文化藝術項目管理；（3）從事市場風險評估。課程幫助學生理解文化產業（出版、錄音、電影等），涉及文化產品的報價、獨特的經營方式、有利文化產業發展的機構和城市環境，以及新技術在文化產業中的應用和影響等議題； 該課程在 2017 年「環球教育最佳碩士課程—藝術和文化管理方向（2017 Eduniversal Best Masters Ranking Arts and Cultural Management）」前 50 名課程中位列第 45	學生畢業後，能夠勝任公共和私人文化機構中的管理事務；開展規劃、發展指導、管理等工作。近屆畢業生就任經紀人、藝術諮詢等職位		https://masters.inseec.com/en/

法國

城市 （及州）	大學	課程	教育程度 （文憑 / 學位）	課程簡介 （宗旨、教學理念等）	職業前景 （職業預期和潛在僱主）	所屬協會	網址
巴黎（Paris）	巴黎高等商學院（Ipag Business School）	時尚與藝術管理（Fashion and Art Management）	工商管理碩士	該法語課程設置的目的是引導學生在投身職業之前，拓展知識面、增進對各商業領域的瞭解。課程傳授理論知識，配以案例分析；鼓勵學生在現實背景下制定戰略，提高文化產品的附加值，並解決行業所面對的現實問題			https://www.ipag.fr/en/ipag-business-school-programmes/dual-degrees-ibmp-mba-msc-dba-summer-school/mba-in-french/fashion-and-art-management-mba/
	伽利略思圖迪全球教育集團法國商業管理（Studialis - Galileo Global Education France - MBA ESG）	音樂製作和音樂家發展工商管理課程（MBA Spécialisé Management de la Production Musicale et Développement D'artiste）	工商管理碩士	該課程旨在培育適應新技術條件下，採用新穎的經營模式，從事音樂生產的行業管理人才。培訓目標包括發展行業操作技能；掌握營銷、商業、藝術和法律的知識；瞭解公共和私營部門的運作機制；培訓管理工具和技術；該專業在 2017 年「環球教育最佳碩士課程─藝術和文化管理方向（2017 Eduniversal Best Masters Ranking Arts and Cultural Management）」前 50 名課程中，位列第 28	畢業生有不少在音樂組織擔任領導職務，或文化項目開發顧問		https://www.mba-esg.com/master-management-production-musicale.html?utm_source=study&utm_medium=annuaire&utm_campaign=2017_fiche_sudy
	巴黎第九大學（Université Paris IX Dauphine）	文化組織碩士（Cultural Organizations）	進修教育碩士	該課程已有 15 年歷史，多年來需求始終未見減少；候選人的素質和經驗甚至有明顯而穩定的提高。這表明，這種適應職業發展的教育課程回應了社會需求。此外，該課程生源專業多元，尤以表演藝術和文化產業專業人士居多			http://www.management-culture.dauphine.fr/

城市 （及州）	大學	課程	教育程度 （文憑／學位）	課程簡介 （宗旨、教學理念等）	職業前景 （職業預期和潛在僱主）	所屬協會	網址
盧昂（Rouen）	盧昂高等商學院 （Neoma Business School）	藝術管理 （Arts Management）	理學碩士	該學位課程專為求知欲強、外向型的管理人員開設，傳授文化藝術管理的技能。該學位課程利用多種教學方式，傳授適應不同環境以尋求發展的必備技能。利用這些技能，以及金融、法律和管理工具，學生足以應對藝術和文化市場工作的挑戰	畢業生可以管理藝術文化項目，組織藝術文化活動，例如匯演和展覽，組建畫廊、組織項目籌款，以及管理公共、私人、非牟利機構的藝術活動和文化遺產		http://www.neoma-bs.com/en/component/tags/tag/154-events-msc-arts-management

城市 （及州）	大學	課程	教育程度 （文憑／學位）	課程簡介 （宗旨、教學理念等）	職業前景 （職業預期和潛在僱主）	所屬協會	網址
德國（Germany）							
巴登（Baden）	歐洲媒體與活動學院 （European Media and Events Academy, Europäische Medien - und Event-Akademie GmbH）	媒體與活動管理工商管理碩士課程（MBA in Media and Event Management）	基礎教育證書、進修教育證書、工商管理碩士	該學院成立於 1999 年，提供一系列的娛樂及文化產業方面的課程。教育程度從基礎教育、進修教育課程，到研究生課程。該課程基於媒體行業，以及其他文化產業的特別需求，學生可隨時申請入讀基礎課程			https://www.baden-baden.de/en/exhibitions-and-events/media-hq/european-media-events-academy/

城市 （及州）	大學	課程	教育程度 （文憑／學位）	課程簡介 （宗旨、教學理念等）	職業前景 （職業預期和潛在僱主）	所屬協會	網址
柏林（Berlin）	勃蘭登堡應用科技大學（University of Appiled Science, BBW - Akademie für Betriebswirtschaftliche Weiterbildung GmbH）	創意產業管理碩士（MA in Management of Creative Industries）	文學碩士	該校創立於 1972 年。其創意產業管理課程乃從之前的文化管理課程發展而來，其前身旨在培訓未能在文化就業市場上就職的文化管理者，提升他們的專業技能，課程設計包括為單個文化機構量身定做的研討會、文化管理專題科目，如項目策劃、融資、文化管理初級講座、活動策劃訓練等。創意產業管理學位課程旨在培養技能，使來自不同背景的、胸懷抱負的職人具備經營創意產業大、中、小型企業的能力	該專業畢業生有能力在明確的商業目標下進行創意工作。例如，他們能夠塑造 IT 公司的發展，或為開發新數碼產品提供創意想法。同時，畢業生也具備自行創業的能力		https://www.bbw-hochschule.de/studium/studiengaenge/master/management-of-creative-industries.html
	柏林藝術大學（Berlin University of Arts）	藝術管理（Arts Management）	暑期研討會	該課程開設藝術領域的研討會，涉及音樂、設計、表演藝術、美術等科目。目前，藝術技巧課程由國際講師團隊以實驗形式以及傳統碩士課程形式傳授，學生可發展自我營銷的知識和技能，並利用學位課程提供的有效工具包使自己的想法成為現實，或開展創造性商業實踐			http://www.summer-university.udk-berlin.de
布蘭登堡（Brandernburg）	法蘭克福歐洲大學（European University Viadrina）	文化管理與文化旅遊（Cultural Management and Cultural Tourism）	碩士課程	該課程提供文化、創意、旅遊等不同的專業背景知識，以及關於文化管理和文化旅遊的學術培訓。該校另設有保護歐洲文化遺產碩士課程，成立於 1999 年，前身為「歐洲文化遺產」課程（European Cultural Heritage）。該課程教授文化保護知識與技能，尤其是採用科學的方法處理文化紀念碑等建築物。此概念中的文化層面、法律環境（紀念碑以及文化紀念碑法律、規劃及建築法等），以及經濟因素是培訓的重點			https://study.europa-uni.de/de/kuwi/masterstudiengaenge/index.html

城市 （及州）	大學	課程	教育程度 （文憑／學位）	課程簡介 （宗旨、教學理念等）	職業前景 （職業預期和潛在僱主）	所屬協會	網址
不來梅 （Bremen）	不來梅大學 （University of Bremen）	人文學 （Humanities）	文學碩士	該課程成立於 1996 年，課程為期兩年，以德語授課。學生通常來自德國或是歐洲其他國家。主要科目包括「商業管理」、「交流與商業語言」、「市場營銷」、「人力資源管理」、「項目管理」、「文化管理」，以及「商業交流」等			www.uni-bremen.de
腓特烈斯哈芬 （Friedrich-shafen）	澤佩林大學 （Zeppelin University）	傳播，文化與管理 （Communication, Culture and Management）	文學學士	此課程注重數碼技術的應用以改變傳統的文化管理方法，結合新技術與文化的課程涉及新媒體制作、各種藝術與文化潮流的詮釋，以及不同文化及傳播機構的發展。它為學生提供了參與當代文化產業、傳播及媒體行業的機會。課程體現系統的教育思維，傳授符合當代教育思想與實踐的方法	畢業生擔任文化企業策劃人、展覽策展人、顧問、研究人員、劇院製作人、文案撰寫者、文化推動者、精通語言者、社會活動家、音樂專家、策劃者、媒體企業家、記者、博物館館長、社會企業家、資金經理、初創企業家、時尚發掘者、計劃總監、無線電創新人員等職位		https://www.zeppelin-university.com/studying-lifelong-learning/ma-ccm/index.php
漢堡 （Hamburg）	漢堡學院 （Institut für Kulturkonze pte Hamburg）	文化管理和媒體管理 （Cultural Management and Media Management）	碩士學位	該研究生提供課程予已獲得學士學位並且成為文化管理者之專業人士。每年招收 20 至 25 名來自國內外的學生學習該專業。該專業總共四個學期；學生結業後獲得藝術碩士文憑		ENCATC	https://kmm.hfmt-hamburg.de/english-version/
	漢堡文化大學 （Institut für Kulturkonzepte Hamburg）	文化管理培訓 （Cultural Management Coaching and Training）	證書	該課程的研討會和培訓旨在滿足文化部門在職人士的培訓需求。該課程尤其注重平衡理論和實踐，並且關注個體學員需求的差異。該課程授課團隊由經驗豐富的顧問和培訓教師組成，內容涉及文化活動的組織和藝術市場的運作		ENCATC	http://www.kulturkonzepte.de/en/index.php

德國

城市 （及州）	大學	課程	教育程度 （文憑／學位）	課程簡介 （宗旨、教學理念等）	職業前景 （職業預期和潛在僱主）	所屬協會	網址
希爾德斯海姆 （Hildesheim）	希爾德斯海姆大學 （University of Hildesheim）	文化政策系課程 （Department of Cultural Policy）	本科、碩士、博士	文化政策系通過大學的授課系統，教授從本科到博士的文化政策分析課程。此外，該系還積極參與德國政府，以及非牟利組織的文化政策研究			http://www.annalindhfoundation.org/members/department-cultural-policy-university-hildesheim
卡爾斯魯厄 （Karlsruhe）	德國卡爾國際大學 （Karlshochschule International University）	藝術與文化管理（Arts and Cultural Management）	文學學士	該課程的特徵是展現文化與藝術管理的完整面貌，每個部分之間都有嚴密的邏輯聯繫，形成一個有機整體		ENCATC	https://www.bachelorsportal.com/studies/19379/arts-and-cultural-management.html
萊比錫 （Leipzig）	萊比錫應用科技大學 （Leipzig University of Applied Sciences）	書籍銷售與出版管理（Book Selling and Publishing Management）	文學學士	該課程傳授書店／出版業與媒體業管理的專業知識，以及實務操作技能。幫助學生發展相應的行業資質，以及管理貿易及其他公司必備圖書、報紙和雜誌的出版活動的能力；該專業也是「出版和貿易管理」碩士課程的基礎，為專業的起步資格文憑	畢業生獲得廣泛的從業的能力，能夠勝任出版社銷售和管理職務，並在文化貿易、媒體經濟等領域從事相關業務		http://www.htwk-leipzig.de/de/studieninteressierte/studienangebot/bachelor/buchhandelverlagswirtschaft/?L=iufigzuq
路德維希堡 （Ludwigsburg）	路德維希堡教育學院（Pädagogische Hochschule Ludwigsburg）	文化科學管理（Cultural Sciences Management）	文學碩士	該碩士課程為有志於從事公共非牟利，以及商業文化組織管理工作的學生開設。培訓集中在兩個方面：其一、企業經濟學和行政法方面的知識（包括工具性技能知識）；其二、文化社會學科能力（如批判性回饋和認識）。因此，該課程不僅探討如何運營文化項目、組織協調與決策的原則，而且教授評論文化內容和表達形式的標準		ENCATC	https://www.phludwigsburg.de/11654+M52087573ab0.html

城市 （及州）	大學	課程	教育程度 （文憑／學位）	課程簡介 （宗旨、教學理念等）	職業前景 （職業預期和潛在僱主）	所屬協會	網址
曼海姆 （Mannheim）	曼海姆大學 —人文學院 （University of Mannheim - School of Humanities）	文化與商業：德國研究 （Culture and Business: German Studies）	學士、碩士學位	每年有 1,000 名學生在曼海姆大學—人文學院人文學院修讀各類課程。該課程從跨學科和跨國文化的視角出發，設有專業理論和研究的課程，培養學生獨立思考的能力。該課程的文化商業本科和碩士課程展現出人文和商業的獨特交叉視角			http://www.uni-mannheim.de/1/
慕尼黑 （Munich）	職業持續教育服務中心，巴伐利亞分部 （Berufsfortbildungswerk, Zweigstelle Bayern）	文化管理 （Cultural Management）	證書	該校的文化管理課程是文化事業管理職業培訓的一部分，旨在提升和拓寬學生的專業資格。課程教授商業法律基礎和文化通識，高階科目的內容是使用新媒體和應用程式培訓。該課程要求申請人入學前完成職業或本科課程，並在文化領域（小學或中學）擁有一年實際工作的經驗（全職或兼職）			http://www.kunstmarkt.com/pagesjob/kunst/_id7040-/ausundweiterbildung_detail.html?_q=%20
	慕尼黑電視與電影大學（HFF Muc - Munich Academy for Television and Film）	未來電影與電視（Future Film and Television Feature）、紀錄片和電視新聞（Documentary Film and Television Journalism）、製作與媒體商業（Production and Media Business）攝影（Cinematography）和電影劇本（Screenplay）	本科課程	慕尼黑電視與電影大學成立於 1966 年，為有志於電影與電視事業的學生開設。訓練內容包括故事剪輯、劇本分析、導演、製片經理與製片人培訓。學院的宗旨是讓學生對視聽媒體有深入的理解。課程充分重視理論、實踐，以及電影的製作。其中，「未來電影與電視」課程綜合歷史、理論和實踐項目，幫助學生提升創意製作的水準，教學內容涉及媒體技術、電子生產，以及研究			https://www.study-in-bavaria.de/en/what-where/universities-of-arts/university-of-television-and-film-munich-hff/

德國

城市 （及州）	大學	課程	教育程度 （文憑 / 學位）	課程簡介 （宗旨、教學理念等）	職業前景 （職業預期和潛在僱主）	所屬協會	網址
慕尼黑 （Munich）	慕尼黑大學 （Ludwig Maximilians University）	媒體、管理和數碼技術 （Media, Management and Digital Technologies）	碩士課程	本課程高度專業化且跨學科。教育的目的是培養數碼媒體產業未來的領袖。這些專業人才具有跨媒體、能管理知識技術的高端專業程度。課程吸引歐洲各地具有商業背景的學生就讀			http://www.en.uni-muenchen.de/students/degree/master_programs/media_management_digitaltechnologies/index.html
帕紹 （Passau）	帕紹大學 （University of Passau）	語言，經濟與文化風景研究 （Languages, Economy and Cultural Landscape Studies）	文憑課程	文化研究是該課程的主要內容，包括以下幾個部分：哲學、經濟、法律、數學、資訊和外國語言、服務經濟與社會經濟、心理學和團隊管理、以及交流。該課程將文化領域內的一些核心課程設為必修，如何歷史、政治、社會學、語言學、文學、藝術史、音樂史、地理和景觀科學等			http://www.uni-passau.de/en/
波茨坦 （Potsdam）	波茨坦學院 （Fachhochschule Potsdam）	藝術管理和文化工作（Arts Management and Cultural Work）	學位課程 （程度不詳）	該課程為計劃在非牟利和牟利機構內從事文化、媒體，以及管理工作的學生培育職業發展的資質。文化工作被看做是有關社會設計和審美過程的學科。該專業通過廣泛的文化科學理論學習和管理實踐課程，訓練學生在管理文化機構管理和項目運作的能力； 課程由五個模組構成，包括：（1）文化研究與教育政策；（2）哲學與美學；（3）文化管理和項目運作；（4）媒體理論與實踐；（5）自我管理與表現。課程注重學科基礎訓練和項目實習，同時致力於國際文化工作、項目運營，以及學生交流活動。一經錄取即免學費，學生只需支付 270 歐元的手續費	就業領域包括公共文化部分或文化產業。畢業生亦可成為自由職業者。值得考慮的職業發展方向有：文化機構和項目的管理、市場營銷、公共關係和項目拓展	ENCATC	https://www.fh-potsdam.de/fileadmin/user_upload/fb-architektur_und_staedtebau/dokumente/Kulturarbeit_Downloads/broschuere_english_juli15.pdf

城市 （及州）	大學	課程	教育程度 （文憑／學位）	課程簡介 （宗旨、教學理念等）	職業前景 （職業預期和潛在僱主）	所屬協會	網址
魏瑪 （Weimer）	李斯特魏瑪音樂大學 （University of Music Franz Liszt Weimar, Hochschule für Musik Franz Liszt）	藝術管理 （Arts Management）	碩士課程	藝術管理碩士課程旨在幫助學生深入理解政治議題（如國家製造文化的理論、文化經濟的概念）、管理（如控制和建立品牌）、文化研究（現代和後現代主義），並且發展學生的解難能力，理解專業現實，探索跨學科及跨文化發展的前景			https://www.hfm-weimar.de/en/department-of-musicology-weimar-jena/programmes/arts-management-ma.html

城市 （及州）	大學	課程	教育程度 （文憑／學位）	課程簡介 （宗旨、教學理念等）	職業前景 （職業預期和潛在僱主）	所屬協會	網址
希臘（Greece）							
雅典 （Athens）	雅典經商大學 （Athens University of Business and Economics - University of Kent）	文化遺產管理 （Heritage Management）	文學碩士	該專業由三學期課程緊密構成，它結合了考古學和商業知識，教授國際文化遺產管理領域所需的知識和技能，同時指導學生同考古學家、建築師、文物管理員在籌資和特殊項目中開展合作，培養這一領域的專門人才。課程用雅典語授課。該課程在 2017 年「環球教育最佳碩士課程—藝術和文化管理方向（2017 Eduniversal Best Masters Ranking Arts and Cultural Management）」前 50 名課程中位列第 9			http://www2.aueb.gr/heritage/
	雅典派迪昂政治經濟大學 （Panteion University of Social and Political Sciences）	文化管理 （Cultural Management）	文學碩士	該課程以一個批判性的視野來看待文化，並用跨學科的方式，結合理論與實踐。本課程乃為有意從事導演、文化組織和機構管理工作的學生而設。提供學習知識和技能的機會		ENCATC	http://cmcen.panteion.gr/index.php/study/graduate-programs/ma-in-culturalmanagement

城市 （及州）	大學	課程	教育程度 （文憑／學位）	課程簡介 （宗旨、教學理念等）	職業前景 （職業預期和潛在僱主）	所屬協會	網址
伊庇魯 （Epirus）	約阿尼納大學 （University of Ioannina）	藝術策展的歷史與理論 （History and Theory of Art - Curating）	碩士學位	該課程旨在激勵藝術家學習理論知識，同時增進藝術史學家和理論家對藝術實踐的理解。課程指導學生的職業生涯，設有基礎美學及當地文化生活教育課程	畢業生可在公共或私人機構工作，例如擔任小學和中學的藝術老師，策展人、博物館、藝術機構、畫廊管理人員、自由藝術家等		http://old.uoi.gr/en/fine_arts2.php

城市 （及州）	大學	課程	教育程度 （文憑／學位）	課程簡介 （宗旨、教學理念等）	職業前景 （職業預期和潛在僱主）	所屬協會	網址
匈牙利（Hungary）							
布達佩斯 （Budapest）	羅蘭大學 （Eötvös Loránd University）	文化及藝術管理（Cultural and Arts Management）	碩士證書	成立本課程的動機來源於 1991 年的維也納會議，於 1992 年該成立。當時設有 12 個學分。課程的主要目的是為在文化領域（例如教育、公共收藏和藝術機構、文化事業、地方當局）工作的人士提供最新的專業知識和實踐技能			https://www.artsmanagement.net/index.php?module=Education&func=view&ed_region_id=27
	布達佩斯國際商業學校（International Business School（IBS）- Budapest）	藝術管理（Arts Management）	理學學士	此課程訓練學生組織藝術活動和推動社區文化發展。通過該課程的學習，學生不僅可以瞭解藝術的歷史、藝術組織的資金運作、智慧財產權和藝術創作，還可獲得藝術創作的實踐經驗。通過不同的選修課程，學生可鎖定某一特定領域精修，如流行音樂、電影，或畫廊管理等	通過選修課程，學生沉浸在感興趣的藝術領域中，如流行音樂，電影行業或畫廊管理。不少畢業生從事藝術畫廊或博物館策展工作，或是在視覺文化和藝術市場相關領域擔任寫作或顧問工作		http://www.ibs-b.hu/programmes/bsc-in-management-with-arts

城市 （及州）	大學	課程	教育程度 （文憑／學位）	課程簡介 （宗旨、教學理念等）	職業前景 （職業預期和潛在僱主）	所屬協會	網址
冰島（Iceland）							
博爾加內斯 （Borgarnes）	畢夫柔斯特大學（Bifröst University / Háskólinn á Bifröst）	文化管理（Cultural Management）	文學碩士	該專業課程由線下和遠端教學兩部分組成，申請本專業的學生必須擁有大學本科學位。全日制學生必須在春季和秋季兩個學期完成課程。之後，學生還有兩個學期的時間來完成畢業論文。該專業旨在提供文化領域內研究、計劃和管理的培訓，以創意產業內容為主。學生需完成 90 個學分，其中，碩士論文占 30 個學分。該專業以冰島語授課		ENCATC	http://www.bifrost.is/english/academics/degree-programmes/ma-in-cultural-management
瓦特福 （Waterford）	沃特福德理工學院（Waterford Institute of Technology）	藝術及文化遺產管理（Arts and Heritage Management）	文學碩士	藝術和文化遺產管理碩士是一個 90 學分的課程，適合藝術畢業生、對藝術／文化遺產特別感興趣的商科畢業生，以及藝術／遺產界別的從業者修讀。該專業的目標是讓學生達到藝術和文化遺產行業專業管理水準的具體要求，為文化領導和管理者提供必要的技能訓練	該課程的畢業生能夠在文化遺產部門勝任各種管理工作，包括節目統籌、藝術營銷、博物館、畫廊，以及其他相關工作		https://www.wit.ie/courses/type/humanities/department_of_creative_and_performing_arts/ma_in_arts_and_heritage_management_full_time

希臘　匈牙利　冰島

城市 （及州）	大學	課程	教育程度 （文憑/學位）	課程簡介 （宗旨、教學理念等）	職業前景 （職業預期和潛在僱主）	所屬協會	網址
愛爾蘭（Ireland）							
都柏林 （Dublin）	鄧萊里文藝理工學院 （Dun Laoghaire Institute of Art, Design + Technology）	文化企業 （Cultural Enterprise）	文學學士 （榮譽）	通過該專業，學生可廣泛學習商業、流行文化，以及藝術課程。學生同時學會從一個商業視角來審視創意產業和文化。學生亦能獲得與商業相關的實踐經驗，例如：組織視覺藝術項目、音樂和表演藝術、市場營銷與傳播等	畢業生可在以下領域發展：廣播電影電視製作、戲劇管理、音樂管理、視覺藝術管理、節日和活動管理、廣告版權、藝術場地管理、營銷、項目管理、活動物流管理、市場調研、社交媒體營銷。該課程同樣令從事其他行業管理工作（如金融業）的學生獲益		http://www.iadt.ie/
		文化活動管理 （Cultural Event Management）	研究生證書	該課程專門探討文化活動的管理、開發和規劃，以及評估與文化活動相關的法律和風險管理問題，並發展適當的策略。根據社會、文化、社區和道德商業問題，進行批判性思考。學生可以在財務和其他資源的限定範圍內，有效地開展單獨或群體工作，診斷文化事件相關問題，並開展研究	畢業生可擔任以下職務：藝術組織的文化活動經理、節目部門統籌、活動管理公司的節目協調員和管理人員；亦可成為文化產業的專業經理，例如音樂推廣人、創意產業的經理人或業主；或者成為自由職業者，即新興的「文化創業者」		http://www.iadt.ie/courses/business-in-cultural-event-management
	都柏林大學學院 （University College Dublin）	文化政策及藝術管理 （Cultural Policy and Arts Management）	文學碩士	該課程旨在為研究生和經驗豐富的文化界從業者提供提高端技能的學習機會，幫助學生成為藝術和遺產領域有效的管理人員和領導者	畢業生將有能力就政策問題進行談判、研究和思考，並應用實際的管理技能（主要通過市場營銷、管理、財務、法律和策略性略規劃中獲取），並在策略性地經營藝術或文化遺產組織		https://sisweb.ucd.ie/usis/!W_HU_MENU.P_PUBLISH?p_tag=PROG&MAJR=Z041

城市 （及州）	大學	課程	教育程度 （文憑／學位）	課程簡介 （宗旨、教學理念等）	職業前景 （職業預期和潛在僱主）	所屬協會	網址
以色列（Isral）							
蓋維姆 （Gevim）	薩丕爾學院 （Sapir College）	創新和創作 （Creation and Production）	文學學士	該專業旨在提供不同文化角度的高端教育，並且培養學生在以色列文化領域內尋求職業發展的能力。學習期間，學生將獲得理論和實踐兩方面的知識和技能	畢業生可在出版業、文化機構和體育管理領域工作	ENCATC	http://www.sapir.ac.il/en/content/4128

城市 （及州）	大學	課程	教育程度 （文憑／學位）	課程簡介 （宗旨、教學理念等）	職業前景 （職業預期和潛在僱主）	所屬協會	網址
義大利（Italy）							
博洛尼亞 （Bologna）	博洛尼亞大學 （University of Bologna）	文化及藝術組織與創新 （Innovation and Organisation of Culture and the Arts）	文學碩士	該專業旨在為學生打開通往藝術和文化組織的管道，訓練學生管理不同類型的文化組織，以及同這些組織的藝術和文化內容產生相聯繫的部分	畢業生在藝術與創意產業私人和公共組織中擔任與發展及管理相關的職務，例如文化項目管理、資產籌劃等	ENCATC	http://corsi.unibo.it/gioca/Pages/default.aspx
費拉拉市 （Ferrara）	費拉拉大學 （University of Ferrara）	文化管理（Master in Cultural Management）	碩士	該課程為國際研究生和專業人士所設計，旨在教授文化組織管理、文化遺產和文化及創意產業的知識和技能		ENCATC	http://www.mcm-unife.it/en.html
佛羅倫斯／羅馬（Florence and Rome）	歐洲設計學院（IED - Istituto Europeo di Design）	藝術及文化 （Arts and Culture）	文學碩士	此課程乃為應對文化產業對技術人才的需求而開設。學生可以處理不同領域的項目（例如當代藝術、時裝、設計、工藝、戲劇、音樂、節日，和表演藝術等）。課程亦為學生提供深入的理論研究機會，結合創意和管理理念，使學生能夠在文化領域界定和管理具體項目和／或創建公司。機構和合作伙伴包括博物館和文化遺產部門、媒體、傳播，以及物質文化部等	學生可以在各種組織、文化機構或博物館內擔任不同職務，例如非牟利文化組織的文化項目運營，或創立自己的公司		http://www.ied.edu/venice/management-school/master-courses/business-administration-for-arts-and-cultural-events/CMG2095E

城市 （及州）	大學	課程	教育程度 （文憑／學位）	課程簡介 （宗旨、教學理念等）	職業前景 （職業預期和潛在僱主）	所屬協會	網址
佛羅倫斯 （Florence）	貝爾韋代雷協會 （Association Palazzo Spinelli）	表演藝術活動管理 （Performing Arts Events Management）	碩士學位	此碩士課程圍繞表演藝術部門目前對各種職業需求而展開。其主要任務是為學生提供組織不同類型活動所需的知識和技能。圍繞教育目標，課程設有一系列教學課程和研討會，如芭蕾、戲劇、電影、音樂會、歌劇和節日管理等。通過與部門專家的直接聯繫、課程教授多種技能和工具，讓學生可自由運用於演藝活動組織當中			http://www.palazzospinelli.org/eng/course.asp?id=master&idn=7
		文化及藝術節目管理 （Management of Cultural and Artistic Events）	碩士學位	此課程主要為學生提供必要的知識和技能，指導他們準備和組織展覽、藝術活動、設計文化節目，並且應用管理技術，經營文化組織			http://www.palazzospinelli.org/eng/course.asp?id=master&idn=6
		文化仲介及博物館 （Cultural Mediation and Museums）	碩士學位	課程目的是培訓博物館的教育及觀眾溝通專業人員，為他們提供必要的知識和技能，以分析博物館訪客的需求、設計教育模式，並提供有針對性的管理策略，和互動性的問題解決方案			http://www.palazzospinelli.org/eng/course.asp?id=master&idn=231
盧卡（Lucca）	IMT 高階學習院 （IMT School for Advanced Studies）	文化遺產分析與管理 （Analysis and Management of Cultural Heritage）	博士	課程基於考古學、藝術歷史、文化遺產與風景、哲學、美學等學科基礎，培養能夠在學術界和業界從事文化管理事業的研究人員		ENCATC	https://www.imtlucca.it/phd/2018-19/cultural-heritage
馬切拉塔 （Macerata）	馬切拉塔大學 （University of Macerata）	教育、文化遺產與旅遊課程 （Department of Education, Cultural Heritage and Tourism）	學士、碩士	該系成立於 2012 年。本科設有文化遺產與旅遊、教育與師資培訓，以及文化遺產管理碩士課程		ENCATC	http://sfbct.unimc.it/en?set_language=en

城市 （及州）	大學	課程	教育程度 （文憑／學位）	課程簡介 （宗旨、教學理念等）	職業前景 （職業預期和潛在僱主）	所屬協會	網址
米蘭（Milano）	米蘭理工大學（MIP - Politecnico di Milano）	表演藝術管理（Performing Arts Management）	碩士學位	該專業授課時間為 18 個月，乃為有志於在休閒產業領域從事領導職務的學生而設。該專業旨在培育學生創業的意識，以及在藝術和文化領域拓展關係網絡的能力，亦幫助學生瞭解休閒產業的從業知識。該專業還幫助學生為商業領域的就業做好準備。該專業在 2017 年「環球教育最佳碩士課程—藝術和文化管理方向（2017 Eduniversal Best Masters Ranking Arts and Cultural Management）」排名中名列第 3			http://www.mip.polimi.it/en/
	米蘭新弟貝勒藝術學院（Nuova Accademia di Belle Arti Milano（NABA））	視覺藝術與策展研究（Visual Arts and Curatorial Studies）	文學碩士	該課程為期兩年，將視覺藝術創作與專業化的策展訓練結合起來，在歐洲視覺藝術管理課程中，獨樹一幟。學生得以探索視覺文化、視覺藝術、表演藝術、展覽設計、當代藝術管理、策展研究、藝術批評，以及藝術寫作和交流。學生有機會廣泛參與實驗室項目，直接從藝術家和策展人處學到國際經驗； 在此過程中，學生有機會發展視覺和審美語言，以開展視覺交流；深化有關當代藝術的研究方法；學習藝術歷史、經濟，以及當代藝術系統的知識；發展繪畫、平面設計、視屏、攝影、音響設計以及其他媒體的高階技術；創作專業藝術作品；獲取策展以及文化活動組織的專業技術；從理解地方文化的角度去創作與評論藝術作品； 該課程由義大利國家教育部和研究大學聯合創辦	畢業後，學生可從事以下職業：藝術家、策展人、專業雜誌和書籍的編輯、藝術評論家和記者、展覽設計師、畫廊和博物館館長、拍賣行顧問、藝術交易商、公共機構主管		http://www.naba.it/en/postgraduate-programs/master-of-arts-in-visual-arts-and-curatorial-studies

義
大
利

城市 （及州）	大學	課程	教育程度 （文憑／學位）	課程簡介 （宗旨、教學理念等）	職業前景 （職業預期和潛在僱主）	所屬協會	網址
米蘭（Milano）	博科尼管理學院（SDA Bocconi School of Management）	藝術管理和行政（Arts Management and Administration）	文學碩士	該課程旨在支持全球藝術創新和文化發展，提升藝術機構管理者的領導力和管理技能。憑藉義大利在文化遺址和藝術品製造方面的優勢，該專業致力於幫助學生發展文化背景，並提升專業技能，進而惠及學生的職業發展； 該課程在 2017 年「環球教育最佳碩士課程—藝術和文化管理方向（2017 Eduniversal Best Masters Ranking Arts and Cultural Management）」對全球 50 個課程的排名中，名列第 1		ENCATC	http://www.sdabocconi.it/en/specialized-master-full-time-executive/mama
	聖心天主教大學（Università Cattolica del Sacro Cuore）	藝術管理（Arts Management）	碩士學位	該課程旨在培養學生各種技能，並教授工具，協助學生應對視覺和表演藝術領域的新挑戰，同時擴寬其國際視野。學生能夠在人文學科的不同領域獲得嚴格的培訓（例如視覺和表演藝術歷史），同時學習經濟和管理技能（如文化政策分析、藝術、會計和籌款、創意產業的人力資源管理等）。該課程讓學生有機會將城市的文化氛圍融入到學習經歷之中。除課堂聽課外，學生還有機會通過實習來實踐他們的知識	畢業生可從事文化機構和公司組織、從事營銷和傳播、會計、法律事務、項目和活動管理		http://www.ucscinternational.it/graduate-programs/1-yearspecializing-masters-in-english/master-in-arts-management

城市 （及州）	大學	課程	教育程度 （文憑/學位）	課程簡介 （宗旨、教學理念等）	職業前景 （職業預期和潛在僱主）	所屬協會	網址
米蘭（Milano）	博科尼大學 （University Bocconi）	藝術、文化與媒體的娛樂及經濟與管理 （Economics and Management in Arts, Culture, Media and Entertainment）	碩士學位	義大利具有深厚的藝術和文化傳統。該校在經濟、管理和法律方面擁有良好的國際聲譽，所培養的學生在這些方面具有相當實力，並富經濟和文化創造力	畢業生可成為管理人員、企業家和創意產業專業人士；就業領域包括視覺藝術、表演藝術、電影、媒體、出版、娛樂、旅遊、時尚、設計等		https://www.unibocconi.eu/wps/wcm/connect/Bocconi/SitoPubblico_EN/Navigation+Tree/Home/Programs/Graduate+School/MSc+Current+Students/Economics+and+Manag.+in+Arts%2C+Culture%2C+Media+and+Entertainment/
摩德納（Modena）	摩德納雷焦艾米里亞大學 （University of Modena and Reggio Emilia）	促進文化推廣活動之語言 （Languages for the Promotion of Cultural Activities）	研究生文憑	該課程聚焦於如何通過語言推廣文化活動，專門為有意通過掌握高端語言技巧，推動文化發展的學生而設。完成課業後，學生將達到高階語言程度，成為語言專家、文化活動諮詢師、文化推廣專家。學生將掌握在不同藝術界別（如視覺藝術、劇院、文學，以及博物館）從事文化活動溝通所需的技巧，以及在當地、國家，以及國際層面，開展文化活動所需的語言技能	「語言、文化、傳播」專業的畢業生可在文化組織中從事保護和促進當地和國家的文化遺產、表演藝術和文化管理的工作。畢業生還可擔任翻譯、文化組織和表演藝術公司的語言顧問，或者作為項目助理，發展和促進文化活動		https://www.artsmanagement.net/index.php?module=Education&func=display&ed_id=355
羅馬（Rome）	歐洲設計學院（IED - Istituto Europeo di Design）	藝術管理 （Arts Management）	文學碩士	該碩士課程為期 11 個月，涉及多個學科，新穎獨特，上課分三個地點：佛羅倫斯、羅馬和威尼斯。學生參與到當代藝術之旅，聚焦於未來之工作。碩士課程為文化機構建立中心形象，處理藝術項目的管理。該專業致力於發掘創新內容，構建綜合的活動日程，規劃活動籌資，並管理文化資源	畢業生可就職於藝術和文化機構、國家和國際牟利和非牟利組織（博物館、基金會、畫廊、拍賣行），以及投資文化市場的大公司（銀行、保險、藝術基金會、活動管理公司、貿易展覽會、展覽管理公司、通訊機構		http://www.ied.edu/florence/management-school/master-courses/arts-management/CP01488E

義大利

城市 （及州）	大學	課程	教育程度 （文憑／學位）	課程簡介 （宗旨、教學理念等）	職業前景 （職業預期和潛在僱主）	所屬協會	網址
羅馬（Rome）	羅馬商學院 （Rome Business School）	藝術與文化管理（Arts and Culture Management）	碩士學位	通過學習該課程，學生能夠把握藝術與文化市場的特徵與趨勢、認識文化管理與政治、經濟和社會關係領域的交叉議題，如民族認同、文化多樣性、經濟發展、城市再生和遺產保護等			http://romebusine-ssschool.it/en/master-artsandculture-management/
托里諾（Torino）	桑德雷托·瑞·瑞寶迪戈基金會（Fondazione Sandretto de Rebaudengo）	初級策展人實習課程（Young Curators Residency Programme）	暑期研修	該課程旨在培養初級策展人，傳授相關知識與專業技能。課程每年邀請三位國外年輕的策展人來義大利組織展會，參與者從最佳國際策展人學校中選出。該項目為半獨立的教學活動，包括一系列基礎課程和補充兼職活動，實習被看作是教育階段與職業生涯之間的過渡			http://fsrr.org/en/training/young-curators-residency-programme/
	都靈理工大學（The Polytechnic University of Turin（Politecnico di Torino））	世界文化遺產：文化項目管理（World Heritage at WorkManage-ment of Cultural Projects）	碩士文憑	該碩士課程介紹世界文化遺產，以及世界教科文組織認證的其他文化資源。課程培訓文化遺產保護必要的知識和技能			https://www.microlinks.org/events/master-world-heritage-work-management-cultural-projects
威尼斯（Venice）	歐洲商學院（European School of Management ESCP Paris and University Ca' Foscari Venezia）	文化資產及活動管理（Management of Cultural Assets and Activities）	理學碩士（雙學位）	該課程為專業人士提供與文化管理相關的商業培訓。課程採用創新教學方法，邀請國際知名的講師和專業人士分享經驗，並將之與管理視角結合起來，探討管理工具的應用，以期達到理想的教學目的			https://www.unive.it/pag/22088/

城市 （及州）	大學	課程	教育程度 （文憑／學位）	課程簡介 （宗旨、教學理念等）	職業前景 （職業預期和潛在僱主）	所屬協會	網址
威尼斯 （Venice）	歐洲設計 學院（IED - Istituto Europeo di Design）	時裝設計營銷 與傳播 （Fashion Marketing and Communica tion）	理學碩士	該課程傳授時裝設計專業的市場營銷 以及溝通管理的技能。課程展示時裝 設計商業的市場領域、發展趨勢，以 及資源規劃的實踐方法。課程亦教授 創新實踐的方法、管道，以及產業管 理的模式。課程旨在上述議題，幫助 學生發展相關知識和技能	畢業生可以在文化機構 或博物館內擔任不同職 務，或自主創業，例如 在非牟利組織工作或管 理文化項目		http://www.ied. edu/sao-paulo/ fashion-school/ master-courses/ fashion- marketing-and- communication /MMF633P
		藝術和文化的 商業（Business for Arts and Culture）	理學碩士	藝術和文化的商業課程是一個具有全 球視野的課程，傳授專業經驗和技 藝。課程為學生構築堅實的理論基礎 與背景，聚焦於文化創意產業所體現 的物質性概念。該課程認為文化產業 界別正朝創業和項目為基礎的新的運 作模式邁進，專業人士積極創造和管 理跨學科的項目，並構築經濟可持續 的創新發展模式。該課程展示明確的 專業取向，組織大量與重要公司、活 躍機構（如古根漢博物館、歐洲文化 管理和政策網絡中心）的交流活動， 以發展文化政策和項目	完成學業後，畢業生將 有機會進入文化機構就 職，包括私營和公營的 機構、非牟利的文化機 構。亦可開設自己的公 司		http://www. ied.edu/venice/ management- school/master- courses/ business- administration- for-arts-and- cultural-events/ CMG2095E
	威尼斯策展 研究學院 （The School for Curatorial Studies Venice）	策展實踐 （Curatorial Practice）	暑期 研討會	該課程以英文授課，主要內容為當代 視覺藝術史與會展實踐，課程安排在 第 57 屆威尼斯國際藝術雙年展活動期 間。通過跨學科講座，該課程為學生 提供技能培訓以及在博物館、展覽館 環境中的實踐機會。該課程旨在傳授 會展項目的策展知識和技術。講座內 容從會展歷史到會展管理，設有理論 和實踐兩個主題	畢業生可成為藝術家、 策展人、專業編輯、記 者、會展設計師等		https://www. callforcurators. com/2015/01/ 17/for-the- 56th-venice- art-biennale- a-summer- school-in- curatorial- studies-venice- open-call/

義大利

城市 （及州）	大學	課程	教育程度 （文憑／學位）	課程簡介 （宗旨、教學理念等）	職業前景 （職業預期和潛在僱主）	所屬協會	網址
威尼斯 （Venice）	威尼斯大學 （又稱威尼斯福斯卡里宮大學） （Universita degli Studi di Veezia「Ca Foscari」）	文化遺產保護與表演藝術管理 （Conservation of Cultural Heritage and Performing Arts Management）	碩士學位	該課程旨在為學生奠定以下領域的知識基礎：藝術和建築歷史、文化遺產立法、考古、歷史和遠古歷史文化、管理和文化活動組織，以及表演藝術管理技術和歷史			www.unive.it/pag/23416
		文化藝術活動的經濟和管理 （Economics and Management of Arts and Cultural Activities）	碩士學位	該課程是文學院和經濟學院合辦的課程，從屬於哲學與文化遺產系，課程旨在探索藝術／文化和經濟之間的交叉介面；並且幫助學生發展他們的管理技能和知識，從而理解文化與藝術管理和籌款系統			http://www.unive.it/pag/23515/

城市 （及州）	大學	課程	教育程度 （文憑／學位）	課程簡介 （宗旨、教學理念等）	職業前景 （職業預期和潛在僱主）	所屬協會	網址
拉脫維亞（Latvia）							
里加（Riga）	商業與金融學院（BA School of Business and Finance）	創意產業管理（Creative Industries Management）	工商管理碩士	該學位課程為跨專業學科，內容包括創意企業管理，涵蓋管理、商業、藝術和技術方面。課程旨在培養有競爭力的管理人才，有能力在創意產業領域創業，或是出任要職，並且具有高創意潛力，且創造附加價值，以確保在國內和國際市場的長期競爭力	該專業畢業生部分在上市私營企業和非牟利機構中工作，部分在中小型企業中出任經理或部門經理。也有畢業生在在媒體、電影行業、時尚行業擔任經理		http://www.ba.lv/studies/program/mba-creative-industries-management/

城市 （及州）	大學	課程	教育程度 （文憑／學位）	課程簡介 （宗旨、教學理念等）	職業前景 （職業預期和潛在僱主）	所屬協會	網址
立陶宛（Lithuania）							
維爾紐斯 （Vilnius）	立陶宛音樂和戲劇學院 （Lithuanian Academy of Music and Theatre LMTA）	藝術管理 （Arts Management）	文學學士			ENCATC	http://lmta.lt/en/art-management-2
	維爾紐斯應用科學大學，藝術學院 （Vilniaus Kolegija / University of Applied Sciences, Faculty of Arts）	文化活動管理 （Management of Culture Activity）	文學學士	該課程的授課內容包括以下幾個方面： 現代文化環境評估； 文化活動的研究應用管理； 藝術團體領導； 人力資源管理； 文化活動組織； 藝術作品出版組織； 文化作品出版組織； 個人創業	畢業生可任職於藝術團體、藝術組織、機構、劇場、藝術展覽館等	ENCATC	https://en.viko.lt/media/uploads/sites/4/2014/09/MANAGEMENT-OF-CULTURAL-ACTIVITY.pdf
	維爾紐斯藝術學院 （Vilnius Academy of Arts）	文化管理及文化政策 （Cultural Management and Cultural Policy）	文學學士	該專業旨在培養文化管理領域的專業人才，這些人具備管理文化創意產業企業，以及制定政策，執行決策的能力。建擅理論知識和實踐技能		ENCATC	http://www.vda.lt/en/study_programs/culture-management-and-cultural-policy-graduate
			碩士課程	維爾紐斯藝術學院和世界教科文組織文化管理和文化政策主席合作，共同成立了立陶宛第一個學術機構，提供文化行政和文化政策的碩士課程。該專業旨在培養文化管理領域的專業人才，這些人善於理解創意活動的本質，能夠在創意產業中運營文化項目、制定政策、應用理論知識和實踐技能，實施政策。該課程由四門主要課程構成，包括「管理學原理」、「歐洲文化歷史」、「外國語」，以及管理的其他方面的科目		ENCATC	http://www.vda.lt/en/study_programs/culture-management-and-cultural-policy-graduate

義大利 拉脫維亞 立陶宛

城市 （及州）	大學	課程	教育程度 （文憑／學位）	課程簡介 （宗旨、教學理念等）	職業前景 （職業預期和潛在僱主）	所屬協會	網址
維爾紐斯 （Vilnius）	維爾紐斯大學 （Vilnius University）	藝術管理 （Arts Management）	文學學士	該課程的目的是讓學生成為藝術管理的高級專家，他們將能夠獨立管理藝術組織，追求藝術商業的凝聚力，結合藝術管理和市場營銷的原則開展活動，並就藝術組織和市場營銷等議題提供解決方案	畢業生可擔任藝術組織、藝術項目經理和營銷專家、藝術活動組織者、藝術家代理人、藝術家、藝術／商業組織仲介人。畢業生也有機會攻讀社會科學博士學位		https://www.vu.lt/en/studies/degree-students/degree-programmes/in-foreign-languages/56-studies/studies/3829-art-management

城市 （及州）	大學	課程	教育程度 （文憑／學位）	課程簡介 （宗旨、教學理念等）	職業前景 （職業預期和潛在僱主）	所屬協會	網址
荷蘭（Netherlands）							
阿姆斯特丹 （Amsterdam）	阿姆斯特丹大學（Vrije Universiteit Amsterdam）	藝術與文化：藝術與媒體比較研究碩士課程 （Master in Arts and Culture: Comparative Arts and Media Studies）	碩士課程	該課程側重於電影、電視、數碼媒體、文學和視覺藝術，探索藝術與各種媒體之間的交叉與聯繫。例如隨着數碼媒體的運用，圖像、聲音和文字螢幕的相互作用，並且通過電影、電視、廣播、新聞、電子書和攝影的融合，在網絡上傳播。該課程幫助學生認識各種媒體，並掌握管理的方法			https://www.masterstudies.com/Master-in-Arts-and-Culture-Comparative-Arts-and-Media-Studies/Netherlands/VU-Amsterdam/

城市 （及州）	大學	課程	教育程度 （文憑／學位）	課程簡介 （宗旨、教學理念等）	職業前景 （職業頗期和潛在僱主）	所屬協會	網址
布雷達 （Breda）	布雷達應用科技大學 （NHTV Breda University of Applied Science）	休閒科學碩士 （Master of Science of Leisure）	碩士學位	該碩士課程建立在跨社會學、心理學、經濟學、管理，以及市場營銷等多個學科基礎上，教授旅遊、體育、文化、活動，以及媒體等，聯繫日趨緊密的休閒界別的管理，以及研究	畢業生的出路包括休閒管理，如主題公園、體育中心、文化活動、休閒場地、劇院管理、市場營銷，旅程經營等；其次，休閒政策，如公共政策、項目分析、體育政策制定等；其三、公共及商業研究組織中的休閒研究工作；其四、休閒教育，如在大學等機構教授休閒學		https://www.nhtv.nl/ENG/masters/masters/master-of-science-leisure-studies/introduction.html
格羅寧根 （Groningen）	格羅寧根大學 （University of Groningen）	藝術文化及媒體（Arts, Culture and Media）	文學學士	該課程審視藝術在社會中的作用，課程將審美層面的音樂、戲劇和電影融合在一起，教授發掘藝術認知和提高社會影響的方法，以及對當代文化中藝術價值的認識。學生學會分析和詮釋藝術表達的技術，從而傳遞、協商，以及促進文化的變化。如此，學生得以深入理解藝術世界及其組織，並且探索藝術如何與社會、經濟，以及技術的發展密切聯繫	畢業生可在研究機構就職，從事批判與分析、藝術教育、藝術政策和營銷研究等工作	ENCATC	http://www.rug.nl/masters/arts-culture-and-media/
馬斯特里赫特 （Maastricht）	馬斯特里赫特大學 （Maastricht University）	藝術與文化遺產：政策，管理與教育 （Arts and Heritage: Policy, Management and Education）	文學碩士	在此課程中，學生可選擇英語或荷蘭語課程。課程的訓練對象為策略制定者、藝術經理、博物館館長。課程教授教育工作者所需的學術、專業知識和技能。這個國際導向的課程帶領學生從不同的角度瞭解藝術和文化遺產，學生亦有很多機會專注於他們感興趣的學科領域	畢業生有機會在藝術及遺產界就職，從事文化政策制定、藝術管理，以及教育等		https://www.maastrichtuniversity.nl/education/master/master-arts-and-heritage-policy-management-and-education/why-this-programme

概覽篇：世界發達國家及地區文化管理課程（歐洲）　　73

城市 （及州）	大學	課程	教育程度 （文憑／學位）	課程簡介 （宗旨、教學理念等）	職業前景 （職業預期和潛在僱主）	所屬協會	網址
奈美根 （Nijmegen）	奈梅亨大學 （Radboud University）	藝術及視覺文化（Art and Visual Culture）	研究型碩士	該課程旨在從各個角度研究藝術過去和現在的關係，包括解讀視覺藝術的文化背景及其變化。透過接觸考古學家、藝術史學家和文化學者，瞭解人文學科的基本研究方法和理論。學生可以在藝術史、文化研究和考古學等領域擇一精進學業			http://www.ru.nl/english/education/masters/art-and-visual-culture-research/
		創意產業（Creative Industries）	研究型碩士	該課程聚焦於創意產業的藝術產品，課程展現一個全新藝術世界的中的藝術如何同科技進步相結合；例如，時裝設計如何運用創新設計技術、又如電視劇如何在電影院上演。工業社會被看作是一個文化現象，學生被鼓勵為創意界別的動態發展做出貢獻			http://www.ru.nl/english/education/masters/creative-industries/
鹿特丹 （Rotterdam）	鹿特丹伊拉斯姆斯大學 （Erasmus d University Rotterdam）	藝術、文化和社會（Arts, Culture and Society）	文學碩士	該課程教授市場營銷的知識，以及對公共環境的理解。該專業運用國際通用的方法來解釋現代產品製造過程，以及藝術和文化產品的消費行為。學生通過該課程將對藝術和文化組織有新的理解		ENCATC	https://www.eur.nl/english/master/programmes/art_culture_studies/arts_culture_society/
		文化經濟學與文化創業（Cultural Economics and Cultural Entrepreneur-ship）	文學碩士	該課程的設立乃基於對文化界發展趨勢的觀察；其中，經濟的驅動作用，以及文化商品的繁榮，更是重點。課程聚焦於經濟在文化繁榮中的角色： 藝術的經濟和財務作用日益受到關注； 文化界別貢獻於經濟發展的作用日趨明顯； 運用經濟理論和實證研究所發掘的證據，學者可以預測公共政策中數碼技術發展的趨勢，從而為政策制定提供依據。該課程關注新的理論，以及原創性的實證研究，包括市場研究、策略性的管理，以及許多創業性的項目	該學位課程的優秀畢業生可成為相關領域的領軍研究人員、文化組織員工、企業家，或是在政府部門處理文化、諮詢、文化組織相關工作。有部分畢業生已經成立了自己的公司		https://www.eur.nl/english/master/programmes/art_culture_studies/cultural_economics/

城市 （及州）	大學	課程	教育程度 （文憑／學位）	課程簡介 （宗旨、教學理念等）	職業前景 （職業預期和潛在僱主）	所屬協會	網址
鹿特丹 （Rotterdam）	鹿特丹伊拉斯姆斯大學 （Erasmus University Rotterdam）	藝術與文化研究國際學士課程（The International Bachelor Arts and Culture Studies）	國際學士學位	該課程教授可廣泛應用的卓越的資訊處理以及解釋的技巧，令學生得以發展藝術在社會經濟方面的專業水準；學生亦將發展批判性的思維，兼顧文化社會價值和可持續企業運作模式，同時提高表達自我的能力，同業界以及市場進行交流和溝通	近屆畢業生在以下機構任職： 文化機構，例如博物館、劇場和節慶組織； 文化產品生產公司，例如建築公司、時尚公司、交響樂團和舞蹈團； 仲介機構，例如公共關係，投資機構； 政府機構； 媒體公司，例如雜誌、電視和報紙	ENCATC	https://www.eur.nl/english/master/programmes/art_culture_studies/
蒂爾堡 （Tilburg）	蒂爾堡大學 （Tilburg University）	文化多元化管理碩士課程（Management Program of Cultural Diversity）	碩士課程	該課程由三個核心課程組成，包括研究實踐、兩個研究技巧模組、一個論文模組			https://www.tilburguniversity.edu/education/masters-programmes/management-of-cultural-diversity/program/
烏特勒支 （Utrecht）	烏特勒支藝術學院 （Utrecht School of the Arts）	藝術及媒體管理 （Arts and Media Management）	文學學士	該課程為有意於以下創意產業界別就業的學生開設，包括：藝術、媒體、娛樂及創意商業服務。課程以項目為基礎，提供理論及專業層面的教育，期望學生能在創意產業的不同領域及行業抓住機遇，並最大程度實現其文化創業願景	畢業生的就業情況大致如下： 在畫廊或設計仲介機構擔任助理； 在媒體公司或唱片品牌擔任商業助理； 在通訊公司或廣告代理公司擔任創意、項目或會計經理； 在舞蹈項目或藝術節日組織擔任經理； 在舞蹈或歌劇院公司擔任巡迴演出經理	AAAE； ENCATC	https://www.artandeducation.net/announcements/111362/utrecht-school-of-the-arts-master-of-arts-in-arts-management

荷蘭

城市 （及州）	大學	課程	教育程度 （文憑／學位）	課程簡介 （宗旨、教學理念等）	職業前景 （職業預期和潛在僱主）	所屬協會	網址
烏特勒支 （Utrecht）	烏特勒支 大學（Utrecht University）	文化界別領航 （Leadership in the Cultural Sector）	兼讀制 專業文憑	該專業旨在推動文化領域內的創新發展，並為文化領導者和創新人士構建人際網絡。課程討論領導力、創新力、社會趨勢、專業發展、溝通協作和新型商業模型。該課程鼓勵參與者知行並舉，而且兼顧研究		ENCATC	http://leiderschapin-cultuur.nl/english/
		文化活動管理 （Management of Culture Activity）	文學與 經濟學士 學位	該專業試圖為文化領域的領導者和創新人士建立一個人際關係網。該課程探討的主要課題包括：領導力、創新、社會趨勢、專業發展、合作和新商業模式等。並鼓勵學生在實踐中學習		ENCATC	https://www.uu.nl/masters/en/international-management
	烏特勒支 藝術學院 （Utrecht School of the Arts）	藝術和經濟學士（Bachelor of Art and Economics）、藝術與經濟碩士（MA in Arts and Economics）	文學學士、 碩士、 研究生 學位證書	該校的文化管理課程系開創於 1988 年，其宗旨是在文化機構中推廣和實踐文化管理；目標受眾是目前就職於文化機構，期待獲得理論提升的中層管理者。該校的藝術和媒體管理的碩士課程的目標受眾是在文化組織或者政策方面有所追求的學生。本科課程幫助學生從不同的方面掌握文化管理的技能，例如，「文化活動管理」科目，從財務管理到活動協調，全面提升學生的創意以及創業能力；「視覺藝術和設計管理」幫助學生掌握設計和藝術的原理，並瞭解行業發展趨勢。學生畢業後有機會從事時裝設計、平面設計、藝術等職業。亦可從事藝術和媒體管理、劇院管理、音樂管理等	畢業生在不同藝術及創意產業領域工作，可擔任表演藝術活動策劃及統籌工作、劇院管理、視覺藝術設計、媒體管理等工作		https://www.hku.nl/Home/Education/Bachelors/Bachelors Dutch/ArtAndEconomics.htm
		藝術管理碩士（Master of Arts in Arts Management）、文化機構管理研究生證書（Certificate in Management of Cultural Institutes（post-graduate））、歐洲環境中的藝術與媒體管理碩士（MA in Arts and Media Management in a European Context）					

城市 （及州）	大學	課程	教育程度 （文憑／學位）	課程簡介 （宗旨、教學理念等）	職業前景 （職業預期和潛在僱主）	所屬協會	網址
貝根（Bergen）	貝根藝術設計學院（Bergen Academy of Art and Design）	策展實踐（Curatorial Practice）、文化及管理（Culture and Management）	文學碩士	該學位課程的致力於建立學術話語體系，鼓勵學生對自己和他人的策展實踐進行連續評估	該專業畢業生主要從事獨立或機構策展人工作；擔任導演、作家、編輯、評論家、製片人、教育者和藝術家		http://www.khib.no/english/studies/ma-study-programme-in-curatorial-practice/
伯（泰勒馬克郡）（Bøi Telemark）	泰勒馬克大學書院（Telemark University College）	人文與文化研究系設有文化政策、文化行政與文化管理本科、碩士及博士課程（Department of Cultural Studies and Humanities）	學士、碩士、博士，以及短期課程	這些課程的重點是文化領域的管理事務，包括行政、對外聯絡、溝通和組織結構。課程致力於幫助學生認識學科中的基本倫理、理論，並掌握方法論，從而提高學生的反思能力和做出抉擇的能力	此課程針對文化界的市級和縣級員工。畢業生有機會在私人和公共藝術組織，以及各類文化機構中就職，或從事資訊收集、處理、分析和溝通工作		http://www.euni.de/tools/jobpopup.php?lang=en&option=showJobs&jobid=334848&jobtyp=5&jtyp=0&university=Telemark+University+College+（TUC）&country=NO&sid=21604&name=Culture+and+Management
奧斯陸（Oslo）	歐洲技術、創意和創新學院（ETIC - Technology, Innovation and Creation School）	藝術和娛樂產業領航（Leadership in the Arts and Entertainment Industries）	文學碩士	科技、創意和創新學院成立於 1991 年，已成為創新教育法以及實踐訓練的成功案例。電影、電視、設計、音響、音樂、攝影、互動媒體、數碼營銷、新媒體、旅遊、活動、時裝設計、動畫、遊戲等已成為該學院培訓焦點項目	畢業生可從事產品製造；牟利和非牟利藝術機構管理；城市文化事務管理；機構顧問等工作	ENCATC	http://interactivewalks.com/etic-technology-innovation-and-creation-school/

荷蘭

城市 （及州）	大學	課程	教育程度 （文憑／學位）	課程簡介 （宗旨、教學理念等）	職業前景 （職業預期和潛在僱主）	所屬協會	網址
奧斯陸（Oslo）	ETTC-科技、創意和創新學院（ETIC - School of Technologies, Innovationand Creativity）	藝術和娛樂領航（Arts and Entertainment Leadership）	高級文憑	該課程成立於 1991 年，已成為創新教育法以及實用訓練的座標。課程提供電影與電視、設計、音像與音樂、數碼市場營銷、新技術與傳媒、旅遊、文化活動、時裝、動畫，以及視頻遊戲等領域的訓練。該課程一直引領葡萄牙創意產業的技術發展，不斷迎合產業發展的需求	畢業生有機會成為文化產品製造者，在非牟利機構從事管理工作，如活動策劃等	ENCATC	http://interactive walks.com/etic-technology-innovation-and-creation-school/

城市 （及州）	大學	課程	教育程度 （文憑／學位）	課程簡介 （宗旨、教學理念等）	職業前景 （職業預期和潛在僱主）	所屬協會	網址
波蘭（Poland）							
克拉科夫（Krakow）	國際文化中心（International Cultural Centre）	文化遺產學院課程（Academy of Heritage）	碩士學位	課程組織以現代遺址保護哲學為基礎的講座和研討會，涉及經濟、法律、社會和政治領域；另設歷史遺址工作坊，以及文化機構管理等課程。課程研討會測試學生對所學理論和技能掌握的程度	近屆畢業生在文化機構、遺址保護機構、博物館等任職，從事管理工作，亦有在文化經濟、投資者等處工作	ENCATC	http://mck.krakow.pl/a-post-graduate-studies

城市 （及州）	大學	課程	教育程度 （文憑/學位）	課程簡介 （宗旨、教學理念等）	職業前景 （職業預期和潛在僱主）	所屬協會	網址
克拉科夫 （Krakow）	雅蓋隆大學 （Jagiellonian University）	文化管理/文化機構管理（Culture Management/Management of Cultural Institution）[1]	文學學士、文學碩士、博士	該校的管理和社會交流學院全面回應時代挑戰，以期達到學校的宗旨和要求。該學院成立於1996年，學院開設了有關文化管理的一系列課程，設有本科、碩士和博士三個層次的學位課程。文化管理文學士課程設哲學、倫理、社會學、法律、經濟、管理理論、市場、公共關係、項目管理、文化政策模型、文化遺產保護、藝術理論與藝術史、音樂、劇院，視覺藝術和文學等科目。文化管理文學碩士課程設經濟、法律、市場營銷與文化管理、歐洲國家的文化政策與管理等科目。博士課程指導學生從事文化政策與管理方面的學術研究			http://www.en.uj.edu.pl/research/research-highlights/masc
		文化與媒體管理（Cultural and Media Management）	本科證書	課程為學生提供管理工作的專門訓練，使之得以勝任文化與傳媒機構的相應工作，畢業生亦可繼續求學。通過該課程的訓練，學生可瞭解傳媒市場的結構、類型，以及波蘭和歐洲的文化政策，並具備開展大型項目的能力。管理工作涉及文化旅遊與文化遺產保護領域。課程亦傳授有關智慧財產權法和勞動法的專門知識、網絡管理，以及品質控制和人力資源管理的技術。該課程的畢業生能夠從事各種區域及國際機構的文化及傳媒機構的管理工作，如劇院、博物館、廣告代理、創意產業、廣播電視台等。課程以波蘭語授課，為期兩年，非全日制			http://www.informator.uj.edu.pl/en/programmes-all/ZKM/WZKS-121-0-UZ-4/#opis

荷蘭　波蘭

1　筆者於2018年7月重訪該學院的網站，並未找到這些課程，課程設置是否有變化，須進一步核實。

城市 （及州）	大學	課程	教育程度 （文憑／學位）	課程簡介 （宗旨、教學理念等）	職業前景 （職業預期和潛在僱主）	所屬協會	網址
葡萄牙（Portugal）							
里斯本 （Lisbon）	葡萄牙 天主教大學 （Catholic University of Portugal）	文化研究：藝術與文化管理（Culture Studies - Management of the Arts and Culture）	文學學士	該課程由理論和實踐兩方面的核心課程組成，學生可以進一步結合選修課程拓展文化管理的知識與技能，包括文化分析、文化經濟、藝術管理、文化創業、創意產業、文化與全球化、當代藝術潮流、文化營銷，以及文化生產和創意等			http://www.mastersportal.eu/studies/70044/culture-studies.html
		創意產業管理（Management for the Creative Industries）	碩士學位	該課程旨在提供全球層面的大學教育，目標如下： 培養服務於創意界別的財務管理和法務專家； 宣傳國家的主要文化實踐以及影響創意產業的方法； 提高文化與創意項目的效率、有效性、經濟與社會文化影響力； 成立商業領域的創意部門			http://artes.ucp.pt/industriascriativas/?lang=en
	里斯本大學學院 （ISCTE-Lisbon University Institute）	藝術市場管理（Art Markets Management（Gestão de Mercados da Arte））	文學學士	該課程旨在為參與藝術市場的不同人士和組織提供充分的學術資源；發展學員從事文化項目開發、投資管理、市場營銷，以及專業報告和談判的技能。它既有跨學科專業化的特點，也具有理論和實踐性，符合越來越多的跨學科課程的教學要求。課程的學生將在國外參加為期兩周的理論和實踐培訓			https://fenix.iscte-iul.pt/cursos/mgma?locale=en_EN_ISCTE
	盧索佛納大學－電影與知識學習中心（Universidade Lusófona-Cinema and Industry Alliance for Knowledge and Learning）	創意產業創業（Entrepreneurship for the Creative Industries）	短期課程	該課程能夠幫助學生實現以下學習目標： 培養創業技能； 培養學生項目管理和解難能力； 學習研究、資訊評估、資料分析與解釋的工具； 瞭解項目管理的創意與創新過程，掌握利用現有資源制定可持續籌款的策略； 商業計劃項目策劃			http://cicant.ulusofona.pt/our-research/

城市 （及州）	大學	課程	教育程度 （文憑／學位）	課程簡介 （宗旨、教學理念等）	職業前景 （職業預期和潛在僱主）	所屬協會	網址
維亞納堡 （Viana do Castelo）	維亞納堡理工學院 （Instituto Politécnico de Viana do Castelo）	藝術與文化管理（Artistic and Cultural Management）文化遺產保護｜圖書館｜表演藝術｜圖像創建和營運文化教育中心｜管理與溝通｜人力資源｜科技課程（Cultural Heritage Protection｜Libraries｜Performing Arts｜Image Creation and Processing Cultural and Educational Centres｜Management and Communication｜Human Resources｜IT Programmes）	學士學位	這一系列的課程幫助學生學習文化管理的不同面向，與專業知識和技能。其中涉及到不同的學科術語和概念，以及不同時代的文化身份及認同。有基於此，學生將理解不同的文化表達，以及現實社會如何與文化，以及更高層次的人類文明相聯繫	該課程培養文化機構從業人員，包括以下領域：藝術管理部門、公共文化管理部門、文化學位課程製作產業和藝術與文化金融		https://ec.europa.eu/ploteus/en/content/artistic-and-cultural-management-instituto-politécnico-de-viana-do-castelo-escola-superior

葡萄牙

城市 （及州）	大學	課程	教育程度 （文憑／學位）	課程簡介 （宗旨、教學理念等）	職業前景 （職業預期和潛在僱主）	所屬協會	網址
羅馬尼亞（Romania）							
布加勒斯特 （Bucharest）	羅馬尼亞 國家文化訓練 與研究所－ 文化專業 培訓中心 （National Institute for Research and Cultural Train- ing - Centre for Professi- onal Training in Culture）	文化專業培訓 （Professional Training in Culture）	證書	羅馬尼亞國家文化訓練與研究所成立於2013年，乃由文化專業培訓中心和文化研究諮詢中心合併而成。多年來，兩前研究所的專業服務將專家意見同大眾意見視作兩個極端，而新成立的研究所則致力於通過提供有關文化的研究和訓練，同所有的文化經營者和愛好者建立聯繫（無論組織的地位和類型如何）。這一取態的改變，有利於統計資料的收集，從而支援專業的發展。該所將文化領域的政策和策略轉化成系統的規範，並在當地和國家層面，衡量他們的影響力	畢業生可繼續深造獲得博物館學博士學位，或者從事博物館教育計劃、圖書館員研究－資訊與管理、圖書館公關、遺產恢復與保存、項目管理等工作		http:// culture360. asef.org/ organisation/ centre-of- professional- training-in- culture/

城市 （及州）	大學	課程	教育程度 （文憑／學位）	課程簡介 （宗旨、教學理念等）	職業前景 （職業預期和潛在僱主）	所屬協會	網址
俄羅斯（Russia）[2]							
莫斯科 （Moscow）	莫斯科社會 經濟科學學院 （Moscow School of Social and Economic Sciences）	文化管理與 規劃（Cultural Management and Planification）	文憑課程	莫斯科社會經濟科學學院是一所全球認可的教育機構。1995年以來，該所積極提供各類高等教育課程，以及專業訓練。其主要目的是在莫斯科創造足以與世界一流學府媲美的課程			https://www.top universities.com/ universities/mo scow-school-so cial-economic- sciences-shanin ka/undergrad

2　關於俄羅斯是否屬於發達國家，存有爭議。二戰以來的傳統，以及當前的主流意見認為俄羅斯並非發達國家。因此，此處只錄存了俄羅斯三個被公認為較有影響的文化管理課程。

城市 （及州）	大學	課程	教育程度 （文憑／學位）	課程簡介 （宗旨、教學理念等）	職業前景 （職業預期和潛在僱主）	所屬協會	網址
莫斯科 （Moscow）	莫斯科社會及經濟學院 （The Moscow School of Social and Economic Sciences）	文化管理 （Cultural Management）	文學碩士	在領軍專家和文化管理領域代表的幫助下，學生能夠在廣泛的學科範圍內，運用必要的知識和技能，拓展他們的職業生涯			http://www.msses.ru/en/
	俄羅斯總統國民經濟和公共管理學院（The Russian Presidential Academy of National Economy and Public Administration）	文化、教育和科學領域的行政管理 （Administration in the Sphere of Culture, Education and Science）	碩士學位	該專業在 2017 年「環球教育最佳碩士課程—藝術和文化管理方向（2017 Eduniversal Best Masters Ranking Arts and Cultural Management）」評定的前 50 名課程中排名第 32			http://www.ranepa.ru/eng/
聖彼德堡（St. Peter'sburg）	文化項目研究所 （Institute for Cultural Programmes）		持續教育文憑	該專業由三個互相關聯的模組組成：其一、提升城市文化機構人員的技能水準；其二、再教育；其三、長期和短期模組的專業訓練		ENCATC	http://www.spbicp.ru/?lang=l2
	聖彼德堡州立戲劇藝術學院 （St. Petersburg State Theatre Arts Academy）	表演藝術管理 （Performing Art Management）、文化管理（Cultural Management）	文憑	該五年制課程提供充分的人道主義教育，設有社會和經濟課程，並與有關戲劇管理的具體專業知識的互相配合。學生得以更深入瞭解戲劇史及其理論。實踐活動包括是在規劃或管理部門進行六個月的實習			http://www.rtlb.ru/page.php?id=136

羅馬尼亞　俄羅斯

城市 （及州）	大學	課程	教育程度 （文憑／學位）	課程簡介 （宗旨、教學理念等）	職業前景 （職業預期和潛在僱主）	所屬協會	網址
西班牙（Spain）							
巴塞隆拿 （Barcelona）	華倫西亞大學 文化學系 （Universitat de València - Department of Culture）	文化管理 （Cultural Management）	文學碩士	該專業旨在解決兩方面的問題。第一，擴大文化產品價值，傳播並提升文化含量；第二，培養能夠合理組織文化資源，令文化資源利潤最大化，並且推動社會進步的探索型人才。該專業提供了涵蓋四個文化管理領域專業的可選模組		ENCATC	http://www.uv.es/uvweb/college/en/university-valencia/masters-degree-cultural-manage-ment-1285845048380/Titulacio.html?id=1285875252987
	巴塞隆拿 自治大學— 藝術與 音樂學系 （Universitat Autonoma de Barcelona - Department of Art and Musicology）	藝術分析 與管理 （Analysis and Management of the Artistic）	碩士學位	該課程為學生提供文化遺產、藝術創新等領域的培訓，培訓項目包括研究、批判性思考能力、保育、管理、傳播和營銷等。目標是培訓學生在藝術和歷史領域進行研究的技能，同時向學生介紹不同藝術機構的組織者的工作情況，涉及策展人、美術館館長和管理人員、藝術評論家等，從而幫助他們建立專業領域的人際脈絡。通過該課程，學生將全面瞭解藝術管理的專業知識			http://www.uab.cat/web/universitat-autonoma-de-barcelona-1345467954774.html
	巴塞隆拿大學經濟與商科學院 （Universitat de Barcelona - Facultat d'Economia i Empresa）	文化管理碩士（Master en Gestion Cultural）	碩士學位	該校的文化管理碩士設立於 2007 年，是巴塞隆拿大學文化管理計劃的一部分。課程旨在培養組織管理和文化統籌方面的專業人士，也為文化管理的專業人士提供高階培訓。訓練內容有：文化項目運營技巧、不同領域中文化事務的管理方法。所涵領域包括：視聽媒體、圖書出版、戲劇藝術、音樂、遺址服務和視覺藝術等。該專業在 2017 年「環球教育最佳碩士課程—藝術和文化管理方向（2017 Eduniversal Best Masters Ranking Arts and Cultural Management）」評定的前 50 名課程中排名第 50	學生可在公共和私營領域工作，從事各種文化界別的工作，如視聽藝術、書籍出版、表演藝術、音樂等	ENCATC	http://www.ub.edu/cultural/?page_id=7954&lang=es http://www.ub.edu/web/ub/en/estudis/oferta_formativa/master_universitari/fitxa/C/M0304/index.html

城市 （及州）	大學	課程	教育程度 （文憑／學位）	課程簡介 （宗旨、教學理念等）	職業前景 （職業預期和潛在僱主）	所屬協會	網址
巴塞隆拿 （Barcelona）	加泰羅尼亞大學 （Universitat Oberta de Catalunya）	文化管理 （Cultural Management）	碩士學位	該學位課程旨在培養文化管理專業管理者，以適應該行業對文化管理人才的需求，並致力於將文化融入研究和創新領域	畢業生有三條職業道路：公共機構（各級行政機構）、非政府組織（機構和基金會）和私營組織（提供服務文化的私營公司）		https://www.uoc.edu/portal/en/estudis_arees/arts_humanitats/gestio-cultural/index.html
	巴塞隆拿大學 （University of Barcelona）	文化機構和公司管理中的藝術（Arts in Management of Cultural Institutions and Companies）	文學碩士 （含遙距學習課程）	1989年，巴塞隆拿成立了西班牙第一個文化管理大學專業。2006-2008年後更名為文化機構和企業管理中的藝術。該專業的目標是培訓專業人士，幫助畢業生成為新一代文化管理機構和組織的管理者。課程的主要科目有：「機構框架與文化政策基礎」、「文化管理理論」、「文化管理的法律基礎」、「市場學導論」、「會計學基礎」、「人力資源管理導論」、「文化產業與機構管理」等。課程亦為畢業生爭取在文化機構、文化項目、團隊和服務機構中工作的多元就業機會		ENCATC	http://www.ub.edu/cultural/en/official-master-in-cultural-management/
		創意領域及文化旅遊（Creative Territories and Cultural Tourism）	碩士文憑	該專業旨在發展創意產業、城市、可替代空間，並且引導創意人士的聚集。該課程探索文化產業內在基礎環境的演變，並且傳授文化和創意產業分析的方法，以及文化政策實施的策略，同經濟策略、文化和旅遊發展目標對話。第二個關注點是文化旅遊項目管理策略分析，例如社區旅遊、文化景觀管理和無形遺址管理等		ENCATC	http://www.ub.edu/web/ub/en/estudis/oferta_formativa/masters_propis/fitxa/C/201611525/index.html

西班牙

城市 （及州）	大學	課程	教育程度 （文憑／學位）	課程簡介 （宗旨、教學理念等）	職業前景 （職業預期和潛在僱主）	所屬協會	網址
巴塞隆拿 （Barcelona）	巴塞隆拿 大學 （University of Barcelona）	節慶及表演 藝術管理 （Festivals and Performing Arts Management）	碩士文憑	該專業成立於 2002 年，應對 21 世紀藝術管理所面對的諸多挑戰。專業結合了實踐與理論，並提供在國際認可的文化組織實習的機會。課程採用英語授課，包含遠端教學和為期三周的課堂學習。工作坊由經驗豐富的專家指導。課程主要科目涉及現場表演、文化管理分析、文化項目策劃、策略管理、文化分析應用等		ENCATC	http://www. ub.edu/cultural/ en/official- master-in- cultural- management/
		文化及遺產 管理（Cultural and Heritage Management）	博士學位	該博士專業課程為研究者提供一系列的研究方法論訓練，以及博士論文的個別指導		ENCATC	http://www.ub. edu/web/ub/en/ estudis/oferta_ formativa/mast er_universitari/ fitxa/C/M0305/ index.html
畢爾巴鄂 （Bilbao）	德烏斯托 大學 （University of Deusto）	視覺藝術管理 國際領航學程 （International Leadership Program in Visual Arts Management）、 休閒管理（Lei- sure Manageme- nt）、休閒與 人力資源博士 （PhD in Leisure and Human Pote- ntial）、文化 管理（Cultural Management）	碩士、 博士	德烏斯托大學成立於 1886 年，儘管經歷了種種變化，忠於初衷。該校的休閒學設立於 1988 年，是其哲學與教育科學學院的一部分，以研究為其主要目的。該專業提供學生全球化視野，構建全球專業人士網絡。在此環境中學習，學員可發展他們在視覺藝術管理中的技能		ENCATC	http://dbs.deus to.es/cs/Satelli te/deusto-b-sch ool/en/deusto- business-sch ool-1/program mes-3/ilpvam- -international- leadership-pro gram-in-visual- arts-managemen nt/programa? cambioidioma =si

城市 （及州）	大學	課程	教育程度 （文憑／學位）	課程簡介 （宗旨、教學理念等）	職業前景 （職業預期和潛在僱主）	所屬協會	網址
加那利群島 （Canary Islands）	薩拉曼卡大學 （Universidad de Salamanca）	文化保護與管理（Cultural Conservation and Management）	文學碩士	本課程修讀時間為兩年。錄取學生人數在 35 人左右。報讀本課程的學生需具備大學文憑，並且參加入學考試			www.usal.es/
加利西亞 （Galicia）	聖地牙哥大學 （Universidade de Santiago de Compostela）	藝術建築遺產、博物館與藝術市場管理 （Management of Artistic and Architectonic Heritage, Museums and Art Market）	碩士學位	該課程有實踐和學術兩個方向；研究的重點是可移動文化遺產，例如博物館學藏品和藝術市場上流動的藝術品。該學位課程提供職業培訓，以期提高畢業生的職業技能			http://www.usc.es/masteres/en/masters/arts-humanities/management-artistic-architectonic-heritage-museums-art-market http://www2.udg.edu/Welcometo-University/Welcome/English/tabid/13376/language/en-US/Default.aspx

西班牙

城市 （及州）	大學	課程	教育程度 （文憑／學位）	課程簡介 （宗旨、教學理念等）	職業前景 （職業預期和潛在僱主）	所屬協會	網址
赫羅納 （Girona）	赫羅納大學 （University of Girona）	文化活動組織、組織方法，以及商業旅遊（Master in Events Organization, Protocol and Business Tourism（MICE））以及其他一系列創意產業相關碩士專業，例如時裝飾品設計（Master in Design of Fashion Accessories and Footwear）；平面設計（Master in Graphic Design）；品牌與包裝（Master in Branding And Packaging）；產品設計與開發（MA in Design and Product Development）；廣告設計與品牌傳播創新（Master in Advertising Design and Innovation in Brand Communication）	網上碩士課程	該課程由世界教科文組織文化政策主任和赫羅納大學合作，獲得藝術間基金會的支持，於 1992 年成立。該課程訓練國際諮詢界的文化經理和專業人士組織，展示最新的國際視野，並且在文化管理和其他相關界別之間培養互動。其碩士課程涉及文化政策、文化管理等內容，尤其關注全球化形勢下新的文化領域			www.catedraunesco.com/?p=formacion_postgrado&lang=es

城市 （及州）	大學	課程	教育程度 （文憑／學位）	課程簡介 （宗旨、教學理念等）	職業前景 （職業預期和潛在僱主）	所屬協會	網址
馬德里 （Madrid）	馬德里 卡洛斯三世 大學－文化 研究所 （Universidad Carlos III de Madrid - Instituto de Cultura y Tecnología）	文化管理碩 士（Master in Cultural Management （Máster en Gestión Cultural））	碩士學位	馬德里卡洛斯三世大學成立於 1989年，為西班牙馬德里地區七所公立大學之一。該課程體現創新教學思路，以期培養文化管理專才，勝任私營和公共文化機構的管理工作。此外，該課程亦有意培養學生特別的人文敏感性，以及從事文化產業不同界別（如文化遺產保護，塑膠藝術，博物館，展覽，畫廊，出版，戲劇，音樂，舞蹈，電影，互聯網）的能力。學生可獲得法律、經濟、紀錄片製作、數碼技術方面的知識和技藝，並發展團隊合作的能力； 其本科課程由七個板塊構成，包括「法律框架和文化管理權」、「創意文化產業」、「設計與版本」、「傳播、公共和教育」、「表演藝術」、「文化與技術」、「遺產與視覺藝術」； 該專業在 2017 年「環球教育最佳碩士課程－藝術和文化管理方向（2017 Eduniversal Best Masters Ranking Arts and Cultural Management）」評定的前 50 名課程中，名列第 8			http://www. mastergestion- cultural.eu/

西班牙

城市（及州）	大學	課程	教育程度（文憑／學位）	課程簡介（宗旨、教學理念等）	職業前景（職業預期和潛在僱主）	所屬協會	網址
聖克魯斯－德特內里費（Santa Cruz de Tenerife）	拉古那大學（Universidad de La Laguna）	藝術與文化管理的理論和歷史（Theory and History of Art and Cultural Management）、文化遺產的利用與管理（Use and Management of Cultural Heritage）	碩士學位	藝術與文化管理的理論和歷史碩士課程是專門為具有藝術或人文本科學歷的學生開設的研究型課程。文化遺產的利用與管理課程旨在培養專業人士，以填補保護和利用遺產資源行業職位的空缺。課程邀請公共機構以及私人文化組織共同參與遺產保護的教學，並開展文化遺產的宣傳活動。課程設計綜合跨學科的理論視角	該課程的畢業生大都選擇研究道路，從事藝術史的研究，或藝術詮釋和文化解讀的工作。亦有畢業生從事畫廊經營，積累文化組織管理的經驗；該課程的畢業生在指導和管理文化遺產保護項目方面頗有建樹，為提升和推廣西班牙的文化資產做出貢獻；亦有畢業生擔任文化遺產管理和教育的團隊的領導工作，運作基金會；或在文化遺產領域，管理和發展文化公司。畢業生具備形象策劃、文化交流和文化遺產宣傳的專業技能。並擅長策劃和發展文化旅遊		https://www.ull.es/en/masters/theory-and-history-of-art-and-cultural-management/；https://www.ull.es/en/masters/use-and-management-of-cultural-heritage/
華倫西亞（Valencia）	加泰羅尼亞國際大學（Universitat Internacional de Catalunya）	人文、文化研究和商業管理（Humanities and Cultural Studies and Business Administration）	雙學士學位	該專業聚焦於人類學領域的必備知識和技能，同時要求學習文化研究以及商業管理課程科目，以期發展學生的專業能力。學生獲得商科職業技能，並且具備文化批判精神		ENCATC	http://www.uic.es/en/estudis-uic/humanities/dual-degree-cultural-studies-and-business-administration
		藝術及文化管理（Arts and Cultural Management）	文學碩士	該研究生課程與巴塞隆拿城市研究緊密聯繫，展現國際文化視野。部分科目安排參觀文化組織與機構的田野調查，讓學生有機會聆聽專家的意見。學生從商業角度獲得同文化產品和服務相關的工作經驗和知識，以及視覺藝術、文化遺址和創意產業運營的知識和技能		ENCATC	http://www.uic.es/en/studies-uic/humanities/masters-degree-arts-and-cultural-management-official

城市 （及州）	大學	課程	教育程度 （文憑／學位）	課程簡介 （宗旨、教學理念等）	職業前景 （職業預期和潛在僱主）	所屬協會	網址
華倫西亞 （Valencia）	加泰羅尼亞國際大學 （Universitat Internacional de Catalunya）	文化管理 （Cultural Management）	碩士學位	該課程旨在建立平衡理論與實踐的基礎，令不同學科得以共同影響管理的工具，從而建立起廣泛的文化脈絡。課程分英語與西班牙語兩個授課組	畢業生可在文化項目管理或行政管理中心工作，例如，政府、博物館、劇場、文化中心、多文化中心； 同時，畢業生也可在提供文化產品服務的私營商業管理公司，例如電影製作公司、數碼文化公司、遺址管理項目、藝術展覽館、文化旅遊發展公司、電影舞蹈公司或者國際文化合作的非牟利組織中就職	ENCATC	http://www.uic.es/en/studies-uic/humanities/postgraduate-degree-cultural-management
		創意文化產業管理 （Management of Creative Cultural Industries）	碩士學位	該專業以英文授課，其內容一方面講授創意文化產業的分析及其具體工作流程，另一方面傳授文化管理的實踐工具。主要科目有「市場學」、「文化管理工具」、「文化交際」、「文化籌資」、「視聽產業管理」、「表演藝術管理」等		ENCATC	http://www.uic.es/en/studies-uic/humanities/postgraduate-degree-management-creative-cultural-industries
		博物館和文化遺產管理 （Management of Museums and Cultural Heritage）	碩士學位	該課程採用西班牙語授課，旨在幫助文化管理的專業人士進一步提高職業能力。主要科目有「文化交際」、「文化管理工具」、「藝術管理的法律角度視角」、「文化市場學」、「視覺藝術管理」、「展覽：管理與策展」等		ENCATC	http://www.uic.es/en/estudis-uic/humanities/postgraduate-degree-management-museums-and-cultural-heritage

西班牙

城市 （及州）	大學	課程	教育程度 （文憑/學位）	課程簡介 （宗旨、教學理念等）	職業前景 （職業預期和潛在僱主）	所屬協會	網址
瑞典（Sweden）							
哥德堡 （Göteborg）	文化作坊 （Kulturverk stan Nätverk stan）協會	文化項目管理 （Cultural Project Management）	證書	該協會是一個非牟利教育組織，其為期兩年的文化培訓項目旨在服務公民社會和非政府組織。學生全部來自於文化界，擁有實戰經驗與實用技能，例如融資、市場營銷、電腦技術等；以及廣闊的理論背景（包括社會學、哲學、全球化理論等）。課程目標是提升學生在文化領域裏策劃和項目實踐的能力			https://www.artsmanagement.net/index.php?module=Education&func=display&ed_id=254
胡丁厄 （Huddinge）	索德脱恩大學 （Södertörn University）	互動媒體設計 （Interactive Media Design）	碩士課程	該課程為有志從事互動媒體、設計，以及媒體技術的學生而設。課程平衡理論和實踐技能。該領域涵蓋使用者經驗、速寫、製版、設計思考、設計理論，以及批判性設計	該課程為學生提供廣泛的數碼媒體技術和資訊技術訓練。學生可從事多種相關職業，包括項目管理、溝通與影響、經歷設計等。課程亦為學生的學術研究道路奠定基礎		http://www.sh.se/p3/ext/content.nsf/aget?openagent-&key=sh_program_page_eng_0_P2439
卡爾斯塔德 （Karlstad）	卡爾斯塔德大學 （Karlstad University）	文化、政策和管理（Culture, Policy and Management）	文學學士	該專業要求學生共修讀 180 個學分，分三年完成，強調文化政策及其對不同文化活動的重要性。課程內容涵蓋比較文學、電影研究、藝術史、藝術和視覺藝術研究、媒體和交流研究、跨文化交流等。該課程為文化領域的專業訓練，為學生的職業發展鋪路		ENCATC	https://www.kau.se/en/education/programmes-and-courses/programmes/HGKVP
斯德哥爾摩 （Stockholm）	斯德哥爾摩大學 （Stockholm University）	策展藝術、管理和法律 （Curating Art, including Management and Law）	碩士學位	該學位課程包括學術和實踐兩部分，強調兩者之間相輔相成的關係：即對一科的認知將作為另一科的反思資源出現，這意味着二者邊界具有重合性，且理論和實踐在策展工作中相互依存			http://www.su.se/ike/english/curating-art

城市 （及州）	大學	課程	教育程度 （文憑／學位）	課程簡介 （宗旨、教學理念等）	職業前景 （職業預期和潛在僱主）	所屬協會	網址
瑞士（Switzerland）							
蘇黎世 （Zurich）	蘇黎世藝術大學（Zurich University of the Arts）	設計藝術碩士 （Master of Arts in Design）	碩士學位	蘇黎世藝術大學是整個歐洲規模最大的藝術大學，由蘇黎世藝術與設計學校（School of Art and Design Zurich（HGKZ））和蘇黎世音樂、戲劇和舞蹈學校（Zurich School of Music, Drama and Dance（HMT））於2007年8月合併而成。該校現有2000名學生，提供從設計、電影、藝術、媒體、音樂、舞蹈、戲劇到藝術教育的各個學科的教育。教育程度從持續教育、本科到研究生； 設計藝術課程聯繫教學與研究，推廣跨學科的學術工作。在高等教育、專業實踐和公眾之間，構築橋樑，展現學生和教員的藝術成果；課程致力於推動設計技藝的優秀性，並且提供一個良好的設計環境。課程亦強調培育學生的創造性思維，並且提倡設計引領的解難方案			https://www.masterstudies.com/universities/Switzerland/Zurich-University-of-the-Arts-Department-of-Design/
	蘇黎世高等專業學院（Züricher Fachhochschule）法律與管理學院（School of Managmeent and Law）	藝術管理碩士課程 （MAS Arts Management）	碩士學位	藝術管理碩士課程讓學生結合課業和工作實踐，應對策略性的和操作性的管理任務，並在文化活動和項目中擔任領導職務。該校的藝術管理課程不僅為學生奠定一個堅實的科學基礎，而且通過和不同文化機構及組織的合作，為學生創造與課程內容相關的實踐機會。該中心在尊重自由、創意以及創新精神的同時，強調創業的思想和行動。入學要求學生具有五年以上在該行業工作的經驗			https://weiterbildung.zhaw.ch/en/school-of-management-and-law/program/mas-arts-management.html#objectives-content

瑞典　瑞士

城市 （及州）	大學	課程	教育程度 （文憑／學位）	課程簡介 （宗旨、教學理念等）	職業前景 （職業預期和潛在僱主）	所屬協會	網址
蘇黎世 （Zurich）	蘇黎世高等專業學院 （Züricher Fachhochschule）法律與管理學院 （School of Management and Law）	CAS 文化創業 （CAS Cultural Entrepreneurship）	碩士學位	該課程是藝術管理碩士課程的一部分。其設立的初衷是為了適應創意產業近幾十年來不斷發展壯大的趨勢。具體而言，創意產業改變了文化事業依賴政府補貼的運營方式，立足市場，尋求發展。課程探討企業初創、市場開拓和適應社會經濟技術環境條件變化的議題。應對社會變革的挑戰，需要相關的專業知識的支援，以及思考和行動。其中，戰略發展，以及通過創新商業模式開發新市場和目標顧客群體是未來最重要的成功因素。另一方面，創業是新企業和項目的基礎和發展。瞭解企業家思想和現有文化組織的行為乃是創業的基礎。該課程乃瑞士大學關注藝術管理的先驅			https://weiterbildung.zhaw.ch/de/school-of-management-and-law/programm/cas-cultural-entrepreneurship.html

城市 （及州）	大學	課程	教育程度 （文憑／學位）	課程簡介 （宗旨、教學理念等）	職業前景 （職業預期和潛在僱主）	所屬協會	網址
土耳其（Turkey）							
伊斯坦布爾 （Istanbul）	貝肯特大學 （Beykent University）	表演藝術與藝術管理 （Performing Arts and Art Management）	文學學士	貝肯特大學是一所奠基性的大學，成立於 1997 年。該校與歐洲大學訂有協議，鼓勵學生在完成本專科的課程後，前往歐洲其他學校繼續深造，同時也歡迎歐洲各地的學生前來就讀	畢業生可在以下機構任職，包括公共或私人藝術機構、音樂、運動、藝術、文化組織、博物館、藝術展覽館、出版發行機構、贊助機構		http://formulaagency.com/beykent-university/

城市 （及州）	大學	課程	教育程度 （文憑／學位）	課程簡介 （宗旨、教學理念等）	職業前景 （職業預期和潛在僱主）	所屬協會	網址
伊斯坦布爾 （Istanbul）	伊斯坦布爾 比爾吉大學 （Bilgi University）	藝術和文化 管理（Arts and Cultural Management）	文學學士	該專業旨在培養專業人才，這些專業人才可以在當地、國家和國際層面，為改變藝術、文化、經濟和社會環境，發揮才幹。課程以創意方法教授，並且為當地藝術和文化機構的可持續發展獻策		ENCATC	http://www.bilgi.edu.tr/en/programs-and-schools/undergraduate/faculty-communi-cation/arts-and-cul-tural-management/
		文化管理 （Cultural Management）	文學學士	透過該課程，學生可習獲得關於文化歷史、社會學、藝術和文化分析的基礎知識，以及文化管理的專業知識和技能，包括融資和贊助、文化市場，以及文化政策。該課程旨在提升學生在文化管理方面的專業技能，並且豐富其關於創意產業不同專門界別的知識，如要求學生修讀電影和音樂產業的選修課		ENCATC	http://www.bilgi.edu.tr/en/programs-and-schools/undergraduate/faculty-communication/cultural-management/
		表演藝術管理 （Management of Performing Arts）	文學學士	該專業為專業人士，尤其是有志於在表演和娛樂產業中擔任領導職務的藝術界人士，提供新型的培訓課程。該專業旨在培養演員和製片人各種活動所需的技能，包括展示、會議組織、節慶策劃、電視製作等		ENCATC	http://www.bilgi.edu.tr/en/programs-and-schools/undergraduate/faculty-commu-nication/management-performing-arts/
	文化政策和 管理研究中心 （Cultural Policy and Management Research Center）	文化管理 （Cultural Management）	文學碩士	該專業是一個跨學科課程，展示如何從社會學、經濟學和政策角度，研究地區和國際領域內的文化組織和文化政策。該專業幫助學生分析文化產業的構成並且鼓勵他們參加學術和專業實踐活動。該專業的目的是為學生提供文化管理所需的工具，以幫助他們未來在創意產業、文化投資、音樂產業、博物館、文化遺址管理和旅遊以及視覺表演藝術管理領域的職業發展		ENCATC	https://kpy.bilgi.edu.tr/en/page/about-us/7

城市 （及州）	大學	課程	教育程度 （文憑/學位）	課程簡介 （宗旨、教學理念等）	職業前景 （職業預期和潛在僱主）	所屬協會	網址
伊斯坦布爾 （Istanbul）	葉迪特佩大學 （Yeditepe University）	藝術管理 （Arts Management）	文學學士	葉迪特佩大學是伊斯坦布爾主要的私人大學之一，素有賢名。該校的藝術管理課程結合藝術研究和管理，旨在幫助學生發展文化和藝術領域的職業。該校的商科亦支援藝術管理課程的發展。此外，該校的實習項目和當地卓越的藝術機構合作，尤其適合專業藝術管理人才的培育			http://artm.yeditepe.edu.tr/ http://artm.yeditepe.edu.tr/undergraduate.html
	伊爾第茲斯技術大學 （Yildiz Technical University）	藝術管理 （Arts Management）	文學學士	該課程是乃基於藝術界對管理人才的需求而設。課程由授課和實踐性項目兩部分組成，學生所進行的項目能協助他們的跨學科工作，並增進他們對藝術市場的瞭解，由此被視為藝術管理課程的重要組成部分			http://www.sab.yildiz.edu.tr/en/sanat_yonetimi/97/About

城市 （及州）	大學	課程	教育程度 （文憑/學位）	課程簡介 （宗旨、教學理念等）	職業前景 （職業預期和潛在僱主）	所屬協會	網址
烏克蘭（Ukraine）							
利沃夫 （L'viv）	利沃夫國家藝術學院 （The Lviv National Academy of Arts）	藝術管理（Arts Management）	證書	該課程於2004年由利沃夫國家藝術學院的藝術史系和藝術系成立。1997年開始培訓專業學士和碩士。課程的焦點是管理社會文化活動的基礎知識：包括文化機構的運作，也涉及文化政策的決策機制，從而影響區域或國家文化發展的進程。課程內容涉及文化研究、管理、文化市場營銷、經濟和商業等課題			http://lnam.edu.ua/uk/

城市 （及州）	大學	課程	教育程度 （文憑／學位）	課程簡介 （宗旨、教學理念等）	職業前景 （職業預期和潛在僱主）	所屬協會	網址
英國（United Kingdom）							
亞伯丁 （Aberdeen）	亞伯丁大學 （University of Aberdeen）	藝術與商業 （Art and Business）	碩士學位	該創新課程乃為有志從事藝術和文化遺產專業的學生而設，課程設計專門針對具有藝術歷史和商業背景的學生。該專業建立在亞伯丁大學優質資源的基礎上，基於對現代藝術和當代商業理論的研究，展示藝術與商業的堂奧。除了課堂知識，學生亦能從藝術市場獲得相關的第一手實踐經驗	該學位課程為學生進入藝術市場和文化遺產行業工作做準備。學生亦可從事一般的企業工作		https://www.abdn.ac.uk/study/postgraduate-taught/degree-programmes/921/art-and-business/
亞伯 （Aberystwyth）	亞伯大學 （Aberystwyth University）	創意藝術 （Creative Arts）	文學學士	本專業設有較大範圍的自由選修課，學生可從美術與創意寫作、攝影與電影製作、表演與舞美設計等科目中自由選課，並進行科目搭配。其組合既可以是毫無交集的科目（如製陶學和廣告學），也可以是明顯互補的學科（如數碼新聞學和攝影）			https://courses.aber.ac.uk/undergraduate/creative-arts-degree/
巴斯（Bath）	巴斯泉大學 （Bath Spa University）	藝術管理 （Arts Management）	文學碩士	該課程與從事藝術和創意產業的人士合作，致力於研究並創造符合藝術行業多變且具挑戰性的機構與社會環境。業內專業人士為課程的合作伙伴，直接參與設計及教授具體科目。課程旨在透過實際工作經驗和職業為本的學習，拓展學生的理論基礎，並提升他們的基本工作能力； 課程採用不同的教學方式授課，例如組織演講、研討會、工作坊、導修課、網上活動及研究習作評點等。每個學習單元皆根據教授內容的特殊性，選擇最適合的教學方式，短至演講、長至工作坊。課程還經常邀請該領域的領軍人物擔任導師，任教授課，或指導學生的實習項目或畢業論文	近屆畢業生從事以下工作，包括： 項目及場地管理； 項目及季度規劃； 觀眾拓展； 社區參與及社會包容； 教育與學習； 市場營銷、傳媒與通訊； 生產管理； 籌款； 遊客服務； 控制室管理； 零售服務； 藝術家及表演者經理	AAAE	https://www.bathspa.ac.uk/courses/pg-arts-management/

土耳其　烏克蘭　英國

城市 （及州）	大學	課程	教育程度 （文憑／學位）	課程簡介 （宗旨、教學理念等）	職業前景 （職業預期和潛在僱主）	所屬協會	網址
貝爾法斯特 （Belfast）	阿爾斯特 大學 （University of Ulster）	文化遺產與 博物館研究 （Cultural Heritage and Museum Studies）	文學碩士	阿爾斯特大學的文化遺跡及博物館研究碩士課程廣受業內認可。該課程通過創意藝術與技術學院教授，與眾多博物館和文化遺產專業建立了廣泛聯繫	畢業生在北愛爾蘭和愛爾蘭共和國的博物館和遺產部門就職		https://www.ulster.ac.uk/courses/course-finder/201718/cultural-heritage-and-museum-studies-13676
	貝爾法斯特 女王大學 （Queen's University Belfast）	藝術管理 （Arts Management）	碩士學位	該課程旨在幫助學生提高對藝術管理的理解，傳授藝術管理的高階知識，以及最新的理論，包括這些理論如何應用於實踐；有關文化政策的國際趨勢，及其與藝術管理的相互作用；藝術管理關鍵的實踐技巧，尤其是策略性的規劃、財務管理、商業規劃，以及觀眾拓展；成熟階段的批判性和多元化的思維模式；研究方法及其應用於藝術管理；智力技巧、創意思維等，促進獨立學習	該專業有利於畢業生未來從事藝術界的工作，包括學術和公共政策領域。畢業生還可以自己進行文化企業創業。往屆畢業生多數在劇場、產業發展機構、當地政府藝術辦公室工作，還有的畢業生進一步成立並發展自己的公司	ENCATC	http://www.qub.ac.uk/Study/Course-Finder/PCF1718/PTCF1718/Course/ArtsManagement.html
		藝術管理和 文化政策 （Arts Management and Cultural Policy）	博士學位	該課程傳授藝術管理的專業知識，並致力於提高學生的從業能力。課程所提倡的獨特主動精神有利於學生求職，而商業專家的創新領導力和管理科目則能幫助學生獲得國際和國內的核心領導力的知識		ENCATC	http://www.qub.ac.uk/Study/Course-Finder/PCF1718/PRCF1718/Course/ArtsManagementandCulturalPolicy.html
伯克郡雷丁 （Reading, Berkshire）	雷丁大學 （University of Reading）	創意企業： 管理與藝術 途徑（Creative Enterprise: Man- agement and the Art Pathway）	文學碩士	學生能夠從大量的教學模組中選取自己感興趣的領域精修。除創業、管理和智慧財產權法中的共同模組之外，還有小型企業管理、數碼營銷和企業營銷等模組。學生亦可選擇藝術和電影模組研習。畢業論文所佔的比重稍輕	畢業生對創意界的中小企業具有一定的認識。在完成課程後，他們在這些公司之中能夠運用所學，服務創意產業		https://www.reading.ac.uk/art/MA-Prog/art-ma-creative-enterprise.aspx

城市 （及州）	大學	課程	教育程度 （文憑 / 學位）	課程簡介 （宗旨、教學理念等）	職業前景 （職業預期和潛在僱主）	所屬協會	網址
伯明罕 （Birmingham）	伯明罕城市大學 （Birmingham City University）	當代中國藝術 （Chinese Contemporary Arts）	文學碩士	該課程由中國視覺藝術中心協助開設，幫助學生在中國當代藝術領域學習專業知識以及積累經驗，同時開展自己的研究和實踐。課程與業界人士合作，包括中國和英國的畫廊、博物館等，共同教學。課程引導學生在跨學科的環境中學習專業知識，並取得工作及研究的經驗。學生將對中國當代藝術地方、區域，以及全球層面的複雜議題有所瞭解。學生亦有機會與伯明罕城市大學的中國視覺藝術中心緊密合作，參與相關廣泛的跨文化交流與國際藝術生態的活動，貢獻創意			http://www.bcu.ac.uk/courses/contemporary-arts-china-ma-2018-19
		藝術與項目管理（Arts and Project Management）	文學碩士	該課程幫助學生學習如何在不同的社會、政治和經濟環境中探索藝術組織、文化空間，以及視覺和表演藝術項目。課程為學生提供一個在當代文化中管理和推廣藝術的藝術和項目管理的專業訓練。學生和校外的客戶協同工作，並從課程廣泛的合作網絡中受益，如參與韓國 Ikon、東岸項目、沃爾索爾新藝術畫廊、伯明罕博物館與藝術畫廊、以及其他活躍的藝術風景線。學院的教學團隊經驗豐富，如項目領導 Beth Derbyshire 擁有二十多年的創意產業從業經驗，曾為跨界藝術家，並在設計品牌發展部門擔任創意主任			https://www.bcu.ac.uk/courses/arts-and-project-management-ma-2018-19

英
國

城市 （及州）	大學	課程	教育程度 （文憑／學位）	課程簡介 （宗旨、教學理念等）	職業前景 （職業預期和潛在僱主）	所屬協會	網址
伯明罕 （Birmingham）	伯明罕城市大學 （Birmingham City University）	藝術與項目管理（Arts and Project Management）	文學碩士	該課程旨在幫助學生探索藝術組織、文化空間，以及視覺和表演藝術的項目，在不同的社會、政治和經濟條件下，應當如何管理。學生有機會豐富他們的知識，而且關注藝術政策在不同的地區、國家，以及國際條件下的特徵，並且發展高階組織運營和市場管理的技巧。如此，該課程將幫助藝術管理的專業人士開創事業，或者從事該領域的研究	該課程的不少畢業生在創意文化產業領域，成為受到各地方、國家或世界級認可的專業藝術家；亦有畢業生成為策展人，就職於各大美術館、公共領域、大眾傳媒及數碼藝術館		http://www.bcu.ac.uk/courses/arts-and-project-management-ma-2017-18
	伯明罕大學 （University of Birmingham）	藝術歷史與策展（MA Art History and Curating）	文學碩士	該課程是英國為數不多會安排學生在學術及博物館專家團隊，以及公共畫廊策展實踐，學習專業知識和技能的碩士課程。上課地點為伯明罕城市中心公盟會或巴伯藝術學院校園。課程近年與英國皇家收藏基金會建立聯盟，學生在巴伯藝術學院策展的項目中尊享接觸皇家收藏品的特權。課程安排為全日制一年或非全日制兩年			https://www.birmingham.ac.uk/postgraduate/courses/taught/histart/history-art-curating.aspx
博爾頓 （Bolton）	博爾頓大學 （University of Bolton）	戲劇（Theatre）	文學學士	該課程與博爾頓八角劇院（The Octagon Theatre）合作，新近設立，位於英國戲劇演出最繁盛的劇院地區，該地區戲劇創作，久負盛譽。這一創意性的「院校－劇院」合作機制為專業的劇院教學帶來深刻的啟發，將培育一批創造型的足以勝任社區創意表演藝術事業的實踐者。該課程幫助學生理解以劇院為基礎的演出活動，包括表演和導演、演出製作管理、戲劇參與、劇本寫作，以及文化管理。學生同時還可發展他們的批判性思維，理解劇院和演出的發展歷程、理論、其實踐性應用，以及關鍵的學術研究技巧	學生有機會從事表演、現代戲劇、藝術管理、技術製作、教育和社區藝術、活動管理、文化政策、媒體和創意藝術等領域的工作		courses.bolton.ac.uk/Details/Index/2432

城市 （及州）	大學	課程	教育程度 （文憑 / 學位）	課程簡介 （宗旨、教學理念等）	職業前景 （職業預期和潛在僱主）	所屬協會	網址
布蘭頓 （Brighton）	薩塞克斯 大學 （University of Sussex）	藝術及文化 管理（Arts and Cultural Management）	文學碩士	該專業旨在幫助藝術與文化管理領域就業人士的研修精進。亦面向有志學生，尤其是具備相關經驗者。該課程鼓勵自主學習，以及發展批判性思維，豐富學生的專業知識，提升其實踐能力			http://www.sussex.ac.uk/
			證書課程	該專業旨在幫助藝術與文化管理領域就業人士的研修精進，課程傳授專業知識和技能，並為學生創造實踐機會，以積累實踐經驗			
布里斯托 （Bristol）	西英格蘭 大學 （University of the West of England）	策展 （Curating）	文學碩士 / 美術 碩士	該課程乃為有志從事策展或發展策展技巧的學生而設，展覽類型涉及藝術、數碼媒體、電影、節慶和社會歷史。在經驗豐富的教師帶領下，該校學生在高度專業化的創意環境中，尤其是在該城市充滿活動力的文化社區中，表現突出。基於布里斯托優良傳統的現代藝術策展教育，課程培育了新一代創意與文化社區的管理翹楚	該學位課程畢業生已在各種藝術、文化和文化遺產相關機構從事社會歷史、美術、博物館策展和電影節目製作方面的工作。有些畢業生還在各國家級和國際電影節上負責策展和電影節目製作。學生也可以選擇當老師或進修博士學位		http://courses.uwe.ac.uk/W90L12/curating
	西倫敦大學 （University of West London）	奢侈品設計 創新和品牌 管理（MA Luxury Design Innovation and Brand Management）	碩士學位	設計創新和品牌管理是全球企業的商業引擎。該課程旨在傳授如何運用組織設計和品牌管理的原則去推動全球商業和奢侈品市場。通過本課程的學習，學生有機會成為創新專業人士，並成為企業設計及溝通方面的專才			https://www.uwl.ac.uk/course/luxury-design-innovation-and-brand-management-1/34874

英
國

城市 （及州）	大學	課程	教育程度 （文憑 / 學位）	課程簡介 （宗旨、教學理念等）	職業前景 （職業預期和潛在僱主）	所屬協會	網址
白金漢郡 （Buckingham）	白金漢大學 （University of Buckingham）	藝術史和文化遺產管理 （History of Art and Heritage Management）	文學學士 （Bachelor of Arts）	該課程聚焦於視覺藝術，設有不少傳統人文學科，例如文學、歷史、宗教、語言、經典、心理學與哲學。通過學習該課程，學生獲得批判性歷史分析的技能，從而能夠評估證據，並且流暢而邏輯縝密地表現論證的過程	畢業生能夠勝任博物館和藝術市場的文化遺產管理的工作。該課程亦能指導學生在國際藝術界的職業發展。所習技能可應用到新聞、法律，以及商業領域		https://www.buckingham.ac.uk/humanities/ba/arthistory
	新白金漢大學 （Buckinghamshire New University）	藝術與創意產業學院 （School of Arts and Creative Industries） 藝術與媒體本科等課程 （Art and Media）	文學學士 （Bachelor of Arts）	該課程是英國創意產業教育的主要課程之一，歷史悠久，享有盛譽。通過提供大量的講座和課程，該學院旨在成就有志於在以下四個領域從事創意產業工作的學生，包括：藝術與設計、媒體、音樂管理，以及表演。課程強調通過實踐，以及基於實踐的研究。學生在競賽和事業發展中表現出色	不少學生畢業後事業興隆，就職於重要藝術公司，例如薩奇廣告公司（Saatchi）、凱茜·琦絲敦設計公司（Cath Kidston）和森林製片廠（Pinewood Studios）。另有一些學生在 Google 公司工作。亦有學生打算創立自己的公司		https://bucks.ac.uk/about-us/our-structure/schools-and-departments/school-of-arts-and-creative-industries
坎伯恩 （Camborne）	康沃爾學院·坎伯恩、紐基、聖奧斯特爾、索爾塔什分校 （Cornwall College, Camborne, Newquay, St Austell and Saltash）	當代創意實踐 （Contemporary Creative Practice）	學士學位	康沃爾學院的當代創意實踐榮譽學士學位課程將平面設計、動畫、多媒體、美術、制陶學、紡織品藝術、攝影和三維立體設計這些學科的專業知識融合，形成體現當代創意的這門嶄新而充滿活力的跨學科課程。主要科目有概念發展與實踐、畢業論文、談判延長實踐，以及專業實踐等			https://www.thecompleteuniversityguide.co.uk/courses/563353

城市 （及州）	大學	課程	教育程度 （文憑／學位）	課程簡介 （宗旨、教學理念等）	職業前景 （職業預期和潛在僱主）	所屬協會	網址
堪布里亞 （Cambria）	堪布里亞 大學 （University of Cambria）	藝術與設計 學院（School of Art and Design）	本科、 碩士	該校開設一系列有關藝術及設計的課程，包括純藝術本科、平面設計本科、插圖本科、攝影本科；當代藝術碩士、創意實踐碩士、時裝材質設計碩士、攝影碩士等。該校設施精良，課程實用，幫助學生發展手藝，並創造良好藝術學習的氛圍。此外，該課程還幫助學生獲得豐富獨特的個人經歷。其卓越的教育水準受到廣泛認可。其中，平面設計和插畫工作坊是課程核心科目。學院設施精良，擁有充足的工作空間、三個主要的專業工作室、80 台用於設計的蘋果電腦，並配備高品質後期製作及列印設備。針對攝影術具有廣泛的應用範圍，課程教授數碼設備使用的方法，如尼康數碼相機、專業數碼器材等			https://www. cumbria. ac.uk/study/ academic- departments/ institute-of-the- arts/art-and- design/
劍橋 （Cambridge）	安格利亞 魯絲金大學 （APU - Anglia Polytechnic University）	創意音樂技術 （Creative Music Technology）； 其他與藝術管理相關課程	本科課程	該課程將商業技術運用到藝術管理，並向學生傳授一系列的管理技術，讓他們瞭解藝術管理的議題；亦會利用最先進的技術，創造令人耳目一新的音樂和聲音藝術。該課程教授使用行業標準化的樂器從事演奏，和其他音樂公司建立聯繫，融合技術和音樂，演繹創造性的音樂思想、詮釋理論背景和藝術形式，從而完成創意項目。學生的學習過程受到專業團隊的支持	學生在學習過程中探索自己的職業路徑		http://www. anglia.ac.uk/? utm_source= Coursefindr &utm_medi um=profile &utm_ campaign= Coursefindr
	劍橋法官 商學院 （Cambridge Judge Business School）	文化、藝術與 媒體管理專修 （Culture, Arts and Media Management Concentration）	工商管理 學碩士	文化、藝術與媒體管理是劍橋工商管理學碩士學位課程中比較特別的方向，在其最後一學期，作為一個專修出現。它探討全球化、新技術、品牌建設、客戶開發、商業模式再造，智慧財產權開發等議題			https://www.jbs. cam.ac.uk/pro grammes/mba/ curriculum/ personalised- learning/ concentrations/

英國

城市 （及州）	大學	課程	教育程度 （文憑／學位）	課程簡介 （宗旨、教學理念等）	職業前景 （職業預期和潛在僱主）	所屬協會	網址
坎特伯里 （Canterbury）	坎特伯里 基督大學 （Canterbury Christ Church University）	藝術與文化 管理（Arts and Cultural Management）	文學碩士	該課程旨在提高學生的理論水準，並培養其思辨能力，令其建立與藝術管理相關的視野並積累實踐經驗。課程將帶給學生該專業領域的先進知識，包括項目經營的實際操作和學科理論	畢業生可擔任藝術／文化機構經理；節目策劃／策展／活動策劃經理／項目管理經理；藝術／文化／體驗活動自由職業者／開發人；社區外聯官員等職；或成為自由職業表演藝術家		https://www. canterbury. ac.uk/study- here/courses/ postgraduate/ arts-and- cultural- management. aspx
加的夫 （Cardiff）	英國皇家 威爾士音樂 與戲劇學院 （Royal Welsh College of Music and Drama）	藝術管理 （Arts Management）	文學碩士		該專業畢業生多從事電影節目製作、製片、市場營銷、產品開發、項目管理和其他藝術行政職業。僱主們來自威爾士藝術委員會、倫敦藝術館、德克薩斯布里克斯大劇院（Grand Opera House in Texas）等		http://www. rwcmd.ac.uk/ courses/ ma_arts_ management. aspx
卡萊爾（主校區）， 倫敦彭里斯和安布林塞德 （Carlisle（main campus）， London - Penrith and Ambleside）	坎布里亞 大學 （University of Cumbria）	當代美術 （Contemporary Fine Arts）	文學碩士	該學位課程設計富有創意，課程安排緊密，鼓勵打破藝術學科之間的傳統障礙。學生通過自主學習，在實踐中找到自己有興趣的方向。該專業的教師充滿活力與熱情，大都為享有國際聲譽的實踐藝術家，他們用自己廣博的知識與豐富的經驗幫助學生探索學業，深化研究	該專業不少畢業學生參與國家或國際級的展覽，作品得到坎布里亞郡當代藝術相關計劃的重點關注。不少學生基於他們學到的技能，已成為專業藝術家、私人或公共策展人、藝術研究者，或從事其他有關視覺藝術的職業		https://www. cumbria.ac.uk/ applicants/ welcome/art- and-design/ma- contemporary- fine-art/

城市 （及州）	大學	課程	教育程度 （文憑／學位）	課程簡介 （宗旨、教學理念等）	職業前景 （職業預期和潛在僱主）	所屬協會	網址
卡萊爾 （主校區）， 倫敦彭里斯 和安布林塞德 （Carlisle（main campus）， London - Penrith and Ambleside）	坎布里亞 大學 （University of Cumbria）	創意實踐 （Creative Practice）	文學碩士	該學位課程具有跨學科的屬性，其跨專業精神來自於六個關鍵的創意領域，讓學生可以在一個專門的領域發展，也可從事跨媒體的課題研究。該課程聘用的教員學術背景多元，有經驗豐富的媒體從業人員，也有活躍於國家和國際舞台上的研究人員，他們的知識和經驗為學生提供了廣泛深入的指導			https://www.cumbria.ac.uk/media/university-of-cumbria-website/content-assets/public/aqs/documents/programmespecification/creativearts/MACreative-Practice.pdf
卡馬森 Carmarthen （Wales）	威爾斯三一聖大衛大學 （University of Wales, Trinity Saint David）	藝術管理 （Arts Management）	工商管理碩士（網上課程）	該課程為 MBA 遙距學習課程；學生在與工作相關的學習計劃中受益。學生定期與其他 MBA 學生以及導師的會面，並與不同地點和不同業務環境的學員一起學習，從而有機會瞭解不同的觀點			www.rwcmd.ac.uk
賈斯特 （Chester）	賈斯特大學 （University of Chester）	創意產業管理 （Creative Industry Management） 等	碩士課程	該校的前身是創立於 1939 年的賈斯特高等教育學院，附屬於利物浦大學，專門訓練青年學者從事教育職業。該校 2000 年初在文化領域的教育重點是藝術與文化管理、遺產保護，以及表演實踐。近年來，轉向創意產業教育，訓練範疇包括媒體、市場、廣告、研究和設計。課程設計兼顧理論與實踐技能，幫助學生成長為組織中的管理人員，管理創意員工，並承擔商業責任。創意產業的典型行業包括時裝設計、電影、網頁設計、出版產業等。該校與媒體產業聯繫密切，包括 BBC、英國媒體城等，讓學生有機會從這些組織中獲取真實的實踐經驗。該校畢業的學生在業界屢創佳績，頗獲讚譽	創意產業涵蓋數碼科技、市場營銷、廣告、電影、電視、印刷媒體，研究和設計等行業的商業活動。通過該課程，學生能夠勝任人事管理，並開展其他經營管理工作。畢業生參與各種時尚、電影、網絡或出版業的專業項目，並擔任運營經理，成績斐然		https://www.postgraduatesearch.com/university-of-chester/55188856/postgraduate-course.htm

英國

城市 （及州）	大學	課程	教育程度 （文憑／學位）	課程簡介 （宗旨、教學理念等）	職業前景 （職業預期和潛在僱主）	所屬協會	網址
奇賈斯特 （Chichester）	奇賈斯特 大學 （University of Chichester）	音樂劇與藝術 發展（Musical Theatre and Arts Development）	文學學士	該音樂劇與藝術發展學士課程乃為熱愛音樂劇並熱衷於創建美好世界的人士而設。該學位課程使學生們能在演戲、唱歌和舞蹈中找到最適合自己的平衡點，並參與那些能為當地、國家及國際慈善機構籌集資金並吸引公眾關注的音樂劇	該課程畢業生所從事的行業有：電影、電視與電台；不同教育階段的相關教學；社區企業、音樂治療、音樂劇院、音樂行政管理、樂團領袖、歌劇演員、樂團樂手、作曲家、樂器或聲樂團流動教師等		http://www.chi.ac.uk/department-music/music-pathways/ba-hons-musical-theatre-and-arts-development
科爾賈斯特，艾塞克斯 （Colchester, Essex）	艾塞克斯 大學 （University of Essex）	策展研究 （Curatorial Studies）	文學學士	該課程在設計以及策展方面提供專業及理論的訓練，幫助學生發展展覽籌備的知識和技能。學習方法包括聽講、走訪活躍的博物館專業人士，以及現場策展； 學習課題如下：「展覽作為政治與社會批判的工具」、「博物館在社會中的歷史角色」、「藝術家、策展人以及觀眾的參與」	最適合該課程畢業生工作的行業有博物館、畫廊和拍賣行。在這些機構組織中，學生可以從事策展、博物館教育、節目製作、銷售和市場營銷等工作。學生亦能從該課程學到如何經營自己的私人畫廊，如何擔任公關代理，或者進入時尚、出版、文化活動管理領域工作。近屆畢業生在 V&A、皇家藝術學院等重要的藝術機構工作		http://www.essex.ac.uk/courses/details.aspx?mastercourse=UG01045&subgroup=1
科爾雷因 （Coleraine）	阿爾斯特 大學 （University of Ulster）	休閒、活動和文化管理 （Leisure, Events and Cultural Management）	文學學士	該專業旨在為有志於從事休閒、活動和文化管理事業的學生提供一個兼具學術性和實用性的課程。課程內容涉及活動組織、營銷規劃、資訊課程、田野參觀和校外實習等			https://www.ulster.ac.uk/courses/course-finder/201819/leisure-and-events-management-13910

城市 （及州）	大學	課程	教育程度 （文憑／學位）	課程簡介 （宗旨、教學理念等）	職業前景 （職業預期和潛在僱主）	所屬協會	網址
科爾雷因 （Coleraine）	阿爾斯特大學 （University of Ulster）	文化遺產和博物館研究 （MA Cultural Heritage and Museum Studies）；博物館實踐與管理（MA Museum Practice and Management）；媒體管理與政策（MA Media Management and Policy）	文學碩士	該校提供文化管理幾個不同方向的訓練，包括文化遺產、博物館、媒體管理和政策等，旨在增強從業者的理論背景和專業管理技能			https://www.ulster.ac.uk/campaigns/arts#cultural-heritage
康沃爾 （Cornwall）	法爾茅斯大學 （Falmouth University）	策展實踐 （Curatorial Practice）	文學碩士	該校的藝術及其相關科目教學質素卓越，尤其 2007 年兼併達定頓美術學院（Dartington College of Arts，一所在英國獨具領先水準的美術學校）之後，實力更增。策展實踐學位課程包括授課和獨立研究兩個模組，畢業課題屬於獨立研究模組，在學分等級評定中占最重要地位。該專業授課形式多樣，包括單獨或小組導師輔導、小組交流研討會、同伴研究、課程教研組、合作機構員工或訪問學者講課，以及組織學生親赴藝術家工作室或畫廊參觀等田野調查。儘管有導師和世界級的藝術教授為學生的課題研究提供幫助，但研究過程中，學生仍需保持高度的獨立性與協作性	近屆畢業生擔任畫廊或博物館策展人、獨立策展人、項目經理、畫廊教育者／學習型策展人，亦有繼續深造進修		https://www.falmouth.ac.uk/curatorial practice

城市 （及州）	大學	課程	教育程度 （文憑／學位）	課程簡介 （宗旨、教學理念等）	職業前景 （職業預期和潛在僱主）	所屬協會	網址
康沃爾 （Cornwall）	法爾茅斯 大學 （Falmouth University）	文化管理與 製作（Cultural Management and Production） 設有三個學位 課程：創意 活動管理本 科（Creative Events Management BA）；創意 活動管理碩 士（Creative Events Management MA）；音 樂、戲劇與 娛樂管理本 科（Music, Theatre and Entertainment Management BA）	本科學位、 碩士學位	法爾茅斯大學（Falmouth University） 的文化管理與生產系擁有良好教學聲 譽，提供大量創新課程，令畢業生 在全球市場獨具競爭力。該系設有 三個學位課程，分別是創意活動管 理本科（Creative Events Management BA）、創意活動管理碩士（Creative Events Management MA）；音樂、劇院 和娛樂管理本科（Music, Theatre and Entertainment Management BA）； 該課程創立的出發點是對創意實踐， 以及生產過程的重視，開創前衛性的 活動，有效經營音樂、劇院，以及娛 樂公司，從而幫助創意和創業型的管 理人才從事專門職業，並脫穎而出。 該校的文化管理教育方法與傳統的商 業管理教育方法不同，鼓勵授課和研 究，如創意活動管理和音樂、劇院與 娛樂業管理。課程還與該校表演中心 的公共及商業課程合作，豐富學生的 專業面向	畢業生可擔任活動經 理、傳播或市場營銷經 理、場地經理或舞台監 督、活動管理等職務， 亦可成為自由職業者		https://www. falmouth. ac.uk/cultural- management- production- courses; https://www. falmouth.ac.uk/ creativeevent- smanagement
	格拉斯哥 藝術學院 （Glasgow School of Art）	策展實踐 （當代藝術） （Curatorial Practice （Contemporary· Art））	文學碩士	該課程可以讓學生在不同環境下學 習和工作，其中包括美術學院中心 的專用工作室。課程培養學生的學 科興趣、磨練思維、提高專業實踐技 能，以及初步策劃並執行展覽和項目 的能力			http://www. gsa.ac.uk/ study/graduate- degrees/ curatorial- practice- （contempor ary-art）/

城市 （及州）	大學	課程	教育程度 （文憑／學位）	課程簡介 （宗旨、教學理念等）	職業前景 （職業預期和潛在僱主）	所屬協會	網址
考文垂 （Coventry）	考文垂大學 （Coventry University）	當代藝術實踐 （Contemporary Arts Practice）	文學碩士	該課程支持和鼓勵學生開展與本學科，或更廣泛的當代藝術領域相關的研究與實踐	畢業生可在展覽、策展實踐、藝術資訊、教育、數碼休閒與新媒體產業等領域就業		http://www.coventry.ac.uk/course-structure/arts-and-humanities/postgraduate/contemporary-arts-practice-ma/
		設計管理碩士課程（Design Management MA）	文學碩士	該課程設立於 2017 年 9 月，旨在培養有志從事創意產業，或更廣泛文化領域管理事務的專業人士和行業領袖。課程教授實實在在的創意產業生產和銷售的技能，稱為設計管理。入學要求是具備創意領域的本科學位，以及相關職業經歷			http://www.coventry.ac.uk/course-structure/arts-and-humanities/postgraduate/design-management-ma/
克洛伊登 （Croydon）	克洛伊登學院 （Croydon College）	克洛伊登藝術學院（Croydon School of Art）	文憑	克洛伊登藝術學院的創意與表達學位課程，設有三個專業：（1）藝術設計和時裝設計；（2）表演藝術和音樂；（3）以及媒體電影和動畫（Art, Design and Fashion; Performing Arts and Music; Media, Film and Animation）。所有課程皆由倫敦藝術大學認定資質；學位課程則獲薩塞克斯大學認可			https://www.university-directory.eu/United-Kingdom/Croydon-College--Department-of-Art--Design-and-Media.html

英國

城市 （及州）	大學	課程	教育程度 （文憑／學位）	課程簡介 （宗旨、教學理念等）	職業前景 （職業預期和潛在僱主）	所屬協會	網址
多賽特 （Dorset）	伯恩第斯 大學 （Bournemouth University）	創意媒體 藝術：數據 與創新 （Creative Media Arts: Data and Innovation）	文學碩士	該課程的設立旨在回應數碼技術、創意實踐，以及文化產業新興領域研究的重大成果；期望通過文化產業的教育的推廣，帶動經濟增長。課程所授知識與技能位居行業領先水準，且在各大文化創意產業深受歡迎。課程設有數碼藝術、數碼媒體設計、數碼產品研發、數碼媒體與印刷、高級網絡與移動媒體、展覽設計、聲音與音訊藝術及獨立電影製作等科目			https://www1. bournemouth. ac.uk/study/ courses/ma- creative-media- arts-data- innovation
		創意活動 管理（Creative Events Management）	學士學位	創意產業是英國高速發展的一個經濟界別，而創意活動更是其中的核心：音樂節慶、表演、裝置、展覽、巡展、時裝展示、嘉年華等。該課程融合理論、技巧，以及實踐，培養有能力的和具有創新精神的專業人士。學生能夠運用實用技巧和批判性的思維，去推動創意及文化產業的發展。就讀該課程，學生有機會每年設計一個現場活動；與創意實踐者以及外部客戶合作；向教員學習文化創意產業的從業經驗，並開展四周的實習；學習商業計劃以及管理技巧，從而進行創新活動	近屆畢業生從事以下工作：營銷與通訊主管、倫敦／董事兼合夥人、倫敦／音樂節總監、路之盡頭音樂節（End of The Road Festival）、倫敦／首席執行官及創始人、布萊頓／未來製作人、布里斯托／開發主管、營銷主管等。亦有畢業生就職於皇家音樂學院		https://aub. ac.uk/courses/ ba/ba-creative- events- management/
愛丁堡 （Edinburgh）	愛丁堡 藝術學院 （Edinburgh College of Art）	當代藝術實踐 （Contemporary Art Practice）	美術碩士 ／文學 碩士	該學位課程鼓勵學生發展思考性和反思性的藝術實踐活動，鼓勵學生在一系列與媒體相關的領域工作。該課程與經驗主義學習方法相關——這種經驗主義乃基於實踐練習來提煉並掌握知識。該專業的學生擅以一套媒體工具製作藝術作品，製作取法於種類與日益廣泛的主題學科	畢業生可以在以下領域就業：策展與規劃、觀眾發展、私人與國營畫廊、藝術發展機構、教育與表演、藝術出版業等		https://www. eca.ed.ac. uk/study/ postgraduate/ contemporary- art-practice- mfama

城市 （及州）	大學	課程	教育程度 （文憑／學位）	課程簡介 （宗旨、教學理念等）	職業前景 （職業預期和潛在僱主）	所屬協會	網址
愛丁堡 （Edinburgh）	赫瑞瓦特大學，愛丁堡和加拉希爾斯（Heriot-Watt University, Edinburgh and Galashiels）	文化資源管理（Cultural Resource Management）	理學碩士	開設這個全新的文化資源管理理學碩士課程，其目的是向有志於從事文化資源傳播、管理和可持續發展領域事業的學生傳授關鍵的專業技能，涉及國內和國際層面上私人、公共和非政府組織的文化遺產、藝術，以及旅遊組織的行政和項目管理。相關組織有藝術委員會、當地政府、蘇格蘭國家博物館，以及聯合國教科文組織			https://www.hw.ac.uk/schools/management-languages/about/programmes/postgraduate/cultural-resource-management.htm
	愛丁堡納皮爾商學院（Napier Business School）	國際活動和節慶管理（International Event and Festival Management）	理學碩士	愛丁堡是全球最著名的節慶旅遊城市之一，每年吸引大批遊客從世界各地到訪這一旅遊勝地，感受其文化、季節，以及特別的節慶活動，這令愛丁堡大學成為學習活動及節慶管理的教育殿堂。該課程旨在傳授國際節慶活動統籌以及規劃的方法，包括舉辦會議，行業發展策略設計，以及旅遊接待服務業管理等	經過本課程的訓練，畢業生將有資格從事以下職業：節慶管理；文化娛樂活動管理；會議管理；公共領域組織管理		http://www.courses.napier.ac.uk/courses.aspx?X=2&Y=2&F=B&L=B34
	愛丁堡大學；愛丁堡藝術學院（University of Edinburgh; Edinburgh College of Art）	當代藝術實踐（Contemporary Art Practice）	文學碩士	該課程鼓勵媒體領域的反思性的實踐與研究。課程的重點在於傳授實證研究方法，鼓勵學生通過實踐掌握所授知識。該碩士課程支援藝術知識的應用，在實踐、策展，以及藝文寫作中的構建理論體系。課程教學不僅採用跨學科以及多媒體的教學方法，而且鼓勵學生創新組織管理方法，例如利用相關領域，以及最新的視覺文化的理論和方法，拓展當代藝術的領域	學生可以在一年內完成該課程，進而繼續進修美術碩士學位。學生可使用指定的工作室場地和各種工作室設備，包括版畫、金屬、木材、鑄件、繪畫、攝影、複印和數碼設施		https://www.eca.ed.ac.uk/study/postgraduate/contemporary-art-theory-ma

城市 （及州）	大學	課程	教育程度 （文憑／學位）	課程簡介 （宗旨、教學理念等）	職業前景 （職業預期和潛在僱主）	所屬協會	網址
愛丁堡 （Edinburgh）	愛丁堡大學 （University of Edinburgh）	藝術領域中的商業（Business in the Arts）	暑期學校證書	該課程旨在幫助學生瞭解創意產業領域中當代商業機構的性質、架構和運作方式，以及其中的管理流程。該課程通過嘉賓演講、案例研究、模擬操作和參觀訪問等形式，引導學生理解藝術／文化機構的商業運用			summer school 網站：http://www.summerschool.ed.ac.uk https://armacad.info/summer-school-business-in-the-arts-4-july-26-august-2016-university-of-edinburgh-uk
		現當代藝術：歷史，策展與評論（Modern and Contemporary Art: History, Curating and Criticism）	理學碩士	該課程旨在增進學生對現當代藝術歷史和理論的瞭解，為學生的高階研究和／或藝術界的職業生涯做準備。碩士結合學術研究與實務培訓，開設研究理論與方法、文化與政治展望等必修課程，以及關鍵科目和主題的選修課程，具實用性	完成該課程後，學生能夠瞭解當前理論層面的討論熱點，並有機會獲得在世界一流的博物館和畫廊中工作的實踐經驗		https://www.eca.ed.ac.uk/study/postgraduate/modern-and-contemporary-art-history-curating-and-criticism-msc
索爾福德，大曼徹斯特（Salford, Greater Manchester）	索爾福德大學（University of Salford Manchester）	藝術與設計：當代美術（Art and Design: Contemporary Fine Arts）	文學碩士	該課程旨在發展學生的評判思考的能力，教授當代美術設計的創新方法，培養跨學科協作性實踐技能，以及基於工作室的反思性實踐的能力	該課程畢業生大都繼續他們的創意事業，尤以以下領域最為常見：集體工作室、策展和文化活動管理。不少畢業生在高等教育機構授課，或當示範人員，繼續藝術實踐。還有一些畢業生在博物館或畫廊工作。該課程畢業生在藝術項目的參與方面特別積極，比如設立新藝術場地，策劃團體展覽。每年都有一些畢業生成功受聘於國內外藝術機構		http://www.port.ac.uk/postgraduate-research/art-and-design/

城市 （及州）	大學	課程	教育程度 （文憑／學位）	課程簡介 （宗旨、教學理念等）	職業前景 （職業預期和潛在僱主）	所屬協會	網址
吉爾福德 （Guildford）	薩里大學 （University of Surrey）	休閒，文化與旅遊管理 （Leisure, Culture and Tourism Management）	文學碩士	該課程聚焦於旅遊與當地社區的文化關係，以及旅遊與休閒活動之間的社會、經濟的互動。該課程為現在和將來的藝術家、行政人員、和其他專業人士提供了一個瞭解當代休閒領域一系列重要關係的機會。同時，課程亦適合有志於公立或私立旅遊業或是遺產管理方面就業的人士			www.surrey.ac.uk/Dance
格溫內思郡 （Gwynedd）	班戈大學 （Bangor University）	創意研究 （Creative Studies）	文學學士	該課程讓學生根據自身的興趣，在多元主題領域選課及發展，包括：專業寫作、電影研究、戲劇和表演研究、新聞、媒體和新媒體研究。課程旨在發展學生的批判性思維、專業知識和技能，並探索不同領域的創意實踐。在這些組合中，學生研習相互聯繫的主題，在特定主題下開展創意實踐，從而完成課程要求	該專業的畢業生一般在電影、戲劇、媒體與創意產業、藝術教育、藝術發展、電影節目製作、拍攝規劃等領域工作		https://www.bangor.ac.uk/courses/undergraduate/WPQ0-Creative-Studies
赫斯廷斯 （Hastings）	蘇塞克斯海岸學院 （Sussex Coast College）	美術實踐 （Fine Art Practice）	學士學位	該學位課程具有多個研習方向，包括繪畫、現代雕塑裝置、版畫製作，以及電影和表演。學生從物質和概念層面探索這些學科，使該課程具有現代優勢。課程之初會引入一系列研討會，讓學生進行自主學習，同時發展學生對某個專門領域的學習興趣。該學位課程將學術研究與工作室製作過程結合，強調基於情境的的當代實踐			http://www.sussexcoast.ac.uk/coursrs/art-design-a-media/703-degree/3718-ba-hons-fine-art-practice.html

英國

城市 （及州）	大學	課程	教育程度 （文憑／學位）	課程簡介 （宗旨、教學理念等）	職業前景 （職業預期和潛在僱主）	所屬協會	網址
哈福德郡 （Hertfordshire）	阿什里奇 商學院 （Ashridge Bussiness School）	創意產業 （Creative Industries）	工商管理 學碩士	該工商管理碩士課程傳授主要的戰略管理方法，涉及市場營銷、財務管理、市場營銷、領導力、戰略學策劃、全球化戰略、可持續發展、經濟學和創新力等內容。該課程的特別之處是每個科目的內容皆量身定制，以保證它們與創意產業緊密相關。除此之外，學生在學習該課程時，可以以自己機構的運作作為案例撰寫功課，有助保證學習與實踐的直接相關性和應用性。該課程不設考試，僅有平時作業和一個基於企業的碩士研究項目			https://www. ashridge. org.uk/ qualifications/ executive- mba-for- the-creative- industries/
赫爾和斯卡 伯勒（Hull and Scarborough）	赫爾大學 （University of Hull）	數碼策展 （Digital Curation）	研究生	通過該課程，學生能夠在數碼媒體市場展現富有創造力的領導精神與創業精神，同時有根據地、慎思明辨地、有創意地管理和策展數碼工藝品。該課程同時培養學生的創意、創新能力、設計技能、管理能力和適應能力；修完該課程，學生將對數碼技術和創意產業有一個更為深刻的理解			http://beta. www.hull. ac.uk/Study/ PGT/digital- curation- pgcert.aspx
肯特（Kent）	羅斯布魯弗 學院（Rose Bruford College）	藝術管理 （Arts Management）	暑期學校	該暑期課程向學生介紹藝術中心和藝術場所的管理手法。它是那些嚮往在英國學府求學，並探索英國文化產業中心—倫敦的人士的最佳目的地。它也是計劃就讀原學校藝術相關專業的學生的理想選擇。通過在世界文化之都之一的城市學習藝術管理，學生可以參觀藝術機構與藝術場所，瞭解它們的規劃和運作方式；並向專業藝術與場地經理學習，領會倫敦劇院最突出的優勢和夏季文化的亮點			https://www. bruford.ac.uk/ media/user/ documents/ Summer_ masterclasses_ programme_-_ Internal.pdf

城市 （及州）	大學	課程	教育程度 （文憑／學位）	課程簡介 （宗旨、教學理念等）	職業前景 （職業預期和潛在僱主）	所屬協會	網址
蘭彼得 （Lampeter）	威爾士聖大衛三一大學 （University of Wales Trinity Saint David）	玻璃藝術： 當代實踐 （Glass: Contemporary Practice）	文學學士	該課程傳授玻璃製作的工藝，從手繪、玻璃熱化，再到一系列的數碼創作，該課程讓學生發展創意想法，並實現理想。課程給予學生充分的自由空間，應用藝術理論，參與玻璃藝術的製作。課程通過工作坊、導修、項目、介紹和競賽，傳授知識和技藝	畢業生可成為藝術家、設計師或工藝品製作人，成立工作室、成為獨立供應商，或與他人合作。有些也受僱於專業玻璃工藝工作室，自由承接建築與室內項目；或任職於玻璃製造業，設計玻璃製品；也有畢業生受僱於私人或公共委員會，承接藝術項目和社區項目。其他就業機會包括藝術管理、策展、教學與指導，社區工作和藝術編輯。畢業生亦可繼續在該專業進修文學碩士、哲學碩士和博士學位		http://www.uwtsd.ac.uk/ba-glass/
普勒斯頓和伯恩利， 蘭開夏爾 （Preston and Burnley, Lancashire）	蘭卡斯特大學 （Lancaster University）	藝術管理 （Arts Management）	文學碩士	該專業幫助學生瞭解文化和創意組織的運作環境，並啟發他們探索該領域中的熱議議題			http://www.lancaster.ac.uk/study/postgraduate/postgraduate-courses/arts-management-ma/
	中央蘭開夏大學 （University of Central Lancashire）	國際節慶和旅遊管理 （International Festivals and Tourism Management）	理學碩士	該課程為有志在國際市場上從事節慶及旅遊管理的學生提供職業的、個人的以及知識的交流平台，從而提升他們的知識和技能。該課程最適合擁有本科學歷，目前在相關行業中擔任管理職務的人士			http://www.uclan.ac.uk/courses/msc_pgdip_international_festivals_and_tourism_management.php

英
國

城市 （及州）	大學	課程	教育程度 （文憑／學位）	課程簡介 （宗旨、教學理念等）	職業前景 （職業預期和潛在僱主）	所屬協會	網址
普勒斯頓和伯恩利，蘭開夏爾 （Preston and Burnley, Lancashire）	中央蘭開夏大學 （University of Central Lancashire）	國際文化遺產和旅遊吸引地管理（MSc in International Heritage and Attraction Management）	理學碩士	該課程旨在提供一個對旅遊業以及旅遊吸引地管理的綜合介紹，並引導學生去完成和展示他們的學習成果			https://www5.uclan.ac.uk/.../msc_international_heritage_and_attraction
		音樂產業與推廣（Music Industry and Promotion）	文學碩士	該課程旨在增強學生對音樂產業現狀的瞭解，傳授評價數碼技術對創意產業影響的技能。學生能夠分析新技術給音樂產業帶來的挑戰、製作電影和錄影，評估影響，並且舉辦節目和研討會，以及其他創意活動			http://www.uclan.ac.uk/courses/ma_pgdip_pgcert_music_industry_management_and_promotion.php
里茲（Leeds）	里茲藝術學院 （Leeds College of Arts）	創意實踐 （Creative Practice）	文學碩士	該碩士課程為每個學生提供適合其實踐經驗的學習計劃，所涉領域包括時尚業、美術、紡織業、運動圖像與電影、攝影、平面設計、社會實踐和視覺傳播	學生將與其他創意產業從業者保持聯繫，並在組合型職業環境下發展自由職業或其他職業道路。該學位課程也幫助計劃申讀博士的學生開展前期準備		http://www.leeds-art.ac.uk/study/postgraduate-courses/ma-creative-practice/
	里茲大學 （University of Leeds） 表演和文化產業學院 （School of Performance and Cultural Industries）	劇院、表演與企業本科（BA Theatre and Performance with Enterprise）	文學學士	表演和文化產業學院在一個以研究為主的學院環境中構建了一個獨特的跨學科組合課程。該學院不僅關注表演藝術本身，而且研究表演藝術在更廣泛的社會文化與創意生活中所扮演的角色；劇院、表演與企業本科課程旨在幫助學生理解劇院、表演和創業。學生在劇院從事專業的外聯工作以及社區營建。其中的創新實踐、演出設計、文化理論、表演技術，以及文化產業，乃是關鍵教學領域。規劃、管理商業創意，以及創業的方法是教學的重點	不少該專業的畢業生在它們各自的領域中成為領軍人物或推動發展的關鍵人物		http://www.pci.leeds.ac.uk/ug/ba-theatre-and-performance-with-enterprise/

城市 （及州）	大學	課程	教育程度 （文憑／學位）	課程簡介 （宗旨、教學理念等）	職業前景 （職業預期和潛在僱主）	所屬協會	網址
里茲（Leeds）	里茲大學 （University of Leeds） 表演和文化產業學院 （School of Performance and Cultural Industries）	文化、創意和創業碩士課程 （MA Cultural Creativity and Entrepreneurship）	文學碩士	該課程探索如何結合藝術與創意企業教學的理論和實踐，學生從中可瞭解到創意工作的政策環境，並掌握分析和應用理論的方法。學生可勝任藝術管理、文化地方營造等領域的不同職業，並且具備開拓觀眾和文化政策研究的能力。該課程延請本領域的領軍學者參與教學			http://www.pci.leeds.ac.uk/pg/taught-postgraduate/ma-culture-creativity-and-entrepreneurship/
		藝術融資與慈善事業研究生文憑課程 （PGCert Arts Fundraising and Philanthropy）	研究生文憑	該課程設立於 2014 年，乃藝術融資與慈善課程的一部分。課程將專業融資、領導團隊和實踐結合起來，提供大量案例以及實習機會。課程鼓勵學生探索以下課題：慈善歷史、文化外交、管理變化、建立修復機制，以及融合價值觀的籌資和發展活動管理。該課程由教員與活躍於業界的專業人士共同教授			http://www.pci.leeds.ac.uk/pg/pgcert-arts-fundraising-and-philanthropy/
	里茲大學 （University of Leeds）	藝術管理與文化遺產研究（Arts Management and Heritage Studies）	文學碩士	藝術管理和文化遺產研究課程聚焦於歷史與文化的傳承，並且探索文化遺產保護。課程結合理論和實踐，讓學生深入瞭解文化遺產界別的嬗變歷程。其核心模組探索「遺產」的本質，以及藝術作品和建築物在不同的環境中的異同。學生有機會瞭解藝術經理和文化領袖所面臨的挑戰。課程亦引導學生走向博物館「經理人」而非「策展人」的角色	畢業生在當地政府博物館、國家遺跡組織、國家信託基金和慈善信託等一系列組織中，擔任收藏家、策展人和教育工作負責人。他們也在藝術營銷和公共關係方面取得成功		www.fine-art.leeds.ac.uk › Postgraduate
		文化，創意與創業（Culture, Creativity and Entrepreneurship）	文學碩士	該課程探討藝術和創意企業運作的理論和實踐，以及它對個人和社區的影響。學生能夠瞭解創作工作的政策背景，分析和運用藝術與文化理論，研究藝術文化產業，包括戲劇、表演、舞蹈、歌劇、手工藝和博物館等			www.pci.leeds.ac.uk › Postgraduate › Masters

英國

城市 （及州）	大學	課程	教育程度 （文憑／學位）	課程簡介 （宗旨、教學理念等）	職業前景 （職業預期和潛在僱主）	所屬協會	網址
萊斯特 （Leicester）	德蒙福特 大學（De Montfort University）	藝術及節慶 管理（Arts and Festival Management）	文學學士	藝術與節慶管理本科課程旨在幫助學生發展他們的實用技能，以及相關的學術議題。該課程的結構允許學生發展自己的學術興趣，以及跨學科的專業技能，如團隊建設、市場營銷、管理理論、籌資、執照頒發、健康、安全，項目策劃以及文化政策，令學生成為文化領域的卓越領袖。該課程被 2016 年《星期日泰晤士報》評為最佳藝術管理研究生課程第 5 名。該課程與業界有着廣泛的聯繫，如倫敦南岸中心即是課程伙伴。課程令學生能夠同時向教員和業界學習專業知識與技能。該課程亦讓學生有機會在節慶活動中經營自己的文化場所，並同時參與大量的交流、參觀學習、田野調查等工作	畢業生在各類文化機構工作，其中不乏著名文化公司，例如，格拉斯頓麥里當代藝術節慶（Glastonbury）、保羅麥卡特尼（Paul McCartney）管理公司等		http://www. dmu.ac.uk/ study/courses/ undergraduate- courses/arts- and-festivals- management- ba-degree/arts- and-festivals- management- ba-degree.aspx
	德蒙福特 大學（De Montfort University）	文化活動 管理（Cultural Events Management）	理科學士	該課程聚焦於文化活動和社區節慶，以期滿足活躍的以及拓展中的文化活動及產業。課程幫助學生探索文化、商業和管理之間的關係，並且組織文化和商業活動。課程引入英國幾個主要的文化節慶活動主辦機構，以期為學生提供充足的實踐機會			http://www.dmu. ac.uk/study/cou rses/postgradua te-courses/cultu ral-events-mana gement-msc-de gree/cultural-ev ents-manageme nt-msc-degree. aspx
		數碼藝術 （Digital Arts）	文學碩士	數碼藝術碩士是一門實踐性課程，涉獵文學院、技術學院的設計與人文等領域。學生在互動視覺與表演藝術，以及媒體、網絡、表演技術，以及合作方面，發揮自身的創新工作優勢，並將技術創新運用於實踐			http://www. hope.ac.uk/ postgraduate/ postgraduate- courses/ arthistoryand- curatingma/

城市 （及州）	大學	課程	教育程度 （文憑／學位）	課程簡介 （宗旨、教學理念等）	職業前景 （職業預期和潛在僱主）	所屬協會	網址
萊斯特 （Leicester）	德蒙福特大學（De Montfort University）	創意產業的商業管理（Business Management in the Creative Industries）	理科本科	該課程結合理論和實踐，為學生事業的發展提供發展的平台。該課程招收的學生來自於設計、藝術、媒體、設計技術、遊戲、電影，及其他創意領域。課程發展他們的商業技能，教授實用技能，例如，創業、創意和創新、策略、融資、人力資源管理、品牌設計，以及未來技術的創新與影響力。培訓範疇包括公司項目執行、創業項目、人際關係處理、商業、藝術、人文、設計與技術領域的世界頂級學人互訪、研究基礎培訓，等等			http://www.dmu.ac.uk/study/courses/postgraduate-courses/business-management-creative-industries-msc/business-management-and-the-creative-industries-msc.aspx
	萊斯特大學（University of Leicester）	博物館研究（Museum Studies）	碩士、博士課程	萊斯特大學在博物館以及文化機構研究中皆久享盛譽，人文薈萃。課程創造性地、批判性地展示博物館、畫廊，以及博物館，鼓勵學生發現、創造、實驗，以及質疑和辯論。綜合不同的角度，該課程旨在培養未來的優秀專才，影響博物館、劇院，以及文化遺產的管理工作，包括它們的優勢、價值，以及實踐			http://www2.le.ac.uk/departments/museumstudies
		藝術博物館與畫廊研究（Art Museum and Gallery Studies）	文學碩士	該課程為有志於博物館事業的學生提供理論和實踐的培訓	該課程給予學生博物館和畫廊的入行資格。對於已入行就職的學生，該課程幫助他們學習新知識、開發新技能，從而推動他們事業的發展。該課程畢業生在全球各地的博物館、畫廊和相關機構任職		https://www2.le.ac.uk/offices/sas2/courses/documentation/1112/pg/cahl/ma-artmuseum.pdf/at_download/file

英
國

城市 （及州）	大學	課程	教育程度 （文憑／學位）	課程簡介 （宗旨、教學理念等）	職業前景 （職業預期和潛在僱主）	所屬協會	網址
林肯，赫爾，瑞斯霍爾和霍爾比奇 （Lincoln, Hull, Riseholme and Holbeach）	林肯大學 （University of Lincoln）	當代策展實踐 （Contemporary Curatorial Practice）	文學碩士	林肯大學被認為是英國最現代化和最吸引的校園之一。該課程旨在幫助學生發展跨學科的知識背景，成為創意設計師。課程的教授方法偏重實踐，鼓勵學生參與展覽設計的實踐項目，包括貿易展、國際展、文化活動、零售和休閒環境、戲劇、電視電影、遺址地和訪客中心。學生有機會探索展覽的社會、文化背景，並且批判性地理解設計和博物館學，同時發展市場營銷、溝通和項目管理的技能。學生可參與項目議價，拓展產業的網絡，並且設計個人作品集	該學位課程旨在提升學生的策展知識與技能，幫助學生從事文化遺產和文化以及創意產業管理的行業，或在行業職位中尋求升職		http://www.lincoln.ac.uk/home/course/xmdxmdma/
		時裝設計管理碩士 （MSc Fashion Management）	理學碩士	該課程旨在培養學生預測分析行業趨勢的能力，從而制定有效的推廣策略，促進銷售。課程適合有志於從事時裝產業管理的學生；幫助他們成為時裝品牌代言人、趨勢預測員，以及市場營銷執行者。入學條件寬鬆，學生紛具不同背景，如設計、商業、藝術和市場執行等			http://www.lincoln.ac.uk/home/course/fasmanms/
利物浦 （Liverpool）	利物浦希望大學 （Liverpool Hope University）	藝術歷史與策展（Art History and Curating）	文學碩士	該課程是為已經取得藝術、藝術史和其他人文學科或非人文學科本科資歷，以期探索一個新的學科方向的學生開設。課程對在博物館、劇院任職的專業人士尤有吸引力。學生有機會在海外實習，造訪阿姆斯特丹、巴塞隆拿、比爾包、米蘭、巴黎、佛羅倫斯、威尼斯，以及紐約等地的文化機構	藝術歷史與策展專業為學生的職業發展構建堅實的理論基礎。課程傳授行業通用技能，並指明多種職業道路，如畫廊和博物館、文化遺產和文化產業、社區工作、媒體行業、出版業、市場營銷、廣告業和教育行業等		http://www.hope.ac.uk/postgraduate/postgraduate-courses/arthistoryand-curatingma/

城市 （及州）	大學	課程	教育程度 （文憑／學位）	課程簡介 （宗旨、教學理念等）	職業前景 （職業預期和潛在僱主）	所屬協會	網址
利物浦 （Liverpool）	利物浦約翰摩爾斯大學（Liverpool John Moores University）	展覽研究（Exhibition Studies）	文學碩士	該課程傳授 21 世紀策展理論和實務技巧，展示不同的展覽形式，該課程聚焦於 1850 年以來的展覽歷史，令學生從中獲得靈感，掌握策展技藝，並且將之運用到策展項目實踐	該課程旨在為學生提供最佳的展覽策劃實踐，提供展覽歷史、展覽文化、策展實踐和展覽創新形式等方面的培訓。課程目標是將學生培養成為首席研究員，具備創新策展的能力，並能啟發不同背景的觀眾通過參觀展覽而獲益		https://www.ljmu.ac.uk/study/courses/postgraduates/exhibition-studies-ma
	利物浦表演藝術學院（The Liverpool Institute for Performing Arts（LIPA））	音樂、戲劇與娛樂管理（Music, Theatre and Entertainment Management）	文學學士	該課程將管理置於學科的中心，涉及表演管理、文化活動管理，還是娛樂管理。學生第一年發展基本的商業技能，理解管理的原則，並將它們運用到音樂、娛樂、劇院，和文化產業的管理中去。第二年課程集中聯繫活動和學生個人的發展志向。第三年則會聚焦到有志於從事的領域，並從實踐項目中獲得第一身的經驗	畢業生能成為全能的、獨立的，可以在音樂、戲劇和娛樂產業內從事管理工作的專業人士。完成學習後，學生能對其職業選擇有清晰的認識		https://www.lipa.ac.uk/
	利物浦大學（University of Liverpool）	藝術，美學和文化機構（Art, Aesthetics and Cultural Instituions）	文學碩士	該課程幫助學生發展廣泛適用的分析能力、辯論能力、解決問題的能力，以及僱主看重的其他能力，從而適應當代文化機構對人才的需求			https://www.liverpool.ac.uk/study/postgraduate-taught/taught/art-aesthetics-and-cultural-institutions-ma/overview/

英
國

城市 （及州）	大學	課程	教育程度 （文憑／學位）	課程簡介 （宗旨、教學理念等）	職業前景 （職業預期和潛在僱主）	所屬協會	網址
倫敦 （London）	倫敦大學 伯貝克學院 （Birkbeck University of London）	藝術政策與管理（Arts Policy and Management）	文學碩士	該課程為有志從事藝術和文化管理事業的學生以及藝術管理職場人士而設，傳授理論知識和實踐經驗。旨在提升學員的理論水準，深化他們對文化藝術管理原則的理解。該課程亦面向有志從事文化藝術管理的學生，傳授策略性規劃的方法和作用、平衡理論和實踐，同時聚焦於公共領域的藝術組織，並且討論商業界別的關鍵議題。主要科目包括：「藝術行政與管理」、「藝術政策和規劃」、「媒體與文化研究方法」、「創新與文化產業專業實踐」、「當代策展展覽」、「表演藝術管理」等	畢業生可從事創意藝術、教育，和博物館／畫廊等職業。其他可能的職業包括高等教育講師、博物館／畫廊館長、藝術管理員、社區藝術工作者或多媒體專家		www.bbk.ac.uk/study/2017/postgraduate/programmes/TMAAPLMN_C/
		藝術管理（Arts Management）	專上文憑、研究型碩士、博士	該課程教授管理藝術與媒體組織的理論，包括電影、電視、博物館、畫廊和劇院；尤其適合對於當代社會藝術議題有興趣的人士，去認識藝術在社會中的角色和作用，例如，藝術組織如何獲得經濟資助，如何展示不同的藝術製作，並且制定藝術政策，推動藝術發展。學生將所學應用到藝術項目設計、統籌，以及評估的方法的制定			www.bbk.ac.uk/study/2016/certificates/programmes/UEHAPLMN/ http://www.bbk.ac.uk/study/2019/phd/programmes/RMPARTMN

城市 （及州）	大學	課程	教育程度 （文憑／學位）	課程簡介 （宗旨、教學理念等）	職業前景 （職業預期和潛在僱主）	所屬協會	網址
倫敦 （London）	倫敦大學 伯貝克學院 （Birkbeck University of London）	藝術與媒體 管理（Arts and Media Management）	預科文憑	2019 年 1 月開課			http://www. bbk.ac.uk/ study/2018/ undergraduate/ programmes/ UFAARTMM_ C/
	中央聖馬丁 藝術與設計 學院（Central Saint Martins College of Art and Design）， 又名：中央 聖馬丁倫敦 藝術大學 （Central Saint Martins – University of the Arts London）	文化、評論與 策展（Culture, Criticism and Curation）	文學學士、 碩士	該課程跨藝術、設計、建築、時裝設計、電影、表演、文學和媒體界別，旨在裝備學生從事畫廊、博物館，以及電視台、電台、新媒體、劇院、電影院等文化機構的工作。學生亦可從事教育以及活動管理工作	提供知識與技能培訓，使學生在將來的求學、求職過程中的選擇更具競爭優勢。學生可從事文化遺產管理，或就職於博物館、展覽館、檔案館，也可在學術、商業及非牟利領域繼續探索；或可進入電視、廣播和新媒體行業，就職於劇院、影院，或在倫敦或其他地區擔任藝術教師或開展藝術創業		http://www. arts.ac.uk/ csm/courses/ undergraduate/ ba-culture- criticism-and- curation/ http://www. arts.ac.uk/ csm/courses/ postgraduate/ ma- culturecriticism- andcuration/
		藝術文化企業 （MA Arts and Cultural Enterprise）	文學碩士	該課程順應文化管理行業對多元文管專才的需求，培養既具創意天分，擅長策劃文藝活動，又能領導團隊，將想法付諸實踐的人才。該課程的招生對象是具有工作經驗、希望挑戰自身的本科畢業生。學制兩年，非全日制。也可以修學分的方式修讀，在五年內完成課程			https://www. arts.ac.uk/ subjects/ curation- and-culture/ postgraduate/ ma-arts-and- cultural- enterprise-csm

英國

城市 （及州）	大學	課程	教育程度 （文憑／學位）	課程簡介 （宗旨、教學理念等）	職業前景 （職業預期和潛在僱主）	所屬協會	網址
倫敦 （London）	切爾西藝術與設計學院 （Chelsea College of Art and Design）	藝術管理 （Arts Management）	短期課程	該課程向學生介紹藝術機構的作用，以及建立機構的過程，並且教授學生如何撰寫商業計劃書。通過演示、案例分析和回饋，學生將討論不同類型的藝術組織模式，探索資金來源的可能性，計劃、組織及統籌藝術活動，並瞭解展覽和研討會項目的流程。學生將完成一個短期任務，將有助確定個人發展的領域，並拉開商業戰略的序幕			http://www.arts.ac.uk/chelsea/courses/short-courses/search-by-subject/curation-culture/arts-management/
	倫敦大學城市學院 （City, University of London）	文化及創意產業（Cultural and Creative Industries）	學士學位	該專業是英國以文化及創意產業為主題的代表性課程之一，結合學術的批判性研究，注重專業技能發展。課程為學生提供專業理論和技能，產業知識和經驗，從而幫助學生未來在英國乃至全球文化和創意領域內發展	畢業生可從事創意產業以下界別的工作，包括：劇場、音樂和電影產業、遊戲製作公司、文化遺址管理、政府文化和創意產業研究、獨立研究顧問等		http://www.city.ac.uk/courses/research-degrees/culture-creative-industries-phd-mphil
			博士、研究型碩士（Phd／Mphil）	該課程致力於現代社會文化產業的研究，課題包括：生活品質、教育與途徑、全球化與個性、遺址政策、創意與文化事務的管理和治理、文化政策與政策制定、文化管理等			https://www.city.ac.uk/courses/research-degrees/culture-creative-industries-phd-mphil

城市 （及州）	大學	課程	教育程度 （文憑／學位）	課程簡介 （宗旨、教學理念等）	職業前景 （職業預期和潛在僱主）	所屬協會	網址
倫敦 （London）	倫敦大學城市學院 （City, University of London）	文化、政策與管理（Culture, Policy and Management）	碩士課程	倫敦大學城市學院是全球最早開設藝術管理課程的大學之一，早在1968年已成立藝術管理學系。該校藝術政策與管理系成立於1974年，這在英國大學系統中頗為特別。該系後改名「文化、政策與管理」，學生則來自全球不同國家及地區，從時裝設計到電影皆有，教育背景多元，並具實踐經驗。從數碼籌資到創意城市的政策制定，再從社交媒體到傳統戲劇的展示，該課程鼓勵學生根據自身的條件，探索文化創意領域不同的職業路徑，例如，時裝設計創業、博物館品牌設計等			https://www.city.ac.uk/courses/postgraduate/culture-policy-and-management
	科陶德藝術學院 （Courtauld Institute of Art）	藝術博物館策展（Curating the Art Museum）	文學碩士	科陶德藝術學院是全球藝術歷史以及藝術與建築保護教學與研究的領軍機構。其畫廊藏有英國珍貴名畫。該校亦是倫敦的一所獨立學院，以實現捐畫者的共同心願，即改善英國公眾對視覺藝術理解的心願。三十年代，學院這種致力於嚴肅學習的治學精神廣受認可。該藝術博物館策展碩士學位課程為學生進入博物館和畫廊工作洞開門戶。該課程將實體對象置於策展訓練的中心地位，同時將專業知識與現代博物館研究結合起來			http://courtauld.ac.uk/study/postgraduate/ma-curating-the-art-museum
	歐洲經濟學院 （European School of Economics）	藝術及文化管理（Arts and Culture Management）	證書	該課程旨在為視覺藝術和文化領域培育創新領袖。完成課程後，學生將有機會進入各種藝術組織，如博物館和藝術市場。該課程綜合嚴肅課程和現場實習，裝備學生，使之日後在公共、私人，以及非牟利藝術組織中，得以脫穎而出。該課程設有以下四個模組：「藝術史基礎」、「藝術市場營銷和商業」、「國際商業決策」，以及「電子商務」	畢業生在以下藝術組織任職，包括藝術畫廊、拍賣行、藝術部門的傳訊和營銷部門（任顧問）。畢業生可擔任藝術基金經理、藝術編輯和藝術管理員等職		www.european-schoolofeconomics.com/ese-short-courses/arts-cultural-management/

英
國

城市 （及州）	大學	課程	教育程度 （文憑／學位）	課程簡介 （宗旨、教學理念等）	職業前景 （職業預期和潛在僱主）	所屬協會	網址
倫敦 （London）	倫敦大學 金匠學院 （Goldsmiths, University of London）	藝術行政與 文化政策 （Arts Administration and Cultural Policy）、 對外關係與 外交 （Relations and Diplomacy）、 文化政策與 旅遊（Cultural Policy and Tourism）	文學碩士	倫敦大學金匠學院創立於 1891 年，1990 年設立文化管理課程。該校專門聚焦於創意、認知、文化與社會過程。藝術行政及文化政策課程集中探討藝術與文化政策制定的過程，以及藝術行政（以表演藝術相關課題為主）。課程透過探討歐洲的藝術政策和措施、觀眾拓展、籌款、藝術教育、文化旅遊、藝術多樣性、社會參與、版權及藝術在外交關係中的角色，以及國家與文化身分等議題，加深學生對藝術行政及文化政策的關注，並發展其批判性思維； 課程在以下方面幫助學生： 基於既有經驗或興趣，發展其在藝術行政和文化政策的學識和技能； 理解文化組織與國家或商業基建的關係，及其跨行業、跨學科的特質，並作出客觀判斷； 提供專業學術及從業人員的指導，啟發學生思考； 鼓勵學生參與學科的重點項目，並為他們提供有助創業的實踐機會； 實習、取得工作經驗，並使其能夠理性分析文化組織的「工作文化」及管理手法； 透過與來自不同文化／國家的同學進行小組習作，發展學生的溝通（尤其跨文化）及領導才能	畢業生從事以下工作： 文化政策：研究、開發、制定、分析及評估政策；管理大樓式巡演劇院、舞蹈、音樂或視覺藝術組織；藝術教育、藝術再生、社會與社區用途的藝術工作；觀眾拓展、程式設計及規劃	AAAE	www.gold. ac.uk/pg/ma- arts-admin- cultural-policy/

城市 （及州）	大學	課程	教育程度 （文憑／學位）	課程簡介 （宗旨、教學理念等）	職業前景 （職業預期和潛在僱主）	所屬協會	網址
倫敦 （London）	倫敦大學 金匠學院 （Goldsmiths, University of London）	創意與文化 創業：領航 之路（Creative and Cultural Entrepreneur- ship: Leadership Pathway）	文學碩士	該課程幫助學生在歷史背景及理論層面，加深對文化創意產業和文化經濟的認識，並且勝任文化政策研究工作，或在綜合領域，從事創業活動； 該課程由金匠學院多個學系，與創意文學產業業界的重要人物和組織共同教授。這種合作教育模式本身便是將創業精神融入工作的一種嘗試，即以創新的手法發展商業活動及相應的文化基建設施； 該課程培養學生的領導才能，令他們能夠將創意文化的訓練及知識運用得當，並將之商業化	該課程幫助具有創意課程學習或工作經歷的學生，在現有或新興創意產業中，開拓商機； 該課程亦是為有志於基建及環境設計工作的學生而設，旨在推動新興創意商業在不同領域的發展	AAAE	http://www. gold.ac.uk/pg/ ma-culture- industry/
		策展 （Curating）	藝術碩士	該課程教育對象為有志於從事當代藝術策展，具有批判精神和社會承擔，而且有意於策展界發展的人士。課程探討當代藝術中的美學、社會、政治及哲學問題。學生能夠於拓展了的策展教學中作嘗試和創新，並且開展跨學科合作，從中拓寬視野； 該課程分為兩個階段，為不同程度的學生提供自主的研究環境，培養當代策展業界的專業學術人才。招生條件為有志策展行業創新並取得成就，且有相關學術及實踐經驗的人士	畢業生在以下機構或組織就業：泰特不列顛（倫敦）、泰特現代藝術館（倫敦）、古根漢美術館（紐約）、卡塞爾文獻展、威尼斯雙年展、雅典雙年展、悉尼雙年展、門廊博物館（法蘭克福）、Witte de With 博物館（鹿特丹）、FRAC（洛林）、海沃德美術館（倫敦）、海沃德旅遊展覽（倫敦）、現代美術博物館（博洛尼亞）、牛津現代美術館、倫敦奧林匹克公園（美術部）、藝術家空間（紐約）、亨利摩爾學院（里茲）、Art on the Underground（倫敦）、Artspace（奧克蘭）	AAAE	http://www. gold.ac.uk/pg/ ma-culture- industry/

英國

城市 （及州）	大學	課程	教育程度 （文憑／學位）	課程簡介 （宗旨、教學理念等）	職業前景 （職業預期和潛在僱主）	所屬協會	網址
倫敦 （London）	倫敦大學 金匠學院 （Goldsmiths, University of London）	藝術管理 （Arts Management）	文學碩士	文化產業碩士課程幫助學生探索當代經濟和文化的交叉介面，從藝術作品到政府政策（地方、城市，以及國際市場層面）。該課程基於英國在國際創意產業領域的領軍地位，以及倫敦在英國的世界城市中的中心地位，從以下幾個方面裝備學生：項目運作、田野調查、做展示位置、學術學習及研究、會見創意實踐和理論的領軍人物	畢業生普遍從事藝術管理、文化政治及創意產業的工作； 畢業生在以下機構任職： 泰特美術館、 皇家歌劇院、 莎德斯威爾斯劇院	AAAE	http://www. gold.ac.uk/pg/ ma-culture- industry/
			文學學士 （榮譽）	該課程教授學生經營及管理不同規模的創意藝術組織，小至微型企業，大至國際藝術機構，並在倫敦發展迅速的創意產業中取得一席之地； 課程提供演講和研究會，誘導學生討論相關議題，從而加深學生的相關學術知識的理解，並提高其溝通技巧。課程強調學生的自學能力，希望能啟發他們自覺多閱讀，建立且論證自己的想法。因此課程期望學生為每一小時的講課，在課後自學5-6小時，當中包括閱讀必讀及補充文章，準備課堂討論，寫作短文或習作。自學要求個人積極性和時間管理技巧，而文化界的僱主十分重視這些可轉移的技能	畢業生普遍從事藝術管理、文化政治及創意產業的工作。近屆畢業生在以下機構工作： 泰特美術館； 皇家歌劇院； 莎德斯威爾斯劇院； 三星		http://www. gold.ac.uk/ ug/ba-arts- management/
	倫敦國王 學院（King's College London）	藝術及文化 管理（Arts and Cultural Management）	文學碩士	此課程旨在滿足當今文藝界不斷增長的，對文化管理教育的需求。透過傳授理論、實踐，以及藝術知識和技能，培養學生將創意管理知識運用於實踐，並施展領導力，管理本地和全球層面的藝術和文化遺產項目	近屆畢業生在文化創意產業中從事不同的工作，例如博物館管理、畫廊管理、藝術資助、電影發行、自由研究、創意業務發展、藝術管理、出版、藝術營銷和地方管理等		https:// www.kcl. ac.uk/study/ postgraduate/ taught- courses/arts- and-cultural- management- ma.aspx

城市 （及州）	大學	課程	教育程度 （文憑／學位）	課程簡介 （宗旨、教學理念等）	職業前景 （職業預期和潛在僱主）	所屬協會	網址
倫敦 （London）	倫敦國王學院（King's College London）	文化及創意產業（Cultural and Creative Industries）	文學碩士	這個跨學科的課程幫助學生檢視文化創意產業的結構和歷史，探討文化創業者、專業人士和決策者所面臨的實際和理論性問題。課程採用社會學、歷史和文化研究的一系列分析工具，聘請國王學院的學者和專家，開展教學和研究，並在學院授課	不少畢業生在文化創意產業，以及地方政府藝術管理機構任職，從事藝術市場營銷；亦有畢業生擔任美國生活雜誌編輯、中國廣播機構監管等。進一步的職業發展包括表演藝術管理、博物館和畫廊管理、藝術資助、文化產業發展、電影發行、自由研究和創意業務發展等		https://www.kcl.ac.uk/study/postgraduate/taught-courses/cultural-and-creative-industries-ma.aspx
	金士頓大學（Kingston University）	創意經濟管理（Managing in the Creative Economy）	文學碩士	此碩士課程旨在幫助拉近創意藝術與商業之間的差距，激發學生更多的創意潛能。主要科教授創意經濟、發展創意合作、獨立研究與觀察、當代商業策略、商業管理理論等內容			www.kingston.ac.uk › Postgraduate study › Postgraduate courses
		博物館、畫廊和創意經濟（Museums and Galleries and the Creative Economy）	文學碩士	該專業為跨學科碩士課程。學生以三維形式思考，分析當前的商業和創意現象。修畢此課程，學生能夠策劃和宣傳博物館的各種展品，並將他們的創意想法付諸實踐			www.kingston.ac.uk › Postgraduate study › Postgraduate courses
	倫敦現代藝術學院與倫敦商業與財經學校聯合辦學（London College of Contemporary Arts in Collaboration with London School of Business and Finance）	藝術企業文憑（Art Enterprise Diploma）	文憑	該課程聚焦於營銷、創業、技術和媒體、溝通技巧、個人理財和稅務，以及活動管理和法律等六個業務領域，是專門針對創意產業的從業要求而設的，旨在通過教授廣泛的知識和業務來增強學生的創造力和管理能力			https://www.artsmanagement.net/index.php?module=Education&func=display&ed_id=354

城市 （及州）	大學	課程	教育程度 （文憑／學位）	課程簡介 （宗旨、教學理念等）	職業前景 （職業預期和潛在僱主）	所屬協會	網址
倫敦 （London）	倫敦時裝 學院 （London College of Fashion）	時裝策展 （Fashion Curation）	文學碩士	時裝展示已成為當代社會風景中的一個元素，引人矚目。時裝展示在博物館、百貨店、畫廊、社區中呈現。時裝展示的策展人起到仲介的核心作用。該課程定位獨特，探索時裝如何被收集和展示。課程讓學生有機會運用理論和相關議題的討論去支撐該學科的發展	畢業生有機會成為時裝或藝術與設計策展者、藝術與活動管理助理行政人員，或顧問等		http://www. arts.ac.uk/ fashion/ courses/ postgraduate/ ma-fashion- curation/
	倫敦大都會 大學 （London Metropolitan University）	當代策展 （Curating the Contemporary）	文學碩士	從 2009 到 2017 年，該課程由白教堂美術館（Whitechapel Gallery）、卡斯爵士藝術學校（The Cass School of Art）和倫敦都會大學建築系（Architecture at London Metropolitan University）聯合辦學，最初為綜合理論實踐的兩年課程，旨在幫助學生開啟在當代藝術領域中的事業。課程訓練集中、課業量大，幫助學生瞭解畫廊等組織的生命週期，同時獲得策展的技巧和知識，瞭解公共畫廊，以及當代視覺藝術機構的運作	畢業生可從事藝術品策展、藏品管理、畫廊教育、資金籌集、畫廊管理、新聞媒體與宣傳、新聞出版、藝術評論等工作； 近屆畢業生多在如下機構工作：GoMA 現代藝術畫廊、格拉斯哥波羅的海現代藝術中心、蓋茨黑德白教堂畫廊、倫敦育嬰堂博物館		http://www. whitechape lgallery.org/ learn/ma- curating- contemporary/
		藝術與文化 遺產管理 （MA Arts and Heritage Management）	文學碩士	該專業由 2002 年北倫敦大學的藝術管理專業併入形成，但課程的開設和運作似乎並不穩定			https://intranet. londonmet. ac.uk/course- catalogue/ course- specifications/ 2013-14/ PMARTSHM/ MA-Arts- and-Heritage- Management/

城市 （及州）	大學	課程	教育程度 （文憑／學位）	課程簡介 （宗旨、教學理念等）	職業前景 （職業預期和潛在僱主）	所屬協會	網址
倫敦 （London）	倫敦南岸 大學 （London South Bank University）	藝術與創意 產業（Arts and Creative Industries）	研究碩 士、博士	該課程旨在發展藝術和創意產業的學術研究，重點放在基礎課程的設計，同時亦附設 R&D 中心，通過和業界的合作，將知識成果轉化成媒體、藝術和創意界別的文化產品			http://www. lsbu.ac.uk/ courses/course- finder/arts- and-creative- industries-mres
		藝術與節慶 管理（Arts and Festival Management）	文學學士	該課程從英倫世界中心的視角出發，教授文化與娛樂活動的管理，旨在幫助學生發展專業知識和可持續地籌劃和管理文化活動的技能；課程涉及幾個主要方面，包括行政管理、設計、運營、風險管理、法律，以及這些知識的實際運用	本課程有良好的畢業生就業記錄，畢業生多從事藝術節目、教育、政策、營銷、新聞、文化項目、籌款和管理工作		www.lsbu. ac.uk › What's On
		創意媒體 產業： 文化管理 （Creative Media Industries: Cultural Management）	文學碩士	該課程旨在增進學生創意和文化產業的專業水準，以及對這一行業運作的政治，經濟和文化背景的理解。課程發展學生對文化創意媒體部門的批判性的認識，以及提高對各種文化組織的管理能力，包括戲劇、創意寫作、視覺藝術策劃、節日和戲劇的管理技能。學生亦獲生產或管理項目的實際經驗	畢業生在以下領域任職：視覺和表演藝術、廣告、建築、工藝品、設計、時尚、電影、出版、電視和廣播，以及視頻遊戲		www.lsbu. ac.uk › Case study finder
		批判性藝術 管理 （Critical Arts Management）	文學碩士	批判性藝術管理是一門兼職碩士課程，旨在幫助學生適應專業工作。此學位以研究項目為中心，讓學生有機會在批判藝術管理中進行創新實踐。在教師的指導下，學生開展為期兩年以上的項目研究，並就相關主題於第二年撰寫畢業論文	畢業生能夠管理數碼媒體專業技術設備、劇院設施和數碼畫廊		https://www. prospects.ac. uk/universities/ london-south- bank-university- 3984/arts-and- media-11194/ courses/criti cal-arts-manag ement-40519

英
國

城市 （及州）	大學	課程	教育程度 （文憑／學位）	課程簡介 （宗旨、教學理念等）	職業前景 （職業預期和潛在僱主）	所屬協會	網址
倫敦 （London）	倫敦政治經濟學院—性別研究所及媒體與傳播學系 （LSE - Gender Institute and the Department of Media and Communications）	性別、媒體與文化（Gender, Media and Culture）	理學碩士	該課程的主要科目有：媒體與交際的理論和概念、媒體與交際的研究方法、性別知識與研究實踐、性別與媒體代表、畢業論文。該課程在 2017 年「環球教育最佳碩士課程—藝術和文化管理方向」（2017 Eduniversal Best Masters Ranking Arts and Cultural Management）全球前五十排名中，名列第 10			http://www.lse.ac.uk/resources/calendar/programme-Regulations/taughtMasters/2017_MScGender-MediaAnd-Culture.htm?from_serp=1
	密德薩斯大學 （Middlesex University London）	音樂商業和藝術管理（Music Business and Arts Management）	文學學士	該課程涵蓋以下幾個領域，包括：創業、項目管理、現場音樂、版權和諮詢。這一跨學科的課程帶給學生一個綜合的視野，瞭解音樂商業和藝術管理的當代議題。課程內容和必修與選修模型的混合讓學生能夠聚焦在某些領域，如音樂、商業和法律。表演藝術系教學形式活躍多元，通過講課和實踐，讓學生和專業音樂世界建立聯繫	畢業生在以下機構或組織任職，包括：劇院、博物館、藝術畫廊、歌劇院、文化活動組織、教育機構、音樂或舞蹈公司等，從事商業或非牟利組織管理、營銷、政策、外展、製作、籌款，或創建自己的創意企業		www.mdx.ac.uk › Courses › Postgraduate
	倫敦攝政大學 （Regent's University London）	創意產業（Creative Industries）	學士學位	該課程獨特地將創意與商業思維結合，訓練學生從事文化商業經營所需的技能，並將其運用於牟利活動中			http://www.regents.ac.uk/news/archived-news/programme-spotlight-ba-hons-creative-industries/

城市 （及州）	大學	課程	教育程度 （文憑／學位）	課程簡介 （宗旨、教學理念等）	職業前景 （職業預期和潛在僱主）	所屬協會	網址
倫敦 （London）	倫敦羅漢普頓大學 （Roehampton University, London）	創意產業的跨文化交流 （Intercultural Communication in Creative Industries）	文學碩士	該課程乃新近開設，旨在培訓有志投身創意行業的學生。透過該課程，學生能利用自己的語言能力和對不同文化的親身經驗，來探索語言使用如何貢獻於新興的文化及創意產業領域。該課程亦展示創意產業的風貌，闡釋創意的精髓，乃通過資訊的處理，使其適應目標市場，並在創作過程中保持資訊原有的意圖、語調、風格和背景的過程。該課程亦介紹如何將創意應用於藝術、廣告、娛樂和市場營銷這些創意產業行業中			https://www.roehampton.ac.uk/postgraduate-courses/intercultural-communication-in-the-creative-industries/
	皇家中央演講與戲劇學院（Royal Central School of Speech and Drama）	創意製作 （Creative Producing）	文學碩士／美術碩士	藝術、戲劇和娛樂行業對兼擅技術與文化兩方面的創意人才需求日增，這些人才足以擔任企業家、籌款人、項目經理和合作者。該課程提供參與中央學院的戲劇製片機會，令學生與眾多行業合作伙伴共事，並親身從事創意製作，將所學知識應用於實踐	畢業生在皇家歌劇院委員會和其他專業機構任職，例如老維克劇院（The Old Vic）、菲爾伯勒劇院（Finborough Theatre）、法納姆 Malting 藝術中心（FarnhamMaltings）、Paines Plough 戲劇公司、Chats Palace 藝術中心（Chats Palace）、HighTide 戲劇節（High Tide Festival）、車庫藝術中心（Garage Arts Centre）、諾威奇（Norwich）等		http://www.cssd.ac.uk/course/creative-producing-ma-mfa
	皇家藝術學院（Royal College of Art）	當代藝術策展（Curating Contemporary Art）	文學碩士	倫敦皇家藝術學院成立於 1837 年，學院的宗旨是根據藝術和設計的原則，幫助學生在藝術領域發展知識和專業技能。該課程專門面向有志於投身當代藝術和策展實踐，並立志為策展領域做出貢獻的學生			https://www.rca.ac.uk/schools/school-of-humanities/cca/

英國

城市 （及州）	大學	課程	教育程度 （文憑／學位）	課程簡介 （宗旨、教學理念等）	職業前景 （職業預期和潛在僱主）	所屬協會	網址
倫敦 （London）	倫敦大學 亞非學院 （SOAS, University of London）	環球創意 及文化產業 （Global Creative and Cultural Industries）	文學碩士	該課程為計劃從事文化及創意界別的學生、藝術家或文化生產者與文化政策制定者而設。課程適合所有有志於在全球文化及創意產業貢獻的人士			https://www. soas.ac.uk/art/ programmes/ magcci/
	東倫敦大學 （University of East London）	當代表演實踐 （Contemporary Performance Practices）	文學碩士	該課程強調以實踐為重，以學生為中心的學習模式，組織講座、研討會、研習會、專業實習和導師輔導，將重點放在學生有興趣的課題，以及表演課題的批判性反思與參與。當代演藝實踐中的關鍵技巧和表演的跨學科研究，都影響着該課程的教學	該課程面向藝術家、學者、策展人和文化行業領袖，旨在培養學生在多元化和跨學科的環境中獨立和協同工作的能力，發展創新和社會參與的技能，以及文化領導力		https://www. uel.ac.uk/~/ media/Main/ course-specs/ Course- specifications/ Contemporary- Performance- Practices-MA- progspec.ashx
	羅漢普頓 大學 （University of Roehampton）	技術與學習 設計文學碩士 （Master of Arts in Technology and Learning Design）	文學碩士	該課程的設立適應技術的發展，旨在引入新的學習模式、新的管道，以及新的技術。課程的挑戰性在於為成功的專業學習設計最佳教學方法。本課程的網上教學幫助學生提升、完善，以及引領技術創新。學生從課程中獲得全球視野，探索最新的技術進步，並通過可能的實踐，掌握知識和技能			https://online. roehampton. ac.uk/ programmes/ master-of-arts- in-technology- and-learning- design
	薩里羅漢 普頓大學 （University Of Surrey Roehampton）	藝術管理與 行政（Arts Management and Administra tion）	專業文憑	該專業提供藝術管理主要方面的培訓，旨在幫助學生成為藝術機構的專業管理人員，更專業地組織和經營自己的公司			https://www. roehampton. ac.uk/

城市 （及州）	大學	課程	教育程度 （文憑／學位）	課程簡介 （宗旨、教學理念等）	職業前景 （職業預期和潛在僱主）	所屬協會	網址
倫敦 （London）	倫敦藝術大學 （University of the Arts London）	藝術與文化企業（Arts and Cultural Enterprise）	文學碩士	文化和藝術企業碩士課程培育多才多藝，既能為原創文化及藝術活動貢獻想法，又能領導團隊的專業人才。該專業招生對象是擁有工作經驗，希望在文化藝術管理領域有所提升和突破的專業人士。學習的路徑有兩條：其一，兩年的非全日制學習計劃；其二，單元接單元的靈活學習法，允許學員五年內完成課程。兩種路徑要求參與的比例並不很高，而且結合線上和面對面的兩種教學方式	課程畢業生適合從事文化機構（例如博物館、劇團、文化生活公司、樂團、廣播和出版社）的管理工作，包括領導、政策制定與通訊。換言之，該課程的畢業生可從事文化、經濟，以及與政策相關的職業。畢業生可勝任以下工作，包括：活動統籌、文化部門企業管理、藝術機構與組織領導、政府部門的文化政策顧問、企業藝術與社區活動顧問、創意部門投資顧問等		http://www.arts.ac.uk/csm/courses/postgraduate/ma-arts-and-cultural-enterprise/
		創意產業中的應用想像力（Applied Imagination in the Creative Industries）	文學碩士	該課程圍繞文化與企業項目方案設計。教學方法有同伴學習、反思性實踐和行為研究等。儘管這些方法在世界各地的研究生課程廣為採用，但該專業將它們放在了學習策略最中心的地位	畢業生可在以下領域就業，包括：廣告、策展、展覽與博物館設計、電影與電視、時尚設計與零售、平面設計、市場營銷、產品設計、公共關係、出版業（實體與數碼），以及網頁設計等。畢業生可任演員、建築師、創意經理、企業家、電影製作人、發明家、記者、音樂家、社會創新者、網頁設計者與專業學者等職		http://www.arts.ac.uk/csm/courses/postgraduate/ma-applied-imagination-in-the-creative-industries/

英國

城市 （及州）	大學	課程	教育程度 （文憑／學位）	課程簡介 （宗旨、教學理念等）	職業前景 （職業預期和潛在僱主）	所屬協會	網址
倫敦 （London）	倫敦藝術大學 （University of the Arts London）	策展與收藏 （Curating and Collections）	文學碩士	該課程旨在通過對藏品與檔案的研究，培養學生解讀學科前沿知識的實踐能力。通過要求學生閱讀當代從業者和學者的作品，並將工作實踐情境化與理論化，令他們發展適用於自己研究方法，以及高級技能，為藏品與檔案專業的策展實踐建立功底	不少該策展專業碩士畢業生成為獨立的文化企業創業人；也有畢業生在畫廊、博物館或其他藝術與設計組織擔任策展人。另有校友致力於通識課程的教育		http://www.arts.ac.uk/chelsea/courses/postgraduate/ma-curating-collections/
	威斯敏斯特大學 （University of Westminster）	線上國際文化關係（Online Graduate Program in International Cultural Relations）	文學碩士 （MA）	課程旨在裝備有志者應對新世紀藝術管理所面對的挑戰，例如，全球範圍內文化概念與實踐日趨緊密聯繫，因此，處理國際文化關係的方式就會不同於昔日。課程教授如何策略性地設計、管理和評估國際文化關係，並對相應的文化交流項目作出安排。課程鼓勵學生從一個全球化的角度，去探索如何在國家、地區以及多國邦交層面，改善國際文化關係。其中，重要的一點是有效地處理跨文化、跨學科，以及同時應對多個持份者利益的複雜情形，從而開闢國際文化交流順利開展的互惠局面。這是一種適應性地實踐各種文化關係概念、策略性地促進文化傳承，以及推動技術性文化參與的能力。課程的一大貢獻即是培養這種能力。此外，課程還幫助學生發展比較研究、批判性分析、表達，以及文化提倡（cultural advocacy）的能力	課程為學生提供非全職的工作，與工作有關的學習活動，教員亦會跟進輔導學生的就業情況	AAAE	https://www.westminster.ac.uk/sites/default/public-files/programme-specifications/International-Cultural-Relations-MA-2015-16.pdf

城市 （及州）	大學	課程	教育程度 （文憑／學位）	課程簡介 （宗旨、教學理念等）	職業前景 （職業預期和潛在僱主）	所屬協會	網址
曼徹斯特 （Manchester）	曼徹斯特 都會大學 （Manchester Metropolitan University （UK））	歐洲都市文化 （European Urban Culture）	文學學士	該校成立於 1970 年，前身是一所理工學院，於 1992 年改制後，正式獲得大學稱號。曼城中心的五個校區形成了英國教學規模最大的高教中心及歐洲面積最大的教育中心。學校的強項是藝術和設計、服裝（時尚）設計			www.art. mmu.ac.uk/ arthistorycur ating/
		藝術史與策展 （Art History and Curating）	文學學士	該課程探討各種藝術展覽和展示空間的特徵，並傳授藝術史和策展的理論方法。鼓勵學生使用曼徹斯特以及英國西北部畫廊的案例，展開獨立研究。專業亦傳授在現當代的策展和藝術史上具有影響力的工作團隊的策展經驗			www.art. mmu.ac.uk/ arthistorycur ating/
	曼徹斯特 大學（The University of Manchester）	藝術和文化 管理（Arts and Cultural Management）	文學碩士	該課程旨在深化學生對於藝術管理的歷史、理論和實務的理解，使之瞭解創意和文化部門的專業範圍，亦可積累藝術管理的實踐經驗。此課程具有較強的實用性，鼓勵學生對當代藝術管理相關的哲學、政治、社會和經濟等領域，展開批判性的反思	畢業生可擔任程式設計經理、市場營銷總監、教育主任、外展人員、旅遊組織者、推廣員、助手、代理人，或藝術家經理；還可擔任網站、資料庫或科技經理、製片人、顧問、市場研究員、籌募員、社區藝術家或自由工作者等職業； 該課程為畢業生聯繫各種就業機會，涉及藝術機構和文化創意產業企業的管理、行政或決策等工作；（續下頁）		www. manchester. ac.uk › Study › Taught master's › Courses › A-Z list of courses

城市 （及州）	大學	課程	教育程度 （文憑／學位）	課程簡介 （宗旨、教學理念等）	職業前景 （職業預期和潛在僱主）	所屬協會	網址
曼徹斯特 （Manchester）	曼徹斯特 大學（The University of Manchester）	藝術和文化 管理（Arts and Cultural Management）	文學碩士		（續上頁）近屆畢業生 任公共、私營機構志願 者；劇院、歌劇院、音 樂廳、藝術中心、博物 館和畫廊，以及媒體的 管理者；管弦樂團、戲 劇公司、舞蹈公司等的 藝術經理；或者藝術委 員會、英國文化協會、 地方當局、旅遊局等機 構的管理人員等職		
			商業碩士	該課程為文學院新設的課程。旨在通 過藝術管理和文化政策中心提供教學 計劃，幫助學生在相關的範圍內發展 自己的企業項目			www. manchester. ac.uk › Study › Taught master's › Courses › A-Z list of courses
		藝術管理與 文化政策 （Arts Management and Cultural Policy）	哲學博士 學位、 專業博士 學位	該校於 2009 年設立藝術與文化管理的 博士課程，旨在吸引文化及藝術管理 的專業人士參與，共同推動行業組織 與高等教育界在教學與研究領域的互 動。該課程指導研究課題範圍如下： 通俗音樂、文化政策與復興、藝術管 理實踐中的文化政策的角色、研究在 管理中的角色、文化策劃的方法、參 與評估框架、表演性文化實踐的互動 模式			http://www.man chester.ac.uk/st udy/postgradu ate-research/pro grammes/list/ 08435/phd-arts- management- and-cultural- policy/

城市 （及州）	大學	課程	教育程度 （文憑／學位）	課程簡介 （宗旨、教學理念等）	職業前景 （職業預期和潛在僱主）	所屬協會	網址
曼徹斯特 （Manchester）	曼徹斯特 大學（The University of Manchester）	藝術管理、 政策和實踐 （Arts Management, Policy and Practice）	碩士學位	該課程於 2018 年啟動，教授藝術歷史與藝術理論，並實踐技能，從而幫助學生理解文化創意組織的運作。課程開拓學生的知識面和實踐領域，鼓勵學生探索文化政策的歷史背景，及其受哲學、政治、經濟影響的當代政策制定和執行的方式。教學目標乃培養創業者、政策諮詢研究員，而非政府官員	畢業生可擔任節目製作經理、市場營銷總監、開發或外聯部門官員、旅遊組織者、藝術活動籌辦人、代理人或藝術家經理；亦可成為網站、資料庫或資訊技術管理人、製片人、顧問或市場研究者、資金籌集人、社區藝術家、自由職業者群體領頭人等；畢業生多從業於公共、私人非牟利和志願部門；包括劇院、歌劇院、音樂廳、藝術中心、博物館、畫廊，以及媒體行業；亦有畢業生參與管弦樂隊、戲劇公司、舞蹈公司等的管理活動；或任職於藝術委員會、英國文化協會、地方政府、旅遊局，以及其他各種資助機構		http://www.man chester.ac.uk/st udy/masters/co urses/list/08035 /ma-arts-manag ement-policy- and-practice/
米德爾斯堡 （Middles）	提塞德大學 米德爾斯堡 與達靈頓 分校 （Teesside University, Middlesbr- ough and Darlington）	創意產業設計 （Design for the Creative Industries）	文學學士	該課程聚焦於創意，傳授專業技能、新媒體和技術，並且回應文化創意產業的動態發展和變化的條件。該課程的靈活屬性讓學生得以在廣闊的專業領域，如空間設計、產品設計、平面設計，以及互動媒體方面，發展個人的職業路徑、學術資歷，以及專業技能	畢業生可在以下領域就業：空間設計，產品設計，平面設計和交互媒體		https://www. tees.ac.uk/ undergraduate_ courses/ Art_&_ Design/FdA_ Design_for_ the_Creative_ Industries.cfm

城市 （及州）	大學	課程	教育程度 （文憑／學位）	課程簡介 （宗旨、教學理念等）	職業前景 （職業預期和潛在僱主）	所屬協會	網址
泰恩河畔新堡 （Newcastle upon Tyne）	諾森比亞 大學 （Northumbria University）	創意及文化產業管理 （Creative and Cultural Industries Management）	文學碩士	該課程為本領域的在職學員提供了實用的專業訓練。課程具靈活性，允許學生根據自身志向選擇方向，研讀文化及創意產業管理。課程設有四個專修方向，包括：（1）音樂、節慶和活動；（2）藝術和媒體；（3）文化遺產和博物館；以及（4）畫廊和視覺藝術。該課程和英格蘭東北部主要的文化組織合作緊密，安排八周課時，在創意或文化遺產組織中展開集訓，由此提升學生的從業技能。此課程將核心文化和創意行業管理模組結合在一起，培養創意文化產業的優秀管理者			https://www. northumbria. ac.uk/study-at-northumbria/ courses/ creative-and-cultural-industries-management-dtfcci6/
	紐卡斯爾 大學 （Newcastle University）	藝術、商業及創意（Arts, Business and Creativity）	文學碩士	該課程由商學院、藝術文化學院和主要創意產業組織合作開設，旨在為有志從事創業的學生提供文化產業的創業教育。它適合希望在創意行業從事管理業務的自由職業者修讀。主要科目有「作為商業的藝術：藝術與文化的自由職業者」、「商業企業（研究生課程）」、「理解和管理創新」，以及「研究方法」等	畢業生可擔任以下職務：藝術總監、藝術經理、營銷經理、企業家、社會和數碼營銷管理		www.ncl.ac.uk/ postgraduate/ courses/ degrees/arts-business-creativity-ma/
		創新、創意及創業（Innovation, Creativity and Enterpreneurship）	理學碩士	該課程旨在順應全球知識型企業和創新型經濟體的需求，探討促進創意和創新發展的戰略和業務流程，包括企業發展和企業家精神	畢業生可擔任以下職務：創新經理、總經理、營銷經理、業務顧問、項目經理等		http://www.ncl. ac.uk/business-school/courses/ postgrad-taught/ice/
		文化遺產碩士課程課程（MA Heritage Studies）；其他與文化遺產保護有關的線上課程	碩士學位；研究生學位文憑	該校的文化與遺產研究中心成立於2000年，其宗旨是為文化遺產、博物館，以及畫廊的從業者提供專業訓練。這些碩士課程的獨特性在於實踐哲學，以及對全球化的適應			http://www.ncl. ac.uk/postgra duate/courses/ degrees/herita ge-studies-ma-pgdip/#profile

城市 （及州）	大學	課程	教育程度 （文憑／學位）	課程簡介 （宗旨、教學理念等）	職業前景 （職業預期和潛在僱主）	所屬協會	網址
泰恩河畔新堡 （Newcastle upon Tyne）	紐卡斯爾大學 （Newcastle University）	媒體與文化研究（Media and Cultural Studies）	哲學碩士、博士	該課程在地區、國家和國際層面，為學生提供與創意和文化產業相關的專業學習和學術交流機會。在學習過程中，學生有機會參加學術研討會，撰寫和發表學術期刊論文，或參與其他學術活動			http://www.ncl.ac.uk/postgraduate/courses/degrees/media-cultural-studies-mphil-phd/#profile
諾福克 （Norfolk）	諾里奇藝術大學 （Norwich University of the Arts）	策展 （Curation）	文學碩士	該專業注重個人實踐課題研究、策展的實踐經驗，以及相關訓練。學位課程倚重傳統策展方法，訓練藝術策展，幫助學生透過受研究影響（而非由研究主導）的課題展開學習，建立自己的策展項目。該專業鼓勵學生在公共領域研究和開展創新的策展實踐，以及開拓觀眾群			http://www.nua.ac.uk/macuration/
約克（York, North Yorkshire）	約克聖約翰大學（York St John University）	創意與文化市場營銷（Creative and Cultural Marketing）	理學碩士	創意和文化營銷課程為學生提供從事市場營銷的知識和技能，如營銷策劃和消費者行為，另外還有兩個模組專門針對藝術和創意文化產業的市場營銷和管理。透過該專業的學習，學生可在藝術和創意文化產業中，探索市場營銷和管理理論的關鍵概念及實務操作的方法和策略			https://www.yorksj.ac.uk/study/postgraduate/courses/business--management/creative--cultural-marketing-msc/creative--cultural-marketing.html
諾里奇 （Norwich）	東安格利亞大學 （University of East Anglia）	創意創業 （Creative Entrepreneurship）	文學碩士	這門跨學科課程為有志於從事創意領域的人士開設，如視覺藝術家、創作作家、音樂家、表演或數碼藝術家，以及具藝術文化學歷的畢業生	畢業生可在戲劇公司或出版公司任職，或從事創意寫作。有畢業生在倫敦和諾維奇製作展覽、街頭藝術，並參與環境藝術項目等		https://www.uea.ac.uk/humanities/ma-in-creative-entrepreneurship

英
國

城市 （及州）	大學	課程	教育程度 （文憑／學位）	課程簡介 （宗旨、教學理念等）	職業前景 （職業預期和潛在僱主）	所屬協會	網址
諾丁漢 （Nottingham）	諾丁漢大學 （The University of Nottingham）	文化產業與創業（Cultural Industries and Entrepreneurship）	理學碩士	該課程通過分析文化產業的經營功能，為學生展示文化創意企業發展的各種模式；使之瞭解現代社會文化產業的重要性，並發展其文化產業財務分析、營銷和管理方面的能力。課程還幫助學生瞭解基礎研究與實際應用之間的相互關係；從而瞭解文化組織的技術和商業背景，使之充分具備服務文化和創意部門的資格和能力			https://www.nottingham.ac.uk › PG Study › Courses › Culture, Film and Media
牛津（Oxford）	牛津布魯克斯大學（Oxford Brookes University）	藝術管理與行政（Arts Management and Administration）	學士學位	歐洲藝術管理課程是歐洲高等教育中藝術管理職業訓練課程的聯合體。該課程將專家聚攏一處，旨在傳播藝術管理領的享實踐經驗，培養學生的專業質素和創新能力			https://www.brookes.ac.uk/services/cci/cases/laycock.html
普利茅斯 （Plymouth）	普利茅斯大學 （Plymouth University）	創新藝術管理（Creative Arts Management）	文學學士	創意藝術管理學士課程的教學理念，是以培養解難能力為核心，展開教學。課程內容包括藝術創新、空間管理和業界經驗學習。通過該課程，學生能對項目管理工作和市場有所瞭解，並且啟發商業意識	畢業生可在創意產業管理中擔任領導角色	ENCATC	https://www.plymouth.ac.uk/courses/undergraduate/fda-drama-performance-and-arts-management
		戲劇、表演與藝術管理（FdA Drama, Performance and Arts Management（at South Devon College））	本科文憑	課程旨在發掘學生未來職業發展的潛力，教授產業相關的技巧，並以小班授課的形式，給予一對一的支持。課程為期兩年、全日制			https://www.plymouth.ac.uk/courses/undergraduate/fda-drama-performance-and-arts-management

城市 （及州）	大學	課程	教育程度 （文憑／學位）	課程簡介 （宗旨、教學理念等）	職業前景 （職業預期和潛在僱主）	所屬協會	網址
龐特浦里德 （Pontyprid）	南威爾士大學 （University of South Wales）	藝術實踐 （Arts Practice）	文學學士	藝術實踐涉及多元學科知識，該課程幫助本科生建立他們作為藝術家的身份認同感，探索與個人、社會、政治有關的議題，從而找到方法，為藝術世界做出貢獻。學生們參與一系列的藝術實踐和藝術批評辯論，來培養發言意識	該專業的畢業生可以進入藝術行政、藝術工作室實踐、社區藝術、公共藝術、畫廊策展、青年藝術計劃和健康藝術等領域工作。亦可繼續在南威爾士大學或其他學校進修藝術碩士課程		www.southwales.ac.uk/courses/ma-arts-practice-fine-art/
			文學碩士	在這個視覺圖像主導的世界中，藝術家的工作需要適當的技能的支撐，亦需要反思性的方法和批判性探究的態度。該學位課程非常個性化，學生既可以探索美術領域的某個專業方向，也可以在更廣泛的跨學科活動中積累實踐經驗。該課程發展學生獨立進取，在既有支持又遍佈挑戰的環境裏，推廣自己的技藝	該學位課程的畢業生可進入學術界工作，或成為美術家、老師、常駐藝術家、公共藝術家、陶瓷藝術家、策展人、社會從業者、道具製作人、技師、技術演示人員、工藝品設計師、畫廊總監、藝術商、藝術品管理員、策展人、藝術畫廊技術人員、藝術品運輸員、藝術新聞記者、評論員、網頁設計師、藝術管理人員、佈景設計師、模型製作人、插畫師、壁畫設計師、創意總監、藝術總監、藝術商業經理，或藝術出版人		http://www.southwales.ac.uk/courses/ma-arts-practice-fine-art/
普爾（Poole）	伯恩第斯藝術大學 （The Arts University Bournemouth）	創意活動管理 （Creative Events Management）	學士學位	該課程綜合當下學術熱點，通過一系列講課和研討會，為學生構建一個美術和策展實務的理論背景。課程鼓勵學生積極參加討論，並通過理論探討，以及對具體藝術作品、活動、展覽和文本的研究和考察，探索策展中的跨學科議題	畢業生可擔任市場營銷與傳播總監、聯席主管、匯演活動經理等職		https://aub.ac.uk/courses/ba/ba-creative-events-management/

英國

城市 （及州）	大學	課程	教育程度 （文憑／學位）	課程簡介 （宗旨、教學理念等）	職業前景 （職業預期和潛在僱主）	所屬協會	網址
樸資茅斯 （Portsmouth）	樸資茅斯 大學 （University of Portsmouth）	創意產業 （Creative Industries）	文學碩士	該課程讓學生有機會深入瞭解創意產業領域，同時發展研究技能。課程 1/3 課時安排授課類的科目，包括選讀的和研究必修科目，其餘 2/3 的課時則安排個人研究項目。學生可在學院的某個學系（包括建築、藝術和設計、創意技術、媒體和表演藝術）完成論文	畢業生主要從事學術研究；學生可考慮繼續修讀博士，或從事與研究有關的職業。修讀本課程，學生可發展廣泛的技巧、積累經驗，提升能力，並獲得廣泛的職業發展前景，在建築和創意、策展、設計、教書、劇院表演等領域從事相關工作		http://www. port.ac.uk/ courses/mres- creative- industries/
			研究碩士	該學位課程使學生在開發其研究技能的同時對他們自己感興趣的領域進行深入研究。學生花 1/3 的時間修課，2/3 時間撰寫學位論文。學生可在該課程所在學院的任何系修課，例如建築、藝術與設計、創意技術或媒體與表演藝術。該課程旨在培養研究設計的優秀人才，為學生進修博士學位作準備，此外亦教授通用的就業技能	該課程畢業生可從事以下職業：建築設計或創意實踐，策展設計，戲劇表演等，或選擇進修和從事科研		http://www. port.ac.uk/ courses/mres- creative- industries/
里士滿 （Richmond）	里士滿美國 國際大學 倫敦分校 （Richmond, The American International University in London）	視覺藝術管理 與策展 （Visual Arts Management and Curating）	文學碩士	該學位課程為學生提供從事視覺藝術和創意產業工作所需的專業知識、技能和經驗。課程從跨文化的角度出發，同時強調專業實踐，要求學生持續參與非牟利機構、公共機構，以及商業部門或私人畫廊和拍賣行的工作	畢業生可擔任展覽統籌人／博物館教育員／藝術機構數碼營銷專家／藝術總監、副總監／策展人／公共關係主管等職		http://www. richmond.ac. uk/postgradu ate-programm es/ma-in- visual-arts- management- curating/
格拉斯哥， 蘇格蘭 （Glasgow, Scotland）	格拉斯哥 大學 （University of Glasgow）	藝術，法律 及商務（Art, Law and Business）	理學碩士	此課程旨在探索藝術、法律及商務三個學科領域之間的關係，並對互動的過程和結果進行認真評估。課程探索藝術市場在當前國際經濟中的特殊地位	近屆畢業生在以下行業就職：拍賣、藝術經銷、藝術保險、藝術法律顧問、商業畫廊、博物館管理		www.gla.ac.uk › Postgraduate study › Taught degree progra mmes A-Z

城市 （及州）	大學	課程	教育程度 （文憑／學位）	課程簡介 （宗旨、教學理念等）	職業前景 （職業預期和潛在僱主）	所屬協會	網址
聖安德魯斯，法夫，蘇格蘭（St Andrews, Fife, Scotland）	聖安德魯斯大學（University of St Andrews）	創意產業管理（Managing in the Creative Industries）	文學碩士	該學位課程旨在幫助學生瞭解智力、文化和社會資本創造經濟資本的途徑。不僅為學生提供一個分析創意產業的思維框架，還使之更好地瞭解自身從業的長處和短處			https://www.st-andrews.ac.uk/management/programmes/pgtaught/mci/
蘇格蘭（Scotland）	瑪格麗特皇后大學（Queen Margaret University）	文化及創意企業（Culture and Creative Enterprise）	文學碩士	課程考慮到 90 年代以來，政府和政策制定者愈趨重視文化對經濟及社會的貢獻，亦支援中小文化創意產業企業發展的事實，裝備學生從事文化生產；課程目標是發展以下學術能力和專業技能： 說明創意文化產業對創新、企業與僱傭的貢獻； 發展實用的技能，將想法轉化成創意文化項目； 從個人、國家及國際層面，研究影響創意文化產業的挑戰； 從政治、經濟和社會角度，評論創意文化產業； 與同學和學術人員合作，聯繫文化創意界專業人士		AAAE	https://www.thecompleteuniversityguide.co.uk/courses/HC12822290
		藝術、節慶與文化管理（Arts, Festival and Cultural Management）	文學碩士	該課程培訓學生管理文化組織，並全面地處理有關政治、經濟、社會及環境議題的能力。課程相信文化產業的領袖崇尚有效管理，並認可業界採取不同手法以面對文化組織和節慶活動管理的特殊要求； 畢業生具備專業資格，在不同文化組織和節慶活動中擔任管理職務	畢業生在劇院、表演藝術組織、畫廊、本地政府機構、英國、歐洲或國際藝術節等機構和組織工作； 從事的業務包括藝術創作、文化組織籌款、營銷、規劃或觀眾拓展； 以及文化產業和其他專業領域的管理職位	AAAE	https://www.qmu.ac.uk/study-here/postgraduate-study-at-qmu/postgraduate-courses/ma-arts-festival-and-cultural-management/

英國

城市 （及州）	大學	課程	教育程度 （文憑／學位）	課程簡介 （宗旨、教學理念等）	職業前景 （職業預期和潛在僱主）	所屬協會	網址
謝菲爾德 （Sheffield）	雪菲爾哈倫大學 （Sheffield Harllam University）	藝術及文化管理（Arts and Cultural Management）	文學碩士	本課程結合文化政策和管理實踐技巧，與許多著名文化組織，包括謝菲爾德博物館等密切合作	畢業生在以下機構就職：英國藝術委員會、自然歷史博物館、漢普頓宮、約克郡雕塑公園、波羅的海當代藝術畫廊、曼徹斯特聯絡劇院、關福古跡博物館、北京798藝術區		https://www.shu.ac.uk/study-here/find-a-course/ma-arts-and-cultural-management
	雪菲爾大學 （University of Sheffield）	藝術與文化遺產管理（Arts and Heritage Management）	文學碩士	該專業旨在為學生提供系統的管理領域知識，使他們能夠自信地將管理學原理應用於藝術和遺產管理。該課程評估學生學業的方式包括研究和學期論文	該課程的畢業生在歐洲、北美、亞洲和大洋洲等地從事考古事務。利用自己在大學、博物館、考古諮詢、遺產公園和政府方面的專長開展工作。畢業生有擔任歷史建築項目官員、商業考古學家，或繼續進修，亦有成為博士研究生		https://www.sheffield.ac.uk/postgraduate/taught/.../cultural-heritage-management-ma
		創意及文化產業管理（Creative and Cultural Industries Management）	理學碩士	該專業會採用授課、研討、個案研究、小組合作學習，和網上討論群組等形式開展教學活動			https://www.sheffield.ac.uk/postgraduate/taught/courses/sscience/management/management-creative-cultural-industries-msc
南克羅伊登 （South Croydon）	約翰拉斯金學院（John Ruskin College）	創意產業（Creative Industries）	證書	該課程培養學生各種專業能力，提供藝術、數碼環境內的廣泛的學習經驗。學習過程中安排實踐，以及由專業教師帶隊組織的田野考察			www.johnruskin.ac.uk/courses/16-19...course-list/creative-industries-technology/

城市 （及州）	大學	課程	教育程度 （文憑/學位）	課程簡介 （宗旨、教學理念等）	職業前景 （職業預期和潛在僱主）	所屬協會	網址
南安普敦 （Southampton）	南安普敦大學 （University of Southampton）	電影及文化管理（Film and Cultural Management）	文學碩士	該專業結合電影研究與文化管理知識，構建了一個分析和理解當代文化部門的框架，並將電影置於這個框架中，傳授其理論以及產業層面的知識			https://www.southampton.ac.uk/courses.page
斯坦福德郡 （Staffordshire）	斯坦福德郡大學 （Staffordshire University）	創意未來：文化遺產與文化（Creative Futures: Heritage and Culture）	文學碩士	該課程指導和實踐者提供發展學科知識，以及積累實踐經驗的機會。學生能從中汲取創意靈感，發展科技和商業技能，同時提高對商業環境的理解。該專業幫助學生提高在領域內的競爭力，並為他們未來的自我創業提供學術和實踐的工具	該課程旨在培養藝術統籌、藝術作品徵集助理、策展人、文化遺產經理以及研究員、產業諮詢師，以及場地管理員。畢業生可在空間設計，產品設計，平面設計和交互媒體等領域就業		www.staffs.ac.uk/course/SSTK-04148.jsp
桑德蘭 （Sunderland）	桑德蘭大學 （The University of Sunderland）	策展（Curating）	文學碩士	本課程適合於有志從事藝術和文化領域管理工作的人士，課程裝備學生服務於畫廊、非畫廊和數碼行業，並具以下特徵：跨藝術、設計、媒體和社會學等學科，注重交叉領域中的科目，特別是公共藝術、表演藝術和新媒體藝術等。課程亦注重研究訓練。該專業，尤其是其策展研究，倍受新媒體藝術的策展人和參展商讚譽	部分桑德蘭畢業生現在正在 BALTIC、Arnolfini（布里斯托爾）、Klomp Ching 畫廊（紐約）、班夫中心（加拿大）、希普利藝術畫廊、泰恩威爾博物館等機構工作		https://www.sunderland.ac.uk/study/creative-arts/postgraduate-curating/
斯溫頓 （Swindon）	克蘭菲爾德大學，克蘭菲爾德、史瑞文翰和西爾索分校（Cranfield University, Shrivenham and Silsoe）	產業創新與創意（Innovation and Creativity in Industry）	設計碩士/碩士證書/文憑（MDes/PgCert/PgDip）	該課程採用基於事實的創意設計方法（案例教學），以及相關知識、技巧和設計方法來裝備學生，培養服務於商業組織的優秀人才。該課程與倫敦藝術大學創意設計競爭中心協同發展，在實踐的環境中教授知識和技藝。學生獲得資訊技術的知識，學會運用知識、資訊和資料，從事創意設計的實踐。此外，個人項目讓學生從產業引領的教育中學到創意設計應用的方法	畢業生可從事不同的職業道路，例如藝術行政人員、創意產業設計經理等		https://www.cranfield.ac.uk/courses/taught/innovation-and-creativity-in-industry

英國

城市 （及州）	大學	課程	教育程度 （文憑／學位）	課程簡介 （宗旨、教學理念等）	職業前景 （職業預期和潛在僱主）	所屬協會	網址
特爾福德 （Telford）	鐵橋國際文化研究所 （Ironbridge International Institute for Cultural Heritage）	世界文化遺產管理 （International Heritage Management）、國際文化遺產管理（World Heritage Management）	碩士、博士	該課程旨在傳授世界文化遺產的概念和遺產保護的實踐技能，包括自然形態和文化風景。其所傳授之實踐技能引導學生欣賞，並批判性地評估世界文化遺產，從而豐富其學術經歷，以及管理經驗			http://www.birmingham.ac.uk/postgraduate/courses/taught/ironbridge/world-heritage-studies.aspx
華威 （Warwick）	華威大學 （University of Warwick）	國際文化政策及管理 （International Cultural Policy and Management）	文學碩士	該課程採用跨學科的視角，審視文化政策和管理者的角色，培養學生在國際範圍內，公共、私人和非政府機構，從事文化政策分析和批判性思考的能力，從而提高學生從事文化管理實踐相關的技能。 該課程在 2017 年「環球教育最佳碩士課程—藝術和文化管理方向」（2017 Eduniversal Best Masters Ranking Arts and Cultural Management）所列前 50 名課程中，排名第 4			www2.warwick.ac.uk/fac/arts/theatre_s/cp/applying/taught/internationalcp/
		歐洲文化政策與行政 （European Cultural Policy and Administration）	文學碩士	該課程旨在幫助學生瞭解包括英國在內的歐洲不同國家的文化政策、理論與實踐。學生能從中瞭解到文化藝術概念的發展歷程，以及改變它們的社會力量。課程展示文化政策與行政從古至今的演變歷程，推動學生思考相關研究議題，及其如何與行政相聯繫			https://www2.warwick.ac.uk/fac/arts/theatre_s/cp/applying/taught/internationalcp/about/content/modules/coremodule2/

城市 （及州）	大學	課程	教育程度 （文憑／學位）	課程簡介 （宗旨、教學理念等）	職業前景 （職業預期和潛在僱主）	所屬協會	網址
華威 （Warwick）	華威大學 （University of Warwick）	創新與媒體企業（MA in Creative and Media Enterprises）	文學碩士	這是英國開設的首個研究創意商業的課程，乃為有志從事創意商業和媒體產業的學生開設。通過該課程，學生能夠瞭解和掌握小型文化企業有關公司組織、策略規劃、法務和創意管理的知識和技能			https://www2.warwick.ac.uk/fac/arts/theatre_s/cp/applying/taught/creative/
溫徹斯特 （Winchester）	溫徹斯特大學 （University of Winchester）	文化與藝術管理（Cultural and Arts Management）	文學碩士	該課程一方面專注於藝術與文化機構的內部環境（比如市場營銷策略、財務管理和戰略規劃），另一方面着眼於外部環境——藝術文化機構運作的背景，比如，國家政策與全球趨勢。所有作業課題皆因才而設，為每個學生單獨佈置，力求將學生的個人興趣與文化產業聯繫起來	該學位課程能增強學生在小型文化公司或大型藝術委員會就職的能力，課程裝備學生創意管理所需的知識和技能。該課程的畢業生大都任職於文化機構，其中不乏蜚聲國內外的重要文化機構，如南安普敦的納菲爾德劇院和倫敦的不列顛博物館等		http://www.winchester.ac.uk/Studyhere/Pages/ma-cultural-and-arts-management.aspx

英
國

北美洲 North America

NORTH AMERICA

城市 （及州）	大學	課程	教育程度 （文憑/學位）	課程簡介 （宗旨、教學理念等）	職業前景 （職業預期和潛在僱主）	所屬協會	網址
加拿大（Canada）							
卡爾加里， 阿爾伯塔省 （Calgary, Alberta）	卡爾加里 大學 （University of Calgary）	羅饒藝術 管理課程 （Rozsa Arts Management Program）	專業證書	此課程向學生傳授與創意產業相關 的實用知識。學生能掌握基本商業知 識，運用所學解決疑難問題			http:// haskayne. ucalgary.ca/ executive/ programs- individuals/ rozsa-arts- management- program
埃德蒙頓， 阿爾伯塔省 （Edmonton, Alberta）	阿爾伯塔 大學 （University of Alberta）	舞台技術 管理（BFA Technical Theatre Stage Management）	藝術學士	該課程為期六天，每日半天，旨在幫 助學生發展管理技巧，並增進他們的 專業知識，使之在管理策略制定、資 源管理，以及財務管理方面的水準， 能有所提高			https://www. ualberta.ca/ executive- education/ programs/ rozsa-arts- management- program
愛德蒙頓市 （Edmonton）	麥科文大學 （Grant MacEwan University）	藝術與文化 管理（Arts and Cultural Management）	證書	該課程提升學生的創意能力，幫助他 們成為文化藝術領域的領軍人物，課 程科目包括文化政策、領導力、觀眾 和資源開拓	學生畢業後服務於文化 藝術界	加拿大藝 術行政教 育者協會 CAAAE （The Canadian Associ- ation of Arts Adminis- tration Educators）	http://www. macewan.ca/ wcm/Schools- Faculties/ FFAC/ Programs/ ArtsCultural- Management/ index.htm

城市 （及州）	大學	課程	教育程度 （文憑 / 學位）	課程簡介 （宗旨、教學理念等）	職業前景 （職業預期和潛在僱主）	所屬協會	網址
北溫哥華市，英屬哥倫比亞省（North Vancouver, British Columbia）	卡普蘭諾大學（Capilano University）	藝術及娛樂管理（Arts and Entertainment Diploma）	證書	此高階藝術及娛樂管理證書課程為學生提供技能培訓、就業知識，並且配合另一個為期兩年的高等培訓教程，為學生在藝術及娛樂產業中，創造實踐機會，幫助他們積累工作經驗	該課程的畢業生 90% 在一年內獲聘於文化產業企業	CAAAE	https://www.capilanou.ca/aem/Arts-and-Entertainment-Management-Diploma/
溫哥華，英屬哥倫比亞省（Vancouver, British Columbia）	英屬哥倫比亞大學—文化規劃及發展中心（The University of British Columbia（UBC）- Centre for Cultural Planning and Development）	文化規劃及發展（Cultural Planning and Development）	證書	該課程和研討會利用國際領導者在文化規劃和發展方面的優勢，為學生提供全球視野，和在這個不斷增長的領域就業所需的專業知識和技能			https://extendedlearning.ubc.ca/study-topic/cultural-planning-development
		文化規劃及政策（Cultural Planning and Policy）	證書	該課程設有一系列以工作坊形式出現的網上課程，主要科目有：創新策略規劃、啟動文化機構的軟實力、公共參與和決策制定、創意經濟和文化規劃、數碼文化和文化政策，詳見第 7 章的討論			https://extendedlearning.ubc.ca/study-topic/cultural-planning-development

加拿大

城市 （及州）	大學	課程	教育程度 （文憑／學位）	課程簡介 （宗旨、教學理念等）	職業前景 （職業預期和潛在僱主）	所屬協會	網址
維多利亞， 英屬哥倫 比亞省 （Victoria, British Columbia）	維多利亞 大學 （University of Victoria）	文化遺產研究 （Cultural Heritage Studies）	研究生 專業文憑	此課程（每學期一門課）為新晉就業 人士提供一系列文化遺產領域的高階 培訓。課程融合理論、實踐，以及以 管理為本的專業訓練，讓學生有機會 與專業人士共事，從而平衡課堂學習 與個人的專業實踐	畢業生可從事以下職 業：收藏經理、館長、 保育主任、遺產規劃 師、博物館教育協調 員、學習和公共節目協 調員、博物館經理／導 演等		https:// continuings- studies.uvic. ca/culture- museums-and- indigenous- studies/ programs/ graduate- professional- certificate- in-cultural- heritage- studies
溫尼伯， 曼尼托巴省 （Winnipeg， Manitoba）	溫尼伯大學 持續教育 學院 （University of Winnipeg, Division of Continuing Education）	藝術及文化 管理（Arts and Cultural Management）	證書課程	該課程旨在幫助學生發展各種文化組 織創意活動所需的商業知識及領導技 巧。透過與馬尼托巴省的文化界領袖 合作，學生可靈活地發展所長	畢業生可擔任以下職位： 藝術館管理員、舞台製作 人、節日管理員、藝術機 構管理人、音樂管理人、 音樂監製、博物館管理人	CAAAE	https://www. uwinnipeg. ca/arts-and- culture/arts- culture- academic- programs.html
北灣， 安大略省 （North Bay, Ontario）	尼佩欣大學 （Nipissing University）	藝術及文化 管理（Arts and Culture Management）	學士學位	作為馬斯科卡區域自治市藝術區的一 部分，尼佩欣大學的藝術及文化管理 課程（包括主修，專業及榮譽專業課 程）專注於探索文化與藝術，特別是 視覺藝術的發展趨勢和核心技能			http://www. nipissingu.ca/ academics/ faculties/arts- science/arts- and-culture/ Pages/default. aspx

城市 （及州）	大學	課程	教育程度 （文憑／學位）	課程簡介 （宗旨、教學理念等）	職業前景 （職業預期和潛在僱主）	所屬協會	網址
聖凱薩琳斯，安大略省（St. Catharine s, Ontario）	布魯克大學（Brock University）	文化管理（Cultural Management）	學士學位（榮譽）	該校的藝術文化中心將商業學院和藝術學院的優勢結合一處，於 2011 年成立文化管理文學士課程，旨在幫助學生在多元化的藝術與文化領域（如音樂、視覺藝術、戲劇藝術等）發展工作技能，或繼續服務性課程的學習。課程要求學生修讀「藝術管理」、「文化遺產和文化」、「公共政策和管理」、「演出活動」、「物質文化的社會價值」等科目。商學院的必修課包括「商業概要」、「營銷管理」、「組織行為和設計」、「人力資源管理」、「個人財務計劃」等科目。課程通過培育觀眾、消費者、跨學科實踐的評論家來解釋創意工作（如舞蹈、視頻、音樂、戲劇或視覺藝術）的理論，推動藝術領域的發展			https://brocku.ca/miwsfpa/stac/tag/cultural-management/
多倫多，安大略省（Toronto, Ontario）	百年理工學院（Centennial College）	文化遺址管理（Cultural and Heritage Site Management）	文憑	教授文化遺址資源管理所需的特定技能。此課程以「管理」與「工業」學科為基礎，深入探討現時文化遺產保護所面對的挑戰	畢業生就職領域包括：國家歷史遺跡、市政和非專業博物館畫廊、國家和省級公園歷史景點、動物園、世界遺產等		http://www.centennialcollege.ca/programscourses/full-time/museum-and-cultural-management/
		藝術管理（Arts Management）	研究生文憑	這一為期兩個學期的研究生證書課程為學生裝備知識和技能，以服務於藝術界別和文化產業。課程聚焦於表演藝術領域（如劇院、舞蹈公司、音樂組織和演出設施）的管理，以及其他與藝術和電影節慶相關的展示界別（如畫廊、博物館等）	畢業生可勝任以下工作：社區外展；統籌員；文化組織的銷售及經營；文化活動統籌；義工統籌；教學統籌；節目統籌；工作領域包括：劇院、音樂組織、舞蹈公司、藝術畫廊、博物館、節慶管理、歌劇公司等		https://www.schoolapply.co.in/schools/masters-degree/centennial-college/?utm_source=sp

加拿大

城市 （及州）	大學	課程	教育程度 （文憑／學位）	課程簡介 （宗旨、教學理念等）	職業前景 （職業預期和潛在僱主）	所屬協會	網址
多倫多， 安大略省 （Toronto, Ontario）	百年理工 學院 （Centennial College）	博物館與文化 管理（Museum and Cultural Management）	研究生 文憑	提供一個應用型的、以學生為中心的、幫助學生發展必要的技藝訓練，以管理項目和資源，並且保護和展示文化和自然遺產文明的課程。該課程涵蓋文化產業科目，亦涉及博物館管理，以及加拿大和海外的當代議題，核心理論可應用於現實的工作環境。課程同時幫助學生建立與海外業界的聯繫			http://www. centennial- college.ca/ programs- courses/full- time/museum- and-cultural- management/
	漢博公立 學院 （Humber College）	藝術行政與 文化管理 （Arts Administration and Cultural Management）	研究生 文憑	該課程為有志於將文化藝術與商業頭腦，以及管理技巧結合在一起的學生而設。課程教授多元藝術領域（包括視覺藝術與表演藝術）文化組織的管理（包括人力資源管理、財務管理、策略性規劃、溝通）原則和技巧。該課程的戲劇、寫作、視覺與數碼藝術、音樂、攝影、動畫、電視、電影等修讀方向皆有賢名。其多元文化混合的教學模式讓學生得以拓展視野，自由發展。實踐經驗則從商業，以及公共及非牟利組織的實習中來	近屆畢業生在以下機構就職：密西沙加藝術委員會、加拿大藝術家代表會（安大略）、安大略劇院、imagine-NATIVE 電影及媒體藝術節、加拿大電影中心、Soulpepper、Passe Muraille 劇院、加拿大歌劇公司、多倫多交響樂團、多倫多國際電影節、多倫多舞團	AAAE	http:// creativearts. humber.ca/ programs/arts- administration- and-cultural- management?
	安大略藝術 設計學院 （OCAD University）[1]	藝術評論與 策展實踐 （Criticism & Curatorial Practice）	學士學位	作為加拿大首個以培養藝術館館長或評論家的跨學科大學課程，該專業採用實踐及體驗型的教育方法，以實習及田野調查為特色，幫助學生從文化界各個領域的直接經驗中獲益	本課程的畢業生擔任以下職務： 獨立或博物館館長； 藝術作家、編輯、評論員； 社區藝術提倡者； 美術館管理員或持有人； 展覽設計員； 博物館工作人員； 藝術行政人員		https://www. ocadu.ca/ academics/ graduate.../ criticism-and- curatorial- practice.htm

1　該校前身為安大略藝術設計學院（The Ontario College of Art and Design），課程列表見第五章表 5.3。

城市 （及州）	大學	課程	教育程度 （文憑／學位）	課程簡介 （宗旨、教學理念等）	職業前景 （職業預期和潛在僱主）	所屬協會	網址
多倫多， 安大略省 （Toronto, Ontario）	渥太華大學 （The University of Ottawa）	藝術行政（Arts Administration）	文學學士	該專業培養視覺藝術及其他藝術領域的專業人才		AAAE； CAAAE	www.uottawa. ca/academic/ info/regist/12 13/calendars/ programs/ 1202.html
	多倫多大學 （士嘉寶校區） （University of Toronto at Scarborough）	藝術管理專業 課程（Arts Management Specialist Program）	文學學士	此課程由 1984 年建立的早期教學基礎發展而來，由多倫多斯卡伯勒大學藝術、文化與媒體合作部（ACM）聯合辦學，課程平衡藝術學科和商學院的管理和經濟學科，專業全面地培訓非牟利藝術組織的領導和管理者。課程所傳授之知識，可應用於演示和展覽製作，亦可廣泛服務於藝術委員會、藝術服務組織，以及政府機構。畢業生具有藝術專長，掌握業界技能，並具洞察力	畢業生於文化機構（例如劇院、歌劇院、交響樂團、舞蹈公司、畫廊、博物館等等）、藝術服務機構、政府的其他相關機構就職。此外，亦有學生於文化商業組織、商業音樂、電影業，或電視界別發展。畢業生也可申請就讀藝術管理、文化和公共政策、藝術教育和博物館或策展等方面的研究生課程	AAAE； CAAAE	http://www. utsc.utoronto. ca/acm/arts- management
	約克大學 舒立克 商學院（York University, Schulich School of Business）	藝術、媒體 和娛樂業 管理（Arts, Media and Entertainment Management）	工商管理 碩士	該課程引導學生深入瞭解創意產業領域，例如廣播節目、數碼和社會媒體，以及非牟利的藝術和社會企業機構等的運作。該課程為那些在藝術和文化產業方面就職或具相關學歷的學員而設。課程圍繞藝術和文化產業的特殊課題展開，例如制度和政策、文化權利、人才管理等		AAAE； CAAAE	http://schulich. yorku.ca/ specializations/ arts-media/
		藝術及媒體 行政工商管理 碩士（MBA Program Arts and Media Administration）	工商管理 碩士	該課程為加拿大唯一一個同時提供藝術與媒體行政訓練的工商管理碩士及高階文憑課程，專為修畢特定藝術與媒體、管理學科目，以及曾於藝術及媒體組織實地考察的工商管理碩士學生而設		AAAE； CAAAE	http://schulich. yorku.ca/ specializations/ arts-media/

加拿大

城市 （及州）	大學	課程	教育程度 （文憑／學位）	課程簡介 （宗旨、教學理念等）	職業前景 （職業預期和潛在僱主）	所屬協會	網址
多倫多， 安大略省 （Toronto, Ontario）	瑞爾森大學持續進修學院（Ryerson University-The Chang School）	藝術及休閒行政（Arts and Entertainment Administration）	持續教育證書	課程主題聚焦於牟利及非牟利文化組織管理，為文化管理者及獨立藝術家提供了一個融合實踐與理論的平台			www.ryerson.ca/ce/aeadmin/
	瑞爾森大學（Ryerson University）	創意產業（Creative Industries）	學士學位	此課程為有意在媒體、娛樂、設計以及視覺及表演藝術行業發展的學生而設。課程要求學生必須在這些行業中獲得創意實踐的經驗，掌握引領學科發展方向的科技，並同時學習商業溝通及管理技巧，以幫助他們日後成就事業。與其他加拿大的大學課程相比，此課程更注重從企業發展的角度闡釋商業文化，並透過融入藝術與媒體知識、溝通技巧，以及商業運營技能，幫助學生在萬變的創意經濟中做好應戰的準備	畢業生可在媒體（電子媒體或紙媒）、設計與廣告、休閒和表演藝術、遺產與視覺藝術等領域就業		www.ryerson.ca/programs/undergraduate/creative-industries/
倫諾克斯維爾，魁北克省（Lennoxville Quebec）	畢索大學（Bishop's University）	藝術行政（Arts Administration）	文學士	這個 72 學分的跨學科課程綜合了商業、創意藝術，和藝術管理的學科理論，為學生提供參與文化界業務和組織領域所需的技能和知識	近屆畢業生在以下機構及組織任職： 社區或區域演奏廳； 專業樂團和娛樂公司； 廣告機構／節日管理； 錄音工作室和相關音樂組織； 國家博物館； 藝術畫廊； 公共和私營部門的藝術； 合作社組織		http://www.ubishops.ca/academic-programs/faculty-of-arts-and-science/humanities/arts-administration/

城市 （及州）	大學	課程	教育程度 （文憑／學位）	課程簡介 （宗旨、教學理念等）	職業前景 （職業預期和潛在僱主）	所屬協會	網址
蒙特利爾， 魁北克省 （Montreal, Quebec）	蒙特利爾 高等商學院[2]、 南方簡理 公會大學、 博科尼管理 學院（HEC Montreal and SMU and SDA Bocconi）	國際藝術管理 （International Arts Management）	碩士學位	該課程旨在培訓從事國際文化事務管理的專才，這些機構涉及的文化藝術領域包括：行為藝術、文化遺產（博物館、歷史遺址）或文化產業（電影、出版、錄音、電台及電視台）。同時，該課程傳授獨到的管理程式，以及不同藝術組織的運作模式，設有藝術市場學、籌款、人力資源、資金、生產及分佈，以及行政等學科。此外，該課程還在以下方面培訓學生： 藝術及文化管理的發展； 探討法律、經濟及文化政策對藝術的影響； 解說與藝術及文化組織相關的國際事件； 提供藝術及文化管理方面的理論、個案研究、實踐學習及實證研究； 提供平台予學生就理論與模型作出質疑和辯論，並討論這些論說在環球藝術與文化事務管理上的應用		AAAE； CAAAE	www. master-in- international- arts- management. com/
	特里巴斯學 院（Trebas Institute）	娛樂管理 （Entertainment Management）	短期課程	為期 48 周的全職課程旨在回應娛樂行業所面對的發展難題，並為學生提供專業的第一手知識以及在相關公司的實習機會	畢業生可擔任以下職務： 藝術管理員； 經紀人； 藝人關係代表； 音樂事業企業家； 音樂零售經理； 宣傳人員； 音樂承辦者		http://www.tre- bas.com/film-a- udioschooltor- onto/entertain- ment-business- manag-ement- toronto/entertain- ment-manage- ment-courses/

加拿大

2　該校的營銷與管理學博士課程為 AAAE 成員，但因其與文化管理關係不大，本書未予收錄。

城市 （及州）	大學	課程	教育程度 （文憑／學位）	課程簡介 （宗旨、教學理念等）	職業前景 （職業預期和潛在僱主）	所屬協會	網址
溫莎 （Windsor）	溫莎大學 （University of Windsor）	藝術管理 （Certificate in Arts Management）	文憑	該課程旨在提供一個對藝術組織管理的介紹，為學生之後的學習做準備。課程內容圍繞財務管理、市場營銷、籌資、委員會與志願者管理、管理與指導、電腦技術應用，以及組織結構等議題設計。課程要求學生參加兩個有關藝術組織的實習	畢業生在畫廊、劇院、管弦樂隊等組織，從事市場營銷、籌資、媒體關係、文化生產、票房管理等工作。不少畢業生擔任市場營銷統籌、票房管理員、團體銷售員、宣傳員，以及操作統籌	CAAAE	http://www.uwindsor.ca/drama/462/certificate-arts-management

城市 （及州）	大學	課程	教育程度 （文憑／學位）	課程簡介 （宗旨、教學理念等）	職業前景 （職業預期和潛在僱主）	所屬協會	網址
美國（United States）							
奧本， 阿拉巴馬州 （Auburn, Alabama）	奧本大學 （Auburn University）	劇院管理 （BFA in Theatre Management）	藝術學士	戲劇學系設有戲劇文學士和劇院管理藝術學士兩個學位。學生可選擇專攻戲劇的人文部分（如歷史、評論、文獻、導演和擬劇），也可聚焦於劇院的專業運作	不少畢業生成為演員、劇院技術師、管理者，以及戲劇教育者	AAAE	bulletin.auburn.edu/und/undergraduate/college-fliberalerts/theatre/
塔斯卡羅薩， 阿拉巴馬州 （Tuscaloosa，Alabama）	阿拉巴馬大學（The University of Alabama）	音樂主修（藝術管理專修）（Music Major with Arts Administration Concentration）	文學學士	此課程以音樂為主，商業為輔。藝術管理的知識有助學生管理管弦樂團、或在本地和／或國家藝術委員會、表演藝術場所、藝術家機構和其他音樂行業就業。課程重點教授非牟利文化組織管理。學生申請「藝術管理專修」的要求是主修音樂，並且滿足規定配套要求。另外，學生須從商業和商業管理學院副修一般商業、創業、管理，或環球商業課程。其餘課時修讀藝術與科學學院要求的必修和選修課程			https://catalog.ua.edu/undergraduate/arts-sciences/music/music-arts-administration-concentration-ba/

城市 （及州）	大學	課程	教育程度 （文憑／學位）	課程簡介 （宗旨、教學理念等）	職業前景 （職業預期和潛在僱主）	所屬協會	網址
塔斯卡羅薩， 阿拉巴馬州 （Tuscaloosa， Alabama）	阿拉巴馬 大學（The University of Alabama）	舞台管理 （Stage Management）	藝術碩士	該課程聚焦於文化創作的輔助方法，傳授多元管理經驗。課程的亮點是讓學生參與可容納 300 人的劇院管理工作，從中獲得第一手的實踐經驗。此外，學習過程中，學生同教員、研究生，以及訪問教授、外系教授廣泛交流，多管道接觸專業知識。該課程學制三年，訓練強度較高			https://theatre.ua.edu/mfa-programs/mfa-stage-management/
		戲裝管理與 設計碩士 （MFA in Costume Design and Management）	藝術碩士	該課程設有戲裝設計、戲裝管理歷史、製作與工藝高階科目，旨在滿足個人興趣，並為職業轉型提供經驗和知識。學生參與高強度的學術、設計和製作經歷。課程作業涉及圖案設計、剪裁、工藝、織帽、染色、纖維製作。學生獲得大量的實踐機會，包括舞蹈設計與戲劇製作。其他機會包括擔任以下專業人士的助理，如設計師、化妝設計、髮型設計、工藝師、剪裁師、織帽師等		AAAE	https://theatre.ua.edu/mfa-programs/costume-design-technology/
		劇場設計與 技術碩士 （MFA in Design and Technical Theatre）； 該課程下設 三個相關碩士 課程，包括 燈光設計碩士、 場景設計碩士、 技術指導碩士	藝術碩士	該專業是一個小型的、輔助舞台創作為本的課程，學生有機會利用課程獲得專業知識和技能的提升。他們定期與課程主任討論理論、設計技巧，以及主舞台與舞台工作室的分析／評論		AAAE	https://theatre.ua.edu/mfa-programs/mfa-design-technology/

加拿大　美國

城市 （及州）	大學	課程	教育程度 （文憑／學位）	課程簡介 （宗旨、教學理念等）	職業前景 （職業預期和潛在僱主）	所屬協會	網址
塔斯卡羅薩， 阿拉巴馬州 （Tuscaloosa， Alabama）	阿拉巴馬 大學（The University of Alabama）	藝術管理 藝術碩士 （MFA in Arts Management）	藝術碩士	該課程通過劇院與舞蹈系、曼德迅商業研究院，以及資訊與溝通理學院的合作，提供優質教育。此外，學生通過在文化組織不同職位輪流任職（如助理商業經理、票房經理、市場營銷經理、數碼市場營銷經理、教育與拓展經理等），獲得大量實踐經驗。這些實踐經驗提升學生的專業水準，使之成為藝術組織的稱職員工。為確保學生能深入接觸及參與大學劇場的運作，課程每年註冊人數上限為六人		AAAE	https://theatre.ua.edu/mfa-programs/arts-management/
弗拉格斯塔夫， 亞利桑那州 （Flagstaff, Arizona）	北亞利桑那 大學 （Northern Arizona University）	藝術與文化 管理（Arts and Cultural Management）	副修課程	這一副修課程能夠幫助學生提升職業發展潛力，尤其是博物館、畫廊，以及表演藝術組織管理方面的職業。通過培訓，學生能成為藝術和文化組織的領導者。所受技能也能讓他們成為項目辦事員、活動協助者、管理導演、首席導演以及銷售經理。該課程體現多學科的專業視角，包括比較文化研究、劇院、音樂、歷史，商業以及通訊等	不少畢業生成為文藝界領導者，就職於各種博物館、畫廊和表演藝術組織，擔任職業多樣化發展總監、項目幹事、活動協調員等職位，負責協調特殊項目、管理董事委員會、執行決策，和營銷推廣等事務。畢業生往往能展示學科背景的寬度，包括比較文化研究、劇院、音樂、歷史、商業、通訊等		https://nau.edu/CAL/CCS/Degree/Arts-Cultural-Minor/

城市 （及州）	大學	課程	教育程度 （文憑／學位）	課程簡介 （宗旨、教學理念等）	職業前景 （職業預期和潛在僱主）	所屬協會	網址
坦佩， 亞利桑那州 （Tempe, Arizona）	亞利桑那州立大學 （Arizona State University）	戲劇（藝術創業與管理） （Theatre（Arts Entrepreneurship and Management））	藝術碩士	該課程教授藝術創業、藝術管理及藝術營銷的技巧，並為學生在演出、社區藝術、戲劇歷史和文學理論方面的理論及專業技能，打好基礎，培訓他們成為推動藝術發展的管理人員； 該課程的學生同時修讀非牟利領航及管理課程。該文憑教授非牟利組織的管理知識，包括財務及人事管理； 課程參與 Pave（高等教育同儕指導員）計劃，培訓學生從事藝術創業、公共規劃演講，以及在同行評審期刊發表論文。學生除了參與創業課堂外，亦會經常開展小組或個人的創業活動。所有學生均需參加 Pave 活動		AAAE	https://filmdancetheatre.asu.edu/degree-programs/theatre-degree
		創意企業與文化領航 （Master of Arts in Creative Enterprise and Cultural Leadership）	研究生文憑	該課程讓學生在文化界別探索創新，支持創意工作，設計公私企業，以備將來從事藝術和設計工作。透過本課程，學生能夠理解創意企業背後的運作原則，並發展設計思維。畢業生能夠勝任創意產業公司的公關、解難方案制定，以及領導力建設等方面的工作		AAAE	https://herbergerinstitute.asu.edu./research-and-initia-tives/enterprise-and-entrepreneurship-programs/curb-enterprise-leadership/master-of-arts
卡馬里奧， 加利福尼亞州 （Camarillo, California）	加州州立大學海峽群島分校 （California State University-Channel Islands （CA））	藝術管理 （Arts Management）	副修課程	藝術管理副修課程為所有的學生提供管理理論以及營銷的實踐機會。課程展示跨學科的理論視角，並設眾多實際應用型的項目。該副修課程為學生提供必要的藝術理論與藝術史的知識，以及文化交流與商業管理的技能。課程同時訓練學生掌握其他必要的文化管理技能。這些培訓令學生能夠勝任文化機構的工作	通過該課程的學習，學生可從事以下工作：溝通，營銷與公眾關係；會員計劃（博物館／藝術組織）；外展計劃（對於藝術組織）		https://www.csuci.edu/academics/art.htm

美國

城市 （及州）	大學	課程	教育程度 （文憑／學位）	課程簡介 （宗旨、教學理念等）	職業前景 （職業預期和潛在僱主）	所屬協會	網址
克萊蒙特， 加利福尼亞州 （Claremont， California）	克萊蒙研究 大學蘇富比 藝術學院 （Claremont Graduate Institution - Sothebys Institute of Art）	藝術與商業－ 紐約、洛杉磯 （Art Business - New York）	文學與 工商 管理碩士 （MAAB）	該課程成立於 1998 年，在藝術商業與藝術市場教育方面，均處於領先地位。除了新興學術領域，課程亦是傳統藝術史學生走進商業藝術世界的職業橋樑。課程由學術界及藝術界專家授課，平衡理論與實踐，促進學生對藝術市場的瞭解。該課程為有志從事國際藝術工作的學生提供專業教育訓練； 該課程分三個學期進行，學生修讀三方面的基礎核心科目，涉及市場學（藝術商業環境）、管理學（藝術商業架構）、搜集與鑒賞（藝術商業用途）等。在這三個方向上所開設的核心科目包括：「藝術法」、「市場學與策略」、「財務與會計」；專科設有：「掘起的藝術市場」、「策展」及「藝術評論」等科目。學生能夠在每個範疇中，修讀二至三科，專攻有興趣的專業方向。課程亦允許並鼓勵學生修讀校外藝術商業課程，促進他們對藝術世界的探索； 為了善用創意產業管理中心提供的資源，學生完成第一學期後，可更變主修課程（由藝術商業轉到藝術管理，反之亦然）。學生選讀一個課程後，仍可兼修其他課程		AAAE	http://bulletin. cgu.edu/ preview_ program. php?catoid= 6&poid=535

城市 （及州）	大學	課程	教育程度 （文憑／學位）	課程簡介 （宗旨、教學理念等）	職業前景 （職業預期和潛在僱主）	所屬協會	網址
克萊蒙特，加利福尼亞州（Claremont, California）	克萊蒙特研究大學彼得杜拉克管理研究所—藝術與人文學院（Claremont Graduate University - Drucker School of Management - School of Arts and Humanities）	藝術管理（Arts Management）	文學碩士	該課程由創意產業管理中心（CMCI）創辦，教授一系列專業技能，以鞏固學生的商業和管理基礎。第一學期安排核心課程，由商界專業人士教授商科基礎，涉及策略、財務、會計、市場學及法律知識。第二、三學期則教授幾個重點課題及選修科目。該專業旨在培訓熟悉藝術產業發展的行政人員、管理人員和創業者。具體科目有：「金融會計學」、「市場學」、「組織行為學」，和「經濟原理」等		AAAE	https://www.cgu.edu/academics/program/arts-management/
長灘，加利福尼亞州（Long Beach, California）	加州州立大學長灘分校（California State University-Long Beach）	劇院管理碩士課程（MBA/MFA in Theatre Management）	碩士課程（工商管理碩士／藝術碩士）	劇院管理碩士課程為期三年，乃劇院藝術系和商業研究生院合辦之課程，致力於培養具有商業管理技能的藝術管理專才及行業領袖，使之服務於視覺藝術、表演藝術、藝術服務機構、政府部門、藝術資助機構、藝術委員會等組織。該課程與多個非牟利藝術組織合作，傳授籌資、策略性規劃、市場營銷、領導等管理技能，並介紹必要的職業發展的背景知識。該課程在全美最佳藝術管理碩士課程排名中，名列第27（https://best-art-colleges.com/arts-management）		AAAE	http://web.csulb.edu/colleges/cota/theatre/programs/graduate-mba-mfa.html

美
國

城市 （及州）	大學	課程	教育程度 （文憑 / 學位）	課程簡介 （宗旨、教學理念等）	職業前景 （職業預期和潛在僱主）	所屬協會	網址
洛杉磯， 加利福尼亞 （Los Angeles, California）	南加州大學 （University of Southern California）	藝術領航 （Arts Leadership）	理學碩士、 研究生 文憑	利用南加州大學深厚的藝術和人文資源，以及洛杉磯獨具風情的文化風景，南加州大學藝術領航碩士課程是一個為有志從事藝術事業的藝術家、藝術行政人員，以及文化企業家開設的新型藝術管理課程。該課程為期一年，由核心和選修科目構成。教授大都具有業界經驗。課程於夏季開始五日的集中訓練，並延續藝術領航培訓；聘請藝術界領軍人物任課指導。該課程在 2017 年全美最佳藝術管理碩士碩士課程排名中，名列第 3	畢業生從事多元的藝術道路，開設或者領導自己的項目、創意組織，不少是在他們就讀該課程期間醞釀的	AAAE	https://music. usc.edu/ departments/ arts-leadership/
			公共行政 碩士	該課程由南加州大學桑頓音樂學院與 Price 公共政策學院合辦，為期兩年（全職生）或三年（工讀生），裝備學生應對公共管理工作上的挑戰和機遇，不論他們在私營或公營的公司就業		AAAE	https://music. usc.edu/ departments/ arts-leadership/ master- of-public- administration- in-arts- leadership/
			本科證書	該課程分為兩個學期，最少需修讀 18 個學分。授課對象為有志提高專業水準的藝術家、藝術行政人員，以及其他文化管理從業者。由於課程為在職藝術專才而設，大部分科目設於黃昏時段；該課程充分考慮畢業生的就業前景，相關科目包括： 策展的歷史和範圍； 專業實踐； 關鍵方法分析； 論證口頭通訊； 研究與資訊素養； 批判性寫作		AAAE	https://music. usc.edu/ departments/ arts-leadership/ gc-arts- leadership/

城市 （及州）	大學	課程	教育程度 （文憑／學位）	課程簡介 （宗旨、教學理念等）	職業前景 （職業預期和潛在僱主）	所屬協會	網址
三藩市與奧克蘭，加利福尼亞州（San Francisco and Oakland, California）	加州藝術學院（California College of the Arts）	策展實踐（Curatorial Practice）	文學碩士		近屆畢業生在以下機構工作，如潔西嘉·西爾弗曼畫廊（Jessica Silverman Gallery）、展覽、工作室博物館		https://www.cca.edu/academics/graduate/curatorial-practice
三藩市，加利福尼亞州（San Francisco, California）	三藩市大學（University of San Francisco）	藝術史，藝術管理（Art History / Arts Management）	主修課程／副修課程	三藩市大學設有藝術歷史／藝術管理本科專業。與傳統項目不同，該專業傳授理論知識、實用技能，以及實踐經驗，培養學生成為成功的藝術界專業人士			https://www.usfca.edu/arts-sciences/undergraduate-programs/art-architecture/art-history-arts-management
	三藩市州立大學（San Francisco State University）	全球博物館研究（Global Museum Studies）	文學碩士	博物館研究碩士課程是一門獨立的跨學科專業課程，旨在傳授博物館及其相關學科的知識，並且強調博物館研究領域的實踐經驗，以及專業精神。博物館研究學生招生對象為有博物館專業背景的專業人士、其他在職專業人員，以及近年相關專業的畢業生。博物館研究課程的使命是通過高度結構化的課程，發揮博物館的教育功能，推動收藏事業，以及社區文化的發展			https://museum.sfsu.edu/
瓦倫西亞（聖塔克拉利塔），加利福尼亞州（Valencia, , Santa Clarita, California）	加州藝術學院（California Institute of the Arts）	舞台管理（Stage Management）	文學碩士	該校舞台管理碩士課程訓練學生在廣泛的專業表演職業領域中，從事舞台經理一職。每年學生都有機會擔任舞台經理的助手，為舞台演出的製作出力。該課程在全美最佳藝術管理碩士課程排名中，名列 15		AAAE	https://theater.calarts.edu/programs/stage-management

美國

城市 （及州）	大學	課程	教育程度 （文憑／學位）	課程簡介 （宗旨、教學理念等）	職業前景 （職業預期和潛在僱主）	所屬協會	網址
柯林斯堡， 科羅拉多州 （Fort Collins, Colorado）	科羅拉多州立 大學飛躍 藝術學院 （Colorado State University, LEAP Institute for the Arts）	藝術領航與 行政文學碩士 （Master of Arts Leadership and Administration）	碩士學位	該課程的培訓對象為藝術組織的領導者，或者能夠將行政技巧應用於藝術管理的研究生。現時藝術與非牟利領域對有創意天賦的人才需求增加，創意人才走俏於就業市場。畢業生能於牟利或非牟利利業中運用其管理技巧，應付日新月異的經濟環境	該課程認為社會對具企業精神和行政技能的創意人員的需求增加，而其畢業生具創新思維，能融匯貫通，且具解難能力，能在不同組織就業	AAAE	https://www. artsadminis- tration.org/inst- itutions/colora- do_state_uni- versity__leap_ institute_for_ the_arts_/mas- ter_of_arts_le- adership_and_ administration
	科羅拉多州立 大學－LEAP 藝術學院 （Colorado State University - LEAP Institute for the Arts）	藝術領航與 行政（Arts Leadership and Administration）	副修課程	該課程能提升學生的藝術領導才能、發展商業及創業技能，以及宣傳技巧，同時提高他們的創新能力和意識。學生可在藝術團體工作		AAAE	http://leap. colostate.edu/ minor/
	科羅拉多 州立大學 （Colorado State University）	藝術領航與 文化管理 （Arts Leadership and Cultural Management）	文學碩士	此課程能擴闊學生的技能及職業面向，並且提高他們的專業水準。課程致力於培養學生的領導能力，以及商業及創業技能，使之具有創新思維、創業能力，得以貢獻於藝術和娛樂界的融合，從而讓學生在 21 世紀職場更具競爭力			http://leap. colostate.edu/ masters/

城市 （及州）	大學	課程	教育程度 （文憑／學位）	課程簡介 （宗旨、教學理念等）	職業前景 （職業預期和潛在僱主）	所屬協會	網址
柯林斯堡，科羅拉多州（Fort Collins, Colorado）	丹佛大學（University of Denver）	藝術發展與項目管理（Arts Development and Program Management）	碩士課程	該課程為藝術及文化界的專才而設，教授藝術資助、營銷及項目規劃的操作方法，並通過藝術行政、項目管理及籌款科目，培養學生的領導才能。由於藝術文化景觀不斷變化，對本地經濟的影響尤甚，因此學生需要實際經驗來管理藝術事業； 課程旨在教授： 如何在當今社會經濟及非牟利組織發展趨勢中，描述和討論藝術與文化； 提出組織發展、包容性及領導才能的議題、並就此制定策略； 策劃課程及活動； 善用理論原則，開展個案研究； 於變化的經濟文化環境中策劃觀眾拓展	該校引用《藝術與經濟繁榮 2014》的資料稱，藝術、文學及文化產業每年為美國帶來 135.2 萬億美元的經濟收益，並提供 413 萬全職工作。藝術管理從業者，推動藝術管理教育，充實相關課程，以支持創意及文化的發展。畢業生在政府及非牟利藝術組織中就職； 該課程的部分畢業生就職於 Employment Publishing Inc.、聖彼德堡大學、波音公司、奧羅拉公立學校、丹佛公立學校、帕薩迪納市、CIG 媒體集團、LDS 家庭服務、西圖公司、Michelman & Robinson 律師事務所等機構，擔任傳訊經理、審稿員、校對人員、自由作家、教師、顧問、律師助理或圖書館主任等職	AAAE	https://universitycollege.du.edu/mals/degree/masters/arts-development-and-program-management-online/degreeid/423
紐黑文，康涅狄格州（New Haven, Connecticut）	阿爾貝圖斯馬格納斯學院（Albertus Magnus College（CT））	藝術管理（Arts Management）	文學學士	藝術管理學士課程採用以文科為核心、融合跨學科視野的混合式課程設計模式。跨學科課程有：藝術、商業和通訊等。該專業幫助學生理解視覺藝術的歷史，掌握相關知識和技能，進而從事視覺藝術組織的管理工作。本專業由以下幾個方面構成：藝術史、工作室藝術、平面設計、攝影等	畢業生從事以下領域的工作： 藝術畫廊管理； 社區藝術組織； 藝術中心和藝術節管理； 藝術相關公共關係和營銷； 策展工作 —— 藝術畫廊，博物館和非牟利組織		http://www.albertus.edu/art-management/ba/

美
國

概覽篇：世界發達國家及地區文化管理課程（北美洲）　169

城市 （及州）	大學	課程	教育程度 （文憑／學位）	課程簡介 （宗旨、教學理念等）	職業前景 （職業預期和潛在僱主）	所屬協會	網址
紐黑文， 康乃狄克州 （New Haven, Connecticut）	耶魯大學 戲劇學院 （Yale University, School of Drama）	劇院管理 （Theatre Management）	藝術和／ 或工商 管理碩士 （M.F.A. and／or M.B.A.）	劇院管理專業致力於幫助學生瞭解劇院組織的環境，掌握觀眾溝通技能，使之將來能夠較好地從事、支援劇院演藝事業。該專業傳授相關知識、技能，以及實踐經驗，發展學生的領導，以及藝術創作和實踐的能力。課程的焦點是劇院管理，專業環境是日益綜合的管理環境，學生學習戲劇藝術的歷史、美學、組織管理，包括合作、僱傭、決策制定、人力資源管理、財務管理等。課程的獨特之處是，學生有機會參與耶魯話劇團的演出，並和其他學系的學生和教員合作，製作耶魯戲劇學院的作品，並設計歌舞表演； 該課程在 2017 年全美最佳藝術管理碩士課程排名中，名列 11	畢業生有機會繼續深造，或是在舞蹈、歌劇、媒體或其他相關領域發展演藝管理事業	AAAE	http://bulletin. printer.yale. edu/htmlfiles/ drama/ departmental- requirements- and-courses- of-instruction. html#theater_ management_ m_f_a
		舞台管理 （Stage Management）	藝術碩士 和證書 （M.F.A. and certificate）	課程為舞台管理的專門職業培養合格的從業人才。學生對自己作為藝術合作者和組織經理的專業身份高度認同，不畏艱辛，虔誠敬業。課程招收學術功底扎實，富有專業經驗，且能對耶魯戲劇及話劇學院的資源善加利用的學生。課程訓練嚴格，理論與實踐並重。學生除在課堂聽課以外，還被要求每年參與耶魯戲劇及話劇院的演出管理工作，而且隨着年級的上升，這部分比重不斷提高。儘管課程的就業對口單位主要是政府資助劇院，畢業生也能勝任娛樂業的工作，因為課程的訓練內容也包括了藝術技巧和管理工具，例如帶團、舞蹈、戲劇和活動管理，以及產業。課程邀請知名專業人士在暑假開設工作坊、研討會、授課。這些構成了課程的重要元素	畢業生從事劇院舞台管理，以及娛樂業的演出管理工作	AAAE	https://drama. yale.edu/ program/stage- management

城市 （及州）	大學	課程	教育程度 （文憑／學位）	課程簡介 （宗旨、教學理念等）	職業前景 （職業預期和潛在僱主）	所屬協會	網址
斯托斯， 康乃狄克州 （Storrs, Connecticut）	康乃狄克 大學 （University of Connecticut）	藝術行政碩士 （MFA in Arts Administra- tion）； 藝術行政線上 研究生文憑 課程（Arts Admnistration On-line Graduate Certificate）	藝術碩士； 線上研究生 文憑	該課程包括六個方向，分別是舞蹈管理、劇院管理、管弦樂管理、視覺藝術管理、表演藝術管理，以及交響樂管理。這六個方向都強調管理／領導、預算／財務、籌資和市場營銷。該課程旨在提供一個概念性的背景，以及實用性的技能。通過該課程的學習，學生將具備以下能力： 運用市場學原理，在藝術市場中管理藝術品及藝術活動。學生掌握的技能包括價值主張、競爭分析、觀眾保留、媒體規劃及評估； 在營商環境中應用非牟利財務會計框架。相關技能涉及現金與應計制會計、資產及負債、非現金支出、基金會計、報表活動及財務狀況表； 辨認慈善活動的趨勢，並為專業藝術組織制定籌款企劃。技能涉及開發週期研究、非牟利資助及籌款中的新媒體運用； 從法律、哲學及社會服務角度，理解藝術組織的架構和本質。相關技能包括藝術家主導機構和組織管理結構分析、衝突及問題解決； 該課程在 2017 年全美最佳藝術管理碩士課程排名中，名列第 37	畢業生在美國及外地的藝術組織從事藝術管理工作，職位從實習到決策層皆有。畢業生的就業範疇包括市場及通訊、基金發展、執行／指導、綜合管理、商業管理、公司管理、顧客服務、售票等等； 近屆畢業生在以下機構任職： 莎士比亞劇場公司； 綠湖音樂節（Green Lake Festival of Music）； 科羅拉多春季藝術中心（Colorado Springs Fine Arts Center）； 國家黑色藝術節（National Black Arts Festival）； 阿頓劇院公司（Arden Theatre Company）； 蘭開斯特劇院（Lancaster Opera House）； 波士頓歌詞戲劇（Boston Lyric Opera）； 芝加哥人文節慶（Chicago Humanities Festival）； 斯坦福藝術中心（Stanford Center for the Arts）； 兒童劇院公司（Children's Theatre Company）	AAAE	https://www.artsadministra-tion.org/institutions/university_of_connecticut/mfa_in_arts_administration

美
國

城市 （及州）	大學	課程	教育程度 （文憑／學位）	課程簡介 （宗旨、教學理念等）	職業前景 （職業預期和潛在僱主）	所屬協會	網址
西哈特福德，康乃狄克州 （West Hartford, Connecticut）	哈特福德大學 （University of Hartford）	音樂與表演藝術管理課程 （Music and Performing Arts Management Program）	文學學士	此課程為對音樂、戲劇、舞蹈或其他表演藝術有認識或感興趣的人士而設。課程涉及多個學科，包括人文科學、音樂／藝術管理，和商業。管理音樂和表演藝術的 12 個專業課程構成了本課程堅實的課程基礎。表演藝術管理專業提供多個管理方面以及藝術方面的選修課。學生有機會接觸並深入瞭解不同層面的管理知識，他們學習業界牟利和非牟利組織的管理知識。透過課堂討論、嘉賓演講、實地考察和功課，課程組織學生探討業界的不同問題。此外，透過書面分析和口頭報告，學生能夠有創意地提出複雜問題的解決方案，並且專業地報告他們的項目的進展。另外，學生還學習會計、經濟學、市場營銷、金融等課程，與商業世界接軌	畢業生大都從事表演藝術工作。與音樂管理畢業生相似，他們能勝任不同部門的的各種工作，例如人才管理、錄音、社區和區域藝術中心的項目統籌，藝術家管理、預訂機構、專業音樂培訓，以及舞蹈、歌劇和戲劇等公司的管理工作	AAAE	https://www.hartford.edu/hartt/programs/management.aspx
科勒爾蓋布林斯，佛羅里達州 （Coral Gables, Florida）	邁阿密大學 （University of Miami）	藝術演示與現場娛樂管理（Arts Presenting and Live Entertainment Management）	碩士學位	該課程讓學生充分瞭解多面向現場表演藝術專業的綜合性和經驗依賴性特徵。課程尤其注重牟利及非牟利藝術組織領導能力、項目管理、人力資源、財務管理能力的培養。以此作為課程教學與研究的基礎。課程有三個目標： 其一、讓每個學生全程參與本課程，接觸專業水準的議題，並獲得專業程度的技能； 其二、每個學生都需完成高負荷的研究項目，最後的成果是兩篇論文和口頭報告；此類研究項目探討不同規模的項目管理、商業運作模式、實施策略、產業分析和統計，以及對視為文化產業核心的藝術議題展開研究； 其三、學生須跨地區講演，展示他們通過課程所積累的專業人際脈絡，以及事業發展的機會	該課程畢業的學生完全有能力在邁阿密地區，以及全美範圍，積極從事藝術界的管理工作	AAAE	bulletin.miami.edu/graduate-academic-programs/music/music-media-industry/arts-presenting-ma/

城市 （及州）	大學	課程	教育程度 （文憑／學位）	課程簡介 （宗旨、教學理念等）	職業前景 （職業預期和潛在僱主）	所屬協會	網址
科勒爾蓋布林斯， 佛羅里達州 （Coral Gables, Florida）	邁阿密大學 （University of Miami）	劇院管理 （Theatre Management）	藝術學士	戲劇藝術系讓學生沉浸在戲劇實踐和研究中，培養學生的從業以及研究能力，同時提升他們的藝術交流能力。該課程在 2017 年全美最佳藝術管理課程排名中，名列第 30			http://www.as.miami.edu/theatrearts/undergrad/bfamanage-ment/
大衞， 佛羅里達州 （Davie, Florida）	諾瓦東南大學（Nova Southeastern University）	藝術行政（Arts Administration）	副修課程	藝術管理副修課程傳授藝術管理行業的從業知識，提供藝術行政事務的特別訓練，涉及交流、公共關係、寫作、發展、政策、教育、計劃，以及藝術組織的管理			http://cahss.nova.edu/departments/pva/undergraduate/minors/arts-administration.html
			文學學士	該專業旨在教授多元藝術管理的知識和技能。通過本課程的學習，學生將學會識別具體的行政問題，了解藝術組織的行政事務、展示表演，以及視覺藝術管理的方法，並在藝術行業的實際工作中，運用相關理論知識，解決具體問題。課程為學生在公共與私人藝術組織就業做準備	該項目的畢業生可成為藝術行政的專業人士，勝任以下職務： 藝術總監； 辦公室經理； 社區和公司關係經理； 發展總監； 顧問總監服務； 捐助者關係經理； 教育協調員； 執行董事； 展覽策劃師； 設施經理		http://cahss.nova.edu/departments/pva/undergraduate/arts-administration/index.html

美
國

城市 （及州）	大學	課程	教育程度 （文憑／學位）	課程簡介 （宗旨、教學理念等）	職業前景 （職業預期和潛在僱主）	所屬協會	網址
基因斯維爾，喬治亞州 （Gainesville, Florida）	佛羅里達大學 （University of Florida（College of the Arts））	音樂與商業管理（Music and MSM Business Management）	管理學士	該課程的教學理念是：如果你可以融合音樂與樂趣，你當然也可以融合音樂與商業。該課程為學生提供一個拓展本科教育經歷的機會，即將音樂與音樂以外的學科相結合，這對於計劃修讀第二專業，或者研究生課程的學生，尤為有利。而所謂音樂以外的課程／專業，又以管理科學最為熱門，學生可以四年完成本科，再用三年完成碩士			https://arts.ufl.edu/academics/music/programs/music-and-msm-business-management/
		普通劇院；戲裝設計；舞台燈光設計；舞台場景設計（General Theatre；Costume Design；Lighting Design；Scene Design）	戲劇專業文學學士學位（BA）；三個有關舞台的設計專業藝術學士、藝術碩士學位，或副修證書（BFA, MFA, Minor）	這些課程皆由佛羅里達州立大學戲劇與舞蹈學院開設。普通戲劇文學士課程乃為修讀通識文科的學生開設，課程聚焦於戲劇，讓學生在工作室創作創意及表演作品	學生職業前景廣闊；可就業於專業劇院、電影公司，以及電視製片公司		https://arts.ufl.edu/academics/theatre-and-dance/programs/general-theatre/
奧蘭多，佛羅里達州 （Orlando, Florida）	中佛羅里達大學 （University of Central Florida）	表演藝術管理（Performing Arts Management）	副修	該課程配合音樂、戲劇，以及其他與表演藝術相關的專業而設。修讀該副修的要求是必須已經完成「音樂欣賞」或「音樂史與文學」科目的修讀，以及劇院調研和劇院專業調研			https://www.ucf.edu/degree/performing-arts-administration-minor/

城市 （及州）	大學	課程	教育程度 （文憑／學位）	課程簡介 （宗旨、教學理念等）	職業前景 （職業預期和潛在僱主）	所屬協會	網址
塔拉赫西， 佛羅里達州 （Tallahassee, Florida）	佛羅里達 州立大學 （Florida State University）	劇院管理 （Theatre Management）	藝術碩士	該課程設立於音樂學院，設有劇院及藝術組織管理的科目，培訓未來的劇院管理人員及領袖。學生在模擬教學劇院取得實踐經驗。課程致力於幫助學生掌握一系列的專業技能，包括戲劇製作及作品呈現、劇場管理理論、人事管理、營銷及籌款、活動籌劃、財務、電腦應用程式運用，以及藝術文化管理的科技應用等		AAAE	http://theatre. fsu.edu/ programs/ graduate/ theatre- management/
		藝術教育、 藝術行政及 藝術治療 （Arts Education, Arts Administration, Art Therapy）	文學碩士、 博士	該學系專業理論基礎扎實，同時因應社會、經濟與技術變遷的時代背景，傳授藝術管理方面的知識和技能。該專業強調藝術、教育、行政三者結合在培養專才全面發展中的作用。課程培養學生在設計、執行和管理藝術活動過程中扮演領導角色。該系藝術行政碩士課程還設有一個專門的音樂方向；有意就讀博士課程的學生，可從藝術教育、藝術管理，或藝術治療三個方向中擇一修讀。學生在教授指導下，撰寫研究計劃，展示理論知識，繼而開始論文研究； 該課程在 2017 年全美最佳藝術管理碩士課程排名中，名列第 19	畢業生可在藝術中心、交響樂公司、合唱團、博物館、政府或私營藝術機構、社區藝術項目和藝術委員會等處，擔任管理職務	AAAE	http://arted. fsu.edu/ programs/arts- administration/
坦帕， 佛羅里達州 （Tampa, Florida）	坦帕大學 （University of Tampa）	藝術行政與 領航（Arts Administration and Leadership）	專業證書	該專業是一門跨學科專業，學習內容包括金融管理、運營、規劃等實務知識。該課程亦幫助學生瞭解牟利和非牟利藝術機構的營運法則，如博物館、美術館、劇院、舞蹈團和管弦樂團	學生畢業後可以繼續申讀藝術行政和領導的研究生課程，或者進入專業領域謀職		http://ut.smart- catalogiq.com/ en/2013-2014/ catalog/Colleg eofArts-and- Letters/Depart- ment-of-Art/ Arts-Administr- ation-and- Leadership

美
國

城市 （及州）	大學	課程	教育程度 （文憑／學位）	課程簡介 （宗旨、教學理念等）	職業前景 （職業預期和潛在僱主）	所屬協會	網址
溫特派克， 佛羅里達州 （Winter Park, Florida）	福賽大學 （Full Sail University）	娛樂商業 （Entertainment Business）	理學碩士	該課程探索娛樂業發展所需之商業及管理技能，為高階課程。通過此課程，學生能夠掌握娛樂公司高端執行策略，並有機會將知識應用於實踐。課程教授文化組織財務規劃、出版及分銷、合約協商等方面的技能。課程的終極項目為制定一個商業計劃；該課程在 2017 年全美最佳藝術管理碩士課程排名中，居第 39 位			https://www. fullsail.edu/ degrees/ entertainment- business- master
雅典， 喬治亞州 （Athens, Georgia）	皮德蒙特學院 （Piedmont College）	藝術行政（Arts Administration）	學士學位	通過該課程，學生可兼修商務、藝術、音樂和戲劇等課程，並獲得直接的從業經驗，包括工作室藝術製作、音樂的體驗表演、戲劇設計、表演動作設計和指揮等。學生可以在藝術、音樂，或劇院三者中選擇一個主修	藝術管理學士學位對於入門級職位很有價值，然而高級職位競爭激烈，未必容易取得；對口職業包括：美術設施管理、文化活動策劃、教學設計、藝術管理局高等教育、發展總監、視覺藝術助理、項目程式管理、文化發展策劃、出版、文化活動管理、藝術管理諮詢、藝術製作管理等		http://www. piedmont.edu/ academics/ arts-sciences- undergraduate/ art- administration
亞特蘭大， 喬治亞州 （Atlanta, Georgia）	喬治亞州立 大學 （Georgia State University）	藝術行政（Arts Administration）	交叉研究 學士	該課程的目的是傳授藝術和商業方面的廣泛知識，將學生培養成為藝術管理方面的專才。該課程讓學生在藝術領域自由、廣泛地發展興趣。該課程在 2017 年全美藝術管理課程排名中，名列第 8	藝術管理專業的學生可擔任以下職務，包括藝術總監、工藝美術家、設計師，以及多媒體藝術家和動畫師		http://www2. gsu.edu/~ catalogs/ 2010-2011/ undergraduate/ 3000/3140_ arts_ administra- tion_-_speech_ and_theatre. htm

城市 （及州）	大學	課程	教育程度 （文憑／學位）	課程簡介 （宗旨、教學理念等）	職業前景 （職業預期和潛在僱主）	所屬協會	網址
亞特蘭大，喬治亞州 （Atlanta, Georgia）	薩凡納藝術與設計學院 （Savannah College of Art and Design）	商業設計與藝術領航（Business Design and Arts Leadership）	文學碩士	該課程培訓新一代藝術領導人才，創立公司、領導非牟利組織，並為藝術文化組織帶來管理方法的創新。課程內容融合商業、設計理論和企業精神、藝術行政，強調策略性思維、資料分析、企劃、管理及領導才能。課程展望其畢業生成為積極和能審時度勢的行業領袖，或商業模範，推動革新創意行業	近屆畢業生擔任以下職務： 博物館館長； 藝術與文化節日總監； 劇場總監； 公共關於行政人員； 就業組織數例如下： Ace 五金行； Groupon 團購網站； 亞特蘭大設計博物館； 波士頓美術館； 奧芬劇院； 阿波羅劇院； 西亞藝術基金； 環球音樂； 溫斯頓－賽勒姆交響樂團	AAAE	https://www.scad.edu/academics/programs/business-design-and-arts-leadership/degrees/ma
		奢侈品藝術和時裝管理（MA The Art of Luxury and Fashion Management）	碩士學位	該課程是全球第一個奢侈品及時裝管理碩士課程，致力於裝備有志投身高速發展的時裝界的管理工作的學生。課程科目涉及潮流偵測、媒體技術、公關管理、組織結構、供應鏈管理、溝通和時裝活動等。該課程在全美藝術管理課程排名中，名列第 8；時裝設計課程排名第 1			https://www.scad.edu/academics/programs/luxury-and-fashion-management
德魯伊山，喬治亞州 （Druid Hills, Georgia）	埃默里大學 （Emory University）	藝術管理 （Arts Management）	文學學士 （其中一個專修）	這個綜合課程為有志於學習表演藝術方面的行政、管理知識、經驗和技能的學生而設； 課程傳授專業知識、技能和實踐經驗，幫助學生從事表演藝術管理的職業。完成該專修的學生聚焦於藝術領域中的歷史、政治和藝術實踐，同時獲得商科的知識			http://goizueta.emory.edu/degree/undergraduate/curricular_options/arts.html

城市 （及州）	大學	課程	教育程度 （文憑／學位）	課程簡介 （宗旨、教學理念等）	職業前景 （職業預期和潛在僱主）	所屬協會	網址
基因斯維爾，喬治亞州 （Gainesville, Georgia）	布里諾大學 （Brenau University）	藝術管理 （Arts Management）	藝術學士	作為跨學科的課程，藝術管理教育旨在平衡商業管理和藝術實踐。該專業強化了專業訓練，較其他藝術管理課程領域更為開闊	畢業生可以從事行政、技術／生產、營銷或教育工作，或者受僱於藝術領域的機構，包括博物館、畫廊、公民藝術中心等		http://catalog.brenau.edu/preview_program.php?catoid=3&poid=99&returnto=136
芝加哥／紹姆堡，伊利諾州 （Chicago/Schaumburg, Illinois）	羅斯福大學芝加哥表演藝術學院 （Chicago College of the Performing Arts, Roosevelt University）	表演藝術行政 （Master in Performing Arts Administration）	文學碩士	這是一個為期一年的課程，從開學前的兩周到春季學期之後的兩周。學生在表演藝術管理領域學習一系列課程，包括市場營銷、公共關係、金融、科技、社區融入等		AAAE	https://www.roosevelt.edu/academics/programs/masters-in-performing-arts-administration-ma
芝加哥，伊利諾州 （Chicago, Illinois）	哥倫比亞芝加哥學院 （Columbia College Chicago）	藝術管理 （Arts Management）、商業與創業 （Business & Entrepreneur-ship）	文學學士	該專業旨在傳授有利學生就職於創意產業的知識和技能。課程展示藝術、娛樂、媒體等學科視野，聚焦商業思維和策略領導力。修完該課程，學生將掌握創意機構管理的基礎知識，能夠將創意思維、解難能力和溝通技巧運用於創意產業管理；並能審時度勢，應對全球環境變化的挑戰。同時，領導下一代的創意產業發展，並實現自身的職業發展的願景		ENCATC；AAAE	http://www.colum.edu/academics/fine-and-performing-arts/business-and-entrepreneur-ship/program-detail/arts-management-ba.html

城市 （及州）	大學	課程	教育程度 （文憑／學位）	課程簡介 （宗旨、教學理念等）	職業前景 （職業預期和潛在僱主）	所屬協會	網址
芝加哥， 伊利諾州 （Chicago, Illinois）	哥倫比亞 芝加哥學院 （Columbia College Chicago）	藝術管理 （Arts Management）	文學碩士	該專業為在藝術、娛樂和媒體領域內管理、創業以及謀求職業發展的學生提供預備訓練。除了市場、法律、資金、組織、領導力和政策概念等必備知識，課程亦鼓勵學生選讀表演藝術、媒體、音樂等方面的選修課程。學生能夠掌握管理牟利或非牟利文化機構的管理技能		ENCATC； AAAE	http://www.colum.edu/academics/fine-and-performing-arts/business-and-entrepreneurship/program-detail/master-of-arts-management.html
			副修課程	該課程為學生提供未來在創意產業謀求職業發展所需的知識和技能。學生可習獲實用技能，這些技能對自僱人士、藝術和媒體專業人士非常重要		ENCATC	http://www.colum.edu/academics/fine-and-performing-arts/business-and-entrepreneurship/majors-and-programs.html
		商業及創業 （Business & Entrepreneurship）	文學碩士	該專業適合對藝術充滿激情，且意欲在藝術領域擔任領導職務的學生。學生學習解釋和分析文化商業，並為積極從事藝術管理實習。學生可選擇以下專修精研，包括：藝術商業及小型商業管理、媒體管理、音樂商業管理、表演藝術管理以及視覺藝術管理；該課程於 1982 年成立，旨在培養學生成為專業藝術管理人員及企業家		AAAE	http://www.colum.edu/academics/fine-and-performing-arts/business-and-entrepreneurship/program-detail/master-of-arts-management.html

美
國

城市 （及州）	大學	課程	教育程度 （文憑／學位）	課程簡介 （宗旨、教學理念等）	職業前景 （職業預期和潛在僱主）	所屬協會	網址
芝加哥， 伊利諾州 （Chicago, Illinois）	哥倫比亞 芝加哥學院 （Columbia College Chicago）	國際藝術管理 （International Arts Management）	文學學士	該課程適合有意從事跨國藝術管理工作的學生。課程內容廣泛，旨在增強學生對文化政策的理解，以及對國際藝術、娛樂和媒體企業組織結構的認識		ENCATC	http://www.colum.edu/academics/fine-and-performing-arts/business-and-entrepreneurship/program-detail/international-arts-management-ba.html
		現場和表演 藝術管理 （Live and Performing Arts Management）	副修課程	該副修課程傳授在表演藝術領域拓展商業機會的知識和技能。課程聚焦於表演藝術的四門專修，包括商業和創業的兩門課程，以及一門音樂課程。該專業要求完成 18 個學分		ENCATC	http://www.colum.edu/academics/fine-and-performing-arts/business-and-entrepreneurship/majors-and-programs.html
			文學學士	該專業適合有志從事表演娛樂產業的學生，傳授該領域專業知識和技能。學生將有機會學習如何管理並領導表演藝術機構		ENCATC	http://www.colum.edu/academics/fine-and-performing-arts/business-and-entrepreneurship/program-detail/live-and-performing-arts-management-ba.html

城市 （及州）	大學	課程	教育程度 （文憑/學位）	課程簡介 （宗旨、教學理念等）	職業前景 （職業預期和潛在僱主）	所屬協會	網址
芝加哥， 伊利諾州 （Chicago, Illinois）	哥倫比亞 芝加哥學院 （Columbia College Chicago）	視覺藝術管理 （Visual Arts Management）	文學學士	該專業傳授展覽館、藝術館和博物館管理的知識和技能。學生學習如何管理和領導視覺藝術組織。該專業通過展覽館管理實踐來連結理論和實際，為學生提供未來在創意產業任職所需要的知識和技能。課程涉及藝術、娛樂、媒體等方面，聚焦於商業思維和策略領導力		ENCATC	http://www.colum.edu/academics/fine-and-perfor-ming-arts/business-and-entrepreneur-ship/program-detail/visual-arts-mana-gement-ba.html
			副修課程	該課程的宗旨與培訓內容與上相仿，性質為副修		ENCATC	http://www.colum.edu/academics/fine-and-perfor-ming-arts/business-and-entrepreneur-ship/program-detail/visual-arts-manag-ement-ba.html
	德保羅大學 音樂學院 （DePaul University School of Music）	表演藝術管理 （Performing Arts Management）	音樂學士， 商業管理 副修	該課程致力於裝備學生從事非牟利藝術組織管理管理，以及商業音樂事業。透過與商業大學和戲劇學校的合作，該課程幫助學生深入理解表演藝術行業、藝術管理理論及原則，以及熟練運用必要商業技能的能力		AAAE	https://www.depaul.edu/university-catalog/degree-requirements/unde-rgradu-ate/music/performing-arts-managem-ent-bm/Pages/default.aspx

美
國

城市 （及州）	大學	課程	教育程度 （文憑／學位）	課程簡介 （宗旨、教學理念等）	職業前景 （職業預期和潛在僱主）	所屬協會	網址
芝加哥， 伊利諾州 （Chicago, Illinois）	德保羅大學 音樂學院 （DePaul University School of Music）	藝術領航 （Arts Leadership）	藝術碩士	該課程為期兩年，結合課堂學習和在芝加哥莎士比亞劇院的全職工作的訓練模式，旨在培養學生成為藝術界高水準的領導者。課程具雙重功能的特質，注重管理、領導及文化決策的訓練，學生能在實習中應用所學		AAAE	https://theatre.depaul.edu/conservatory/graduate/arts-leadership/Pages/default.aspx
	芝加哥藝術學院（School of the Art Institute of Chicago）	藝術行政及政策（Arts Administration and Policy）	文學碩士	外界環境影響藝術的創作，以及受眾的觀感。該課程培養學生對複雜的外界作出積極並具創意的回應。課程自稱為該地區首個設立藝術行政學系的項目，其跨學科合作的性質打破了藝術家和行政人員之間的隔閡。課程致力於培養學生藝術的使命感和學識，發展業務技能、以社區為本的工作技能，以及符合現代需求和行業規範的組織管理技能；課程還訓練學生的批判性思維和政治頭腦，使之得以適應當代複雜的社會環境，從事文化產業經營，並且積極探索及推動當代文化業的發展；建立持續的獨立的與合作的工作方式，並提升每位學生的知識和職業追求；強化道德教育；鼓勵學生積極投身藝術產業，融入本地、國家及環球文化生活； 該課程為期兩年，要求學生修讀 48 學分，教授當代文化管理的批判性研究與相關技巧。學系旨在培養藝術界的年輕專才與未來領袖，為他們構建創新視野	近屆畢業生在以下藝術機構任職： 芝加哥藝術學院； Creative Time（芝加哥）； 人文學科節； 菲爾德自然史博物館； 傑弗瑞芭蕾舞團； 日舞影展； 美國國務院； 羅馬 MAXXI 博物館； 清邁國家博物館； 紐約現代藝術博物館	AAAE	http://www.saic.edu/academics/departments/arts-administration-and-policy

城市 （及州）	大學	課程	教育程度 （文憑／學位）	課程簡介 （宗旨、教學理念等）	職業前景 （職業預期和潛在僱主）	所屬協會	網址
芝加哥， 伊利諾州 （Chicago, Illinois）	伊利諾大學 （University of Illinois）	藝術行政（Arts Administration）	本科課程	伊利諾大學的精緻與應用藝術學院致力於提倡、實踐和解析藝術，其核心是促進研究和學生職業發展的互動。學生未來的職業是創造和解釋環境、視覺，以及表演藝術。和這一焦點相關的是提升藝術研究，從而理解人類活動的不同表達。該課程在 2017 年全美最佳藝術管理碩士課程排名中，名列第 34	畢業生根據自身藝術管理的能力，開創自己的創意公司，或者服務於現有的藝術機構。博物館、畫廊、表演藝術團隊、藝術中心、劇院等，皆是本課程的對口就業單位		https://faa. illinois.edu/ current- students/ career- services/arts- administration
迪凱特， 伊利諾州 （Decatur, Illinois）	密利克大學 （Millikin University）	藝術創業 （Arts Entrepreneur- ship）	證書課程	該項目依託於三個學生主導的企業以及兩個藝術學習實驗室。一直以來，學生們積極地學習如何啟動、運行和維護他們的商業企業，以及利用身邊的機會，尋求職業發展。該課程是採用體驗式教育法的藝術管理課程的典型之一	進入職場後，學生有兩個選擇：就職於公司和自僱。對於藝術家來說，求職大公司並非易事，因為職位有限。藝術家自僱的機率較高		http://www. millikin.edu/ academics/ tabor/center- entrepreneur- ship/arts- entrepreneur- ship
		劇院行政 （Theatre Administration）	藝術學士	該專業旨在將學生培養成劇院行業的從業人員。通過提供扎實有效的文化藝術培訓，結合學生自身的探索，幫助學生發展成全方位的藝術管理專才	四年課間，學生學習並應用戰略規劃、營銷、會計、公共關係管理等藝術管理技巧，同時也會在以下方面發展職業： 開創工作室劇院，管理商業風險； 在演出季節推廣戲劇和舞蹈節目； 籌資經營演出公司； 參加迪凱特地區藝術評議會		http://www. millikin.edu/ academics/ cas/theatre- dance/areas- study/theatre- administration- bfa

美
國

城市 （及州）	大學	課程	教育程度 （文憑／學位）	課程簡介 （宗旨、教學理念等）	職業前景 （職業預期和潛在僱主）	所屬協會	網址
埃文斯頓， 伊利諾州 （Evanston, Illinois）	西北大學 （Northwestern University）	創意企業領航 理學碩士（MS in Leadership for Creative Enterprises）	理學碩士	創意企業領航理學碩士課程旨在幫助學生成為娛樂、媒體和藝術領域的領袖。課程亦協助學生進入廣泛的職業範疇。課程設計有以下幾個特徵：其一、課程聚焦於適應創意產業的市場營銷、金融、創業、領導力的培養；其二、定期邀請專業人士前來演講；其三、暑期實習平衡理論和實踐；其四、一年完成此課程 課程讓學生了解業界趨勢及得到工作機會		AAAE	https://creative. northwestern. edu/
蒙莫斯， 伊利諾州 （Monmouth, Illinois）	蒙莫斯學院 （Monmouth College）	藝術管理 （Arts Management）	副修課程	藝術管理副修課程是一個跨學科的課程，結合組織管理和藝術。課程簡介指出藝術機構經營可能遇到的挑戰，以及市場需求。同時指出當前藝術組織正在嘗試提高管理的專業水準；而該專業則致力於推動專業水準的提高	畢業生可從事以下專業： 演員； 藝術管理者； 導演； 舞台背景設計師； 劇院、電影和電視技師； 作家、批評家，以及記者		https:// ou.monmou- thcollege.edu/ academics/arts- management/
布隆明頓， 印第安那州 （Bloomington, Indiana）	印第安那大學 布隆明頓分校 （Indiana University, Bloomington）	藝術管理 （Arts Management）	理學學士	通過該專業，學生能夠學到經營藝術機構的基本理論，同時在一些專業的藝術領域，例如美術、戲劇和舞蹈、音樂、人類學，或是民俗學和民間音樂學等，有所專攻。這種個性化的課程設置可以發掘學生的興趣，並引導他們的職業目標。該課程在 2017 年全美藝術管理課程排名中，名列第 5		AAAE	http://bulletins. iu.edu/iu/spea- ugrad/2013- 2014/ programs/ bloomington/ arts-mgmt. shtml

城市 （及州）	大學	課程	教育程度 （文憑 / 學位）	課程簡介 （宗旨、教學理念等）	職業前景 （職業預期和潛在僱主）	所屬協會	網址
布隆明頓， 印第安那州 （Bloomington, Indiana）	印第安那大學 布隆明頓分校 （Indiana University, Bloomington）	藝術行政 （MA Arts Administration）	文學碩士	藝術管理科學學士課程創辦於 2006 年，附屬於公共及環境事務學院，致力於培養藝術行業的領袖。課程訓練學生的商業頭腦、專業營銷技能，以及管理技巧，以面對藝術世界的挑戰。其中，平衡理想與現實、運用各種藝術管理手法從事經營，是這種人才的基本特徵。他們富有創意、理解受眾、投入社區，並且善用軟硬技能。課程平衡藝術管理、理論及政策焦點，並提供真實的職業體驗。課程對象為處於起始階段，或有事業追求的學生		AAAE	https://spea.indiana.edu/masters/degrees-certificates/arts-administration/index.html
伊凡斯維爾， 印第安那州 （Evansville, Indiana）	伊凡斯維爾大學 （University of Evansville）	劇院管理 （Bachelor of Science with a Theatre Management Major）	理學學士	該課程乃為有意從事藝術管理及其相關事業的學生而設。課程融合戲劇和商業研究，並以此為「雙核心」，對「通識教育」、「核心課程」和「戲劇實習」設有不同的要求。劇院核心實踐：24 小時；舞台管理：30 小時。學生須修讀會計、劇院，外加實習；副修則要求 21 小時（劇院以外）			https://www.evansville.edu/majors/theatre/degrees.cfm
		劇院設計與技術理學本科 （Bachelor of Science with a Theatre Design and Technology Major）；劇院設計與技術藝術本科 （Bachelor of Fine Arts with a Theatre Design and Technology Major）；舞台管理理學學士 （Bachelor of Science with a Stage Management Major）	理學學士、藝術學士	劇院設計與技術專業要求劇院核心和實踐課 24 小時，表演 21 小時，劇院選修 9 小時，劇院以外的相關研修 9 小時。藝術學士須另修設計技術、戲裝製作等，至少 27 小時			https://www.evansville.edu/majors/theatre/degrees.cfm

美國

城市 （及州）	大學	課程	教育程度 （文憑／學位）	課程簡介 （宗旨、教學理念等）	職業前景 （職業預期和潛在僱主）	所屬協會	網址
印弟安納波里斯，印第安那州（Indianapolis, Indiana）	巴特勒大學，約旦藝術學院（Butler University, Jordan College of Fine Arts）	舞蹈藝術管理、音樂藝術管理、戲劇藝術管理、一般藝術管理（Arts Administration for Dance; Arts Administration for Music; Arts Administration for Theatre; Arts Administration General）	理學學士	此課程融合藝術、人文、商業與管理科學，旨在讓所有學生獲得良好的藝術管理教育，且對商界有基本的認識。課程把不同領域的研究整合成一套連貫的哲學，形成專業訓練，並在特定藝術範疇（舞蹈、音樂或戲劇）優化科目組合，並專注於商業、公共關係和宣傳的學習。課程亦教授藝術管理具體細節的指示，包括籌款、觀眾拓展、組織架構及人員管理。此外，亦為創意產業的管理類的學生提供教育	近屆畢業生在以下機構工作，例如：路易斯維爾演員劇院、藍湖美術營、波士頓歌劇院、巴特勒大學、卡地納健康集團洛杉磯、芝加哥莎士比亞劇院、印弟安納波里斯交響樂團、印弟安納波里斯藝術中心、三藩市交響樂團、Steppenwolf劇院公司、耶魯歌劇院劇院、馬斯基根美術館	AAAE	https://www.butler.edu/jca
瓦爾帕萊索，印第安那州（Indiana）	瓦爾帕萊索大學（Valparaiso University）	藝術與娛樂行政（Arts and Entertainment Administration）	文學碩士	該課程具有較高的可及性，在職人士可向研究院查詢網上課堂、工作坊及專業發展事務。不少學生修讀該課程時，身兼藝術娛樂界的全職工作。課程要求學生須完成36學分，設有藝術與娛樂製作科目，包括表演藝術、戲劇、視覺藝術、博物館研究、演出及娛樂場所。除課堂授課外，亦會安排學生在西北印第安那州及芝加哥實習	近屆畢業生主要從事以下職業： 表演藝術家； 教師； 商界專業人士； 賭場管理人員； 劇院管理人員； 文化組織管理人員； 政府或私人表現團體	AAAE	https://www.valpo.edu/graduate-school/programs/arts-and-entertainment-administration/
範德堡縣，印第安那州（Vanderburgh County, Indiana）	南印第安那大學（University of Southern Indiana）	藝術遺產行政（Arts Heritage Administration）	副修課程	該課程重點探討在非牟利藝術和遺產機構中從事行政管理工作的相關議題和挑戰。學生從這個課程中瞭解藝術和遺產管理的歷史、非牟利行業的架構和挑戰，以及藝術與遺產管理中的現實問題，包括藝術和行政領導力、制度架構、政府關係，以及藝術和藝術遺產在現代社會中的地位等			https://www.usi.edu/liberal-arts/center-for-interdisciplinary-studies/arts-and-heritage-administration/

城市 （及州）	大學	課程	教育程度 （文憑／學位）	課程簡介 （宗旨、教學理念等）	職業前景 （職業預期和潛在僱主）	所屬協會	網址
斯托姆萊克， 愛荷華州 （Storm Lake, Iowa）	比尤納 維斯特大學 （Buena Vista University）	藝術管理 （Arts Management）	學士學位	該專業受海外非牟利組織資助，為博物館和新型藝術機構策劃展覽工作培養人才。通常涉及三種藝術機構：音樂廳、劇院，以及視覺藝術館，學生可以根據自己的興趣，自由選擇專業			http://www. bvu.edu/ academics/ programs/arts- management
愛荷華市， 愛荷華州 （Iowa City, Iowa）	愛荷華大學 （University of Iowa）	藝術創業 （Arts Entrepreneur- ship）	文憑證書	該課程幫助學生發展從事藝術工作的技能，如組織表演藝術的商業活動、為藝術家推廣藝術作品、領導藝術創業活動，以及可持續地發展藝術事業等。該課程幫助學生在市場營銷、宣傳、籌資、財務管理、藝術管理，以及娛樂領域發展職業技能； 課程在 2017 年全美最佳藝術管理碩士課程的排名中，名列第 36			https:// admissions. uiowa.edu/ academics/arts- entrepreneur- ship
艾奇遜， 堪薩斯州 （Atchison, Kansas）	貝尼迪克坦 學院 （Benedictine College）	戲劇藝術管理 （Theatre Arts Management）	學士學位	該課程服務於整個學院，旨在幫助學生在專業劇院管理行業的發展，或升讀研究生課程。學生同時有機會參與戲劇、音樂劇、廣播劇院和舞蹈演出			https://www. benedictine. edu/academics/ departments/ theatre-dance/ index
薩利納， 堪薩斯州 （Salina, Kansas）	堪薩斯 韋斯理大學 （Kansas Wesleyan University）	藝術行政（Arts Administration）	文學學士	該專業在廣泛的視覺藝術以及表演藝術領域居領先地位，以此來促進藝術發展，維持經濟可行性，同時培養學生幫助藝術家溝通大眾的能力	畢業生可選擇從事藝術創作、教授藝術史、運營博物館和畫廊，或者在電影與電視、政府機構以及出版業、零售業就職。畢業生可擔任授權管理員、公司策展人、藝術評估師，以及建築保護專業人士等職業；也可在藝術、建築、醫學、法律等方面深造		http://www. kwu.edu/ academics/ academic- departments/ fine-arts- division/ art-design/ photography- major/art- administration

美國

城市 （及州）	大學	課程	教育程度 （文憑／學位）	課程簡介 （宗旨、教學理念等）	職業前景 （職業預期和潛在僱主）	所屬協會	網址
鮑靈格林， 肯塔基州 （Bowling Green, Kentucky）	西肯塔基大學 （Western Kentucky University）	表演藝術行政 （Performing Arts Administration）	副修課程 （線上本科副修）	學生可從劇院、音樂和／或舞蹈兩個領域中選讀三個科目，亦可選讀以下科目，包括「市場營銷基本概念」、「非牟利文化組織管理」、「表演藝術管理」、「會計概要」、「公共關係基礎」，以及「市場溝通」等			https://www.wku.edu/online/ug-minors/paa.php
列克星敦， 肯塔基州 （Lexington, Kentucky）	肯塔基大學 （University of Kentucky）	藝術行政（Arts Administration）	文學學士	該課程教授在競爭和變化的環境中，從事藝術組織管理所必需的概念、技術和技能。課程為學生進入藝術管理職業或申讀相關研究生作準備。學生能夠通過義工、校內及校外實習，以及非全職就業獲得工作經驗，並在實務操作中，應用課堂所學知識； 該課程在 2017 年全美最佳藝術管理碩士課程排名中，名列第 47	畢業生可在藝術或其他相關組織就業，如藝術中心、藝術節、合唱團、舞蹈公司、畫廊、當地藝術機構、博物館、劇院、管弦樂隊和劇院	AAAE	http://www.uky.edu/academics/undergraduate/finearts/arts-administration
			網上文學碩士	該課程的教育對象為有志於藝術或藝術管理、具有相關工作經驗，且打算修讀進階商業和非牟利藝術管理學位之人士，或富有經驗的藝術或藝術管理專才。要求學生具有藝術行政學士、或相關學科的學士背景		AAAE	http://finearts.uky.edu/arts-administration/online-ma-program

城市 （及州）	大學	課程	教育程度 （文憑／學位）	課程簡介 （宗旨、教學理念等）	職業前景 （職業預期和潛在僱主）	所屬協會	網址
列克星敦， 肯塔基州 （Lexington, Kentucky）	派克維爾 大學 （University of Pikeville）	藝術行政（Arts Administration）	文學學士	該課程讓學生將他們對藝術的熱誠，結合商業知識，投身藝術或娛樂產業管理行業。學生學習表演藝術或視覺藝術的歷史，發展藝術行政技能，管理和支援藝術組織在多面向的藝術產業裏營運，並將藝術行政的管理理論應用於實際工作環境中	近屆畢業生擔任以下職務： 娛樂場所管理； 經紀人； 藝術及娛樂宣傳人員； 音樂發行人； 工作室管理員； 巡迴協調人／管理員； 音樂推銷； 畫廊行政人員； 非牟利組織行政人員； 社區藝術行政人員； 籌款及禮品管理員； 文化活動管理員； 經紀人公司業務員； 藝術場所管理員	AAAE	http://finearts.uky.edu/arts-administration/ba-program
路易維爾， 肯塔基州 （Louisville, Kentucky）	貝拉明大學 （Bellarmine University）	藝術行政（Arts Administration）	學士學位	該專業旨在幫助學生未來從事公共以及私人文化組織領域的工作。課程為學生提供在藝術以及表演藝術方面的專業指導，在管理以及領導力方面的集中培訓，為之打下堅實的藝術和商業的基礎。該課程的學生同時副修商業管理，在藝術管理、工作室藝術、影院和音樂藝術方面深入研習。此外，課程要求學生完成兩個或者更多的實習項目，由此獲得寶貴的社會實踐經驗	該專業拓寬了學生的就業領域，畢業生有機會成為藝術家、學者，以及藝術管理的專業人士		http://www.bellarmine.edu/cas/artsadministration/
路易斯安娜州 （Louisiana）	新奧爾良 大學 （University of New Orleans）	藝術行政（Arts Administration）	文學碩士	該課程成立於 1983 年，致力於平衡學術理論與藝術產業實踐，強調職業培訓、典範實務及商業趨勢。藝術行政人員通過該課程的專業進修，有望取得職業晉升的機會。同時，課程亦幫助專業人士提升其專業的追求		AAAE	http://www.uno.edu/cola/arts-administration/

城市 （及州）	大學	課程	教育程度 （文憑／學位）	課程簡介 （宗旨、教學理念等）	職業前景 （職業預期和潛在僱主）	所屬協會	網址
巴頓魯治， 路易西安納州 （Baton Rouge, Louisiana）	路易斯安那 州立大學 （Louisiana State University）	劇院課程中 的藝術管理 專修（Arts Administration Concentration）	文學學士	該課程從屬於音樂與戲劇藝術學院 （College of Music & Dramatic Arts）， 透過課業和實踐，讓學生瞭解藝術如 何作為一個產業的特性與面貌，以及 社區改善的工具。課程聚焦於非牟利 藝術組織的運作。修讀此課程，學員 可成為專業藝術管理員	畢業生可申請成為相關 研究生或專業藝術管理 員	AAAE	http:// wp.theatre.lsu. edu/bachelor- of-arts/arts- administration/
法明頓， 緬因州 （Farmington, Maine）	緬因大學 法明頓分校 （University of Maine- Farmington）	藝術行政（Arts Administration）	文學學士	該課程結合了商業和藝術訓練，強調 藝術和視覺文化、劇院，以及個人文 化的異同。課程鼓勵學生獨立思考， 並且突破傳統樊籬，在藝術世界中溝 通不同界別	畢業後學生可在以下機 構就業：非牟利和商業 藝術組織、表演組織、 藝術委員會、畫廊、媒 體、零售業等		http://www. umf.maine. edu/majors- academics/arts- administration/
奧羅諾， 緬因州 （Orono, Maine）	緬因大學 （University of Maine）	數碼策展 （Digital Curation）	遠端教學 證書	該專業教會學生如何收集、使用資料 庫和網絡資源，同時保護數碼資源， 如課程會教授如何將 VHS 轉換為圖片 （JPEG）和文檔（Word）模式的檔案			https://online. umaine.edu/ dig/
巴爾的摩， 馬里蘭州 （Baltimore, Maryland）	馬里蘭藝術 學院 （Maryland Institute College of Art）	藝術教育（Art Education）	文學碩士 （線上 課程）	該課程認為學生應該自主學習，而課 程設計的出發點是引導學生在藝術實 踐中發問，並形成獨立的思考。課程指 導學生從藝術工作室和藝術教育者的經 歷中，獲得深層次的對知識的反思； 該課程在 2017 年全美最佳藝術管理碩 士課程排名中，名列第 22			https://www. mica.edu/Prog- rams_of_Study/ Graduate_Prog- rams/Art_ Education_ （Low-residency/ online_MA）. html
	巴爾的摩 大學 （University of Baltimore）	綜合藝術 （Integrated Arts）	文學學士	修讀該課程，學生能夠對藝術領域有所 瞭解，包括視覺藝術、音樂、戲劇、 舞蹈、創意寫作、電影製作等，外涉 政治和經濟。學生通過聽課、現場參 與、文字分析，聲樂訓練和運動，學 習演藝理論，並完成實踐科目。學生 修讀選修課，有機會創作戲劇劇本	學生畢業時，具備文化 企業管理的能力，可擔 任非牟利組織和政府機 構代表，代理藝術家， 也可成為藝術界的自僱 人士		http://www. ubalt.edu/cas/ undergraduate- majors-and- minors/majors/ integrated-arts/ index.cfm

城市 （及州）	大學	課程	教育程度 （文憑／學位）	課程簡介 （宗旨、教學理念等）	職業前景 （職業預期和潛在僱主）	所屬協會	網址
巴爾的摩，馬里蘭州 （Baltimore, Maryland）	古徹學院 （Goucher College）	藝術行政（Arts Administration）	文學碩士	該課程成立於 1998 年，乃為在職藝術專才而設。課程設計理念乃基於執行工商管理學碩士的短期留宿基礎，讓教職員和學生可在校園內，開展一年一度的精讀活動，然後在其他時間回到各自的工作和社區。該課程受惠於科技，包括透過 WebEx（如 Skype）直播課堂、網上討論區、小組習作及取得最新的資訊。課程的目的是： 學員向國家級藝術領袖學習，同時不耽誤其日常工作； 培訓學生適應創業型、日新月異的環球藝術行政環境； 幫助學生建立人際網絡及專業關係，並指出實際工作可能會出現的問題； 鼓勵學生投入實用的進階課程； 由國家藝術領袖引領教學	畢業生一般於非牟利或牟利藝術行業工作，包括表演團體或社會藝術委員會的執行總監、設施管理人員、開發及市場總監，或教育協調員	AAAE	http://www.goucher.edu/learn/graduate-programs/ma-in-arts-administration/
大學公園市，馬里蘭州 （College Park, Maryland）	馬里蘭大學派克分校 （University of Maryland, College Park）	數碼資產的策展和管理 （Curation and Management of Digital Assets）	文憑	該文憑課程是研究生課程完成之後的專業進修，重點是講解和研究創新管理，以及數碼資產的使用和長期保護，以利於當下和未來經濟的多方領域和部門。該專業僅有四個科目，致力於為該專業培訓下一代。雲端電腦技術、工具、資源和最優質的實踐操作，可幫助學生評估、選擇和應用數碼屏模來解決實際問題	大型企業、政府機構、國際組織、大學、文化遺產組織和科學機構都需要聘用擁有專業知識和技能、有管理能力，並懂得保護數碼屏幕模式資源的專業人士		https://gradschool.umd.edu/information-studies/z093
阿默斯特，馬薩諸塞州 （Amherst, Massachusetts）	麻省大學阿姆赫斯特校區 （University of Massachusetts Amherst）	藝術行政（Arts Administration）	證書課程	此課程為藝術經理、藝術家、公民領袖和剛入行的從業人員而設，提升他們在非牟利藝術組織管理、畫廊管理、節目或業務組織方面的專業能力		AAAE	https://www.umass.edu/aes/degreescertificates/online-certificate

城市 （及州）	大學	課程	教育程度 （文憑／學位）	課程簡介 （宗旨、教學理念等）	職業前景 （職業預期和潛在僱主）	所屬協會	網址
波士頓， 馬薩諸塞州 （Boston, Massachusetts）	海灣州立 學院（Bay State College）	娛樂管理 （Entertainmet management）	學士學位	該課程為學生提供豐富多樣的學習經驗以及當代實踐的最佳案例。學生們能獲得有效的人際關係溝通技巧以及批判性和分析性思維技能。學生在全球化環境複雜的娛樂產業中發展自我職業道路	畢業生可擔任以下職務： 藝術家經理； 辦公室經理； 音樂會製作及管理； 音樂會推薦／旅遊統籌； 企業家； 活動統籌； 音樂營銷； 行政人員； 音樂主管； 舞台監督； 場地經理； 唱片公司		http://www.baystate.edu/programs/day/bachelors/entertainment-management/
	伯克利音樂學院（Berklee College of Music）	音樂商業管理 （Music Business of Management）	音樂學士	學生從音樂家的角度學習音樂商業。通過四年的學習，學生能夠熟諳音樂商業領域的法律、財務、藝術和道德議題。通過和學院多元化的樂人社群、教授，以及業內專才的互動，學生能獲得真實世界音樂管理的經驗。該課程在 2017 年全美最佳藝術管理碩士課程排名中，名列第 40 位			https://www.berklee.edu/music-business-management/bachelor-of-music-in-music-business-management
	波士頓大學（Boston University）	藝術行政（Arts Administration）	藝術碩士、理學碩士、研究生證書、本科證書	該專業成立於 1993 年，致力於培養優秀、創意，以及具有解決經濟問題能力的專才。課程推崇國際化，以及技術創新，乃專門為戲劇藝術家們設置，設計嚴格，注重實踐。課程為學生搭建與出版以及其他專業人士合作的橋樑，學生由此獲得專業領域人士指導。該課程通過廣泛的文化創作實踐機制和課堂教學提高學生的藝術表達、交流，和製作技能，並且創造同導演、演員、設計者的創新合作機會。該課程在 2017 年全美藝術管理課程排名中，名列第 6	該課程期待學生為 21 世紀藝術界全球化的進程環球責任，並在以下界別或組織擔任領導職務，包括視覺藝術、表演藝術、公營或私人藝術服務組織及非牟利文化組織	AAAE；ENCATC	https://www.bu.edu/academics/cfa/programs/production-management/

城市 （及州）	大學	課程	教育程度 （文憑／學位）	課程簡介 （宗旨、教學理念等）	職業前景 （職業預期和潛在僱主）	所屬協會	網址
波士頓， 馬薩諸塞州 （Boston, Massachusetts）	波士頓大學 （Boston University）	籌資管理 （Fundraising Management）	研究生 證書	該課程為專業籌資線上課程，由業界專業人士教授，為期 12 周		AAAE； ENCATC	https:// onlineprofun- draising.bu.edu
	愛默生學院 [3] （Emerson College）	創意企業商學 （Business of Creative Enterprises）	文學學士	該課程可使學生瞭解到創意企業運營中的文化、政治和經濟背景；同時幫助學生理解藝術世界、個人與企業的關係			http://www. emerson.edu/ academics/ business- creative- enterprises
	東北大學 （Northeastern University）	藝術行政（Arts Administration）	文憑課程	該課程旨在幫助學生面對行業中的挑戰，平衡組織發展的多元性、可行性與可持續性，並培養學生的文化組織商業分析、創新企劃，以及參與策略發展方面的能力。課程和項目設計包含實驗機會，以及學科探索的努力			https://www.no- rtheastern.edu/ graduate/progr- am/graduate- certificate-in- arts-administr- ation-5223/
	西蒙斯學院 （Simmons College）	藝術行政（Arts Administration）	文學學士	藝術行政綜合藝術和音樂的傳播、市場營銷，以及商業研究，培養學生在廣泛的藝術、文化和設計領域，從事文化管理工作。學生將他們的藝術熱情和商業技巧結合起來，在博物館、畫廊、表演藝術組織、設計公司，以及藝術工作室的實習中，加以應用	藝術管理培養學生服務於以下領域：藝術、設計和文化機構。不少畢業生在波士頓、紐約、倫敦和香港的藝術機構就業		http://www. simmons.edu/ academics/ undergraduate- programs/arts- administration
	石山學院 （Stonehill College）	藝術行政（Arts Administration）	文學學士	該課程為有志從事博物館、表演公司、非牟利組織，以及其他文化組織工作的學生而設。課程內容包括藝術的社會作用、管理戰略、籌資，及藝術領域的法律和道德議題			http://www. stonehill.edu/ academics/ areas-of- study/vpa/arts- administration/

美
國

3　愛默生學院表演藝術系（Department of Performing Arts）是 AAAE 成員，因其聚焦於表演藝術，而非舞台管理，因此不錄於此。

城市 （及州）	大學	課程	教育程度 （文憑／學位）	課程簡介 （宗旨、教學理念等）	職業前景 （職業預期和潛在僱主）	所屬協會	網址
波士頓， 馬薩諸塞州 （Boston, Massachusetts）	薩福克大學 （Suffolk University）	藝術行政（Arts Administration）	副修課程	該課程教授表演和視覺藝術管理技能。學生學習財務和藝術法律，以及營銷戰略、藝術社區等方面的知識			http://www. suffolk.edu/ college/ undergraduate/ 53002.php
佛蘭克林， 馬薩諸塞州 （Franklin, Massachusetts）	院長學院 （Dean College）	藝術與娛樂 管理（Arts and Entertainment Management）	文學學士	該課程綜合商業技能（管理、規劃、推廣、發展，以及營銷）、藝術和娛樂知識，幫助學生適應藝術與娛樂管理行業的要求。課程讓學生獲得藝術和娛樂行業的背景知識，包括從業者的角色、商業道德和法律責任等。此外，課程亦提供實習機會，讓學生可在各種藝術機構實習，並有機會參與業內培訓、項目和活動。畢業生能夠制定和實施藝術和娛樂組織營銷和籌款計劃	近屆畢業生在各類藝術組織和機構擔任以下職務：計劃研究員、公共關係主任、媒體策劃師、多媒體專家、電視／電影／視頻製作人、廣告客戶主管、廣播演播員、廣播記者、雜誌記者、報刊記者、電台主播、電視廣播主持、公關人員、廣告、電影業推銷員、互聯網代理、教師等	AAAE	http://www. dean.edu/ amgt_ overview.aspx
牛頓， 馬薩諸塞州 （Newton, Massachusetts）	拉塞爾學院 （Lasell College）	藝術管理 （Arts Management）	文學學士	該專業適合有志於藝術商業領域或相關方面發展的藝術工作者。該學位課程包括了創意課程計劃，例如影院藝術、商業管理、公共關係交流，以及相關科目			http://www. lasell.edu/ academics/aca- demic- catalog/under- graduate- catalog/pro- grams-of- study/arts- management. html

城市 （及州）	大學	課程	教育程度 （文憑／學位）	課程簡介 （宗旨、教學理念等）	職業前景 （職業預期和潛在僱主）	所屬協會	網址
北亞當斯，馬薩諸塞州 （North Adams, Massachusetts）	馬薩諸塞州人文藝術學院 （Massachusetts College of Liberal Arts）	藝術管理 （Arts Mangement）	文學學士	該校的藝術管理專業建築在伯克郡世界級的文化經濟基礎上。該專業的主修課程涵蓋藝術、音樂、戲劇、工商管理及公共關係，旨在提升學生從事籌集資金、博物館研究、表演藝術管理，以及其他非牟利藝術管理活動的能力。實習機構皆為活躍於該郡文化藝術界的優秀藝術組織； 畢業生具備以下知識和技能： 充分瞭解有關藝術管理的議題，包括計劃制定、募集資金，和非牟利組織； 瞭解重要經營概念，包括財務會計、管理和營銷； 具備協調活動、觀眾開拓和項目管理的實際經驗和能力； 認識藝術對經濟的重要性	畢業生能進入日益增長的藝術及相關企業工作	AAAE	http://www.mcla.edu/Academics/undergraduate/arts-management/
斯普林菲爾德，馬薩諸塞州 （Springfield, Massachusetts）	西英格蘭大學 （Western New England University）	藝術與娛樂管理（Arts and Entertainment Management）	文學學士	該課程幫助學生從事藝術和娛樂界工作，然而課程的焦點並非訓練他們成為藝術家或演員／藝人，而是幫助他們瞭解藝術界的商業元素和運作原則；使之得以順利開展相應的組織管理和項目管理工作。課程的目標是讓學生能夠有效管理藝術和娛樂組織和項目；瞭解藝術和娛樂產業內部和外部的因素；改善藝術和娛樂營銷能力；提高藝術和娛樂融資的能力；改善藝術和娛樂法律認知；提升藝術和娛樂經濟運作能力；促進瞭解藝術和娛樂組織的重要倫理，包括藝術和娛樂組織管理中的個人和職業道德原則等	畢業生能在不同私營和公共界別的藝術和娛樂組織中工作，包括： 藝術節籌辦組織； 基金會； 藝術畫廊； 歷史博物館； 社區藝術中心或社區劇院； 舞蹈公司； 教育機構； 電影電視公司； 歌劇公司； 樂團公司； 區域劇院、電視台	AAAE	http://www1.wne.edu/academics/undergraduate/arts-management.cfm

美
國

城市 （及州）	大學	課程	教育程度 （文憑／學位）	課程簡介 （宗旨、教學理念等）	職業前景 （職業預期和潛在僱主）	所屬協會	網址
阿德里安， 密西根州 （Adrian, Michigan）	阿德里安學院 （Adrian College （MI））	藝術管理 （Arts Management）	文學學士	該專業的宗旨是幫助學生找到自己的藝術聲音，並發展獨特的個人藝術風格。該課程講究結合學生的才能、課堂知識和實踐經驗，來挖掘學生的藝術創作與溝通的潛能			http://grad. adrian.edu/
安娜堡， 密西根州 （Ann Anbor, Michigan）	密西根大學 （University of Michigan）	表演藝術行政 （Performing Arts Administration）	副修課程	該副修課程為成績優異的本科生設置，使學生能獲得藝術商業訓練並提升他們的創新創業精神。此外，商學院和其他專業的學生亦可副修該課程			https://www.mu- sic.umich.edu/ current_stude- nts/student_res- ources/docume- nts/PAM-minor- Fall2015.pdf
	密西根大學 弗林特分校 安娜堡校園 （University of Michigan- Flint）	藝術行政（Arts Administration）	碩士	今天日漸繁榮的視覺與表演藝術領域亟需卓有遠見且具領導能力的專業人才。該專業設立於密西根大學內，其宗旨是將學生的熱情轉化為專業經理人、合作人，以及領袖的職業風範。課程與不少領軍藝術機構建立了合作關係，讓學生通過課程，窺探藝術機構管理之堂奧。學生能夠掌握財務管理、市場營銷等一系列管理技能，成為組織中卓有貢獻的成員	該課程幫助學生就職於以下機構並擔任領導職務，包括藝術中心、合唱團、政府機構、戲劇公司、管弦樂隊、私營藝術代理、藝術委員會、社區藝術項目，以及其他機構	AAAE	https://www. umflint.edu/ graduatepro- grams/arts- administration- ma
大瀑布城， 密西根州 （Big Rapids, Michigan）	弗里斯州 立大學 （Ferris State University）	音樂產業管理 （Music Industry Management）	證書、 線上學士 學位、 線上碩士 學位	該課程教授學生如何籌劃音樂會，並組織相關現場活動。課程屬下的音樂產業管理協會是一個學生自主經營的公司，學生負責為藝術家預訂場地、酒店、劇院場景設計、籌款、籌備禮品等工作。學生在紐約等地的實習活動是課程的重要組成部分。該課程受商學院的資質認可，在音樂產業管理的教育中，居領先地位； 該課程在 2017 年全美最佳藝術管理碩士課程排名中，居第 46 位			http://ferris. edu/business/ program/ music-industry/

城市 （及州）	大學	課程	教育程度 （文憑／學位）	課程簡介 （宗旨、教學理念等）	職業前景 （職業預期和潛在僱主）	所屬協會	網址
底特律，密西根州 （Detroit, Michigan）	韋恩州立大學（Wayne State University）戲劇與舞蹈系	藝術行政（Arts Administration）	文學碩士、藝術碩士	該課程為學生提供廣泛的藝術管理教育，亦聚焦於某些領域的實務。課程培育領導力、管理技巧；探索創新和創意的過程；並且在提供扎實商務訓練的同時，拓展並支援人際網絡。課程與當地活躍的小型創業藝術及文化組織聯繫密切，共同推進教學活動		AAAE	http://theatreand-dance.wayne.edu/theatre/ma-arts-administration.php
東蘭辛，密西根州 （East Lansing，Michigan）	密西根州立大學（Michigan State University）	藝術與文化管理以及博物館研究（Arts and Cultural Management and Museum Studies）	副修課程	此課程為學生提供有關文化及藝術團體的管理宣傳，以及藝術人文企業創業的理論及實務訓練平台。透過課業和體驗機會（如實習、自願服務及其他有關藝術和文化管理項目的批判分析及生產的課餘活動），學生能掌握宣傳、領導、預算及訊息通訊等技能		AAAE	http://acm.cal.msu.edu/
			文學碩士	該課程培訓藝術機構的領導人員，處理管理事務，宣導藝術和文化組織，或在藝術企業從事藝術產業的部分工作。學生可按其興趣，選修一項專業，從而有機會接觸更多有關藝術及文化管理的知識		AAAE	http://acm.cal.msu.edu/
弗林特，密西根州 （Flint, Michigan）	密西根大學弗林特分校弗林特校園（University of Michigan-Flint）	藝術行政（Arts Administration）	文學碩士	該專業旨在培養藝術活動組織、設施設計，以及管理的人才，着重培訓美術館財政管理、資金籌募和市場學等一系列工作的高階管理技能	畢業生可以在各類文化組織，例如文化中心、交響樂團、歌劇公司、合唱團、博物館、政府和私立藝術機構、社區藝術項目和藝術委員會等擔任領導職務		https://www.umflint.edu/graduateprograms/arts-administration-ma
卡拉馬祖，密西根州 （Kalamazoo, Michigan）	西密西根大學（Western Michigan University）	藝術管理（Arts Management）	文學學士	該專業為計劃日後攻讀戲劇類研究課程或申讀高級專業課程的本科生設置。靈活的課程設置為西密西根大學劇院方向的本科生構築了一個寬闊的劇院研究學術背景			https://wmich.edu/theatre/academics/arts

城市 （及州）	大學	課程	教育程度 （文憑／學位）	課程簡介 （宗旨、教學理念等）	職業前景 （職業預期和潛在僱主）	所屬協會	網址
伊普斯蘭提，密西根州（Ypsilanti, Michigan）	東密西根大學（Eastern Michigan University）	藝術與娛樂管理本科（Arts and Entertainment Management）；設管理學副修、創業副修與市場營銷副修	文學學士	該課程幫助學生發展管理視覺與表演藝術項目商業經營的創新與創業技巧。課程要求學生開展實踐項目，並在創意商業組織中實習。通過本課程，學生能夠提高藝術欣賞水準，以及商業實踐技能。課程開設會計、廣告、資料認知、公共關係處理、法律與公共政策、市場營銷、課程發展、籌款、創業，以及一系列的藝術、電影、音樂與戲劇的科目			https://catalog.emich.edu/preview_program.php?catoid=25&poid=11658
		藝術管理（Arts Management Program）	碩士學位、副修	東密西根大學的藝術管理課程成立於1985年，旨在幫助學生從事表演藝術和視覺藝術組織中的管理業務。該課程的招生重點是在藝術領域中已經積累豐富經驗，而且對藝術商業、管理、市場營銷、財務，以及社區都有一定瞭解的學生； 該課程涵蓋該校藝術與科學院和商學院的課程，教授學生行政和審美技巧，培養學生從事管理及領導工作，如創業家、行政人員、規劃者、宣導者或社區辦事員。課程訓練學生的研究方法包括：收集、整理並分析資料，並在不同情況運用所學解決疑難問題	不少畢業生從事以下職業： 藝術管理； 藝術提倡者； 社區組織者； 創意創業者； 活動策劃師； 市場營銷經理	AAAE	https://www.artsadministration.org/institutions/eastern_michigan_university/bs_ba_arts_management_program

城市 （及州）	大學	課程	教育程度 （文憑／學位）	課程簡介 （宗旨、教學理念等）	職業前景 （職業預期和潛在僱主）	所屬協會	網址
伊普斯蘭提，密西根州 （Ypsilanti, Michigan）	東密西根大學（Eastern Michigan University）	藝術管理（Arts Management Program）	文學士或理學士	此課程有助同學入職藝術文化組織、公共、私人機構，和非牟利部門。另外亦特別強調文化政策、勞動關係、人力資源管理、計劃、籌資戰略、會計和營銷等領域		AAAE	https://www.artsadministration.org/institutions/eastern_michigan_university/bs_ba_arts_management_program
明尼蘇達州 （Minnesota）	維諾州立大學（Winona State University）	藝術行政（Arts Administration）	文學學士 （副修）	該課程主要（但不限於）為表演和視覺藝術學生而設，旨在幫助學生成為藝術家、老師或藝術從業者，並為其日後在藝術組織的工作打好基礎，無論其角色是從業者、支持者還是領導者		AAAE	http://www.winona.edu/artsadmin/
德盧斯，明尼蘇達州 （Duluth, Minnesota）	明尼蘇達大學德盧斯分校（University of Minnesota Duluth）	文化創業（Cultural Entrepreneurship）	文學學士	該專業強調企業家成功路上文化的中心地位，採用通識教育慣用的培養模式，在大量的創意邏輯思考的訓練中結合商學院常見的量化分析和預測邏輯（預測邏輯指建立預測或估算模型）。創意邏輯是指自我反思、理解社會環境，以及複雜的決策過程，進而改變未來的能力		AAAE	http://www.d.umn.edu/external-affairs/homepage/13/culturalentrepreneur.html
明尼阿波利斯，明尼蘇達州 （Minneapolis, Minnesota）	奧格斯堡學院（Augsburg College）	藝術領航（Arts in Leadership）	文學碩士	這是一個跨專業課程，培養學生的交際、解難和批判性思考的能力，同時增強學生的自信和風險承擔能力。該課程的目標不僅是傳授領導技巧，更是培養合格的藝術界領導人。學生通過就讀該專業，得以提高就業和自我發展的能力			http://www.augsburg.edu/mal/

美國

城市 （及州）	大學	課程	教育程度 （文憑／學位）	課程簡介 （宗旨、教學理念等）	職業前景 （職業預期和潛在僱主）	所屬協會	網址
明尼阿波利斯，明尼蘇達州 （Minneapolis, Minnesota）	聖瑪麗 明尼蘇達大學 （Saint Mary's University of Minnesota）	藝術和文化管理（Arts and Cultural Management）	文學碩士	該課程成於 1995 年，培訓藝術與文化組織的領導人。課程專門研究非牟利文化界別，和文化組織與其所屬社區的關係；並注重學生應用領導、交際和管理技巧的能力。該課程揉合課堂練習與實際應用。非牟利組織的議題（如管治財務、組織性管理資金配置以及市場營銷）以外，課程亦探索有關社區建設的文化倡議和藝術教育。學生有機會在課堂上或田野調查中向活躍的藝術管理者學習。學習的成效包括三個方面：一、辨認及清楚說明藝術及文化產業的重點議題、現況和未來發展的能力；二、將組織及領導課程所教授的技能和學識融匯貫通，應用於實際管理的能力；三、在文化社區內建立專業資源網絡的能力。此處豐富的社區文化給學生提供了在藝術領域從事學術和就業的豐富可能性。畢業生能夠在不同文化組織中擔當策劃和領導職務	學生將有機會擔任執行主管、發展部門主管和公共關係主管的職務，並領導和發展藝術組織和機構； 學生將有機會在以下知名的藝術機構任職，例如：明尼阿波利斯演藝劇院（Guthrie Theatre）、明尼蘇達聖保羅藝術團（Minnesota Citizens for the Arts）、明尼蘇達管弦樂團（Minnesota Orchestra）、MacPhail 表演藝術中心（Mac-Phail Center for the Performing Arts）、芝加哥莎士比亞劇院（Chicago Shakespeare Theatre）		https://www.smumn.edu/academics/graduate/business-technology/programs/m.a.-in-arts-cultural-management

城市 （及州）	大學	課程	教育程度 （文憑／學位）	課程簡介 （宗旨、教學理念等）	職業前景 （職業預期和潛在僱主）	所屬協會	網址
明尼阿波利斯，明尼蘇達州 （Minneapolis, Minnesota）	明尼蘇達大學 （University of Minnesota Twin Cities）	藝術和文化領航專業研習碩士課程 （Master of Professional Studies in Arts and Cultural Leadership）	碩士學位	該課程的教育對象為藝術及文化界工作三年或以上，期待從工作及／或義務經驗中，展示自己領導技能的專業人士； 課程旨在推進學員藝術或文化組織的領導能力、文化提倡能力，社區創意、專業溝通、創意解難、籌資和預算、合作，以及社交能力。通過本課程的學習，學生獲取以下技能： 創造、管理，並維持藝術社區的人脈關係；構建相應視野和方法； 改善策略性企劃及溝通技巧，在複雜的環境中更有效地領導組織發展； 宣導藝術文化，加深人們對其認識，並結合相關經濟、政治、倫理、科技及社會環境，推動文化發展； 宣傳藝術發展的國際背景，強調其對環球經濟的影響； 欣賞並鼓勵創意產業的發展。課程幫助學生認識藝術和藝術家的社會功能； 該課程在 2017 年全美最佳藝術管理碩士課程排名中，名列第 26		AAAE	https://ccaps.umn.edu/arts-and-cultural-leadership-masters-degree
聖彼得，明尼蘇達州（St. Peter, Minnesota）	古斯塔夫阿道夫學院 （Gustavus Adolphus College）	藝術行政（Arts Administration）	副修課程	該課程訓練學生在藝術領域有效管理機構以及推廣文化項目的技能。副修課程致力於提升學生藝術管理的實踐工作能力。科目涉及藝術／藝術歷史、音樂、戲劇、舞蹈等領域	有志成為畫廊館長的學生可考慮選擇博物館研究科目。有志於藝術評論以及展覽策劃的學生可選擇通識或小説寫作科目		https://gustavus.edu/artsadmin/

美
國

城市 （及州）	大學	課程	教育程度 （文憑／學位）	課程簡介 （宗旨、教學理念等）	職業前景 （職業預期和潛在僱主）	所屬協會	網址
傑克遜， 密西西比州 （Jackson, Mississippi）	貝爾黑文 大學 （Belhaven University）	藝術行政（Arts Administration）	理學學士	該課程為學生提供在商業藝術領域發展必要的知識、技能，以及訓練。課程強調將商業概念運用於劇院、舞蹈，音樂以及視覺藝術	學深畢業後可成為藝術管理員、藝術代理、社區藝術工作者、劇院經理、藝術董事總經理、行政總監票務處處長、藝術家經理，以及藝術營銷經理		http://www.belhaven.edu/artsadministration/default.htm
聖·路易斯市 密蘇里州 （Saint Louis, Missouri）	韋伯斯特 大學 （Webster University）	藝術管理及領航（Arts Management and Leadership）	藝術碩士	該課程旨在為視覺及表演藝術機構培訓專業、創意，且具職業道德的領導者。課程教授工商管理的理論，及強調工商管理技巧在藝術上的應用。該課程目的是使畢業生獲得在專業藝術組織從事專門的行政工作的資質。課程招生條件為在藝術行業擔任領導和決策角色的專業人士。課程期望其畢業生能夠有效地建議或參與政策制定，改變藝術在社會上的角色		AAAE	http://www.webster.edu/art/academic-programs/mfa-arts-management-and-leadership.html
坎墩， 密蘇里州 （Canton, Missouri）	庫弗－斯托克頓學院（Culver Stockton College）	藝術管理（Arts Management）	工商管理學士	庫弗－斯托克頓學院是一所私立非牟利的四年住宿制文科學院，創建於1853年。該課程展現跨學科視角。課程聚焦於精緻藝術、商業，以及傳播、旨在幫助學生實現他們從事劇院公司經營、藝術館管理，或者成為政府智囊等的夢想			http://www.culver.edu/future-students/undergraduate/majors/major/arm/
哥倫比亞， 密蘇里州 （Columbia, Missouri）	斯蒂芬斯 學院 （Stephens College）	劇院管理（Theatre Management）	藝術學士	該課程讓學生通過師徒傳承的方式，向富有經驗的教員和專業人士，以一對一的方式，學習劇院管理。該課程從屬於創意及表演藝術學院，在普林斯頓大學評論中，名列全美劇院課程第6。學生可三年內完成課程。學習期內，學生在該校的專業麥克蘭堡劇場（Macklanburg Playhouse）票房和學生自主經營的倉庫劇院，大量參與劇院後台管理工作，獲得第一手的實踐經驗。此外，第二年的暑假，更會安排在校外劇院實習		AAAE	https://www.stephens.edu/academics/programs-of-study/sopa/theatre-management/

城市 （及州）	大學	課程	教育程度 （文憑／學位）	課程簡介 （宗旨、教學理念等）	職業前景 （職業預期和潛在僱主）	所屬協會	網址
聖查理斯， 密蘇里州 （Saint Charles, Missouri）	林登伍德 大學 （Lindenwood University）	藝術管理 （Arts Management）	文學碩士	藝術管理以及娛樂製作的文學碩士課程結合了藝術、娛樂產業、商業與管理知識，以及觀眾拓展和市場營銷方面的實踐經驗。這個項目要求學生完成實習，並且參加學徒制的實習計劃			http:// lindenwood. smartcatalogiq. com/en/2013- 2014/Grad- uate-Catalog/ School- of-Fine-and- Perfor-ming- Arts/Theatre- Department/ Arts- Management- MA
		藝術與休閒 管理（Arts and Entertainment Management）	文學學士	該課程涵蓋藝術、娛樂產業、商業管理、觀眾管理和市場營銷方面的知識。課程要求學生按計劃完成實習			http:// lindenwood. smartcatalogiq. com/en/2014- 2015/ Undergraduate- Catalog/ School-of- Fine-and- Performing- Arts/Arts-and- Entertainment- Management- Department/ Arts-and- Entertainment- Management- BA

美
國

城市 （及州）	大學	課程	教育程度 （文憑／學位）	課程簡介 （宗旨、教學理念等）	職業前景 （職業預期和潛在僱主）	所屬協會	網址
斯普林菲爾德，密蘇里州（Springfield, Missouri）	杜里大學（Drury University）	藝術管理（Arts Administration）	文學學士	此課程的特色是跨學科教育，重點放在藝術和藝術管理的議題，包括現場劇院管理、博物館、畫廊、節日、文化創業以及電視、電影和錄音行業。目的是培育學生在當今快速發展的藝術和娛樂業中獲得的重要管理技能。此外，該課程與藝術史、音樂、戲劇、英文等學系聯合辦學，讓學生參與當地機構的真實項目，通過現場實習，幫助他們為就業做好準備		AAAE	http://www.drury.edu/arts-administration
弗里蒙特，內布拉斯加州（Fremont, Nebraska）	米德蘭大學（Midland University）	藝術管理（Arts Management）	文學學士	該課程為有志從事商業藝術的學生而設，可幫助學生在主流的就業市場獲得相關的職位			https://www.midlandu.edu/major/degree/arts-management
蘇華德，內布拉斯加州（Seward, Nebraska）	協和大學內布拉斯加分校（Concordia University-Nebraska）	藝術行政（Arts Administration）	文學學士	該課程提供了大量藝術與業務結合的機會，幫助學生掌握會計、營銷、金融方面的商業基礎知識和實踐技能。此外，學生亦能獲得藝術管理的必備知識	畢業生有望成為藝術管理員，在劇院、博物館、音樂廳或舞蹈公司，從事藝術組織的日常業務。涉及的工作有營銷、活動預訂、財務和策略計劃等	CAAAE	http://www.cune.edu/academics/undergraduate/arts-administration/
郡切希爾，新罕布什爾州（Rindge,New Hampshire）	佛蘭克林皮爾斯大學（Franklin Pierce University）	藝術管理（Arts Management）	非學位課程	商業管理學位為學生提供了一系列的商業基礎和藝術專業訓練，包括藝術史、舞蹈、藝術、圖文傳播、大眾通訊和戲劇藝術。同時還提供了專業的藝術管理培訓，幫助畢業生進入相關的工作領域	近屆畢業生在藝術組織中工作，如劇院、表演藝術中心、博物館、畫廊、基金會、舞蹈公司、社區組織等		http://www.franklinpierce.edu/academics/ugrad/

城市 （及州）	大學	課程	教育程度 （文憑／學位）	課程簡介 （宗旨、教學理念等）	職業前景 （職業預期和潛在僱主）	所屬協會	網址
新澤西州 （New Jersey）	羅文大學 （Rowan University）	戲劇藝術行政 （Theatre Arts Administration）	文學碩士	該課程教授商科、市場學及行政技巧，讓學生認識非牟利藝術組織的架構、目的和法律要求，並涉足非牟利法、董事會架構及章程、稅務及會計要求等；認識與當今美國藝術行政相關的哲學、政治、政策議題；掌握為組織創立願景的過程，包括確立使命、策略性規劃、董事會拓展；認識成功藝術組織運作的管理技能； 另有財務管理，包括項目管理、財務證明及記帳、編制預算、財務報告、年度報告；掌握籌款各個層面的技能，如資助研究、資助申請書及預算編寫、資助報告、個人籌款、企業籌款、州立／本地／聯邦政府資助； 學生亦會認識到外交關係及觀眾拓展，包括受眾行為及研究、受眾培養、品牌推廣、社區外展及合作製作；掌握藝術營銷技能，包括當代市場學理論，前瞻性及實際議題如傳媒關係、網上營銷、印刷市場學、廣告、品牌化及資訊傳遞、企劃；瞭解巡遊、教育外展，及其他促進收入的活動的目的。學生能夠為指定藝術組織創作三年制的企劃書	學生成立個人表演藝術組織，或在地區／國立藝術場地或機構從事藝術行政工作	AAAE	https://www.petersons.com/online-schools/rowan-university-theatre-arts-administration-200199515.aspx

美
國

城市 （及州）	大學	課程	教育程度 （文憑／學位）	課程簡介 （宗旨、教學理念等）	職業前景 （職業預期和潛在僱主）	所屬協會	網址
蒙克萊， 新澤西州 （Montclair, New Jersey）	蒙特克雷爾 州立大學 （藝術學院） （Montclair State University, School of the Arts）	博物館管理 （Museum Management）	藝術碩士	此課程注重體驗性教學和專業實踐，為學生未來擔任各種博物館工作做準備。課程展示藝術歷史、考古學、人類學、科學和自然史的博物館，以及兒童博物館、拍賣行、歷史社團和其他類型的文化機構。該計劃旨在為不同職業階段的人士提供培訓服務，從而滿足文化組織工作人員和初學者的需求。學生有機會學習並實踐法律責任，收藏、管理和展示技術，以及經營一系列機構，包括博物館、畫廊和歷史遺跡陳列館。此外，學生也能對這些機構的倫理和政治態度作出批判性的思考			https://www. montclair. edu/arts/art- and-design/ academic- programs/ graduate- programs/ museum- management- ma/
		戲劇藝術管理 （MA in Theatre Arts Management）	文學碩士	該專業以實踐為主，幫助學生開展或拓展在藝術中心、文化機構、藝術團體的職業生涯。學生將有機會通過實踐和課堂教學，學習藝術組織管理基礎知識和技能，包括各種娛樂法律，以及娛樂業募款、融資、創業和營銷方面的技能。此課程為戲劇與舞蹈系、商學院、政法系之間的合作的課程之一			https://www. montclair.edu/ catalog/view_ requirements. php?Curricu- lumID=1849
大西洋郡， 新澤西州 （Atlantic County, New Jersey）	斯托克頓 大學 （Stockton University）	舞蹈和藝術 行政， 劇院行政 （Dance / Arts Administration, Theatre / Administra- tion）	本科課程	表演藝術教育項目為學生提供一個全面的藝術領域的課程，例如，舞蹈、音樂、戲劇。課程通常要求較高程度的參與，並期待學生們能夠表現出對表演、展覽理論知識的理解			https:// stockton. edu/arts- humanities/ performing- arts.html

城市 （及州）	大學	課程	教育程度 （文憑／學位）	課程簡介 （宗旨、教學理念等）	職業前景 （職業預期和潛在僱主）	所屬協會	網址
勞倫斯維爾， 新澤西州 （Lawrenceville, New Jersey）	萊德大學 （Rider University）	藝術管理（Arts Administration）	文學學士	此課程將藝術與商業結合，並平衡理論與實踐，幫助學生瞭解基本假設和理論，並學會應用。另外，此大學的承諾在藝術管理資源中心得到認證；該課程具有較高的專業教學品質，並已建立社區網絡		AAAE	http://www.rider.edu/academics/colleges-schools/westminster-college-of-the-arts/school-of-fine-performing-arts/under-graduate-programs/arts-administration
莫里斯， 新澤西州 （Madison, New Jersey）	德魯大學 （Drew University）	藝術行政與博物館學 （Arts Administration and Museology）	副修課程	該課程教授藝術組織和博物館的運作方式，包括它們如何爭取生存機會、迎接挑戰，以及改變世界。課程基於多元學科，不僅是藝術，亦涉及商業、心理學、社會學、宗教、歷史和政治科學。學生可選擇修讀表演藝術管理或者視覺藝術管理和博物館研究			http://www.drew.edu/academics/undergraduate-studies/majors-and-minors/arts-administration-and-museology/
費爾里·狄金生， 新澤西州 （Teaneck, Madison, New Jersey）	費爾里·狄金生大學 （Fairleigh Dickinson University）	藝術管理 （Arts Management）	文學學士	該課程為本科學生提供畫廊、博物館，和公司收藏領域的背景知識和學科基礎訓練			http://view2.fdu.edu/academics/university-college/school-of-art-and-media-studies/art-program/art-program-degree-requirements/b-a-in-art-with-arts-management-concentration/

美國

城市 （及州）	大學	課程	教育程度 （文憑／學位）	課程簡介 （宗旨、教學理念等）	職業前景 （職業預期和潛在僱主）	所屬協會	網址
阿爾伯克爾基， 新墨西哥州 （Albuquerque, New Mexico）	新墨西哥 大學 （University of New Mexico）	藝術管理 （Arts Management）	副修課程	該專業設計設靈活，可以為不同主修專業的同學拓展職業管道。商業、交際、創意寫作、藝術教育等主修專業的學生都可以填報此項副修	營銷工作為主		http://directory. unm.edu/ departments/ department_ phone_list. php?dept= 10473
阿爾弗雷德， 紐約州 （Alfred, New York）	阿爾弗雷德 大學（Alfred University）	藝術管理 （Arts Management）	副修課程	藝術管理副修是商業藝術以及藝術組織管理的跨學科嘗試。學生有機會學習和探索理論內容與實踐技能，聘請具有社區藝術組織和非牟利藝術組織管理經驗的藝術管理專業人士教授視覺藝術、表演藝術和文學			https:// business.alfred. edu/academics/ minors/arts- mgmt.cfm
安默斯特， 紐約州 （Amherst, New York）	德門學院 （Daemen College）	藝術行政（Arts Administration）	理學碩士	該課程是結合視覺藝術和表演藝術訓練的大學課程。尤其適合希望磨練特定技能並成為藝術家或相關專業團隊成員的學生。該專業也面向有興趣在非牟利文化社區內從事行政工作或擔任領導職務的學生。該專業的特點在於結合了商業基礎課程與非牟利機構的實踐課程	畢業生可在非牟利文化組織，如博物館、畫廊、劇院、舞蹈公司、交響樂等地工作		http://www. daemen.edu/ academics/ areas-study/ visual-and- performing- arts/arts- administration- bs
哈得遜河畔 安嫩代爾， 紐約州 （Annandale- on-Hudson, NewYork）	巴德學院 （Bard College）	策展研究 （Curatorial Studies）	文學碩士	該專業的願景是培養一批具有創造力的文化界領軍人物，他們能有策略地推動創意表現、建立創意社區，同時在一個日益被傳媒主導的世界中，改變商業化的思維和視覺溝通的方式	大部分畢業生選擇從事策展或者相關領域的工作		http://www. bard.edu/ccs/

城市 （及州）	大學	課程	教育程度 （文憑／學位）	課程簡介 （宗旨、教學理念等）	職業前景 （職業預期和潛在僱主）	所屬協會	網址
水牛城， 紐約州 （Buffalo, New York）	紐約州立 大學水牛城 分校 （University at Buffalo - Suny）	藝術管理 （Arts Management）	碩士學位	該課程為期兩年，內容綜合，提倡體驗式教學，幫助學生構建他們的職業未來。課程傳授藝術管理基本的技巧，並構建藝術和文化視野。課程的目標是通過活動組織、文化生產和發展，幫助學生形成一個關於藝術和社會關係的思維模式。課程從創作到賞析，探討藝術管理，並讓有不同學歷和專業背景的學生參與。課程設有法律、倡議、管理學和文化政策等重點科目，揉合理論和實踐，為學生備戰未來藝術管理業的挑戰	畢業生可就職於劇場、博物館、歌劇院及其他藝術機構的執行總監，包括表演或視覺藝術機構、非牟利藝術公司、開發／籌款辦公室、星探、宣導人員； 近屆畢業生在以下機構工作：美國藝術協會、甘迺迪中心戴弗斯藝術管理學院、三藩市亞洲藝術博物館、西雅圖歌劇院等	AAAE	http://www.buffalo.edu/cas/arts_management.html
曼克頓， 紐約州 （Manhattan, New York）	瑪麗山曼克頓學院 （Marymount Manhattan College）	藝術管理 （Arts Management）	副修課程	該課程涵蓋了文化機構管理的理論和實踐技能。這些技能在市場營銷、資助，以及項目管理方面有着重要的作用。該副修課程是對主修課程的補充，包括舞蹈、表演、戲劇等，課程同時教授學科知識以及必須的專業技能，為學生就業創造更多機會			http://www.mmm.edu/departments/theatre-arts/minors/arts-management.php
		媒體與藝術管理（Media and Arts Management）	文學學士	該專業旨在發展學生藝術管理的技巧，以協助他們進入紐約藝術界中層藝術管理層。學生有機會學習表演、會晤公司經理，並獲得公司的實習機會； 實習組織規模不等，從小型的實驗性劇團，到久負盛譽的百老匯劇院皆有涉獵。實習任務大都具挑戰性。通過本課程的學習，學生能夠建立堅實的藝術商業與媒體管理的專業基礎			https://www.mmm.edu/departments/business/concentration-media-and-arts-management.php

美國

城市 （及州）	大學	課程	教育程度 （文憑／學位）	課程簡介 （宗旨、教學理念等）	職業前景 （職業預期和潛在僱主）	所屬協會	網址
紐約市／普萊森特維爾，紐約州（New York City / Pleasantville, New York）	佩斯大學（Pace University）	藝術與娛樂管理（Arts and Entertainment Management）	工商管理學士	藝術與娛樂管理課程幫助學生分析以及實踐作為管理者的所需要的條件，例如，科技、經濟挑戰、活動等。此外，該課程提倡學習文化、法律事務，以及國內國外動態	當代藝術展策，特別是在現代複合型社會和文化環境中的藝術機構；近屆畢業生就職的文化組織包括劇院公司、博物館、舞蹈公司、藝術畫廊、和電視節目製作公司等		http://www.pace.edu/lubin/bba-management-arts-and-entertainment-management
			副修課程	該課程為對於藝術和娛樂產業有興趣的學生開設，但對其他專業的學生全部開放。同時它特別適合於來自表演藝術，但希望在商業藝術以及藝術管理方面有所發展的學生			https://www.pace.edu/lubin/content/arts-and-entertainment-management-minor
老布魯克維爾，紐約州（Old Brookville, New York）	長島大學（Long Island University）	藝術管理（Arts Management Program）	菁英藝術學士學位	此課程旨在改善學生菁英藝術的欣賞及管理能力，同時鞏固他們的商業知識。學生可以在視覺藝術、電影、音樂劇或舞蹈中選讀一個專修。每個藝術領域包括歷史、理論課程以及應用工作		AAAE	http://www.liu.edu/CWPost/Academics/School-of-Performing-Arts/Theatre-Dance-Arts-Management/BFA-Arts-Management
羅切斯特，紐約州（Rochester, New York）	羅切斯特大學（University of Rochester）	藝術領航（Arts Leadership）	副修、專業文憑	本科和研究生階段的藝術管理副修課程旨在提升學生在新興藝術管理領域內的專業水準。此課程幫助學生瞭解藝術家和藝術機構對經濟的貢獻，尤其是推動當地乃至國家經濟的作用			https://www.rochester.edu/College/rccl/leadership/programs/index.html

城市 （及州）	大學	課程	教育程度 （文憑／學位）	課程簡介 （宗旨、教學理念等）	職業前景 （職業預期和潛在僱主）	所屬協會	網址
紐約，紐約州 （New York）	紐約市立 大學柏魯克 分校（Baruch College - City University of New York）	藝術行政（Arts Administration）	文學碩士	該專業是一個為表演藝術家、教育家，準備的領袖培訓課程。旨在為合作伙伴、博物館、劇院、畫廊，以及市政音樂廳培養領導者，並為學生開拓各種公共或私營，以及非牟利藝術組織工作的機會			http://www.baruch.cuny.edu/wsas/academics/ma-arts-administration/
		表演藝術管理 （Performing Arts Management）	藝術碩士	該課程歷史悠久，在美國久負盛名。課程的教育對象為有志於表演藝術管理事業發展的人士。課程由行內領軍人物教授，提供四個學期的工作實習，以及三至四個不同專修，商業或非牟利組織的培訓計劃； 該課程的目標為： 擴闊學生對表演藝術的認知，使他們掌握商業理論及技術，並應用到表演藝術上，協助他們透過校外實習和專業實習，獲得不同的工作經驗； 學生亦會獲得實習的管道，在專業藝術組織中擔任專門行政職務，或在行業中擔任領導性的管理職務	最近數屆畢業生在以下組織工作： 迪士尼劇場； 布魯克林音樂學院； Dunch 藝術公司； 大都會歌劇院； New Georges 表演藝術組織； 薩拉托加國際劇場機構公司； 紐約公共劇院	AAAE	http://depthome.brooklyn.cuny.edu/theater/perf_arts_mgmt_main.html
	哥倫比亞 大學－ 教育學院 （Columbia University - Teachers College）	藝術行政（Arts Administration）	文學碩士	該課程培訓新一代藝術領袖近 40 年，享有盛譽，其教育目標如下： 培訓年青領袖； 提高藝術行政的標準至新層次的社會責任； 拓展藝術教育者的視野，促進他們與藝術社區的交流； 為藝術教育者提供新的管理和宣導工具； 加強藝術宣導角色； 為有志於藝術行政、藝術教育、文化場地管理，或三者兼顧的學生，提供理論和實踐的裝備	該課程畢業生於全球不同藝術組織工作，包括歌劇院及舞蹈公司、拍賣行、宣導組織、政府部門、社區藝術組織、畫廊、博物館就職。他們從事籌款／開發工作或市場營銷，亦有人擔當教育、規劃、行政或營運角色	AAAE	http://www.tc.columbia.edu/arts-and-humanities/arts-administration/

美
國

城市 （及州）	大學	課程	教育程度 （文憑／學位）	課程簡介 （宗旨、教學理念等）	職業前景 （職業預期和潛在僱主）	所屬協會	網址
紐約，紐約州 （New York）	紐約時裝 技術學院 （Fashion Institute of Technology）	藝術歷史和 博物館專業 （Arts History and Museum Professions）	理學學士	該專業培養學生在收藏品管理、公共關係、教育、遊客服務、特殊項目和策展的能力。學生有機會進入博物館或其他藝術機構工作。該課程 2017 年在全美最佳藝術管理碩士課程排名中，名列第 16			https://www. fitnyc.edu/art- history/
	伊薩卡學院 （Ithaca College）	戲劇藝術管理 （Theatre Arts Management）	理學學士	該課程將熱愛藝術之情與商業頭腦相結合，探索戲劇藝術管理的每一個方面，包括表演、導演、商業和國際交流中的劇院歷史。紐約州立大學弗雷多尼亞學院在表演、導演、設計、戲劇歷史、商業和溝通方面的教學頗有建樹。課程教授籌資的方法、文化生產、市場營銷和管理，並從第一天起幫助學生獲得在市場營銷、贊助、票務、宣傳、前台服務、預算等方面的實踐經驗、技能和自信。畢業生具備管理員工、電子顧客管理系統，以及撰寫銷售和營銷報告的能力	畢業生可投身公司管理、場地管理、旅遊管理、戲劇廣告和市場營銷以及藝術家管理； 近屆畢業生在曼克頓劇院俱樂部和拉霍亞劇場等機構工作	AAAE	http://www. ithaca.edu/hs/ depts/theatre/ programs/tam/
	萊莫恩學院 （LeMoyne College）	藝術行政（Arts Administration）	副修課程	該課程研究並應用藝術環境的管理概念。修讀這一跨學科課程，學生可掌握市場與融資相關知識，例如如何與導演合作、如何解釋財務報告，並且獲得創意產業管理的知識。此外，某些課程會採用混合的、線上的或者精讀的方式教授，將理論知識應用於文化組織及其合作伙伴的引導諮詢項目中，拓展國際視野	學生可選擇在非牟利藝術機構工作，或加入與藝術相關的商業組織，成為藝術品經營商等	AAAE	http://www. lemoyne. edu/Learn/ Colleges- Schools- Centers/ College-of- Arts-Sciences/ Minors- Minors/Arts- Administration

城市 （及州）	大學	課程	教育程度 （文憑／學位）	課程簡介 （宗旨、教學理念等）	職業前景 （職業預期和潛在僱主）	所屬協會	網址
紐約，紐約州 （New York）	萊莫恩學院 （LeMoyne College）	藝術行政（Arts Administration）	理學碩士、本科證書	該課程強調「全面發展」，應用管理學概念於藝術領域；透過跨學科教學，教授學生市場營銷及籌款方法，學生學習如何與董事會合作，理解如何解釋財務文件，以及就管理創意勞動力發展獨到觀點	該課程畢業生可到非牟利藝術組織工作，參與與藝術相關的非牟利商業活動，並成為藝術企業家，也可從事其他相關職業	AAAE	https://www.lemoyne.edu/Academics/Colleges-Schools-Centers/College-of-Arts-Sciences/Majors-Minors/Arts-Administration
	紐約理工學院（New York Institute of Technology）	藝術及娛樂產業領航（Leadership in the Arts and Entertainment Industries）	文學碩士	該課程打磨學生的領導才能和行業知識，並培養美學敏銳度及商業觸覺。課程與倪德倫環球娛樂公司（Nederlander Worldwide Entertainment）合作，綜合理論學習與實踐經驗，包括與行業專業人士交流、實地工作、專人化的實習及期末研討會。 該課程將商業基本原則應用於演出機構的管理： 分析行業領域的經濟走勢和商業問題，為機構制定策略，確保其在不同的文化環境下取得成功； 培養核心文化能力，讓學生成為有效的文化領導者，足以應對不同行政層級的地域性挑戰； 基於紐約市藝術組織和案例，課程變通地將經驗推廣到藝術組織； 利用最佳的實踐和最新的科技去設計和管理組織，並且強化其決策過程		AAAE	https://www.artsadministration.org/institutions/new_york_institute_of_technology/leadership_in_the_arts_and_entertainment_industries

美國

城市 （及州）	大學	課程	教育程度 （文憑/學位）	課程簡介 （宗旨、教學理念等）	職業前景 （職業預期和潛在僱主）	所屬協會	網址
紐約，紐約州 （New York）	紐約大學 斯坦哈特 文化教育與 人類發展學院 （New York University - Birmingham School of Culture, Education and Human Development）	表演藝術行政 （Performing Arts Administra- tion）	文學碩士	該課程提供與商科、管理、藝術有關的跨學科課堂、訓練、師友計劃和實習，旨在培訓學生成為國內外藝術組織的領袖。課程特色如下： 在表演藝術組織管理中，應用商科與管理學的基礎理論，包括市場學、法律、觀眾拓展、籌款、董事會開發及關係、經濟學、統計學等； 將管理學理論應用於藝術組織管理，包括：經濟學、統計學、市場學、會計學、財政、企劃、法律、文化政策、課程及實習中的公益發展等； 辨識並評估國際議題在不同地方的意義與表現，例如文化政策、公共資助、贊助、營銷等		AAAE； ENCATC	http:// steinhardt.nyu. edu/music/ artsadmin/ masters
		視覺藝術行政 （Visual Arts Administra- tion）	文學碩士	成立於 1971 年，紐約大學視覺藝術行政碩士課程是美國第一個專門聚焦於視覺藝術管理的專業。該課程從完整藝術生態入手，展示藝術和藝術組織運作的傳統與另類的藝術環境，探討藝術家在社會中的角色、藝術作品創作和記錄的過程和藝術組織作品的管理流程，凸顯藝術在城市環境中日趨重要的角色。課程亦評估視覺藝術對經濟的影響。傳統藝術管理課程只講授非牟利藝術組織，但在該課程中，牟利藝術組織與非牟利藝術組織並重。課程利用其位於紐約的卓越地理條件，同各種藝術組織和專業文化機構建立合作關係，採用案例研究、焦點討論、田野調查，以及畢業生的人際網絡，讓學生在學習階段便可與業界建立廣泛的聯繫	不少畢業生在重要藝術機構擔任領導職務	AAAE	http:// steinhardt.nyu. edu/art/admin/

城市 （及州）	大學	課程	教育程度 （文憑／學位）	課程簡介 （宗旨、教學理念等）	職業前景 （職業預期和潛在僱主）	所屬協會	網址
紐約，紐約州 （New York）	俄亥俄 衛斯里昂大學 （Ohio Wesleyan University）	紐約藝術課程 （New York Arts Program）	文學學士	該課程訓練學生將商業溝通技巧、創意和對藝術的熱誠帶入視覺藝術、表演、文學，媒體管理，以及文化和藝術服務機構的行政工作中	畢業生可在如下機構工作，包括：藝術中心、劇院、舞蹈公司、博物館、電影製作、創意機構和出版社等。工作任務涉及籌集資金、通訊、營銷或策略規劃	AAAE	http:// nyartsprogram. org/
	帕森設計學院 （Parsons School of Design）	設計的歷史 和策展研究 （History of Design and Curatorial Studies）	文學碩士	該課程是帕森藝術設計歷史與理論學院的一部分，和古柏惠特博物館（Cooper Hewitt，美國唯一一家以當代設計歷史為主題的博物館）、庫柏休伊特設計博物館（Smithsonian Design Museum）合作，採用一種「聚焦對象、實踐為本」的訓練方法，講授文藝復興以來歐洲和美國的裝飾藝術和設計。課程安排學生直接和古柏惠特博物館的文物保護人員、館長、教育者，以及設計師合作，獲得第一手的實踐經驗	學生畢業後可以有機會加入世界知名的非牟利、商業、文化和學術機構。畢業生作為專業人才，可在拍賣機構擔任管理職務。此外，也可以進入新聞、諮詢和電子商務行業，以及教學機構工作；亦可申讀更高層次的學術研究課程		https://www. newschool.edu/ parsons/ma- history-design- curatorial- studies/
	普瑞特藝術學院（Pratt Institute）	藝術和文化 管理（Arts and Cultural Management）	專業性研 究碩士 （M.P.S.）	該專業的宗旨是培養能夠策略地引領組織發展、推動創新表達、建設創新社區的領導者，迎接一個媒體時代的到來。該課程在 2017 年全美最佳藝術管理碩士課程排名中，名列第 10			https://www. pratt.edu/ academics/ school-of- art/graduate- school-of-art/ arts-cultural- management/ arts-and- cultural- management- mps/

美
國

城市 （及州）	大學	課程	教育程度 （文憑／學位）	課程簡介 （宗旨、教學理念等）	職業前景 （職業預期和潛在僱主）	所屬協會	網址
紐約，紐約州 （New York）	紐約州立大學，帕切斯學院（Purchase College, State University of New York）	藝術管理（Arts Management）	文學學士／副修課程	學生修讀表演和視覺藝術史、視覺理論和實踐課程，探索影響藝術家和藝術實體的慢性和現實因素。另外，該課程授予學生藝術管理相關的知識、技能、經驗和信心，以幫助他們投身於全球數十億美元的藝術、娛樂和創意產業。學生亦可繼續修讀相關課程，謀求更高學歷； 該課程在 2017 年全美最佳藝術管理碩士課程排名中，名列第 43	不少畢業生投身創意產業不同的領域。近屆畢業生多就職於舞蹈和戲劇公司	AAAE	https://www.purchase.edu/academics/arts-management/
	紐約州立大學，斯吉德莫爾學院（Skidmore College）	藝術行政（Arts Administration）	文學學士／副修課程	該課程旨在幫助學生瞭解藝術管理人／執行機構在音樂、舞蹈、戲劇和視覺藝術等非牟利藝術領域發揮的作用。學生也可研究其他類型的藝術組織，包括商業企業等		AAAE	https://www.skidmore.edu/arts_administration/
	紐約州立大學，弗雷多尼亞學院（College at Fredonia State University of New York）	藝術行政（Arts Administration）	文學學士	該課程目前正在接受評估，暫時不招收學生	該課程幫助同學在交響樂團藝術中心、博物館，以及歌劇院和舞蹈公司等文化組織發展職業生涯。通過課堂學習和校內外課外實踐的結合，學生能夠勝任營銷籌資、綜合藝術管理等工作	AAAE	http://home.fredonia.edu/artsadmin/major
	紐約州立大學，布魯克波特學院（The College at Brockport, New York State University），下設藝術研究的精緻藝術碩士和公共管理碩士	藝術行政（Arts Administration）	研究生文憑	該課程由視覺研究系和公共管理系聯合辦學。課程旨在培養藝術機構的領袖，乃為有志於藝術道路的學生而設。課程展現藝術組織管理的背景，幫助學生在公共服務領域中發展。不同背景的學生皆可修讀該課程			https://www.brockport.edu/academics/catalogs/2017/programs/arts_admin_cert.html?pgm=public_administra-tion_art_admin_certificate.html

城市 （及州）	大學	課程	教育程度 （文憑／學位）	課程簡介 （宗旨、教學理念等）	職業前景 （職業預期和潛在僱主）	所屬協會	網址
紐約，紐約州 （New York）	新學院（The New School）	藝術管理和創業碩士課程（表演藝術）（MA Arts Management and Entrepreneurship（Performing Arts））	碩士學位	該課程是較早成立的，向有志成為藝術界領袖的學生傳授關鍵技能的研究生課程。學校所在地：紐約，為世界級表演藝術家的聚集地，藝人薈萃，星光璀璨。課程招生對象為剛剛完成表演藝術本科學生，以及表演藝術從業者。課程為這些學員專門設計，旨在幫助樂師、指揮家、導演和劇作家發展其演藝技能，同時提高經營管理能力，脫穎而出，成立自己的藝術公司； 該課程在 2017 年全美最佳藝術管理課程排名中，位列第 1		AAAE	https://www.newschool.edu/performing-arts/ma-arts-management/
		博物館和策展研究（Museum and Curatorial Studies）	副修課程	博物館和策展的副修課程向學生介紹博物館與策展的聯繫、文物保護理論，以及人們所關注的其他議題。該課程還探索媒體和博物館策展的方法，以及如何發展和應用學術技能，以輔助文化政策的制定		AAAE	https://www.newschool.edu/public-engagement/bachelors-program-museum-curatorial-studies-minor/
	瓦格納學院（Wagner College）	藝術行政（Arts Administration）	理學學士	基於表演和／或視覺藝術的實踐，以及對商業管理的認識，此課程展示藝術組織領導／管理職位所涉及的任務，以及需要的技能。該課程最適合高度積極自主、有志成才的學生		AAAE	http://wagner.edu/theatre/academic-programs/arts-admin/

美國

城市 （及州）	大學	課程	教育程度 （文憑／學位）	課程簡介 （宗旨、教學理念等）	職業前景 （職業預期和潛在僱主）	所屬協會	網址
錫拉丘茲， 紐約州 （Syracuse, New York）	萊莫恩學院 （Le Moyne College）	藝術行政（Arts Administration）	文學碩士 （MA）	該課程聚焦於藝術環境中的管理概念，教授市場營銷、籌資、建立合作，以及財務文件解讀的技能。學生能夠完成諮詢實務項目，並學會在藝術和文化產業之間，構築橋樑。課程的宗旨是幫助學生將他們的創意與激情轉化成事業		AAAE	https://www. lemoyne. edu/Learn/ Graduate- Professional- Programs/ Arts-Administr ation?gclid=Cj 0KCQjwnfLVB RCxARIsAPvl8 2FJsib4zZKOrA SkgDOQygNeJ JTSAb6N5baeg If3vDzxcJI5IFw 01WEaAojZEA Lw_wcB
			本科副修 證書 （Minor）	該課程聯同視覺與表演藝術系、電影與傳媒系，以及商學院合作，是一個全新的跨學科藝術行政副修。課程旨在培訓學生，支持藝術家的工作：例如建立藝術管理的框架、獲取資源、處理經營事務，並且滿足藝術家的其他工作需要，以支援他們創作出優秀的藝術作品。通過完成本課程的功課，並參與實踐獲取經驗，學生有望成為能為當今藝術管理界的棟樑之才	今天的藝術管理領域正在急速發展，實習或就業機會良多。畢業生可在非牟利藝術組織工作，加入相關藝術的商業組織，成為藝術創業者，或選擇其他的職業路徑。本課程的學生定期與教員會面，共同探索如何從校園的學習環境，過渡到真實的職業環境	AAAE	https://www. lemoyne.edu/ Academics/ Colleges- Schools- Centers/ College-of- Arts-Sciences/ Majors- Minors/Arts- Administration

城市 （及州）	大學	課程	教育程度 （文憑／學位）	課程簡介 （宗旨、教學理念等）	職業前景 （職業預期和潛在僱主）	所屬協會	網址
雪城，紐約州 （Syracuse, New York）	雪城大學 （Syracuse University）	藝術領航碩士課程 （MA in Arts Leadership）	碩士學位	課程圍繞藝術領導力、非牟利藝術組織的管理、法律、技術等方面展開。該課程為期 15 個月，培養表演藝術學生的創意和領導才能。課程的定位介於藝術行政和社會創業之間，採用跨學科密集式課堂教學、師導計劃、單個或多個專業藝術領袖的指導、工作實習和沉浸式的修讀方式，加強學生在知識型經濟體下的競爭力。該課程在 2017 年全美最佳藝術管理碩士課程排名中，名列第 7	該課程畢業生在以下機構工作： 現場及表演藝術：正統話劇及音樂劇場、交響樂團及室內管弦樂團、歌劇及舞蹈公司、演唱會製作； 視覺藝術管理、博物館、畫廊、另類視覺藝術佈置； 音樂及娛樂業：錄製、發佈、藝術家管理及預約（包括文學、影視、模特、體育）； 活動策劃；演唱會宣傳、新媒體、設施管理、推銷； 相關專業：保健服務；學術及大學教育；宗教、社會服務；公民、社會及博愛組織；基金會；政府；外交部；地產；建築及城市規劃；旅遊業	AAAE	http://janklow. syr.edu/ curriculum/ Courses.html
		藝術領航進修證書 （CAS in Arts Leadership）	證書	該 CAS 課程為 15 學分／小時的研究生證書課程，為正在攻讀研究生學位課程的學生或有經驗的從業者而設。課程教授學生如何發展更多職業技巧，補足其研究生學位課程內容的缺陷，或幫助目前就職於視覺及表演藝術的牟利或非牟利藝術組織者，提高其專業水準。該課程旨在培訓學生從業於以下藝術行業：現場及表演藝術、媒體管理、音樂及娛樂行業	畢業生就職的相關行業有：文化外交、城市規劃、公共行政或文化旅遊業	AAAE	http://janklow. syr.edu/ curriculum/ CAS.html

美國

城市 （及州）	大學	課程	教育程度 （文憑／學位）	課程簡介 （宗旨、教學理念等）	職業前景 （職業預期和潛在僱主）	所屬協會	網址
布尼， 北卡羅來納州 （Boone, North Carolina）	阿巴拉契亞州立大學 （Appalachian State University）	藝術與視覺文化—藝術管理 （Art and Visual Culture - Art Management）	文學學士	阿巴拉契亞州立大學是北卡羅來納州大學系統中為數不多、提供藝術管理本科教育課程的大學之一，該課程設有工作室藝術研究、藝術歷史，以及非牟利藝術組織管理等科目。通過該課程學習，學生能夠理解藝術、文化生產，以及在歷史和當代環境中的視覺藝術。課程裝備學生從事博物館、畫廊等文化機構的管理工作。學生還將通過策展、實習等實踐活動積累專業經驗。該課程在 2017 年全美最佳藝術管理碩士課程排名中，名列 45	畢業生可在以下機構就職：博物館、畫廊、藝術組織以及文化機構； 近屆畢業生的部分僱主包括： 惠特尼博物館； 希爾霍恩博物館和雕塑花園； 華盛頓麥考爾中心； 博爾德博物館當代藝術； NC 雷諾達之家美國博物館		http://www.appstate.edu/academics/majors/id/art-management
夏洛特， 北卡羅來納州 （Charlotte, North Carolina）	夏洛特皇后大學（Queens University of Charlotte）	藝術領航與行政（Arts Leadership and Administration）	文學學士	該課程圍繞藝術和商業展開，培養學生的領導能力，尤其是商業領航，以及融入社區的能力。透過結合大學的人文藝術學科優勢，該課程旨在幫助學生實現在他們心中的職業夢想，體現社會價值。課程鼓勵學生同時修讀藝術史、工作室藝術、音樂、電影等，以取得本課程與創意寫作方面的雙學位	該課程的畢業生就職於國家以及國際級別的藝術機構		http://www.queens.edu/Academics-and-Schools/Schools-and-Colleges/College-of-Arts-and-Sciences/Academic-Departments/Art-Department/Degrees-and-Programs/BA-Arts-Leadership-and-Administration.html

城市 （及州）	大學	課程	教育程度 （文憑／學位）	課程簡介 （宗旨、教學理念等）	職業前景 （職業預期和潛在僱主）	所屬協會	網址
德罕， 北卡羅來納州 （Durham, North Carolina）	杜克大學 （Duke University）	藝術管理與文化政策 （Arts Management and Cultural Policy）	證書課程	藝術管理與文化政策政策課程，旨在激發藝術在社會發展中的作用，發展批判性思維，並傳授文化組織不同的戰略方法。學生審視文化機構在當今社會的演化歷程，及其所面對的法律、財務、政治、管理、社會挑戰，以及機遇。學生從跨學科的視角，去反思文化領袖的角色、地位，以及所面對的哲學和實踐性的議題			https://registrar.duke.edu/sites/default/files/unmanaged/bulletins/undergraduate/2007-08/ugbhtml/ugbhtml-12-010.html
	北卡羅來納中央大學 （North Carolina Central University）	劇院管理與行政（Theatre Management and Administration）	文學學位	該課程為劇院管理專業的學生提供多元有效的培訓。主修課程設有表演、科技劇院、交流、劇院管理，以及大眾劇院等科目。此外，本系是北卡羅來納州唯一一個專門針對劇院的學位課程	畢業生多選擇擔任以下職務： 藝術管理員； 董事； 裝置設計師； 劇院、電影和電視技術員； 作家／評論家／記者		http://www.nccu.edu/academics/sc/artsandsciences/theatredrama/index.cfm
埃倫， 北卡羅來納州 （Elon, North Carolina）	依隆大學 （Elon University）	藝術行政（Arts Administration）	文學學士	該跨學科課程將管理、法律，和營銷管理／業務部分結合，同時配以學生自選藝術課程（藝術，藝術史，音樂或表演藝術等）。學生通過課堂學習和實習，為進入專業藝術領域，做好準備。畢業生能夠運用自己的專業知識，為公眾帶來藝術活動。課程招生對象為對藝術管理有興趣的人士。課程建立強大的跨學科聯繫，並提供實習，培養學生成為全球公民	畢業生在廣泛的藝術領域開展事業。不少畢業生在馬里蘭州的中央舞台劇院、維吉尼亞州等文化組織工作，從事文化遺產及節慶組織等工作	AAAE	http://www.elon.edu/e-web/admissions/majorsheets/artsadministration.xhtml

美國

城市 （及州）	大學	課程	教育程度 （文憑／學位）	課程簡介 （宗旨、教學理念等）	職業前景 （職業預期和潛在僱主）	所屬協會	網址
格林斯伯勒，北卡羅來納州（Greensboro, North Carolina）	貝內特學院（Bennett College）	藝術管理（音樂以及視覺藝術結合）（Arts Management（Music and Visual Arts Tracks））	學士學位	該課程為該校人文學系視覺與表演藝術領域中的一個主修課程，提供視覺藝術管理和表演藝術管理的學術訓練。這些課程符合藝術和通識教育的要求，旨在幫助學生應用商業原則及技巧，發揮藝術管理的職能	畢業生可在如下機構就業，例如，藝術管理理事會、非牟利畫廊、博物館、商業廣告機構、國家／地區／聯邦決策組織；亦可成為個人藝術家		http://www2.bennett.edu/academics/majors.html
	北卡羅來納大學格林斯伯勒分校（University of North Carolina - Greensboro）	藝術行政（Arts Administration）	副修課程	該專業課程涉及廣泛的學科領域，例如音樂、戲劇、舞蹈、視覺藝術、創意寫作、交流、媒體研究和商業			https://vpa.uncg.edu/degrees/minors/arts-administration/
羅里，北卡羅萊納州（Rory，North Carolina）	北卡羅萊納州立大學（North Carolina State University）	藝術研究（Arts Studies）	快速學士、碩士聯合學位	該課程在視覺藝術、音樂、電影，或者戲劇等領域，通過藝術研究課程，將人文學科和科學融合在一起。學習過程中，學生能夠接觸並發展關鍵的概念、學習理論、探討學科議題，並形成研究問題，以待進一步探索。課程同時教授藝術管理的理論和技巧。該課程在 2017 年全美最佳藝術管理碩士課程排名中，名列第 14	畢業生不少投身藝術管理以及藝術組織的創業，例如設立畫廊、錄音工作室等；而藝術教育和非牟利藝術組織、電影或視覺藝術，也是學生的就業方向		https://ids.chass.ncsu.edu/studies/arts.php
溫斯頓－賽勒姆，北卡羅來納州（Winston-Salem, North Carolina）	北卡羅來納大學藝術學院（University of North Carolina School of the Arts）	文化生產與項目管理[4]（Production and Project Management）	藝術碩士	該課程為學生在文化生產和項目管理範疇，建立扎實的商業管理與領導能力基礎。課程培養能夠啟迪同行、服務於牟利及非牟利藝術組織的創意及商業項目的行業領袖	幾乎所有的課程畢業生都能從事他們的目標職業。課程為學生提供進入牟利及非牟利文化組織所必須的輔助藝術創作及項目管理的工具、經驗以及指引。課程亦幫助學生開展一系列跨領域的的文化項目		www.uncsa.edu/design-production/graduate-programs/production-project-management.aspx

4　該校另有一名為「表演藝術管理」的課程被 AAAE 列為成員，但筆者未能在該校網站找到該課程，因此未予錄入。

城市 （及州）	大學	課程	教育程度 （文憑／學位）	課程簡介 （宗旨、教學理念等）	職業前景 （職業預期和潛在僱主）	所屬協會	網址
溫斯頓－賽勒姆，北卡羅萊納州（Winston-Salem, North Carolina）	賽勒姆學院（Salem College）	藝術管理（Arts Management）	文學學士	該課程融合藝術、會計學專業，和非牟利管理的科目。為學生準備藝術管理以及相關領域研究生入門級的知識。學生可選擇研習視覺藝術或表演藝術。另外，課程提供各種專門針對藝術管理和非牟利組織管理議題的學科知識	畢業生在大型藝術組織中擔任初級或中級職位，或在小型組織中擔任高級職位	AAAE	http://www.salem.edu/academics/arts-management
邁諾特，北達科他州（Minot, North Dakota）	邁諾特州立大學（Minot State University）	藝術行政（Arts Administration）	理學學士	該課程旨在幫助學生發展管理技巧、寫作、籌款和市場營銷、公共關係，以及視覺與表演藝術的管理能力。課程教授資助申請寫作、籌資、市場營銷，以及處理公共關係的技巧，以及視覺藝術和表演藝術管理的能力。學生修讀多學科課程，並且在美術館、博物館以及藝術中心等地實習	畢業後，學生可擔任藝術行政方面的職務，例如： 執行董事； 策展人； 募款； 授權作者； 教育協調員； 活動協調員； 收藏經理展覽製作人； 訪客服務； 註冊服務商		https://www.minotstateu.edu/enroll/programs/art-administration.shtml
辛辛那提，俄亥俄州（Cincinnati, Ohio）	辛辛那提大學（University of Cincinnati）	藝術行政（Arts Administration）	文學碩士／工商管理碩士	該課程於 1976 年成立，致力於為非牟利藝術文化機構培訓執行總裁及高級管理者。該課程的教學理念是，系統的課堂商科教學和課外實踐經驗，對一個藝術行政人員的成功具有同等的重要性。成功的藝術行政人員需具備領導才能，以適應複雜多變的藝術世界的能力。該課程規模較小，每班只有八至十人，每位學生都能得到關注，以發展其潛能。課程至今培訓超過 300 名學生； 該課程在 2017 年全美最佳藝術管理碩士課程排名中，名列第 21	年均就業率百分之一百；多數畢業生在專業藝術組織工作	AAAE	http://ccm.uc.edu/theatre/arts_admin.html

美國

城市 （及州）	大學	課程	教育程度 （文憑／學位）	課程簡介 （宗旨、教學理念等）	職業前景 （職業預期和潛在僱主）	所屬協會	網址
辛辛那提， 俄亥俄州 （Cincinnati, Ohio）	辛辛那提大學—林德納商學院 （University of Cincinnati - Carl H. Linder College of Business）	商學院—音樂學院聯合學位 （Joint Degree with College-Conservatory of Music）	工商管理碩士、藝術行政碩士	該校的商學院與音樂學院於 1990 年成立工商管理和藝術行政聯合碩士課程，學生在兩年之內可以獲得雙學位。其中，商科課程安排夜間與工商管理碩士課程同修。藝術行政課程安排學生在修讀完第一年課程後，完成暑期實習		AAAE	http://business.uc.edu/graduate/joint-degrees/arts-admin.html
克里夫蘭， 俄亥俄州 （Cleveland, Ohio）	克里夫蘭州立大學 （Cleveland State University）	藝術管理與社區發展 （Arts Management and Community Development）	證書課程	這一課程致力於提高藝術管理從業者的職業技能，服務於社區組織。顧名思義，課程設有兩個修讀方向：藝術管理和社區發展。其中，藝術管理注重管理技能和商業溝通；社區發展則偏重於社區文化與城市研究。此外，課程要求學生修讀城市研究課程，以完善對社區的認識			https://www.csuohio.edu/undergradcatalog/class/certificates/artsmgt.htm
芬利， 俄亥俄州 （Findlay, Ohio）	芬利大學 （The University of Findlay）	藝術管理 （Arts Management）	文學學士	該課程結合了工作室培訓與藝術史學術訓練，同時教授商業行政、會計、經濟，以及市場營銷等商科技能。其目標是培養能夠經營畫廊、博物館，以及藝術中心的管理專才	畢業生多擔任以下職位： 藝術總監； 藝術家； 策展人； 藝術主管； 籌款人； 活動協調員		https://www.findlay.edu/liberal-arts/art-management/
牛津， 俄亥俄州 （Oxford, Ohio）	邁阿密大學 （Miami University）	藝術管理與藝術創業 （Arts Management and Arts Entrepreneurship）	文學學士	課程傳授審美知識和管理技能，這些知識和技能可在提高企業經濟效益、管理藝術組織，以及促進公共創新等方面，發揮作用。專修領域涉及商業概況、創業、創意藝術等內容。選修課則有創意、創新、設計思維、藝術管理和策略性規劃等科目。此外，課程還設有藝術營銷、藝術創業、藝術財務管理，以及藝術設施硬體等科目			miamioh.edu/cca/academics/interdisciplinary-programs/arts-management/

城市 （及州）	大學	課程	教育程度 （文憑／學位）	課程簡介 （宗旨、教學理念等）	職業前景 （職業預期和潛在僱主）	所屬協會	網址
蒂芬， 俄亥俄州 （Tiffin, Ohio）	蒂芬大學 （Tiffin University）	藝術行政（Arts Administration）	文學學士	該課程的跨學科屬性將藝術、文化交流、商業管理知識，與實踐技能結合在一起	畢業生可從事音樂和視覺藝術組織的管理工作。這些組織包括：社區和區域表演廳、專業音樂合奏和娛樂公司、廣告代理、錄音室、相關音樂企業、藝術博物館、藝術品畫廊、藝術合作社、公共和私營組織		www.tiffin.edu/artadmin
貝利亞， 俄亥俄州 （Ohio）	鮑德溫華萊士學院 （Baldwin Wallace College）	藝術管理與創業（Arts Management and Entrepreneurship）	文學學士	該課程為熱衷藝術的學生而設，其特色在於課程所秉持的藝術、商業培訓雙重優勢。學生能充分掌握適用於非牟利和牟利藝術組織的不同的創意、分析和創業技能。課程提供實習機會，讓學生在克利夫蘭頂尖國家劇院廣場、克利夫蘭藝術博物館、搖滾名人堂、克利夫蘭交響樂團等機構，與專業藝術管理人員一起工作	畢業生能在非牟利和牟利機構的市場營銷、公共關係、經營、籌款、策展、場館公眾區就職，協同教育部門，推廣藝術，開拓觀眾群；畢業生的就業機構包括音樂會場地、唱片公司、交響樂團、劇院、歌劇和芭蕾舞團、藝術博物館、畫廊、國家、州和地方藝術委員會，以及廣播及有線電視台與電影公司	AAAE	https://www.bw.edu/academics/undergraduate/arts-management-entrepreneurship/
俄亥俄州 （Ohio）	北俄亥俄州大學（弗里德表演藝術中心） （Ohio Northern University Freed Center for the Performing Arts）	藝術行政（Arts Administration）	副修課程	該課程開放予所有北俄亥俄州大學學生修讀，為學生將來從事藝術管理工作或修讀研究生課程建立基礎。學生從多角度探索這一快速發展的領域，並獲得實踐經驗。該課程傳授理論，鼓勵跨學科學習。核心科目教授觀眾發展、籌款、營銷、資助申請書寫作、程式設計及展示、多種藝術形式分析等技能，涉及音樂、戲劇及視覺藝術等領域		AAAE	http://www.onu.edu/node/68133

美國

城市 （及州）	大學	課程	教育程度 （文憑／學位）	課程簡介 （宗旨、教學理念等）	職業前景 （職業預期和潛在僱主）	所屬協會	網址
俄亥俄州 （Ohio）	俄亥俄州立 大學（The Ohio State University）	藝術創業 （Arts Entrepreneur- ship）	副修課程	通過該課程的學習，學生能夠發展他們在當代藝術創作的複雜的經濟環境下，作為一個具有創新意識的個體，所必備的企業創業和管理能力。學生可獲得在藝術和文化機構實習的機會。這些商業管理方面的訓練有利於學生日後擔任藝術行政工作			https://aaep. osu.edu/arts- entrepreneur- ship- undergraduate- minor
		藝術管理 （Arts Management）	文學學士	該專業旨在培養藝術教育和藝術政策研究領域的教師、研究者和政策制定者。課程乃為有志於在藝術和文化機構、藝術委員會或牟利性的藝術機構謀職的學生專門設計		AAAE	https://aaep. osu.edu/ bachelor- arts-arts- management
		藝術政策及 行政（Arts Policy and Administration）	文學碩士	該課程為美國首批關注研究及藝術政策、行政的課程之一，致力於嚴肅學術研究，以及藝術政策與管理的高階教學； 該課程的畢業生有能力管理藝術或文化組織，並深刻理解藝術與教育、教育與政府、政府與藝術的重要關係		AAAE	https://aaep. osu.edu/ arts-policy- administration- ma-program
		藝術行政、 教育及政策 （Arts Administration, Education and Policy）	博士	該課程從國家及跨學科比較視角，探索政策議題，研究如何制定及改善藝術文化政策，從而輔助非牟利藝術組織在全球化、多樣化，以及科技變遷等因素影響下的未來發展； 該課程提供不同的有關文化政策和藝術管理的議題的研究指導，幫助學生準備其學術事業，同時培訓學術從業者研究有關藝術在社會、經濟及環球發展中的角色		AAAE	https://aaep. osu.edu/ arts-policy- administration- ma-program

城市 （及州）	大學	課程	教育程度 （文憑 / 學位）	課程簡介 （宗旨、教學理念等）	職業前景 （職業預期和潛在僱主）	所屬協會	網址
俄亥俄州 （Ohio）	艾克朗大學 （The University of Akron）	藝術行政（Arts Administration）	文學碩士	此課程的前身為艾克朗大學創建的戲劇藝術碩士學位課程；1980 年改為藝術行政碩士課程。目前，該課程由布赫特爾藝術與科學學院的舞蹈、戲劇及藝術行政課程合辦，招收來自不同藝術、教育或專業背景的學生； 課程為學生未來在非牟利藝術機構謀業做準備。通過實習積累實踐經驗，學生得以突破課堂教學的局限性； 該課程為學生建立文化政策及規劃制定的哲學基礎，並為他們日後的職業發展提供全面的技能培訓		AAAE	https://www.uakron.edu/dtaa/artsadmin/curriculum.dot
奧克拉荷馬市 （Oklahoma City）	奧克拉荷馬市立大學 （Oklahoma City University）	娛樂商業 （Entertainment Business）	理學學士	安莉絲美國舞蹈和娛樂學校致力於幫助學生發展就業技能。課程設有基礎文科科目、娛樂管理科目，以及商科科目（通過 OCU 的 AACSB 認證商學院提供）。此外，學生可選擇娛樂領域中的一個範疇作為他們大三學年的修讀重點。所選專修符合學生的興趣，注重節目策劃、娛樂法律、人才管理，或娛樂企業管理，為他們將來的就業打好基礎		AAAE	https://www.okcu.edu/dance/degrees/entertainmentbusiness
塔爾薩， 奧克拉荷馬州 （Tulsa, Oklahoma）	塔爾薩大學 （University of Tulsa）	藝術管理 （Arts Management）	文學學士	該課程體現藝術管理跨專業的屬性，涉及商業、表演藝術、視覺藝術、電影研究、音樂或劇院等不同面向，學生在高年級可擇一專修	該課程幫助學生在藝術機構，或者與藝術相關的商業領域就業。學生亦可選擇繼續攻讀藝術管理專業的研究生課程		https://artsandsciences.utulsa.edu › Academics › Interdisciplinary Programs

美
國

城市 （及州）	大學	課程	教育程度 （文憑／學位）	課程簡介 （宗旨、教學理念等）	職業前景 （職業預期和潛在僱主）	所屬協會	網址
蒙茅斯， 俄勒岡州 （Eugene, Oregon）	俄勒岡大學 （University of Oregon）	藝術與行政 （Arts and Administration）	理學學士	該課程將視覺藝術、文學，以及表演藝術的學科知識和社會、文化、管理，以及教育結合在一起，教授牟利、非牟利，以及公共文化組織的管理知識。該課程認為藝術管理是跨學科的專業，可為學生提供更多的就業和發展機會，服務個人和社會。課程正在與規劃、公共政策與管理學院合併，其本科和碩士的課程也在相應調整中	畢業生可在各類藝術組織中從事項目設計、籌資及發展、市場營銷、藝術導賞及拓展、社區參與、票務和會員管理、項目或表演創作管理等工作； 可供學生就業的機構包括：博物館、交響樂團、劇場公司、社區中心、歷史機構、藝術中心、藝術委員會和音樂機構。學生亦可從事項目開發	AAAE	http:// uocatalog. uoregon.edu/ aaa/artsandad- minis-tration/
		藝術與行政 （Arts and Administration）	文學碩士	該專業從屬於國際知名的藝術教育學院，課程開設至今已超過40年。課程內容的重點是文化與社區藝術服務的研究和出版。該專業培養文化領域的領導者和參與者，並鼓勵學生身體力行，去改善社區		AAAE	https://aad. uoregon.edu/ graduate- masters- degree-arts- management
		藝術與行政 （Arts and Administration）	副修課程	該課程為有興趣參與、領導和管理藝術機構與活動的學生而設。課程內容涉及文化行政、政策、研究和教育。該專業堅持以專業背景知識為重，基礎課程講授藝術領域的社會、文化、經濟、政治、技術和倫理知識。以此為基礎，來培養和啟發藝術領導者	該專業學生畢業後可在藝術領域從事多種工作。多數畢業生通過一系列正式或非正式的牟利或非牟利的社區公共藝術組織，來實踐所學，並推動藝術行政專業的發展	AAAE	https://aad. uoregon.edu/ graduate- masters- degree-arts- management

城市 （及州）	大學	課程	教育程度 （文憑 / 學位）	課程簡介 （宗旨、教學理念等）	職業前景 （職業預期和潛在僱主）	所屬協會	網址
蒙茅斯， 俄勒岡州 （Eugene, Oregon）	俄勒岡大學 （University of Oregon）	藝術與技術 （BA or BS in Arts and Technology）	文學或 理學學士	該課程由藝術與設計學院開設，鼓勵學生掌握嫻熟的技術，並提高視覺設計以及藝術研究的解析能力，從而將新媒體技術與視覺藝術相結合。課程強調創意思維、實驗，以及視覺交流的表達能力，以及強勁的研究能力。課程招收具有批判精神、樂於創意冒險的學生。課程鼓勵學生在創意的每一個階段都能平衡研究實驗與創新		AAAE	https:// artdesign. uoregon.edu/ art/undergrad/ ba-bs-art- technology
葛蘭賽德， 賓夕法尼亞州 （Glenside, Pennsylvania）	阿卡迪亞 大學 （Arcadia University）	藝術創業和 策展研究 （Arts Entrepreneur- ship and Curatorial Studies）	副修課程	藝術商業與策展研究的副修課程為學生們提供了專題研討和實踐的機會，幫助他們成為專業的藝術家、評論家和策展人。該課程探討當前與藝術有關的混合性質職業（例如職業策展人、藝術家、文化區業主、藝術機構管理員等）背後的價值觀，以及行業現狀，涉及專業藝術綜合行政、展覽策劃與製作、藝術作品創作和營銷等問題			https://www. arcadia.edu/ academics/ programs/arts- entrepren- eurship-and- curatorial- studies
庫茨敦， 賓夕法尼亞州 （Kutztown, Pennsylvania）	庫茨敦大學 （Kutztown University）	藝術行政（Arts Administration）	文學碩士 （MA）	庫茨敦大學就目前藝術行政發展迅速的形勢，開設藝術行政碩士課程，在賓州高等教育系統中獨樹一幟。課程指導學生學習管理文化機構與藝術組織、藝術活動，以及非牟利組織的商業運營的法則和技能。培養兼具藝術審美與商業頭腦的新一代藝術管理人員	畢業生可擔任以下職務： 媒體指導； 會員統籌； 社區藝術籌款與發展專家	AAAE	https://www. kutztown.edu/ academic/ graduate- programs/arts- administration. htm
拉特羅布， 賓夕法尼亞州 （Latrobe, Pennsylvania）	聖文森特 學院 （Saint Vincent College）	藝術行政及 表演藝術專修 （Art Administration Performing Arts Concentration）	本科課程	通過該課程的學習，學生能在以下方面得到鍛煉： 使用基於法律的詞彙； 批判性的思維； 能夠識別風格特徵； 瞭解可能的職業路徑	以表演藝術為專修的畢業生兼具商業管理的背景。他們瞭解視覺藝術和音樂組織的運營法則，能夠勝任不同非牟利藝術組織的管理工作		https://www. stvincent.edu/ academics/ma- jors-and-pro- grams/art-adm- inistration-in- performing-arts

美
國

城市 （及州）	大學	課程	教育程度 （文憑／學位）	課程簡介 （宗旨、教學理念等）	職業前景 （職業預期和潛在僱主）	所屬協會	網址
劉易斯堡， 賓夕法尼亞州 （Lewisburg, Pennsylvania）	巴克內爾 大學 （Bucknell University）	藝術創業 （Arts Enterpreneur- ship）	副修課程	藝術創業副修課程向學生介紹一系列的藝術創業的方法，如制定決策、計劃、藝術風險投資項目等			http://courseca-talog.bucknell.edu/collegeofartsandsciencescurricula/areasofstudy/artsentre-preneur-shipminor/
坎伯蘭， 賓夕法尼亞州 （Mechanicsburg, Pennsylvania）	彌賽亞學院 （Messiah College）	藝術商業（Art Business）	藝術學士	該專業設有市場營銷、經濟學、商業法律，以及電子商務等商科科目。在學習商業藝術的同時，學生亦修讀藝術以及藝術史方面的科目。學生通過課堂和工作室獲得知識和實踐經驗	畢業生可擔任如下職務：藝術收藏經理、營銷協調員、藝術助手、藝術經理、博物館或畫廊員工，非牟利文化組織管理員等； 近屆畢業生就職於以下機構或公司： Andrus 集團； 沸騰泉中學； 布克斯蒙特學院； 賈斯特縣歷史社會學院； 史密森畫廊		https://www.messiah.edu/art-business-major-pennsylvania
費城， 賓夕法尼亞州 （Philadelphia, Pennsylvania）	卓克索大學 （Drexel University）	藝術行政碩士課程；線上碩士課程 （Arts Administration MS Program （online program））	理學碩士	該課程為在職專業人士設計，內容涉及創新管理實踐、藝術行政理論和課程實習。通過多學科互動，將藝術的主要分支與理論研究和實踐有機結合。該課程以其獨特的「五年合作課程」教學模式聞名。學生除第一和第五年要上三個為期 13 周的課程外，第二、三、四年都是念半年書、工作半年。學生既可賺取收入，亦能在工作中思考將來投身的行業。該課程在2017 年在美國最佳藝術管理課程排名中，名列第 2	學生在營銷、融資、管理和政策制定方面獲得鍛煉，為今後在社區擔任藝術和文化領域的領導職務，打下基礎	AAAE	https://online.drexel.edu/online-degrees/business-

城市 （及州）	大學	課程	教育程度 （文憑／學位）	課程簡介 （宗旨、教學理念等）	職業前景 （職業預期和潛在僱主）	所屬協會	網址
費城， 賓夕法尼亞州 （Philadelphia, Pennsylvania）	卓克索大學 （Drexel University）	娛樂與藝術管理 （Entertainment and Arts Management）	理學學士	卓克索大學成立於 1891 年，是費城三大名校之一，地處文化經濟高速增長的美國東部。該課程旨在幫助學生成為藝術管理界的領袖。課程指導學生理解文化藝術界別的特徵和運作，並將管理和領導的方法運用到藝術品管理這一獨特領域。卓克索大學的娛樂與藝術管理專業特徵明晰；學生可選讀專門的藝術和媒體方向的專修	畢業生可從事包括創意、行政和管理的工作。畢業生可以擔任的職務： 藝術或創意總監； 音樂會和現場活動經理； 畫廊經理／擁有人； 資助金作家（Grant writer）； 市場專員； 生產和發展行政人； 公關	AAAE	http://drexel.edu/westphal/academics/undergraduate/EAM/
	天普大學 （Temple University）	藝術歷史／藝術行政碩士課程（Art History / Fine Arts Administration）	文學碩士	該課程融合藝術歷史和藝術行政，與福克斯商學院聯合辦學。課程要求一個學期的實習和兩個語言考試，以及一個綜合考試。該課程在 2017 年全美最佳藝術管理碩士課程排名中，名列第 31			https://tyler.temple.edu/programs/art-history/degree
匹茲堡， 賓夕法尼亞州 （Pittsburgh, Pennsylvania）	卡內基梅隆大學 （Carnegie Mellon University）	藝術管理碩士課程 （Master of Arts Managment）	文學碩士	該課程旨在將學生對於藝術的熱情引入實踐，培育藝術管理方面的領軍人物。課程將管理輔助藝術（包括視覺藝術和表演藝術，及其產業）的功效最大化，並且在這個崇尚藝術的城市中，通過大學教育培育創意。課程目標為透過有系統的嚴格深造課程、應用研究及服務，提升藝術、文化與文化遺產企業或相關機構的產出及專長；課程為期兩年，培訓對象為有意於非牟利或牟利的文藝及娛樂組織從事行政工作者，或於本地州立和國家政府藝術機構擔任管理層或政策制定人士。課程乃為富藝術管理經驗者而設，培育能夠融合相關經驗和管理技巧的藝術管理專才； 該課程在 2017 年全美最佳藝術管理碩士課程排名中，位列第 4	該課程之畢業生於不同的文化藝術組織或相關機構中擔任決策角色；藝術組織的入行薪金一般比私營企業低，從業人士渴望升職，而修讀藝術管理碩士學位有助學生挖掘藝術管理的職業潛能，而且增加職業晉升的機會	AAAE； ENCATC	http://www.heinz.cmu.edu/school-of-public-policy-management/arts-management-mam/index.aspx

美國

城市 （及州）	大學	課程	教育程度 （文憑 / 學位）	課程簡介 （宗旨、教學理念等）	職業前景 （職業預期和潛在僱主）	所屬協會	網址
匹茲堡， 賓夕法尼亞州 （Pittsburgh, Pennsylvania）	博恩特派克 大學 （Point Park University）	體育、藝術 與娛樂管理 （Sports, Arts and Entertainment Management）	理學學士	該課程結合商業、管理，以及體育、藝術和娛樂管理的專業知識。學生修讀商科、體育、藝術，以及娛樂產業的科目		AAAE	http://www. pointpark.edu/ Academics/ Schools/ Business/ Undergraduate- Program/ SportArtsand- Entertainment- Management
雷丁， 賓夕法尼亞州 （Reading, Pennsylvania）	奧爾布賴特 學院 （Albright College）	藝術管理（Arts Administration）	文學學士 / 副修課程	該課程鼓勵學生表達他們的創意想法，同時培養商業敏銳性、產業知識以及技術，從而提高藝術管理專業水準。該專業的教員有博物館以及表演藝術團體的策展人和主任，實踐經驗豐富。學生通過課堂學習，以及課後實踐，瞭解前台以及票房的管理、博物館的登記方法、非牟利組織的管理、策略性的規劃、籌資、合約撰寫、人力資源和志願者的管理，以及文化機構的評估與教育等	畢業生可在本地藝術機構及區域和國家組織工作	AAAE	http://faculty. albright.edu/ artsadmin/
斯克蘭頓， 賓夕法尼亞州 （Scranton, Pennsylvania）	瑪麗伍德 大學 （Marywood University）	藝術行政（Arts Administration）	文學學士	該專業傳授藝術和商業的基礎知識，內容包括商業和全球創新課程、藝術史和藝術基礎、實用策展，以及博物館和畫廊的歷史文物保存經驗等			http://www. marywood. edu/art/ undergraduate- programs/arts- admin.html

城市 （及州）	大學	課程	教育程度 （文憑／學位）	課程簡介 （宗旨、教學理念等）	職業前景 （職業預期和潛在僱主）	所屬協會	網址
斯利珀里羅克，賓夕法尼亞州 （Slippery Rock, Pennsylvania）	賓州滑石大學 （Slippery Rock University of Pennsylvania）	劇院：藝術行政 （Theatre: Arts Administration）；劇院：設計與技術 （Theatre: Design and Technology）	本科課程	「劇院：藝術行政」課程讓本科學生有機會參與非牟利藝術組織的管理工作。學生能通過實習，獲得劇院工作的實踐經驗，並有機會參加年度凱迪窗口藝術節； 「劇院：設計與技術」專業教授如何將想法和藝術熱情轉化成舞台的現實演出。學生學會分析劇本，並應用專業設計技術，從事舞台設計以及背景製作	畢業生獲得各種職業機會，不少畢業生開設自己的公司，亦有畢業生成為劇院教育家、劇作家和表演藝術家		http://www.sru.edu/academics/majors-and-minors/theatre-arts-administration http://www.sru.edu/academics/majors-and-minors/theatre-design-and-technology
州學院，賓夕法尼亞州 （State College, Pennsylvania）	賓夕法尼亞州立大學 （Pennsylvania State University）	藝術行政（Arts Administration）	文學學士	該課程幫助學生融合藝術和商業知識，培養藝術教學和市場營銷的管理技能，並提供活動規劃及發展方面的培訓。此外，該專業還安排了校園內外的實習機會，讓學生可在夏季或一個課程學期內完成實習要求	畢業生可在商業文化組織任職，包括拍賣行、藝術畫廊、音樂公司，以及非牟利藝術組織（如劇院和博物館等），負責管理員工、監督預算、策劃節目、處理公共關係、募集資金以及與組織董事會、義工和其他人合作	AAAE	http://behrend.psu.edu/school-of-humanities-social-sciences/academic-programs-1/arts-administration/courses-and-curriculum
賓夕法尼亞 （Pennsylvania）	賓夕法尼亞州立大學 （Pennsylvania State University）	藝術行政（Arts Administration）	文學學士	此課程旨在讓學生融合藝術和商業知識以建立專業和有滿足感的事業。提供活動規劃及發展方面的培訓。另外，該專業提供校園內外的實習機會，要求學生在夏季或一個課程學期內完成。	畢業生將從事藝術組織管理、組織（包括牟利部門）運營、員工管理、監督預算、策劃節目，處理公共關係、募集資金，以及與組織董事會；近屆畢業生的就業組織包括拍賣行、藝術畫廊、音樂公司、非牟利藝術組織（例如，劇院和博物館等）	AAAE	http://behrend.psu.edu/school-of-humanities-social-sciences/academic-programs-1/arts-administration/courses-and-curriculum

美國

城市 （及州）	大學	課程	教育程度 （文憑／學位）	課程簡介 （宗旨、教學理念等）	職業前景 （職業預期和潛在僱主）	所屬協會	網址
布里斯托， 羅德島州 （Bristol, Rhode Island）	羅傑威廉姆斯 大學（Roger Williams University）	藝術管理 （Arts Management）	副修	藝術管理副修是一個跨學科的專業，為主修藝術或商科，且對輔助藝術發展的學科有興趣的學生設計。通過修讀本課程，主修藝術的學生有機會接觸藝術組織的財務、技術應用，以及市場營銷方面的營運事務。主修商科的學生則能透過一系列的藝術科目（如視覺藝術、音樂、表演藝術、舞蹈、創意寫作、戲劇、電影等），瞭解藝術。所有學生都能參與實習，或獲得參與藝術組織管理的其他工作經歷；期間將其所學應用於實踐。高階綜合課程邀請業界人士，介紹有關非牟利藝術組織（如博物館、畫廊、社區文化組織、市民中心等）營運的經驗		AAAE	https://www.rwu.edu/undergraduate/academics/programs/arts-management
普羅維登斯， 羅德島州 （Providence, Rhode Island）	布朗大學 （Brown University）	公共人文 （Public Humanities）	文學碩士	該課程提供了動態的跨學科學習機會，幫助那些有意在文化產業發展的學生。靈活的課程設計得益於布朗大學開放式的課程結構以及豐富資源，幫助學生獲取與課堂內外的學習和實踐經驗	畢業生在博物館、歷史社團、文化計劃機構、非正式的學習中心、大學，以及社區藝術項目中工作		https://www.brown.edu/academics/public-humanities/
查爾斯頓、 南卡羅來納州 （Charleston, South Carolina）	查爾斯頓學院 （College of Charleston）	藝術管理 （Arts Management）	畢業文憑、副修課程	該課程培養學生成為藝術機構，包括非牟利和商業藝術組織的領導者、管理者或綜合性員工。課程致力培養與表演藝術產業相關的籌資、金融管理、市場發展、藝術性教育項目、政策制定以及義工管理方面組織、決策和解決問題能力的藝術人員。藝術經理擁有應變管理能力，可在社會服務機構、教育機構、廣告和設計公司、商業音樂行業、視頻和電影公司，以及非牟利和牟利界別的其他組織中工作	除了從事視覺和媒體藝術管理外，畢業生還可透過完成音樂產業專修（music industry concentration），投身這一行業	AAAE	http://artsmgmt.cofc.edu/

城市 （及州）	大學	課程	教育程度 （文憑／學位）	課程簡介 （宗旨、教學理念等）	職業前景 （職業預期和潛在僱主）	所屬協會	網址
查爾斯頓、 南卡羅來納州 （Charleston, South Carolina）	查爾斯頓 學院 （College of Charleston）	藝術管理 （Arts Management）	文學學士	該課程培養學生成為藝術機構的領導者、管理者和綜合性員工。強調管理、組織、決策，和解難能力。這些能力往往影響視覺和表演藝術界的資金籌集、財務管理、營銷／觀眾拓展、藝術教育節目統籌、政策制定，以及義工管理工作的績效。課程為有意從事非牟利和商業文化組織中的視覺和媒體藝術家而設，提供相應的教學和職業培訓		AAAE	http:// artsmgmt.cofc. edu/
克萊姆森， 南卡羅來納州 （Clemson, South Carolina）	克萊姆森大學 （Clemson University）	表演藝術 製作研究 （Production Studies in Performing Arts）	文學學士	該課程旨在培訓有才華、有激情、有目標、希望投身音樂、戲劇及視聽技術行業的學生，支持他們探索舞台前後的職業生涯		AAAE	http://www. clemo-son. edu./degrees/ production- studies-in- performing -arts
石山， 南卡羅來納州 （Rock Hill, South Carolina）	溫斯洛普 大學 （Winthrop University）	藝術行政（Arts Administration）	文學 碩士及 畢業文憑 （Graduate Certificate）	該課程為已經在藝術機構積累了一定工作經驗、希望進一步提升能力，並深造成為藝術管理專業人士的學員設計。該課程的重點是視覺藝術、舞蹈、音樂、戲劇、博物館、文化機構和表演藝術管理，培養學生在非牟利藝術機構從事管理和領導工作	學生畢業後可在以下機構就職：藝術和科學委員會、博物館、美術館、視覺藝術中心、表演藝術中心和教育機構等	AAAE	http://www. winthrop.edu
斯帕坦堡， 南卡羅來納州 （Spartanburg, South Carolina）	康威斯學院 （Converse College）	藝術管理 （Arts Management）	副修課程	藝術管理專注於業務運作，以及藝術組織和藝術家的管理。其中所謂藝術組織包括博物館、歌劇院、交響樂團、非牟利組織、藝術畫廊、音樂會場地，以及音樂公司			www.converse. edu › Majors & Programs

美
國

城市 （及州）	大學	課程	教育程度 （文憑／學位）	課程簡介 （宗旨、教學理念等）	職業前景 （職業預期和潛在僱主）	所屬協會	網址
亞伯丁， 南達科他州 （Aberdeen, South Dakota）	北方州立 大學 （Northern State University）	藝術行政（Arts Administration）	證書課程	藝術管理是由商學院與藝術學院聯合開設的課程。課程的目標在於提供給學生們一個人文藝術或是商業方面的專業訓練，並為學生們創造藝術行政從業的潛在工作機會	畢業生可擔任以下職務：市場營銷；藝術管理；策展人；博物館館長；音樂廳經理；歌劇院長；籌款；藝術代表（視覺藝術家和音樂家）		catalog. northern.edu/ preview_ program. php?catoid= 3&poid=706
布魯金斯， 南達科他州 （Brookings, South Dakota）	南達科塔 州立大學 （South Dakota State University）	劇院： 藝術行政 （Theatre: Arts Administration）	證書課程	該管理課程幫助學生們從事劇院管理工作，並傳授劇院及其相關藝術管理技能，有助學生建立學術基礎。學生瞭解商業藝術的影響，並發展藝術組織的領導技能，同時促進藝術管理者的反思，提高批判性思考能力，以及實踐和管理能力			catalog.sdstate. edu/preview_ program. php?catoid= 29&poid=6603
斯皮爾菲什， 南達科他州 （Spearfish, South Dakota）	黑山州立 大學（Black Hills State University）	藝術管理 （Arts Management）	副修課程	該課程致力於發展學生的原創能力。幫助他們提升藝術技能，並實現職業理想			catalog.bhsu. edu/preview_ program.php?c atoid=19&poid =2285&returnt o=441
諾什維爾， 田納西州 （Nashville, Tennessee）	貝爾蒙特 大學 （Belmont University）	劇院管理（強調戲劇製作與設計）（BFA in Theatre with an Emphasis in Production Design）	藝術學士	該課程乃為有志從事戲劇表演專業的學生而設，專業範疇包括戲劇、舞台佈景、燈光設計，以及表演藝術媒介。課程旨在幫助學生從事娛樂業，在娛樂業中生存和發展，並獲得成功	該專業旨在幫助學生在娛樂界廣闊的領域，獲得多元的職業發展機會	AAAE	http://www. belmont.edu/ theatre/our_ program/bfa_ production_ design.html

城市 （及州）	大學	課程	教育程度 （文憑/學位）	課程簡介 （宗旨、教學理念等）	職業前景 （職業預期和潛在僱主）	所屬協會	網址
奧斯丁， 德克薩斯州 （Austin, Texas）	德克薩斯州 大學奧斯丁 分校 （University of Texas-Austin）	藝術和文化 管理以及 創業（Arts and Cultural Management and Entre- preneurship）	證書課程	該課程是一個文化管理和商科合辦的證書項目。它提供給學生們全方位的理論學習和實踐的機會，以及藝術和文化管理的從業指導。進一步的目標是促進學生之間的互動，啟發學生對藝術和文化管理的興趣，並鼓勵創業			https://lbj. utexas.edu/ portfolio/arts
達拉斯， 德克薩斯州 （Dallas, Texas）	南方衛理 公會大學 （Southern Methodist University）	藝術管理及 藝術創業 （Arts Management and Arts Enterpreneur- ship）	副修課程	該專業教授學生如何創辦和發展牟利和非營牟藝術企業；同時讓學生瞭解專業藝術機構的管理手法，並結合當下藝術管理者面臨的實際問題，展開學術討論		AAAE	https://www. smu.edu/Mea- dows/Areas- OfStudy/Arts- Management
			文學碩士/ 工商管理 碩士	該專業三分之二的課程涵蓋會計、市場、金融、經濟、統計、交際、組織行為學和資訊技術等高階專業內容，剩餘三分之一通過小班教學的方式開展藝術行政研討，內容包括籌資、非牟利文化機構的金融、藝術營銷、與藝術相關的法律議題、慈善、策略規劃和文化政策； 該課程在全美最佳藝術管理碩士課程排名中，位列第48		AAAE	https://www. smu.edu/ Meadows/ AreasOfStudy/ ArtsManage- ment
		國際藝術管理 （International Arts Management）	管理學 碩士	該專業旨在培訓有志在國際藝術機構：如表演藝術、文化遺產領域（博物館、歷史遺址等）、文化產業（電影、出版、音像唱片、收音機和電視）等領域就業的新一代管理者。課程將不同管理學科，如市場營銷、籌資、人力資源管理、金融、產品、發行以及行政等融合，並應用到藝術機構管理的方面，讓學生對藝術機構管理的程式和方式有深入的瞭解。學生通過研究和調查當代商業實踐、創業和全球經濟環境，發展企業管理和策略分析的能力		AAAE	https://www. smu.edu/ Meadows/ AreasOfStudy/ ArtsManage- ment

美
國

城市 （及州）	大學	課程	教育程度 （文憑／學位）	課程簡介 （宗旨、教學理念等）	職業前景 （職業預期和潛在僱主）	所屬協會	網址
休士頓， 德克薩斯州 （Houston, Texas）	休士頓大學 （University of Houston）	藝術領航 （Arts Leadership Program）	文學 碩士； 副修	該課程採用創新性的教學方式來培養具有創新意識的專業人士，以提高其管理和經營各類藝術機構的專業水準。進而扶持藝術機構的高階管理層和一批研究人員。該課程在 2017 年全美最佳藝術管理碩士課程排名中，名列第 29	該專業通過一個有意義且充實的在職訓練來培養學生的領導能力，同時提供給在非牟利藝術機構中鍛煉並實踐專業技能的機會	AAAE	www.uh.edu/ cota/arts- leadership/
拉伯克， 德克薩斯州 （Lubbock, Texas）	德克薩斯 理工大學 （Texas Tech University）	藝術行政（Arts Administration）	藝術碩士	該專業提供個性化的跨學科教育，培養在藝術領域工作的全面性人才，所設課程聚焦於非牟利文化機構的管理和實踐，從而推廣藝術		AAAE	https://www. depts.ttu.edu/ theatreand- dance/students/ grad/mfa-arts- admin.php
雪松城， 猶他州 （Cedar, Utah）	南猶他大學 （Southern Utah University）	藝術行政（Arts Administration）	藝術碩士 及文學 碩士	該專業平衡學生的行政和創新能力，而學習的目標是確保藝術機構的整體性和經濟的可持續發展。該專業提供個性化、跨學科的教育；發展學生全面的專業技能，以適應各類藝術職業；課程亦包含非牟利的管理課程和體驗性的學習機會		AAAE	https://www. suu.edu/pva/aa/
鹽湖城， 猶他州 （Salt Lake City, Utah）	威斯敏斯特 學院 （Westminster College）	藝術行政（Arts Administration）	文學學士	該專業綜合了藝術和商科，是學術課程、實習，和課餘活動的有機結合，可以幫助學生在從事市場營銷、融資、運營和其他一般藝術管理的工作中發揮專業特長	畢業後學生可在牟利或非牟利的藝術機構就業		https://www. westminsterco- llege.edu/ undergraduate/ programs/arts- administration
卡斯卡頓， 佛蒙特州 （Castleton, Vermont）	卡斯爾頓 州立大學 （Castleton University）	藝術行政（Arts Administration）	網上碩士 課程	該專業為培養足以應對 21 世紀美術和表演藝術領域諸多挑戰的新一代領導者。這些領導者將在藝術機構工作，對社區產生深遠影響		AAAE	http://catalog. castleton.edu/ preview_progr- am.php?catoid =8&poid=568 &returnto=343

城市 （及州）	大學	課程	教育程度 （文憑 / 學位）	課程簡介 （宗旨、教學理念等）	職業前景 （職業預期和潛在僱主）	所屬協會	網址
灰地， 維吉尼亞州 （Ashland, Virginia）	蘭道夫－ 麥肯學院 （Randolph- Macon College）	藝術管理 （Arts Management）	文學學士	該課程將商業、管理與藝術組合在一起，讓學生們系統學習藝術管理的知識。該課程亦讓學生選擇自己的藝術專長，如工作室藝術，音樂以及戲劇等	畢業生的就業領域包括：博物館事件規劃和會員關係、廣告、開發、公共關係、健康保健，金融和投資		www.rmc.edu/ academics/arts- management- major
黑堡， 維吉尼亞州 （Blacksburg, Virginia）	維吉尼亞 理工學院 暨州立大學 （Virginia Polytechnic Institute and State University）	戲劇： 藝術領航 （Theatre: Arts Leadership）	藝術碩士	該專業將課程與實踐相結合，為學生在藝術管理領域內提供理論知識和實踐經驗。該專業鼓勵並培養學生日後成為藝術領域的領導者		AAAE	www. performingarts. vt.edu/ study-with- us/theatre- graduate/arts- leadership
克里夫頓福奇， 維吉尼亞州 （Clifton Forge, Virginia）	達布尼蘭卡 斯特社區書院 （Dabney S.Lancaster Community College （VA））	藝術管理 （Arts Management）	文憑	該專業將課程與親身實踐相結合，為學生提供藝術管理方面的理論框架和實踐經驗。同時培養學生在藝術領域的領導能力	畢業生可在藝術相關機構從事輔助性或技術性工作，例如本地藝術機構的主管、藝術機構的項目負責人、藝術組織的教育助理或主管、私營或公立藝術館的展覽負責人		http://www. dslcc.edu/arts- management- introduction-to/
費爾法克斯， 維吉尼亞州 （Fairfax, Virginia）	喬治梅森 大學（George Mason University）	藝術管理 （Arts Manage- ment），另有藝 術管理與藝術 史雙碩士課 程，以及精讀 藝術管理課程	文學碩士	該專業為了滿足藝術管理者在金融與財務管理、策略管理和創新、公共關係、市場學和廣告學方面日益高漲的學習要求，同時亦致力於提高藝術管理者在慈善、籌資、公立與私立藝術領域的管理能力。該課程在 2017 年全美最佳藝術管理碩士課程排名中，名列第 13		AAAE； ENCATC	https:// artsmanage- ment.gmu.edu/

美國

城市 （及州）	大學	課程	教育程度 （文憑／學位）	課程簡介 （宗旨、教學理念等）	職業前景 （職業預期和潛在僱主）	所屬協會	網址
費爾法克斯， 維吉尼亞州 （Fairfax, Virginia）	喬治梅森 大學（George Mason University）	戲劇本科（BA in Theatre）	文學學士	該課程強調文科教育的廣度，同時結合實踐訓練，致力於將學生培養成戲劇專才。課程設有五個專科，包括表演（演出和導演）、設計與劇院技術、劇本寫作、戲劇教育與戲劇研究		AAAE	https://catelog. gmu.edu/ colleges- school/visual- performing- arts/theatre/ theatre-ba/
		藝術管理 （Arts Management）	副修課程	該副修課程為文化和視覺表演藝術及歷史專業的學生開設。其他學生若完成了藝術相關課程，修滿 9 學分，亦可報名		AAAE	https:// artsmanage- ment.gmu.edu/
林奇堡， 維吉尼亞州 （Lynchburg, Virginia）	自由大學 （Liberty University）	戲劇藝術行政 （Theatre Arts Administration）	文學學士	戲劇藝術學生首先瞭解戲劇歷史以及基本表演技術。他們亦將從該課程中學到人物發展、表演技巧、劇本分析、個體表演，以及創作方面的知識、技術與表達方式。學生亦會學習如何在移動過程中表達人物的內心活動，以及如何將戲劇藝術方面的知識融入到基督宗教的世界觀，以及專業的構造	學生能夠將管理的概念和策略應用於劇院環境、房屋管理，以及運營，指導劇院經營		www.liberty. edu/
紐波特紐斯， 維吉尼亞州 （Newport News, Virginia）	克里斯多夫 新港大學 （Christopher Newport University （VA））	藝術行政（Arts Administration）	文學學士	該課程在藝術範疇中，提供跨學科學術視角。多元的課程設計幫助學生掌握在高強度環境中工作所必須的商業技能，同時亦發展他們的思考和創造能力	此專業將學生推介給劇場、音樂廳、藝術和工藝館、博物館及許多其他藝術場所，擔任助理或其他管理職務。該專業提供培訓入職的基本技能並培養學生成為有具有良好學識的義工		https://cnu. edu/academics/ areasofstudy/ ba-theater-c_ artsadminis- tration/

城市（及州）	大學	課程	教育程度（文憑 / 學位）	課程簡介（宗旨、教學理念等）	職業前景（職業預期和潛在僱主）	所屬協會	網址
羅阿諾克，維吉尼亞州（Roanoke, Virginia）	霍林斯大學（Hollins University）	藝術管理（Arts Management）	證書	通過該課程，學生能在商業、溝通研究，以及藝術管理方面完成兩個相關的實習，以及一個最終項目。學生須修讀專業必修、通識教育課程，以及其他選修科目			https://www.hollins.edu/academics/majors-minors/arts-management-certificate/
斯湯頓，維吉尼亞州（Staunton, Virginia）	瑪麗鮑爾溫學院（Mary Baldwin College）	藝術管理（Arts Management）	文學學士	藝術管理課程乃為有志於在視覺藝術、音樂以及劇院行政管理方面發展的學生而設。當中經濟、傳訊以及商業行政課程應用到每一個藝術範疇	近屆畢業生獲聘任下職務：本地和區域的藝術組織項目統籌；藝術組織的項目總監、教育主任；畫廊主管和私人或公立機構的助理主管		www.marybaldwin.edu/academics/arts-management/
維珍尼亞海灘，維吉尼亞州（Virginia Beach, Virginia）	瑞金大學（Regent University）	媒體與藝術管理與推廣（Media and Arts Management and Promotion）	文學碩士	該課程成一個集知識、視覺藝術、表演藝術與操作方法為一體的跨學科課程。課程傳授商業組織和藝術管理項目的運作機制，旨在幫助學生成為藝術與媒體領域中的行業領袖。課程的跨學科性質使學生能夠聚焦於藝術或者媒體領域中的任何一個方面	主修管理或藝術推廣的學生有機會自行創業，創設獨立的媒體或藝術公司，或在大型的組織或公司中任職，成為決策者。畢業生有望擔任以下職務：區域管理者、票房經理、藝術推廣者、公司總裁、媒體組織經理、市場營銷 / 廣告主任、媒體副總裁、媒體諮詢師、藝術公司諮詢師、財務總監等		www.regent.edu/program/m-a-in-communication-media-arts-management-promotion/
溫徹斯特，維吉尼亞州（Winchester, Virginia）	雪蘭多大學（Shenandoah University）	表演藝術領航及管理（Performing Arts Leadership and Management）	理學碩士	該專業將課堂教學和以社區為基礎的實習結合一起，從而提高學生在藝術領域從事專業工作的能力。該專業傾向招收已經獲得音樂、舞蹈、戲劇或相關專業學士學位的學生		AAAE	https://www.su.edu/conservatory/areas-of-study/arts-management/

美國

城市 （及州）	大學	課程	教育程度 （文憑／學位）	課程簡介 （宗旨、教學理念等）	職業前景 （職業預期和潛在僱主）	所屬協會	網址
維吉尼亞州 （Virginia）	斯威特布雷爾學院（Sweet Briar College）	藝術管理 （Arts Management）	證書課程	此證書課程旨在補充表演和視覺藝術、藝術史、工作室藝術、歷史、商業和政府等主修課程。課程通過實習、特定場地培訓和特殊項目，幫助學生掌握學術分析和創意技能	畢業生在以下機構或組織就業，例如美國自然歷史博物館；卡爾斯頓節目組；中央舞台；甘迺迪中心；國家藝術基金會；詹姆斯歌劇院	AAAE	http://sbc.edu/arts-management/
	里士滿大學（University of Richmond）	藝術管理，莫德林藝術中心（Arts Management, Modlin Center for the Arts）	文學學士	該課程橫跨多個專業，聚焦於藝術管理，修讀者多為工作室的藝術家，或對藝術歷史、音樂、劇院，以及舞蹈有興趣的人士，結合了藝術的敏銳性與商業的精明性		AAAE	http://artsmanagement.richmond.edu/
貝靈厄姆，華盛頓州（Bellingham, Washington）	西華盛頓大學（Western Washington University）	藝術企業和文化創新（Arts Enterprise and Cultural Innovation）	副修課程	該課程是為視覺與表演藝術及設計學科的學生而設置的。課程結合了其他學科和創新專業中的實踐和批判性理論。課程依靠學生個人所學知識、學科的社會實踐，以及對公共領域的認識和瞭解，致力於將學生培養成創意型的專業人才			https://cfpa.wwu.edu/AECI
西雅圖，華盛頓州（Seattle, Washington）	西雅圖大學（Seattle University）	藝術領航（Arts Leadership）；以藝術領航為專長的跨學科藝術本科與碩士（Interdisciplinary Arts with Specialization in Arts Leadership）	藝術碩士、本科、工商管理碩士	該專業培養未來的藝術領導者，為之提供一個先進的非牟利藝術機構的管理實踐環境。學生能獲得領導複雜藝術機構所必需的特殊技能。課程將課堂教學與親身實踐結合在一起，以期達到最佳的培訓效果		AAAE	https://www.seattleu.edu/artsci/mfa/

城市 （及州）	大學	課程	教育程度 （文憑／學位）	課程簡介 （宗旨、教學理念等）	職業前景 （職業預期和潛在僱主）	所屬協會	網址
西雅圖， 華盛頓州 （Seattle, Washington）	西雅圖華盛頓大學 （University of Washington, Seattle）	藝術管理 （Arts Management）	碩士學位	該課程為期 9 個月，在藝術管理最重要的領域，提供集中的訓練，包括領導力、策略性的規劃、財務管理、籌資、市場營銷和公共關係。課程延聘在專業領域具有長期實踐經驗的專業人士授課。該課程在 2017 年全美最佳藝術管理碩士課程排名中，名列第 17			https://www.gradschools.com/graduate-schools-in-united-states/washington/university-washington-seattle/arts-management-231041
華盛頓 （Washington D.C.）	美利堅大學 （American University）	藝術管理 （Arts Management）	文學碩士	該課程旨在將學生培養成為表演及視覺藝術領域的藝術行政人員。課程揉合基本行政技巧與環球經濟下文化產業的狀況，透過文化政策、國際藝術管理議題的討論，以及動態課堂的組織，培養學生的決策能力，使之成為藝術界的宣導者，在行政、管理及領導事業中，取得成就	近屆畢業生在以下機構就職： 美國幻想藝術博物館； 大馬士革劇團； 美國國家藝術基金會； Nonesuch 唱片公司； 葛萊美獎； 婚姻及活動策劃公司（Red Letter Days Events）； Wolf Trap 表演藝術基金會； 沙加緬度歌劇院； 史密森尼博物院巡迴展； 百老匯聯盟； 哥倫比亞藝術節； 華盛頓舞蹈學院； 東卡羅來納大學； 惠特尼美國藝術博物館； 明特藝術博物館； 賽勒姆藝術館； 經典移動； 第二城喜劇團	AAAE	http://www.american.edu/cas/arts-management/MA-AMNG.cfm

城市 （及州）	大學	課程	教育程度 （文憑／學位）	課程簡介 （宗旨、教學理念等）	職業前景 （職業預期和潛在僱主）	所屬協會	網址
華盛頓哥倫比亞特區 （Washington, D.C.）	美利堅大學 （American University）	國際藝術管理研究生文憑 （Graduate Certificate in International Arts Management）； 藝術管理證書 （Certificate in Arts Management）；藝術管理技術證書 （Certificate in Technology in Arts Management）	證書	該課程由美利堅大學藝術管理課程和國際服務學院的國際傳訊課程合辦。課程目的是挖掘在職學生的職業發展潛能，並將其技巧轉移到政府及文化機構的重要管理職務中，包括：大使館、國際非政府文化組織、文化組織的國際部門、藝術文化相關的政府部門或同類組織		AAAE	https://www.american.edu/cas/arts-management/cert-GAM.cfm
	西雅圖大學 （Seattle University）	跨學科藝術：藝術領航專長 （Interdisciplinary Arts with Specialization in Arts Leadership）	文學學士／副修課程	該課程為有志從事藝術創意活動管理的學生而設，將課堂學習與本地藝術組織的實習結合在一起，為學生今後就職於博物館或劇院工作奠定學術及專業基礎。課程讓學生從創意和商業角度瞭解藝術家，啟發學生探索創意、表演、藝術商業與社會公正之間的關係，從中培育他們的責任感。課程的學習目標包括：理解藝術管理的政治、社會、技術和經濟領域；在藝術組織中展現領導才能和創業精神；運用營銷理論和概念擴展觀眾及提升藝術的社會價值；制定有效的籌款策略，以取得機構、政府和個人捐助的資金	畢業生可在全國各地的藝術機構和組織工作，包括：博物館、藝術委員會、交響樂團、音樂組織、劇院公司、電影公司、畫廊、社區中心、節日、歷史組織、舞蹈公司等	AAAE	https://www.seattleu.edu/artsci/undergraduate-degrees/interdisciplinary-arts/arts-leadership/
綠灣，威斯康辛州 （Green Bay, Wisconsin）	威斯康辛大學綠灣分校 （University of Wisconsin-Green Bay）	藝術管理 （Arts Management）	文學學士	該課程範圍廣泛，內容多元，重點放在社區藝術，其核心課程包括藝術與文化組織資助、社區藝術促進、藝術金融問題，以及最後一年的藝術管理研討會		AAAE	https://www.uwgb.edu/artsmanagement/

城市 （及州）	大學	課程	教育程度 （文憑 / 學位）	課程簡介 （宗旨、教學理念等）	職業前景 （職業預期和潛在僱主）	所屬協會	網址
拉克羅斯， 威斯康辛州 （La Crosse, Wisconsin）	維特爾波 大學（Viterbo University）	藝術行政（Arts Administration）	文學學士	此課程內容廣泛，讓學生選擇視覺或表演藝術專修。課程旨在培育有領導才能、管理和行政技能，以及尊重和欣賞視覺和表演藝術的藝術行政人員	畢業生可成為畫廊總監、創意服務經理、發展總監、產品設計師和市場經理	AAAE	http://www. viterbo. edu/arts- administration
麥迪森， 威斯康辛州 （Madison, Wisconsin）	威斯康辛 大學麥迪森 分校 （University of Wisconsin- Madison）	藝術行政（Arts Administration）	工商管理 碩士	該課程又稱為「博茲中心藝術行政」（Bolz Center for Arts Administration）是北美歷史最悠久的藝術管理課程之一，亦是第一個綜合多學科視角的商科學位元藝術管理課程，成立於 1969 年。威斯康辛大學麥迪森分校的商學院在美國久負盛名，在全美商科排名中名列前茅。課程主任 Sherry Wagner-Henry 乃美國資深藝術管理教育家。博茲中心的課程課程為期兩年，全日制，融合了高強度的商科學習、實踐經驗，校外傑出業界人士的講演客串、真實的工作體驗，以及廣泛的人際脈絡構建，具有較高的教學品質。課程目標是培養該領域日後的商業領導者，可讓學生平衡專業實踐和高層次的商業思維模式，應對藝術、文化界工作的獨特挑戰，有利於學生日後在該領域展露頭角，擔任領導職務。 課程設計：課程要求學生兩年內完成 52 個學分，基礎課程包括：會計、財務管理、市場營銷管理、經營管理、資料分析和決策、經理經濟、策略、職業道德，以及協商技巧。藝術行政的專門科目貫穿於整個課程，例如，「研究項目」、「諮詢」、「委員會領導力」，選修課類別豐富且有針對性。實踐經驗是課程的重要組成部分，學生可將所學應用到當地和學校的藝術和文化組織的運營中。課程還設有以項目為單位的管理職位，免學費，並提供一年的獎學金		AAAE	http://bus. wisc.edu/ centers/bolz- center-for-arts- administration https://wsb. wisc.edu/ programs- degrees/ mba/full- time/career- specializations/ arts- administration/ curriculum

城市 （及州）	大學	課程	教育程度 （文憑／學位）	課程簡介 （宗旨、教學理念等）	職業前景 （職業預期和潛在僱主）	所屬協會	網址
史蒂芬斯角， 威斯康辛州 （Stevens Point, Wisconsin）	威斯康辛大學史蒂芬斯角分校 （University of Wisconsin，Stevens Point）	藝術管理 （Arts Management）	文學學士	該課程讓同學探索藝術、溝通技巧和商業運作的相互關係。這些知識適用於藝術融資、製作，推廣和市場營銷。通過該課程，學生得以發展尊重藝術和文化的價值觀，並學習組織發展、公共關係、市場營銷，以及藝術領航的實踐技能		AAAE	https://www.uwsp.edu/comm/Pages/artm.aspx
沃科夏， 威斯康辛州 （Waukesha, Wisconsin）	卡羅爾大學 （Carroll University）	藝術管理 （Arts Management）	副修課程	該課程面向對藝術、圖像通訊、攝影、戲劇藝術或音樂方面有興趣的學生。課程綜合了商科知識和實踐，並將廣泛的人脈資源和實踐機會提供給學生和校友			www.carrollu.edu/programs/theaterarts/
		美術行政 （Fine Arts Administration）	副修課程	該課程將藝術、音樂、博物館方向結合在一起，提供一個瞭解藝術行政的機會，培養學生探索藝術的責任感，並且發展他們藝術管理的能力，使他們能夠掌握藝術管理的基本管理技能。此外亦協助學生建立與藝術組織的聯繫，並提供實習機會			https://www.carrollu.edu/programs/art/aboutthepro-gram.asp
白水， 威斯康辛州 （Whitewater, Wisconsin）	威斯康辛大學懷特沃特分校 （University of Wisconsin-Whitewater）	劇院管理與推廣（Theatre Management and Promotions BFA）	菁英藝術學士學位	該課程着重創意培訓，幫助學生日後投身多元化的事業發展。課程讓學生基本認識藝術管理／推廣理論與實踐，並發掘個人藝術管理的潛能	畢業生可在私人／商業公司、主題公園、政府部門、城市藝術機構、非牟利組織，以及本地藝術機構等就業	AAAE	https://www.artsadministration.org/institutions/university_of_wisconsin-whitewater/theatre_management_and_promotions_bfa

大洋洲 Oceania

OCEANIA

城市 （及州）	大學	課程	教育程度 （文憑／學位）	課程簡介 （宗旨、教學理念等）	職業前景 （職業預期和潛在僱主）	所屬協會	網址
澳大利亞（Australia）							
阿德萊德 （Adelaide）	南澳大學 （University of South Australia）	藝術及文化管理課程 （Arts and Cultural Management Program）	管理碩士	該課程探討當代管理學理論，以及如何將之應用至創意藝術及文化產業的不同層面。該課程期望學生能夠在不同情境下，處理政府、非牟利及私營之間有關藝術的贊助及合作的關係		AAAE	study.unisa.edu.au/degrees/master-of-management-arts-and-cultural-management
阿米戴爾 （Armidale）	新英格蘭大學 （University of New England）	藝術管理 （Arts Management）	文學碩士	該課程乃為有志從事藝術管理或相關行業的人士而設，旨在幫助學生掌握藝術管理的知識和技巧，並指導資金申請計劃寫作。課程亦傳授藝術及文化政策的知識，提供專業藝術組織實習的機會。透過該課程，學生得以瞭解如何在文化組織中應用法律條文；執行財務管理、金融管理、發展計劃和組織工作、開展藝術管理研究，以及其他藝術管理的經營活動；並獲得專業藝術實踐的經歷			https://my.une.edu.au/courses/2013/courses/MAM
布里斯本 （Brisbane）	昆士蘭科技大學 （Queensland University of Technology）	創意產業 （跨學科） （Creative Industries (Interdisciplinary)）	碩士、博士	昆士蘭科技大學為澳洲兩大創意產業教學重地之一。通過該課程，學生得以瞭解創意產業的經濟、文化環境及社會轉變，引領創意產業轉變的趨勢，掌握從事創意產業管理所必需的技能。該課程致力於創意產業的研究，培養卓越的研究者。2018年開辦博士課程	畢業生擔任以下職務：管理人員、藝術項目管理人員、藝術作家、政府部門人員、資訊人員、公務員、視覺藝術家等		https://www.qut.edu.au/study/courses/doctor-of-creative-industries

城市 （及州）	大學	課程	教育程度 （文憑／學位）	課程簡介 （宗旨、教學理念等）	職業前景 （職業預期和潛在僱主）	所屬協會	網址
布里斯本 （Brisbane）	昆士蘭科技大學 （Queensland University of Technology）	創意產業 （Creative Industries）	學士學位	該課程幫助學生發展創意產業組織的領導、管理、創業、市場營銷，以及專業溝通的技能。學生學會通過項目運營，在產業中，管理文化生產，組織文化、藝術，以及節慶活動。學生在創意生產和藝術管理領域中，學習多學科的技術，累積知識、汲取創意靈感，並發展實用技能。學生亦能接觸政策、產業、生產實踐，以及不同藝術形式和技術方面的知識。課程安排學生向該領域的領軍人物學習，並發展他們自我展示（如演講和宣傳）的能力。畢業生具備溝通、項目管理，以及適應創意經濟的合作能力。學生通過實習、產業項目，和外聯活動，將技術應用於實際項目，如劇院、舞蹈、音樂、美術、新媒體、電影和電視劇等	畢業生可勝任創新企業經理、運動管理者、潮流設計師、媒體制作人、音樂機構負責人、記者、多媒體內容編輯者等職務		https://www.qut.edu.au/study/study-areas/study-arts-management
		藝術管理 （Arts Management）； 創意產業文憑 （Diploma in Creative Industries）	文學碩士、文憑	藝術管理課程為學生提供高品質的學術訓練，以及良好的學習環境，學術水準較高。透過與專業人士，以及地方和國家領導人在節慶和其他文化活動中的互動，學生得以積累實踐經驗。此外，學生亦有機會拓展創意商業網絡，開發自己的創業項目、活動和計劃	畢業生擔任以下職務：管理人員、藝術項目管理人員、藝術作家、政府部門人員、資訊人員、公務員、視覺藝術家等		https://www.qut.edu.au/study/study-areas/study-arts-management
荷巴特 （Hobart）	塔斯馬尼亞大學 （University of Tasmania）	藝術與商業管理（Arts and Business Management）	文學碩士	該課程為視覺藝術家、設計師、音樂及舞台工作者提供專業發展所需的技能。授課內容包括視覺藝術、音樂、舞台設計、商業藝術、履歷設計、合約法、智慧財產權、表演藝術節目的市場營銷及推廣、藝術館監督等。同時，學生亦能獲得建立及管理小型舞台公司、樂團與藝術館，以及申請專業資助的真實經歷			www.utas.edu.au/courses/cale/units/ffe233-arts-business-and-management

城市 （及州）	大學	課程	教育程度 （文憑／學位）	課程簡介 （宗旨、教學理念等）	職業前景 （職業預期和潛在僱主）	所屬協會	網址
伯伍德， 墨爾本 （Burwood, Melbourn）	迪肯大學 （Deakin University）	藝術及文化 管理（Arts and Cultural Management）	畢業證書	該課程為藝術領袖和管理者提供管理藝術和文化組織與設施管理的關鍵技能。通過該課程，學生與觀眾互動，並在文化及藝術界積累實踐經驗，進而發展他們應對藝術產業挑戰的能力	近屆畢業生在芭蕾或歌劇舞團等機構就職		http://www.dea-kin.edu.au/course/grad-uate-certificate-business-arts-and-cultural-management
			碩士 （研究型）、 博士	博士課程教授研究的方法、傳授研究工具，並鼓勵學生將之應用於專業環境。學生須完成高階綜合學習單元，從而瞭解如何在文獻處理和知識發展中，應用所學	近屆畢業生從事外交、對外貿易、藝術市場營銷、節目管理諮詢等工作；亦參與文化網絡發展。近屆畢業生就職於本迪戈美術館、維多利亞國家美術館、西澳大利亞歌劇院、藝術節目管理（佛羅倫斯）、節慶活動管理（倫敦）、墨爾本藝穗節、澳洲蓋斯沃克斯美術館，各類多媒體及出版公司，以及本地政府藝術及文化部門		http://www.deakin.edu.au/course/master-business-arts-and-cultural-management
墨爾本 （Melbourne）	墨爾本皇家理工大學 （Royal Melbourne Institute of Technology RMIT University）	藝術管理 （Arts Management）	文學碩士	該課程教授藝術管理的核心知識和核心技術；學生學習節慶、文化活動、博物館經營、社區、教育、以及政府部門的管理工作。與此同時，從產業實踐和專業教育的角度出發，學生亦能通過本課程發展，拓展其專業知識、技能、態度和價值觀，並積累業界的人脈，從而能成為技藝純正，具反思性及道德水準的實踐者和藝術管理的專才，為藝術管理與社區發展作出貢獻	畢業生可勝任藝術管理、藝術項目管理，以及各種教育、培訓、社區和藝術環境策劃及管理工作		https://www.rmit.edu.au/study-with-us/levels-of-study/postgraduate-study/masters-by-coursework/mc034

城市 （及州）	大學	課程	教育程度 （文憑／學位）	課程簡介 （宗旨、教學理念等）	職業前景 （職業預期和潛在僱主）	所屬協會	網址
墨爾本 （Melbourne）	墨爾本大學 （The University of Melbourne）	藝術及文化管理（Arts and Cultural Management）	文學碩士	該課程幫助學生獲得從事藝術管理行業所必須的知識和技能，並將知識運用到廣泛的文化產業與社會環境中，如電影、劇院、舞蹈、音樂和視覺藝術。此外，該課程強調領導力，亦幫助學生瞭解墨爾本當地的文化政策	畢業生可擔任藝術節統籌、藝術政策制定者、公共關係調解員和社區藝術調解員等職位；近屆畢業生的就職機構包括：澳大利亞芭蕾舞團、奧茲海德現代藝術博物館、墨爾本交響樂團、墨爾本劇院公司、維多利亞國家美術館、新加坡國家文物局等	ANCER	http://graduate.arts.unimelb.edu.au/study/degrees/master-of-arts-and-cultural-management/overview
		藝術策展（Art Curatorship）	文學碩士	通過該課程，學生可圍繞收藏品管理、策覽、和籌資等議題，開展研究，瞭解收藏機構的組織架構，理解相關藝術理論，並將所學知識應用於實踐	畢業生可擔任收藏品管理者、文化項目負責人、藝術研究者和管理者、策展助理、藝術館管理人員、藝術與文化發展負責人等職位	ANCER	https://handbook.unimelb.edu.au/2017/courses/038ab
		藝術與社區實踐（Arts and Community Practice）	文學碩士	藝術和社區實踐的兩年制全職（或四年兼職）課程為藝術家和從業人員提供了一個深入學習的機會，包括審視文化發展、藝術和社會實踐以及社區藝術等內容。學生有機會開展合作實踐計劃，訓練批判和創意性的獨立研究思維。同時，學生能加深對藝術家、社區工作者、政策制定者或創意生產者的瞭解，建立良好人際關係，為未來的研究做準備。該課程具有多種教學形式，包括線上和實地工作等		ANCER	https://handbook.unimelb.edu.au › Courses

澳大利亞

城市 （及州）	大學	課程	教育程度 （文憑／學位）	課程簡介 （宗旨、教學理念等）	職業前景 （職業預期和潛在僱主）	所屬協會	網址
柏寧頓 （Paddington）	新南威爾士大學 （University of New South Wales）	藝術行政（Art Administration）	碩士學位	藝術管理碩士課程傳授視覺藝術，在市場營銷、財務管理、策展，寫作和文獻、法律等方面的知識和技能。學生可從中瞭解文化領域正在經歷的重大變化，此外，課程強調職業培訓和理論分析能力，幫助學生在傳統畫廊／博物館內部和外部領域的就業做好準備			www.handbook.unsw.edu.au/postgraduate/programs/2014/9302.html
		策展與文化領航碩士（Master of Curating and Cultural Leadership）	碩士學位	這個年輕的課程將策展看成一個動態的專業，在一國文化議程的確定與新的探索過程中扮演極為重要的角色。課程提供一個領航視野，充分展現多元化與扁平化管理。課程致力於策展、觀眾拓展、政策、批判性寫作、推廣、文化生產、管理，以及數碼文化的其他當代角色之間，構築橋樑。課程建築在新南威爾士大學藝術與設計研究生教育二十多年來培養一大批澳洲內外文化與創意領域的卓越藝術與文化專業人士的資歷基礎上。課程與新南威爾士大學的藝術博物館，以及澳洲和國際的創意產業同行（如新南威爾士藝術館、藝術空間、澳洲攝影中心、澳洲設計中心、新南威爾士州立圖書館、藝術與科學應用博物館、悉尼雙年展、繽紛悉尼燈光音樂節），開展合作，學生在這些項目中獲得有償實習的機會。此外，弗里德曼策展基金會每年提供 5,000 澳幣的實習資助金，開放與學生競爭申請	該課程培養學生成為未來在創意及文化領域擔任領導職務的專業人士		https://artdesign.unsw.edu.au/future-students/postgraduate-coursework-degrees/master-curating-and-cultural-leadership

城市 （及州）	大學	課程	教育程度 （文憑／學位）	課程簡介 （宗旨、教學理念等）	職業前景 （職業預期和潛在僱主）	所屬協會	網址
伯斯（Perth）	科廷大學 （Curtin University）	藝術及商業雙學位（Arts and Commerce Double Degree）	藝術文憑學位、商業文憑學位（Bachelor of Arts, Bachelor of Commerce）	該課程讓學生把藝術、商業、邏輯、資料與分析能力和創新意識結合，也培養學生的專業實踐能力。			courses.curtin.edu.au/course_overview/undergraduate/hum-comm-double-degree
		應用設計和藝術（Applied Design and Art）	碩士學位	該專業融合理論知識和實踐技巧，來增進學生對藝術和設計的專業瞭解。課程幫助學生在當代藝術設計領域達到較高的專業水準，同時也發展學生跨藝術和設計領域的創新和專業技能			http://courses.curtin.edu.au/course_overview/postgraduate/master-applied-design-and-art
	伊迪斯可文大學——西澳表演藝術學院（Edith Cowan University - Western Austra-lian Academy of Performing Arts）	藝術管理（Arts Management）	文學學士	該課程為藝術管理的基礎培訓課程，課程注重行業特點，致力於幫助學生掌握各種與藝術形式和組織有關的知識和技能	畢業生廣泛參與澳洲與國際文化組織活動，從事製作、場地、財務、贊助、營銷、宣傳、推廣和人力資源管理，以及其他藝術管理等活動；畢業生的就業領域包括戲劇公司、文化場地、舞蹈公司、展覽、畫廊、音樂會和文化節慶等		www.ecu.edu.au/degrees/study-areas/western-australian-academy-of-performing-arts
悉尼（Sydney）	澳大利亞音樂學院（Australian Institute of Music）	娛樂管理（Entertainment Management）	音樂學士學位（藝術管理）	該課程融合了優秀的商業管理教育與創意思維。課程內容符合現時快速發展的娛樂事業需求，凸顯藝術在貿易中的價值，以及兩者之間的互動關係。該課程聚焦於商業音樂產業，亦一定程度地涉及非牟利文化組織管理的原理及實務			www.aim.edu.au/courses/entertainment-management/bachelor-of-entertainment

澳大利亞

城市 （及州）	大學	課程	教育程度 （文憑／學位）	課程簡介 （宗旨、教學理念等）	職業前景 （職業預期和潛在僱主）	所屬協會	網址
悉尼（Sydney）	澳大利亞音樂學院 （Australian Institute of Music）	藝術管理 （Arts Management）	文學碩士	該課程教授市場營銷、娛樂法、會計等方面藝術組織必備的知識和經營技能。學生能夠適應商業或非牟利文化組織的工作，也有機會參與文化項目，或文化機構的其他工作	此課程從工商管理課程中取材，幫助學生將之應用於藝術、音樂和娛樂事業		www.aim.edu.au/courses/graduate-studies/master-of-arts-management
	麥覺理大學 （Macquarie University）	藝術產業與管理（Arts Industries and Management）	文學學士	麥覺理大學的藝術產業及管理專業頗有獨到之處。該專業以研究為本，立於藝術實踐的前沿。課程與眾多本地創意產業機構建立聯繫，令學生獲得基於實踐的藝術管理專業知識。學生亦能瞭解藝術機構所在的環境，及其商業運營的伙伴，如智慧財產權法、藝術贊助機構等。該專業培養學生成為藝術產業的創意輔助者／經理人			https://courses.mq.edu.au/2017/international/undergraduate/bachelor-of-arts-arts-industries-and-management
		創意產業 （Creative Industries）	文學碩士	本課程為學生提供一系列創業的知識和技能，並通過使用世界一流的製作工作室，幫助學生在媒體和創意產業行業中謀求職業發展。通過該課程，學生學會製作、發佈和推廣媒體和創意項目	畢業生在音樂、媒體及電影業就職，從事以下業務： 唱片製作、音響設計、電影及電視、電台、網上製作、紀錄片、獨立電影、跨平台製作、多媒體或數碼機構，以及廣播和社區媒體制作		courses.mq.edu.au/2018/postgraduate/master/master-of-creative-industries
	悉尼大學 （University of Sydney）	藝術策展 （Art Curating）	畢業證書	該課程旨在幫助學生獲得對於藝術畫廊和博物館系統背後的文化、理論、社會肌理的全面瞭解。該課程由悉尼大學和藝術空間的領軍機構共同教授，並提供予攻讀當代藝術的學生接觸一線藝術家，以及參與策展的獨特機會。學生通過課程獲得第一手的實踐經驗	畢業生可修讀藝術策劃研究生文憑以及美術策劃碩士。近屆畢業生在以下機構和組織任職：新南威爾士畫廊、亞洲藝術、本土藝術攝影、策展實驗室等		http://sydney.edu.au/courses/courses/pc/master-of-art-curating.html

城市 （及州）	大學	課程	教育程度 （文憑／學位）	課程簡介 （宗旨、教學理念等）	職業前景 （職業預期和潛在僱主）	所屬協會	網址
悉尼（Sydney）	悉尼大學 （University of Sydney）	藝術策展（Art Curating）	文學碩士	該課程旨在培育未來藝術策展人和畫廊專業人士。學生必須完成 72 個學分，包括： 核心課程至少 18 個學分； 核心選修課至少 12 個學分；選修課程最多 36 學分。在學位協調員的指導下，學生最多可從藝術策展專業以外的學系修讀 12 個學分，其中最多 6 個學分可為其他院系提供的研究性科目，以及至少 6 個學分的畢業論文	畢業生在藝術博物館的歷史及其文化影響方面基礎扎實；多在畫廊或策展機構中就職		http://sydney.edu.au/handbooks/arts_PG/areas_of_study/art_curating.shtml
	悉尼科技大學 （University of Technology Sydney）	創意及文化產業管理 （Creative and Cultural Industries Management）	碩士學位	創意文化產業管理的研究生課程為學生提供了一個關於澳大利亞藝術與文化產業的綜合介紹，以及基本的管理技能的訓練。課程傳授基礎知識，以及專門針對藝術及創意產業管理行業的管理技能	畢業生可從事以下領域的工作，例如：文化策劃、表演藝術、文化館管理、藝術文化發展、畫廊管理、博物館管理、戲劇和流行音樂等		https://yocket.in/gr-aduate-programs/university-of-tech-nology-sydney/creative-and-cultural-indu-stries-mana-gement-34066
			研究生文憑	宗旨、目標大致同上	畢業生可擔任藝術和創意行業的管理層職位，或從事政府機構行政工作		http://cis.uts.edu.au/handbookfiles/courses/c11033.html#F5
唐斯維（Townsville City）	詹姆斯·庫克大學 （James Cook University Singapore）	創意藝術及媒體 （設計主修） （Creative Arts and Media, majoring in design）	文學學士	修讀該課程，學生將有機會服務當地的節慶活動，並建立創意人際網絡。學生通過實習，以及獨立或合作的項目，和藝術與創意創業建立聯繫；另亦有機會參與畫廊策展。唐斯維城地處世界最壯觀的海岸線和熱帶雨林，毗鄰世界文化遺產珊瑚礁公園，其社區由無數富有創意及工作激情的人們組成，是學習創意藝術的最佳地	畢業生在各類文化組織中擔任不同職務，例如總經理、營銷／公關經理、展覽經理、活動和運營經理、項目經理、贊助經理、中小型公共和私人藝術組織劇院經理、政府機構政策制定者等		https://www.jcu.edu.au/courses-and-study/courses/bachelor-of-creative-arts-and-media-in-design

澳大利亞

城市 （及州）	大學	課程	教育程度 （文憑／學位）	課程簡介 （宗旨、教學理念等）	職業前景 （職業預期和潛在僱主）	所屬協會	網址
紐西蘭（New Zealand）							
奧克蘭 （Auckland）	懷特克利夫藝術設計學院 （Whitecliff College of Arts and Design）	藝術管理 （Arts Management）	碩士／文憑	該課程授課為期一至兩年，從藝術的角度出發，發展學生的理論知識和專業技能。該課程教授藝術組織機構的有效管理方法，同時培養學生在社區中的人際溝通技巧。課程致力於提高學生與人合作、領導團隊、共同解難，以及協同策劃的能力			www. whitecliffe. ac.nz/ programmes/ postgraduate/ maam/
威靈頓 （Wellington）	紐西蘭演藝學院（Toi Whakaari: New Zealand Drama School）	表演藝術管理 （Performing Arts（Management））	學士學位	該課程傳授表演藝術的環境管理知識，包括演出製作管理、市場營銷、資金和贊助、節目組織，以及技術管理等	學生可成為機構的創意經理		toiwhakaari. ac.nz/